디테일로 보는 **현대미술**

KB127447

디테일로 보는 현대미술

수지 호지 지음 | 장주미 옮김

마로니에북스

차례

20세기 후반

248

21세기

298

서문

많은 사람들에게 19세기 말 이후의 미술은 갈수록 갈피를 잡기 어려워지고 있다. 어떤 이들은 그 대부분을 이해할 수 없다고 생각하는 반면에, 다른 이들은 과거 수백 년 동안의 미술보다 더 표현력이 풍부하다고 본다. 많은 이들이 미술이란 기술적인 기량을 나타내는 수단이며 또한 아름답고, 기분 좋고, 논리정연해야 한다고 주장한다. 그러나 수많은 현대미술과 동시대미술이 아름다움이나 기술적 능력보다는 사상과 철학을 표현하는 데 중점을 둔다. 게다가 다수의 동시대 미술품들은 영구적이지 않고, 전통적인 미술에 비해 잘 알려지지 않았으며, 자주 어려운 주제를 다루고 있다. 때문에 많은 현대미술과 동시대미술은 작가의 의도나 감정, 그들이 처한 상황에 대한 식견 등 어느 정도 배경 지식이 있을 때 더 잘 이해할 수 있다.

그래서 이 책은 75점의 현대미술과 동시대미술 작품에 가까이 다가가서 느긋하게 즐길 수 있도록 안내하는 길잡이 역할을 한다. 작품의 저변에 깔린 의미와 메시지를 설명하고, 왜, 어떻게 만들어졌으며, 누가 만들었고, 누구 혹은 무엇에 영향을 받았는지를 비롯해 많은 것을 탐구한다. 마치 개인 미술 가이드가 있어서 미처 알아차리지 못했거나 몰랐던 부분을 짚어주고, 비교하고, 작품에 영향과 영감을 준 요소들을 알려주는 것과 같다. 이 책은 19세기 말부터 21세기까지 아우르는 광범위한 미술 분야에 대한 통찰로 생동감 넘치고 시사하는 바가 많다. 현대와 동시대미술의 특성과 보다 폭넓은 맥락을 탐구하며, 어떤 작가들이 특정한 미술 운동이나 학파 또는 단순히 특정 장소나 시대적인 사건들과 어떤 관계인지 망라한다.

현대미술과 동시대미술이 항상 진지한 것은 아니며, 과거 대다수 미술품들과 달리 숭배하기 위해 만들어진 것도 아니다. 흔히 의도적으로 우스꽝스럽거나 충격적이거나 재치 있거나 일시적이다. 그리고 작품을 보는 감상자들의 관점은 언제나 그들의 경험과 인식과 기대에 영향을 받는다. 그러므로 작가의 의도를 다소간이라도 알 수 있다면 큰 도움이 된다. 뿐만 아니라 이 책은 무엇을 살펴보고 생각해야 할지 알려줌으로써 특정한 미술 작품에 대한 이해를 돕는다. 한편 다른 현대미술과 동시대미술 작품에 대해서도 더 많은 것을 분석하고 발견할 수 있는 도구를 제공할 것이다.

이 책에 소개되는 75점의 작품에는 회화, 판화, 조각, 설치미술, 콜라주와 구조물이 포함되어 있다. 작가들은 남성과 여성, 다양한 국적과 나이를 가졌고, 시대적 배경과 여러 가지 세계관, 신념, 작품을 만드는 이유가 다르며, 활동 경력상 모두 다른 단계에 와 있다. 이 책의 주된 목적은 현대미술에서 나타나는 수많은 변화와 관점, 접근법과 결과들을 이해하는 데 도움을 주는 것이다. 평가하려는 것이 아니라, 각 작품이 맥락에 맞게 고찰되고 인정받을 수 있는 기회를 주는 것을 목표로 한다.

세부사항

이 책에서는 각 작품에 대해 양쪽 펼친 면으로 총 네 페이지에 걸쳐 살펴본다. 첫 번째 펼친 페이지에서는 논의되고 있는 작품 전체의 모습과 함께 작가에 대한 간략한 배경 설명, 작품의 역사상 그리고 맥락상의 틀을 제공한다. 그다음 두 페이지에 걸쳐서는 작품에서 선별된 몇 개의 중요한 요소들을 확대해서 번호를 붙여 깊이 있게 논의한다. 작품에 따라서 세부사항에 포함되는 내용은 작가에 대한 정보나 관련된 미술 운동

의 이념, 상징이나 비유적인 정보, 기법이나 방법론의 자세한 고찰, 작가가 선택하고 사용한 재료, 영향을 미치거나 영감을 준 것들, 철학적 배경과 작품을 창조한 이유 등이 있다. 이렇게 각 작품에 대한 정보를 단계, 단계 알아간다. 이와 함께 주 작품과 특별히 관련이 있는 이미지 한두 개가 제공된다. 이것은 아이디어의 상호교류가 어떻게 이뤄졌는지 보여주며, 어떤 다양한 요소들이 주 작품을 확장시키고 영향을 미쳤는지 보여준다. 여기에는 회화, 조각, 건물, 시(詩) 혹은 사람, 또는 당대의 사건이나 중요한 사물에 대한 사진 같은 것들이 포함된다.

현대(모던), 포스트모던 그리고 동시대(컨템퍼러리)미술

미술은 직선적으로 발달하는 것이 아니라 유연하고 가변적인 진화를 거쳐 동시에 여러 방향으로 확장한다. 그리고 많은 미술 사조들이 지나고 난 뒤 나중에 이름이 붙여지는 것처럼 현대, 포스트모던과 동시대의 정의에 대해 의견의 일치를 이룬 것이 없다. 그 용어들은 모두 어떤 특정한 가치관이 보다 광범위한 예술적 창작물에서 나타난 시기에 대한 대략적인 묘사일 뿐이다. 현대미술 혹은 모더니즘은 미술에서 사용되는 포괄적인 용어이며, 보다 구체적으로 디자인과 건축 분야에서, 일련의 미술과 디자인의 발전 그리고 양식과 운동을 가리킨다. 이들은 모두 과거의 미술 양식, 특히 사실적인 묘사를 의도적으로 거부한다는 특징이 있다. 또 형체, 재료, 기법과 공정의 혁신, 실험에 집중해서 현대 사회와 다양한 사회적 · 정치적 현안을 반영하는 작품을 창조했다. 다수의 모더니스트들은 이상적인 인생관과 사회 진보에 대한 신념을 가졌으며, 그 때문에 현대미술이 일반적으로 사실주의의 발달과 함께 1850년

대에 시작된다고 본다. 그러나 일부 미술사학자들은 현대미술이 1870년대와 1880년대 인상주의의 발달과 함께 시작되었다고 보며, 또 일부에서는 20세기로 넘어가면서부터라고 설명하기도 한다. 보통 현대미술은 1960년대 말 팝아트 이후 개념미술의 시작과 함께 끝나는 것으로 본다. 이렇듯 융통성 있게 설명하고 있다.

1960년대 말쯤에는 거의 모든 미술 운동이나 학파에서 볼 수 있는 것과 마찬가지로 반작용이 일어났다. '포스트모더니즘'이라는 용어는 1970년경에 처음 사용되었지만 현대미술과 마찬가지로 하나의 포스트모던한 양식이나 이론은 없으며 많은 미술사학자들이나 갤러리에서 현대미술과 포스트모더니즘을 구분 짓지 않는다. 포스트모더니즘을 인정하는 사람들은 그것이 특별히 고급문화와 대중문화 그리고 미술과 일상생활 사이의 구분을 없애려는 매우 다양한 접근법이라고 생각한다. 그것은 흔히 다양한 예술 양식의 절충적인 혼합으로 여러 종류의 매체를 사용하며, 개념미술, 신표현주의, 페미니스트 미술 그리고 YBAs 또는 영 브리티시 아티스트 같은 미술 운동을 아우른다. 모더니즘이 이상주의와 이성에 기초를 두고 있는 반면, 포스트모더니즘은 그보다 회의적이다. 그리고 모더니스트들이 명료성과 단순함을 옹호한 반면에 포스트모더니스트들은 복잡하고 자주 모순되는 겹겹의 의미를 수용했다. 포스트모더니즘은 대립을 일삼고, 논란을 불러일으키기도 하며, 미적 관념의 한계에 도전하거나 재미를 주거나 겸손하기도 하다. 포스트모더니스트들은 흔히 과거의 양식에서 드러내 놓고 차용하지만 거기에 새로운 아이디어를 가득 채운다. 마지막으로, 이 또한 유연하게 사용되는 용어로, 동시대미술은 보통 지난 25년 동안 만들어진 모든 미술 작품이라고 정의한다.

미술은 왜 그리고 어떻게 변화했는가

아주 옛날부터 19세기 말까지 작가들은 대체로 부유한 개인 후원자나 교회 같은 기관에서 작품을 의뢰받았다. 대부분의 미술품은 감상자들에게 종교적 믿음이나 도덕을 가르치기 위해서, 권력자가 누구인지 알리기 위해서, 또는 성공을 기념하기 위해서 만들어졌다. 각 세대마다 목표와 염원이 있었고, 미술은 언제나 이를 보조하는 역할을 했다. 예를 들어, 르네상스 시대와 바로크 시대의 인본주의나 가톨릭 신앙, 로코코 양식의 유쾌한 화려함, 신고전주의에서 표현된 영웅주의와 애국주의가 있다. 그러나 그 양식이나 작가와 후원자들의 포부가 어떤 것이든 간에, 르네상스부터 사실주의까지 거의 모든 미술의 공통점은 주제의 이상화였다.

18세기부터 19세기까지 산업혁명으로 인해 제조업과 교통, 기술이 급속한 발전을 이루었다. 이것은 사회·경제·문화적 환경에서 먼저 서부 유럽에서 북아메리카로, 그리고 점차 전 세계적으로 엄청난 영향을 미쳤다. 19세기 중반쯤에는 기계로 돌아가는 커다란 공장들이 여러 밀집지대를 형성했고, 많은 사람들이 시골에서 도시로 일자리를 찾아 이주했다. 도심이 번창하고 생활의 페이스가 바뀌면서 작가들은 새로운 접근법으로 주위에서 일어나는 변신을 표현했다.

사진과 휴대용 물감

미술에 변화를 일으키는 기폭제 역할을 한 사건 중 하나는 1839년 사진의 발명이었다. 사진 기술이 발전하면서 대중들도 사용하기 쉬워지자 예술적 전통과 화가들의 생업이 심각하게 위협받기 시작했다. 사진은 정확하고, 정밀하며, 그림보다 빨리 제작될 수 있었으므로 화가들은 새로운 표현 방식을 추구했다. 일부는 사실적 정확성을 멀리했고, 다른 이들은 사진을 미술 작품의 준비 단계로, 또는 기억을 상기시키는 도구나 독창적인 작품에 대한 아이디어를 창조하는 수단으로 활용했다.

1841년에 미국 화가 존 고프 랜드(John Goffe Rand, 1801-73)가 압출식 물감 튜브를 최초로 발명하고 특허를 받았다. 주석으로 만든 튜브에 나사 마개 뚜껑을 닫아서 보관하면 물감이 마르지 않고 나중에 또 사용할 수 있었다. 이전까지는 화가들이 물감을 보관할 때 돼지 방광에 넣고 압정으로 밀봉했었다. 이 방법은 악취가 났고, 지저분했으며 남은 물감이 말라버렸다. 그러나 랜드의 발명품 덕분에 화가들이 야외에서 그림 그리는 작업이 용이해졌다. 압출식 튜브는 악취도 나지 않고, 새지도 않고, 안에 들어 있는 물감을 언제든 필요할 때 사용할 수 있었다. 사진과 마찬가지로 이 발명품은 화가들 사이에서 다양한 반응과 호응을 불러일으켰는데, 가장 중요한 사실은 더 많은 자유와 선택의 여지를 제공했다는 점이다.

다양한 방향

19세기 중반에 들어 화가들이 평범하고 가난한 사람들 그리고 일상적인 상황들을 자주 그리기 시작했다. 보통의 특별할 것 없는 주제를 묘사하면서 주제를 이상화하기보다는 결함을 있는 그대로 그리고, 정밀한 붓질보다는 개략적으로 표현했다. 이것은 즉각 논란을 불러일으켰다. 그들의 급진적인 접근법은 '사실주의'라고 불렸다. 그들은 평범한 세상을 객관적으로 표현한 반면에 일부 화가들은 다른 방향으로 나갔다. 어떤 화가들은 자연주의에 초점을 맞추기보다 주변 환경의 시감각을 강조해서 추상에 가까운 그림을 만들었다. 비록 개개인의 접근법이었지만 이런 화가들은 엄격했던 예술적 관습에도 저항해서 물감을 얼룩이나 점으로 바르고, 겹겹으로 칠해서 끊임없이 변화하는 빛과 그 효과를 포착했다. 이런 새로운 발상들이 결과적으로 뒤따르는 화가들에게 영향을 미쳤다. 19세기에서 20세기로 넘어가면서 예술적 변화는 추진력이 증대되었고, 더 자주 일어났다. 전통을 고수하지 않으며 개념과 방법론을 실험하려는 작가들 즉, 아방가르드 작가들은 계속해서 동시대의 세계를 표현했다.

당대에 용인되는 순수미술의 관념들을 벗어나는 모험을 감행하면서 많은 작가들이 자유로운 사고의 소유자로 자리 잡았다. 그들은 흔히 선정적이거나 논란이 많거나 터무니없거나 단순히 추한 것을 소재로 제시했고, 처음에는 다수가 그런 작품 때문에 기피되고 조롱받았다. 그러나 점차적으로 이 책에 소개된 대부분의 작가들은 그다음 세대들에게 상당한 영향력을 발휘했다.

현대적이든 고대의 것이든 미술이 무(無)에서 창조되는 경우는 절대

로 없다. 미술이란 다양한 영향을 받고 형성되는데, 예를 들어 작가의 개인적 상황, 배경, 언어, 훈련, 위치, 사용할 수 있는 재료, 종교, 도덕과 신념, 문화, 전통, 후원과 경제적 제약 등이 있다. 생각이 일치하는 작가들의 집단 안에서도 이런 요인은 대단히 다를 수 있기 때문에 결과적으로 미술은 그 모습, 기능, 의미와 전개가 자주 변화한다. 타이밍도 대단히 중요한데, 어떤 경우에 위대한 미술로 추대되던 것이 다른 경우에는 혐오스럽거나 터무니없는 것으로 간주될 수 있다.

미술 운동

이해를 돕기 위해 서양 미술은 보통 미술 운동들로 분류된다. 어떤 운동은 작가들 자신이 의식적으로 형성한다. 이런 작가들은 주로 선언문을 쓰거나 함께 작업을 하고 전시한다. 다른 운동들은 사후에 이름이 붙여지는데, 작가들의 공통적인 접근법, 이상, 양식, 원칙, 방법론, 활동 기간을 기준으로 한다. 미술 운동의 구성 요소에 대한 정해진 규칙은 없으며 이름을 붙이는 공식도 없기 때문에 그 이름은 진지할 수도, 냉소적일 수도, 찬사일 수도, 모욕적일 수도 있다. 20세기에는 이전 그 어느 때보다 많은 종류의 양식과 접근법에 대한 변화가 있었고, 그렇게 미술 역사상 아주 많은 미술 운동들이 있었다.

그러나 21세기로 오면서 작가들의 접근법과 재료 사용이 더욱 다양해졌으며 용인되는 기준도 자유로워졌다. 결과적으로 작가들을 미술 운동이라는 분류로 나누기가 갈수록 어려워지고 있다. 게다가 아방가르드 작가들을 운동이라는 범주로 분류하는 것이 대체로 정확하지도 않고 심지어 적합하지도 않다. 그런 이유 때문에 이 책에서 언급되는 다수의 작가들이 특정한 미술 운동에 속한 것으로 분류되지 않았고, 반면에 일부 작가들은 하나 이상에 포함되어 있다. 시간이 지나면서 이런 현상이 달라지기도 한다. 예를 들어, 르네상스라는 이름은 19세기가 되어서야 붙여졌고, 후기인상주의 작가들은 모두 세상을 떠난 뒤에야 그 이름으로 묶였다.

이 책에 소개된 모든 작가들은 자신의 삶의 경험을 가장 정확하게 전달하기 위해서 전통적인 미술의 형태에 어떤 방법으로든 이의를 제기했다. 모든 작품에서 도전하고, 캐묻고, 자주 충격을 주어서 감상자들이 주변 세계에 대한 태도와 느낌을 재고하게 만들었다. 여기 소개된 어떤 작품은 독자에게 친숙할 테고 일부는 잘 알려져 있지 않지만, 모든 작품이 창조되었을 당시에는 혁신적이고 획기적인 생각들을 표현하고 있으며 선입관에 맞서고 있다.

혁신과 발상

이 책을 여는 첫 번째 작품은 1890년에 제작되었는데, 작가는 살아생전에 평생 조롱당했지만 오늘날에는 세계에서 가장 존경받는 화가, 바로 빈센트 반 고흐다. 그는 당시 용인되던 회화 양식과 방법론을 극단적으로 거부했다. 이 책의 어떤 작품들은 세계대전을 예견하고, 일부는 순수 미술에서 최초로 사용되는 재료와 방법론을 포함한다. 몇몇은 영성이나 잠재의식을 탐구하고, 다른 몇몇은 색채와 재료를 고찰한다. 일부 미술품은 여전히 환상을 창조하는 반면에, 일부는 오로지 미술 작품일 뿐이며 다른 무엇도 추구하는 게 아니라고 애써 강조한다. 작은 작품도 있고 대단히 큰 작품도 있으며, 종교적인 것과 세속적인 것, 다채로운 것과 단색인 것도 있다.

책의 진행은 연대순이며 21세기에 만들어진 작품으로 끝나는데, 마지막에는 책의 도입부에 소개된 작가들이 생각지도 못했을 재료가 사용되었다. 여기에 포함된 모든 작가들은 자신이 처한 세상의 시간과 공간에 대해 이해하려고 했고, 문화와 사회를 개인적이고 통찰력 있는 방법으로 표현하려고 시도했다.

폭넓은 범위

이 책은 약 120년에 걸친 변화와 성장 속에서 나타난 예술적 표현과 시도에 대한 개요를 보여주고 있다. 모든 작가들이 미술 운동으로 분류될 수 있는 것은 아니지만 여기서 다루는 미술 운동으로는 후기인상주의, 분리주의, 입체주의, 미래주의, 팝아트, 표현주의, 오르피즘, 다다, 초현실주의, 추상표현주의, 데 스테일, 구축주의, 절대주의, 키네틱 그리고 대지미술, 플럭서스, 개념미술, 신표현주의다. 현대미술에서 가장 중요하고 영향력 있는 개념들에 대한 최고의 안내서이며 75명의 최첨단 작가들의 사고와 표현을 상세하게 탐구한다.

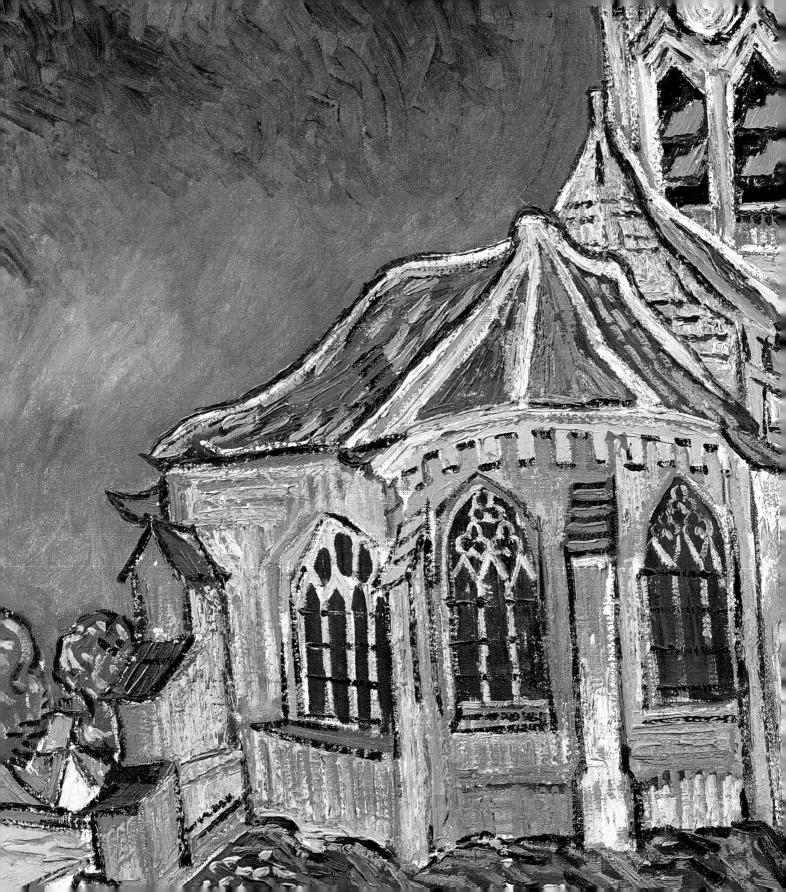

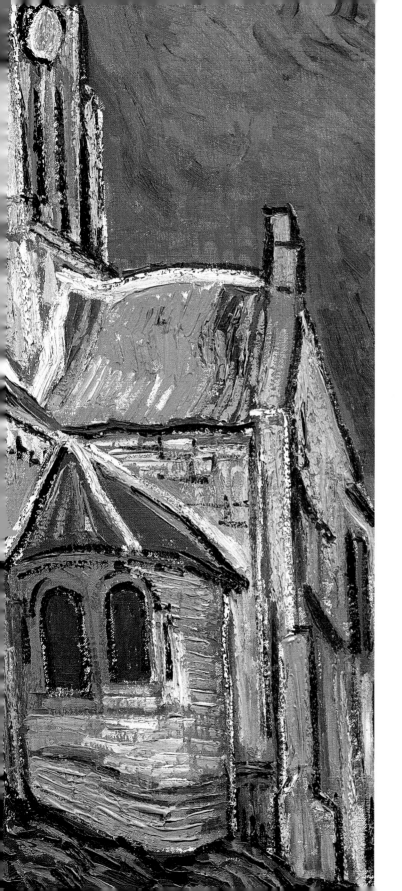

19세기 후반

수백 년 동안 작가들이 고수했던 엄격한 아카데미의 전통에 대한 반작용으로 19세기의 마지막 몇십 년 동안에는 여러 새로운 형태와 양식의 미술이 개발되었다. 사실주의는 평민을 소재로 자유분방한 붓질과 거친 표면이 특징이며, 과장과 이상화를 피했고, 인상주의의 도래를 알렸다. 곧 이어진 신·후기인상주의는 다양하고 광범위한 미술 양식과 접근법으로 이뤄졌고, 자주 현대적인 인조 안료를 사용해서 눈부신 색상을 만들어내는 데 초점을 맞췄다. 유사하지만 다른 방법으로, 상징주의와 아르 누보 작가들은 벨에 포크(La Belle Époque, 아름다운 시대)를 대표했다. 경제적으로 번창하며 평화롭고 예술이 꽃피었던 낙관적인 시기로, 프로이센-프랑스 전쟁이 끝난 1871년부터 제1차 세계대전이 발발한 1914년까지로 간주된다.

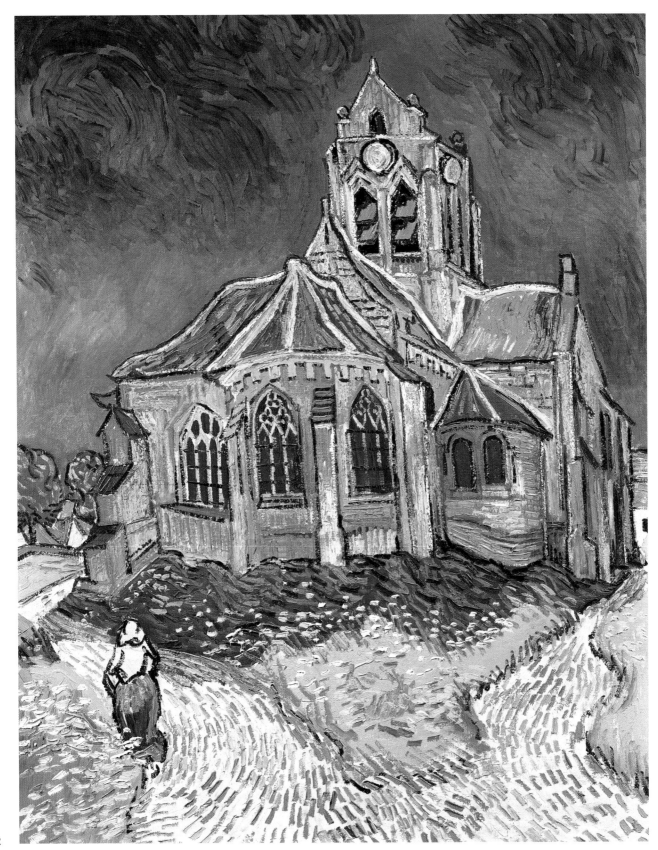

오베르의 교회

The Church in Auvers-sur-Oise

빈센트 반 고흐

1890, 캔버스에 유채, 94×74cm, 프랑스, 파리, 오르세 미술관

빈센트 반 고흐(Vincent van Gogh, 1853-90)는 그의 풍부한 표현력과 감정 넘치는 작품만큼이나 비극적인 생애로도 유명하다. 그는 여러 다른 직업을 전전하다가 사망하기 10년 전인 37세에 이르러서야 화가가 되었다. 그 기간 동안 그는 2,000점이 넘는 작품을 만들었지만 생전에 인정을 받지 못한 채 세상을 떴다.

반 고흐는 네덜란드 남부 태생으로, 개신교 목사인 아버지 밑에서 여섯 형제자매의 맏이로 자랐다. 16세에는 헤이그, 런던과 파리에 지점을 둔 미술상 구필&시의 수습 직원이 되었다. 그러나 곧 해고 당한 그는 영국에서 교사도 해 보고, 벨기에의 탄광지대인 보리나주에서 복음주의 전도사로 일해 봤지만, 두 자리 모두 실패로 끝났다. 1881년에 그는 안톤 마우베(Anton Mauve, 1838-88)에게 미술 교습을 받았고, 프란스 할스(Frans Hals, 1582년경-1666), 렘브란트 판 레인(Rembrandt van Rijn, 1606-69) 그리고 장 프랑수아 밀레(Jean-François Millet, 1814-75)의 작품들로부터 영향을 받았다. 후에 그는 페테르 파울 루벤스(Peter Paul Rubens, 1577-1640)와 일본식 우키요에 판화를 알게 되었고, 판화를 수집하기 시작했다. 1886년 그는 동생 테오가 있는 파리에 합류해 화가인 페르낭 코르몽(Fernand Cormon, 1845-1924) 밑에서 잠시 공부했다. 그는 인상주의 화가들과 친분을 맺었고 그들의 영향을 받아 보다 밝은 색채와 짧은 붓질을 사용하게 되었다. 2년 뒤, 그는 프랑스 남부 지방의 아를로 가서 화가 공동체를 형성하기 위해 파리의 작가들을 초대했지만 초대에 응한 것은 폴 고갱(Paul Gauguin, 1848-1903)뿐이었다. 두 사람은 끊임없이 다퉜으며, 이미 허약했던 반 고흐의 정신 건강은 더 악화되었다. 한번은 큰 말싸움 끝에 고갱이 떠났고, 반 고흐는 자신의 왼쪽 귓불을 잘라버렸다. 이 사건과 다른 건강 문제 때문에 정신병원에서 치료를 받게 되면서 그의 작품은 한층 더 극적이고 강렬해졌다. 1890년 5월에 그는 파리 근교의 오베르쉬르우아즈로 옮겨 갔지만, 두 달이 못 되어서 권총 자살을 기도했다가 이틀 뒤에 사망했다.

이 작품은 반 고흐가 오베르쉬르우아즈에 살았던 생애의 마지막 두 달 동안 만든 80점의 작품 중 하나다. 13세기에 지어진 그곳 성당을 묘사했는데, 일본식의 기복이 있는 강한 대비의 윤곽과 두껍게 칠한 물감, 생기 넘치는 색상을 혼합하는 그의 독특한 접근법을 잘 보여주고 있다.

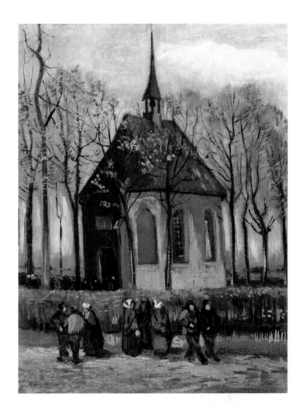

누에넌의 예배당과 신자들 Congregation Leaving the Reformed Church at Nuenen

빈센트 반 고흐, 1884-85, 캔버스에 유채, 41.5×32cm, 네덜란드, 암스테르담, 반 고흐 미술관

1885년에 반 고흐의 아버지, 테오도뤼스가 사망했다. 반 고흐는 이미 1884년 부모님과 목사관에서 지내면서 누에넌에 있는 아버지의 교회를 그린 적이 있었지만, 1885년에 존경의 표시로 교회를 나서는 문상객들을 그려 넣었다. 이 그림은 그가 전문적인 화가가 되기로 결심한 지 얼마 지나지 않아, 인상주의와 일본식 미술에서 영감을 얻기 전에 그려졌다. 때문에 색채와 붓놀림은 아직 전통적인 네덜란드식 회화의 영향을 받고 있다.

❶ 원근법

이 그림에서 우타가와 히로시게 (Utagawa Hiroshige, 1797-1858)가 사용한 1점 투시법의 영향이 보이지만, 반 고흐는 오베르 교회 건물을 왜곡시켰다. 낮게 자리 잡은 지평선 위에 물결치는 윤곽선으로 묘사해서 감상자가 눈을 들어 위를 바라보게 만들었다. 원근법을 따르고 있지만 르네상스 시대부터 작가들이 지켰던 수학적 공식과는 달리 자신만의 시각으로 해석했다. 감상자의 시선이 위로 향하면서 교회와 하늘의 짙푸른 색을 보게 된다. 길은 두 갈래로 갈라지면서 급격히 좁아지고 교회 건물을 감싸며 멀어진다.

❷ 색채

반 고흐는 프랑스로 거처를 옮긴 뒤 표현력이 풍부한 강렬한 색깔을 사용하기 시작했다. 그림자 부분과 하늘에 울트라마린을 두드러지게 많이 사용했고, 선명한 주황빛 적색의 지붕이 파란색과 잔디의 초록색과 대비를 이룬다.

❸ 영향

지붕과 배경에서 보이는 굵고 짙은 테두리선과 평평한 색채면들은 우키요에 판화로 그 기원을 거슬러 올라갈 수 있다. 빛의 효과와 뚝뚝 끊어지는 붓질은 반 고흐가 인상주의로부터 받은 영향을 보여준다.

❹ 영성

반 고흐는 진정한 영성은 인간이 만든 건축물이 아니라 자연에서 찾을 수 있다고 믿었다. 길을 따라 걸어오는 여인과 감상자들 위로 솟아오른 교회는 수백 년간 자리를 지킨 예배당의 강렬한 이미지를 전달하고 있다.

❺ 역동성

물결치는 선과 흐르는 듯한 붓놀림으로 역사적인 건물이 왜곡되어 보이고 마치 움직이는 것처럼 묘사되었다. 이는 반 고흐의 정신적인 불안감을 암시하고 있다. 곡선의 지붕과 그리고 하늘 부분에 보이는 빗살 모양과 사선의 붓자국이 격한 느낌을 준다. 이는 두껍게 칠한 물감으로 더 강조되는데, 그가 높이 평가했던 일본 목판화의 매끈한 느낌과 대조를 이룬다.

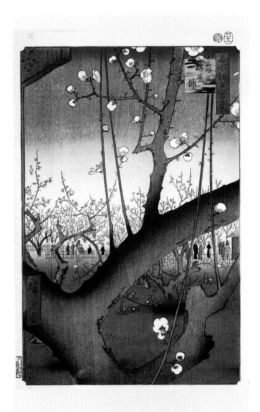

기법

반 고흐는 이 그림을 사망하기 몇 달 전에 제작했다. 그는 가장 초기 작품에서부터 물감을 두껍게 칠하는 임파스토 기법을 사용하기 시작했고 더욱 과장되어 갔다. 여기서는 물감을 붓과 팔레트 나이프로 마구 문질러 바르다시피 했다.

가메이도의 매화꽃 정원
Plum Park in Kameido

우타가와 히로시게, 1857, 목판화, 34×22.5cm, 네덜란드, 암스테르담, 레이크스 미술관

〈에도 백경〉(1856-59) 연작에 포함된 작품으로 에도(오늘날의 도쿄)에서 가장 유명한 나무인 '잠자는 용매화'를 묘사하고 있다. 이 나무는 순백의 겹꽃과 땅 위에 용 모양으로 구불거리는 가지가 특징이다. 이 연작은 1855년 에도 지진이 일어난 후 의뢰를 받아 제작된 것으로 도시의 곳곳을 보여주고 있다. 반 고흐는 1885년 안트베르펜에서 일본 판화를 처음 접한 후 수집하기 시작했고, 이 작품은 그가 모사했던 몇 점 중 하나다. 그는 특히 히로시게의 과장된 1점 투시법과 테두리가 잘린 구도, 붓글씨를 연상케 하는 윤곽 그리고 선명한 색채를 높이 평가했다.

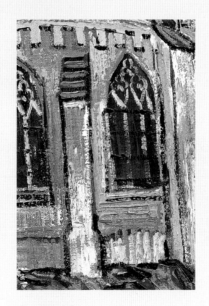

❻ 작업 방법

불투명한 물감을 얇게 발라서 곳곳에 캔버스의 질감이 그대로 드러난다. 그 다음에 젖은 물감 위에 바로 물감을 칠하는 웨트-인-웨트(wet-in-wet) 기법으로 덧칠했는데, 잔디 부분처럼 두껍게 바른 곳도 있다.

❼ 테두리선

두꺼운 테두리선은 반 고흐 그림의 특징이 되었다. 획일적인 검정 테두리선을 가진 일본 판화와 달리 반 고흐는 윤곽선에 주로 더 연한 색을 사용해서 연속선이 아닌 끊어진 자국으로 만들었다.

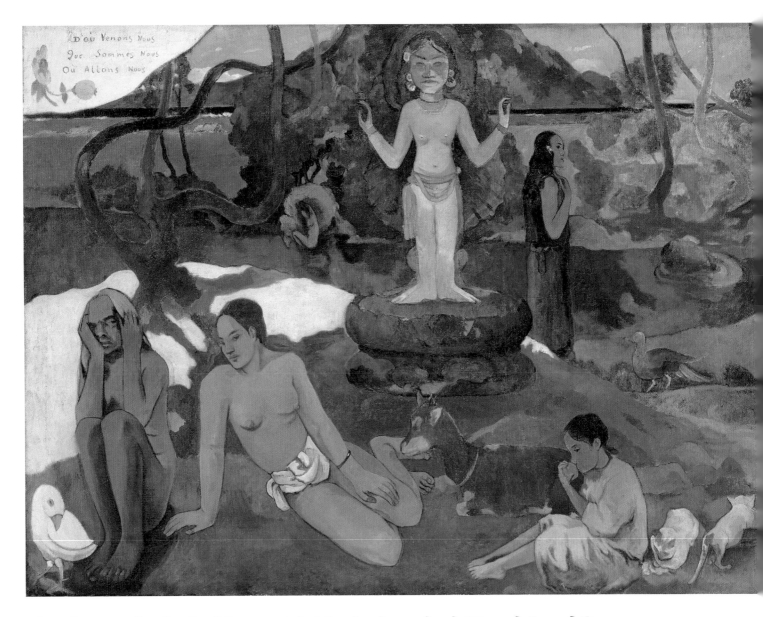

우리는 어디서 왔고, 무엇이며, 어디로 가는가?

Where Do We Come From? What Are We? Where Are We Going?

폴 고갱
1897-98, 캔버스에 유채, 139×374.5cm, 미국, 보스턴, 보스턴 미술관

외젠 앙리 폴 고갱(Eugène Henri Paul Gauguin, 1848-1903)은 30대 후반이라는 나이에 화가의 꿈을 이루기 위해서 자신의 아내와 다섯 명의 자녀 그리고 증권 중개인이라는 직업을 모두 버리고 떠났다.

그는 곧이어 예술인 공동체가 번성하고 있던 브르타뉴 지방의 퐁타벤으로 갔다. 그곳에서 평평하고 색채가 풍부한 회화 양식을 개발하며 단순화된 선과 자신만의 고유한 형태의 상징주의에 집중했다. 1888년에 그는 반 고흐와 아를에서 9주 동안 함께 지냈지만 큰 말다툼을 했고, 그 뒤 타히티 섬으로 가서 자신의 회화에 대한 접근법을 더 발달시켰다. 그러나 질병과 우울증, 경제적 어려움으로 가난에 시달리다가 54세에 사망했다.

고갱은 평평해 보이고 대담한 색채의 회화 양식을 개발하기 위해 일반적인 여론에 맞서야 했다. 〈우리는 어디서 왔고, 무엇이며, 어디로 가는가?〉는 그의 가장 큰 작품이며, 돈이 없었기 때문에 거칠고 두꺼운 마대 만드는 천에 제작했다. 이 그림은 고갱이 타히티에 살고 있을 때 그렸는데, 자신의 작품 중에서 가장 훌륭하다고 생각했다. 그는 개인적으로 엄청난 위기의 상황에서 생각을 정리하기 위해 이 그림을 창작했다. 상징주의로 가득한 이 작품은 타히티의 풍경을 보여주지만 보편적인 인간의 관심사를 표현하고 있다. 그림 우측의 아기가 '우리는 어디서 왔는가?'라는 부분을 나타내고 있다. 개는 고갱 자신을 상징한다고 여겨지기도 한다.

디테일

❷ 태초

고갱은 그의 친구 조르주 다니엘 드 몽프리드(Georges Daniel de Monfried)에게 보낸 편지에서 이 작품은 아기부터 시작해 오른쪽에서 왼쪽으로 감상해야 한다고 설명했다. 세 명의 젊은 여인이 웅크리고 앉아 천진한 아이를 보살피고 있다. 아기는 생명의 시작을 나타내고 여인들은 성서 속의 이브를 상징한다.

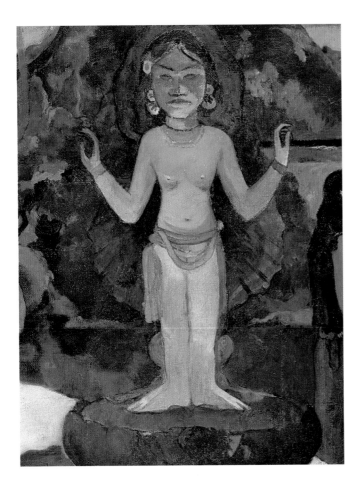

❶ 영적인 믿음

이국적인 우상은 영적인 믿음의 상징이다. 그것은 고갱이 '저 너머'라고 묘사한 것에 해당한다. 예로부터 동물에게는 육감 내지는 인간들이 잃어버린 영적인 것이 있다고 여겨졌으며, 그래서 고갱은 여기에 염소, 어미 고양이와 새끼 고양이들을 그렸다. 비례가 하나도 맞지 않으며, 그들이 이 세상의 것이 아니라는 생각을 의도적으로 드러내고 있다.

❸ 운명과 욕망

중앙 부분에서 고갱은 인간의 운명, 야망, 인생에서 더 많은 것을 추구하는 욕망을 탐구한다. 타히티 섬의 젊은이가 위로 손을 뻗어 경험이라는 열매를 따고 있으며, 곁에서 한 아이가 그 열매를 먹고 있다. 뒤에 몸집이 큰 사람이 앉아 있는데, 아마도 그 뒤에 있는 여인들을 지켜보는 것 같다. 여인들은 그림자 속에 있으며, 옷을 입은 채 팔짱을 끼고 걷고 있다.

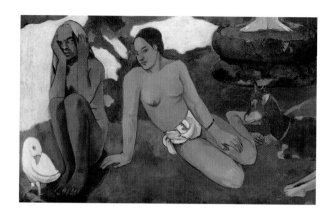

④ 죽음

작품의 왼편에는 한 젊은 여인이 인생을 되돌아보고 있으며, 늙은 여인은 죽음을 준비하고 있다. 그녀의 자세, 백발 그리고 앞에 있는 낯선 하얀 새가 이를 암시하고 있다. 새의 발톱에 잡힌 도마뱀은 허무를 상징한다.

⑤ 배경

이 그림은 타히티의 열대 환경을 배경으로 하고 있다. 고갱은 숲속을 흐르는 작은 강과 멀리 푸르게 반짝이는 바다 그리고 더 멀리에는 다른 섬의 안개 낀 화산을 그렸다.

고갱의 회화 양식은 평평해 보이는 형체들과 짙은 테두리선으로 인해 '클루아조니즘(cloisonnisme)'이라는 이름이 붙었는데, 에나멜 세공기법에서 따온 용어다. 또한 그의 감정을 표현한 방식 때문에 종합주의라고도 불렸다.

⑥ 색채

파란색 색조들이 우울한 분위기를 만들어내는데, 배경의 나무들과 우상도 파란색이다. 반면 고대의 종교적인 예술 작품의 화려한 금박 장식과 유사해 보이도록 노란색을 사용했다. 이를 표현하기 위해 고갱이 사용한 팔레트에는 프러시안블루, 코발트블루, 카드뮴 옐로, 크롬 옐로 그리고 레드 오커가 포함되어 있다.

⑦ 테두리선

고갱은 프랑스 화가 에밀 베르나르(Émile Bernard, 1868-1941)와 함께 클루아조니즘을 개발했다. 그 이름은 에나멜 작업을 할 때 철사를 사용해서 구획을 지은 칸, 클루아조네(cloisons)를 일컫는다. 이 양식의 특징은 가늘고 짙은 윤곽선이다. 짙은 테두리선이 다른 색채들을 더 강렬하게 인지하도록 만든다.

사과 따는 사람들(부분) Apple Harvest

카미유 피사로, 1888, 캔버스에 유채, 61×74cm, 미국, 텍사스, 댈러스 미술관

카미유 피사로(Camille Pissarro, 1830-1903)는 몇 해 동안 인상주의 특유의 끊어지는 붓놀림을 사용한 끝에 점묘법으로 실험하기 시작했다. 이 작품에서 그는 프랑스의 시골에서 사과를 따고 있는 농민들을 그렸는데, 눈부신 오후 햇살의 효과를 창조하기 위해 강렬한 색채의 점들을 신중하게 배치했다. 피사로가 순색들을 가깝게 병치함으로써 전통적인 유화에서처럼 색채가 팔레트에서 미리 혼합되는 것이 아니라, 감상자의 눈에서 점들이 혼합된다. 피사로의 작품과 조언은 고갱에게 큰 영향을 미쳤으며, 〈우리는 어디서 왔는가?〉의 구성은 이 작품과 피사로가 영감을 받았던 색채 이론에서 파생되었다고 볼 수 있다.

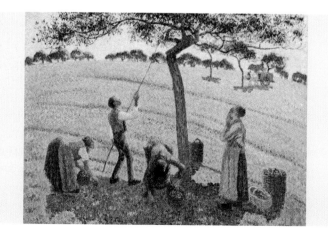

수련 연못

The Water-Lily Pond

클로드 모네

1899, 캔버스에 유채, 88.5×93cm, 영국, 런던, 내셔널 갤러리

파리에서 태어난 클로드 오스카 모네(Claude Oscar Monet, 1840-1926)는 노르망디 지방에서 성장했으며, 외젠 부댕(Eugène Boudin, 1824-98)에게서 앙플레네르(en plein air, 야외에서 그림 그리는) 방식을 소개받았다. 또 다른 풍경화가인 요한 바르톨트 용킨트(Johan Barthold Jongkind, 1819-91)에게도 조언을 받았으며, 1862년에 파리에 있는 샤를 글레르(Charles Gleyre, 1806-74)의 작업실에 들어가서 피에르-오귀스트 르누아르(Pierre-Auguste Renoir, 1841-1919), 알프레드 시슬레(Alfred Sisley, 1839-99)와 프레데리크 바지유(Frédéric Bazille, 1841-70)를 만나게 되었다. 모네는 바르비종파 화가들과 프랑스의 에두아르 마네(Édouard Manet, 1832-83), 영국의 존 컨스터블(John Constable, 1776-1837)과 J. M. W 터너(J. M. W. Turner, 1775 1851)에게 영감을 받아서 1865년과 1866년 파리 살롱에 전시했지만 그 이후로 그의 작품은 받아들여지지 않았다. 1874년에 그는 인상주의라고 알려지게 된 독자적인 화가들의 모임을 형성하는 데 일조했으며, 그들은 짧은 붓질과 강렬한 색채로 빛과 변화하는 순간들을 포착하려 했다. 그의 작품 〈인상, 해돋이(Impression, Sunrise)〉(1872)에서 원래는 경멸적으로 사용된 인상주의라는 이름이 유래했다. 그는 평생에 걸쳐 인상주의 원칙들을 고수했다.

1883년에 모네는 가족과 함께 프랑스 북부에 있는 지베르니로 이주해서 그곳에 멋진 정원을 만들었다. 일본에서 수입한 수련으로 거대한 호수를 채우고 일본풍의 둥근 다리로 장식한 연못은 1899년에 완성되었다. 수련이 꽃피었을 때 그는 각기 다른 빛의 조건 아래, 같은 위치에서 바라본 연못의 모습을 12점 제작했다. 이 작품이 바로 그중 하나다. 이와 함께 모네가 같은 해에 그린 또 다른 버전의 그림들은 아름다운 다리에 초점을 맞추어 〈일본식 다리(The Japanese Bridge)〉라고도 불린다. 당시에 활동하던 몇몇 작가들이 1860년대에 제작된 일본식 우키요에 목판화를 수집하기 시작했고 그로부터 아이디어를 얻었는데 모네도 그중 한 명이었다. 그가 손에 넣은 판화 중에서 여러 점이 다리의 모습을 담고 있었다. 어룽거리는 빛과 질감을 가진 이 그림은 관찰한 사실뿐만 아니라 자신의 느낌까지 표현하는 그의 외광파 화법을 보여주고 있다. 수련 잎의 그림자가 물에 반사된 모습을 덮어서 이미지에 깊이감과 현실감을 준다. 이 작품을 완성한 지 2년 뒤에 모네는 자신의 수상 정원을 그리는 데 집착하고 있다고 고백했으며, 이는 그의 여생 동안 주된 모티프가 되었다.

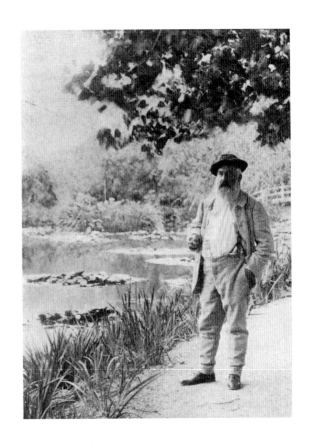

모네와 그의 연못

여기 모네가 나뭇잎이 무성한 연못과 우아한 일본식 다리 앞에 서 있다. 그는 연못을 만들기 위해 여섯 명의 정원사를 고용했으며, 그가 원하는 대로 그림에 어울리도록 정원사 한 명이 꽃을 지속적으로 관리했다. 그의 나이 59세 때 연못이 완성되었으며, 모네는 죽기 전까지 27년 동안 연못과 정원을 거의 끊임없이 그렸다. 그는 빛과 색의 순간적인 효과를 포착하기 위해 수련 연못을 대부분 야외에서 그렸지만, 완성시키는 작업은 그의 작업실에서 이루어졌다.

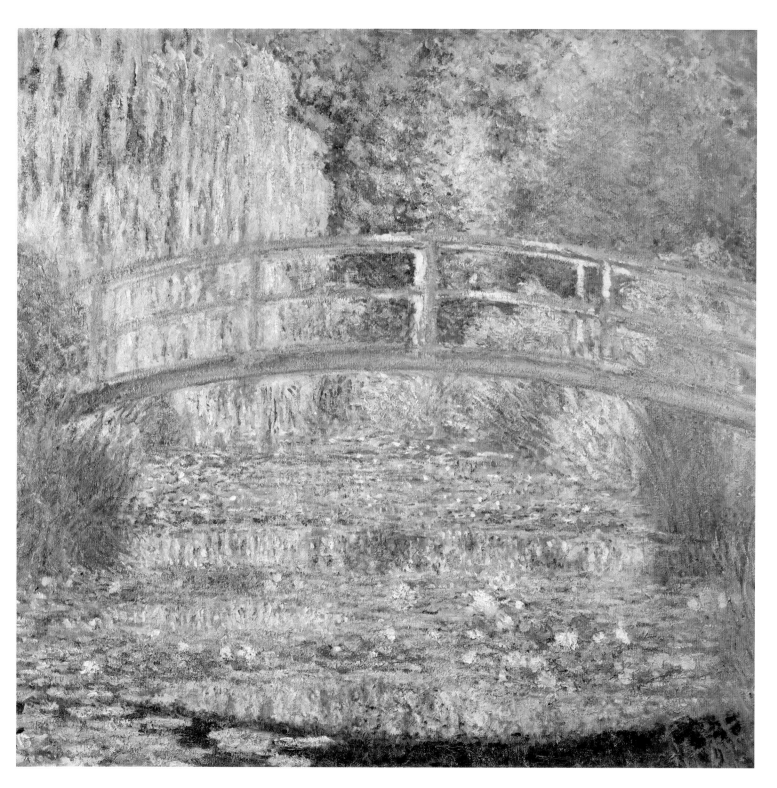

디테일

② 구도

연못 위로 완만하게 둥근 다리가 구도를 장악하고 있다. 다리 자체와 곡선 모양을 이루는 수면의 연꽃과 폭포처럼 쏟아져 내리는 버들잎까지 모든 것이 화합을 이룬다. 조화로운 색채와 균형 잡힌 배치가 결합하여 차분하고 고요한 느낌을 전해준다.

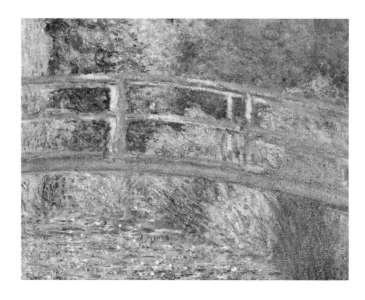

① 붓놀림

전통적인 유화 기법으로 투명한 물감을 얇게 칠하는 것과 달리 모네는 '타슈'(taches, 불어로 '얼룩'이라는 뜻)라고 불리는 짧고 평평한 획과 얼룩으로 물감을 두껍게 칠했다. 그는 이 효과를 내기 위해서 페룰 브러시(ferrule paintbrush, 쇠테를 두른 붓-역자 주)를 사용했는데, 그즈음 발명된 납작하고 네모난 붓으로 인상주의 화가들이 선호했다. 그 이전에는 붓들이 주로 둥근 모양이어서 타슈의 효과를 내기가 어려웠다. 이 기법은 회화와 관련하여 인상주의 화가들이 발명한 획기적인 아이디어 중의 하나였다.

③ 팔레트

이 작품에 모네가 사용한 팔레트는 연백, 카드뮴 옐로, 버밀리언, 짙은 매더, 코발트블루, 코발트바이올렛, 비리디언, 에메랄드그린, 프렌치 울트라마린 등이다. 색채가 비록 조화롭지만 색조는 대비를 이루어 짙은 녹색 같은 더 진한 색채를 사용해 깊이감을 확실하게 드러낸다.

④ 앙플레네르(외광파 화풍)

모네는 이 작품을 야외에서 작업하는 앙플레네르 기법으로 그렸다. 그는 페룰 브러시를 사용했지만, 어떤 부분에는 팔레트 나이프로 물감을 더 두껍게 발랐다. 속도를 내서 자신의 느낌을 포착하고 캔버스에 질감을 만들기 위해서였다.

⑤ 자포니즘(일본풍)

모네의 수상 정원은 그 지역에서 '일본식 정원'이라고 알려지게 되었다. 19세기 말 파리에서는 일본풍이 대단히 유행해서 그 현상을 '자포니즘(Japonism)'이라고 불렀다.

⑥ 반사된 모습

둥근 아치형 다리의 그림자를 캔버스 아래쪽에서 볼 수 있다. 하늘을 발견할 수 있는 곳은 오직 물에 반사된 모습인데, 반사된 틈 사이에 버들잎이 구불거리는 모양으로 나타난다.

⑦ 집착

모네는 적어도 하루 세 번씩 정원을 방문해서 빛을 살피고 스케치북에 색채와 그림자에 대한 그림 메모를 적었다. 그는 세상을 뜰 때까지 연못을 그렸으며 시간이 지날수록 더 크고 자유로운 이미지를 창조했다.

가메이도 덴진 경내
Inside Kameido Tenjin Shrine

우타가와 히로시게, 1856, 목판 인쇄, 34×22cm, 미국, 뉴욕, 브루클린 미술관

일본이 200년의 고립을 끝내고 1858년 서방 세계와 교역을 시작하자 가구나 장식품과 같은 일본산 물품들이 유럽에 들어오기 시작했다. 그 물건들은 일본에서 값싼 우키요에 판화가 찍힌 종이로 포장되어 있었다. 이것이 서양인들의 시선을 끌었는데, 그런 종류의 미술을 거의 본 적이 없는 유럽과 미국 작가들의 상상력을 사로잡았다. 모네는 이 판화들을 1860년대부터 수집했다. 그는 그 작품들이 평평함을 강조한 것, 절제된 색채와 구성을 지닌 것 그리고 하나의 주제로 연작을 창작한 것에 감탄했다. 히로시게의 작품에 나오는 둥근 다리와 늘어진 등나무 꽃의 구성이 모네의 정원을 꾸민 다리 모양에 영향을 미쳤다. 그는 자신의 연못에 등나무가 타고 올라갈 수 있는 지지대를 만들었고, 이 그림에서 히로시게가 등나무로 테를 둘렀듯이 모네는 버드나무로 테두리를 삼았다.

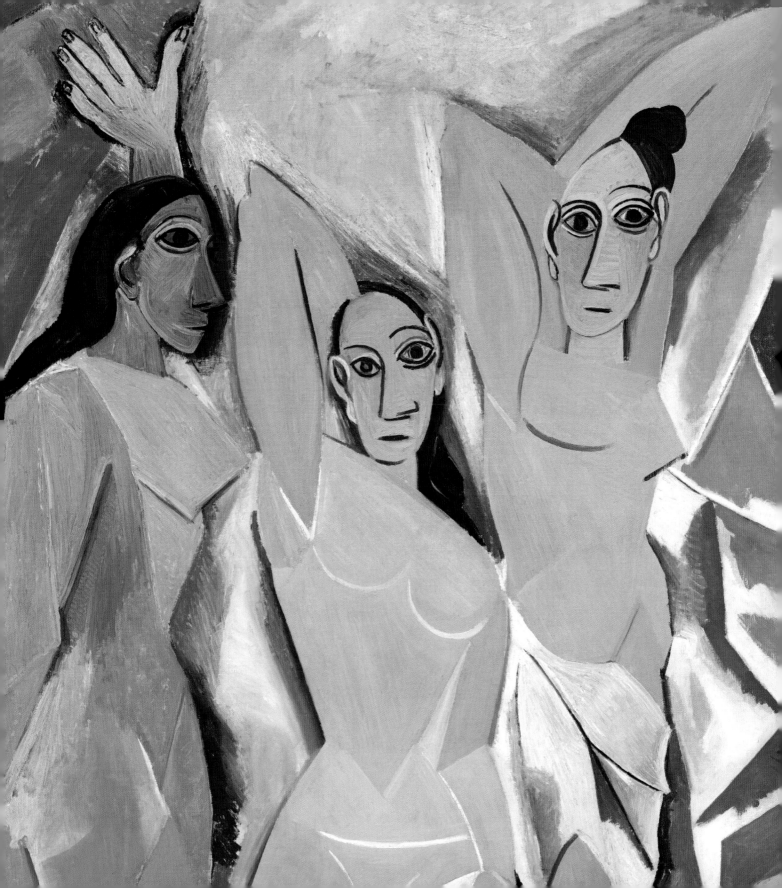

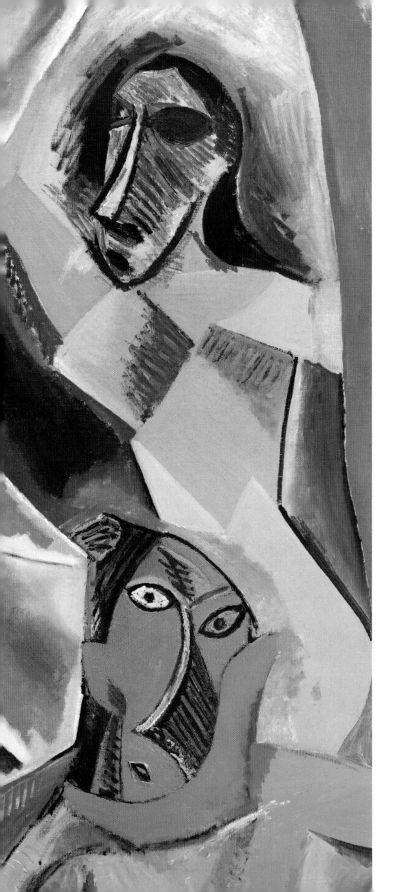

20세기 초반

19세기에 나타난 새로운 예술적 동향에 뒤이어 20세기 초반에는 획기적인 기술 개발과 발견들이 출현하며 더욱 가속도가 붙었다. 프랑스, 이탈리아, 벨기에, 독일과 미국을 넘어서서 아방가르드 작가들이 계속 아카데미 미술의 전통성과 경직성을 거부하고, 일반적으로 인정되던 예술적 관습들에 도전하는 새로운 양식을 더욱 빈번히 개발했다. 이런 새로운 접근법들이 연이어 신속하게 나타나면서 서로에게 영향을 미치고 영감을 주었다. 표현주의, 입체주의, 야수주의, 미래주의가 독일, 프랑스와 이탈리아에서 시작됐고, 러시아에서는 절대주의와 구축주의 작가들이 자연에 대한 언급을 거부하고 기하학적 형태에 집중했다. 사상 최초로 미술은 순수한 구상에서 멀어지고, 일단 처음으로 추상 작품들이 창조되자 더 많은 작가들이 그 개념을 탐구하기 시작했다.

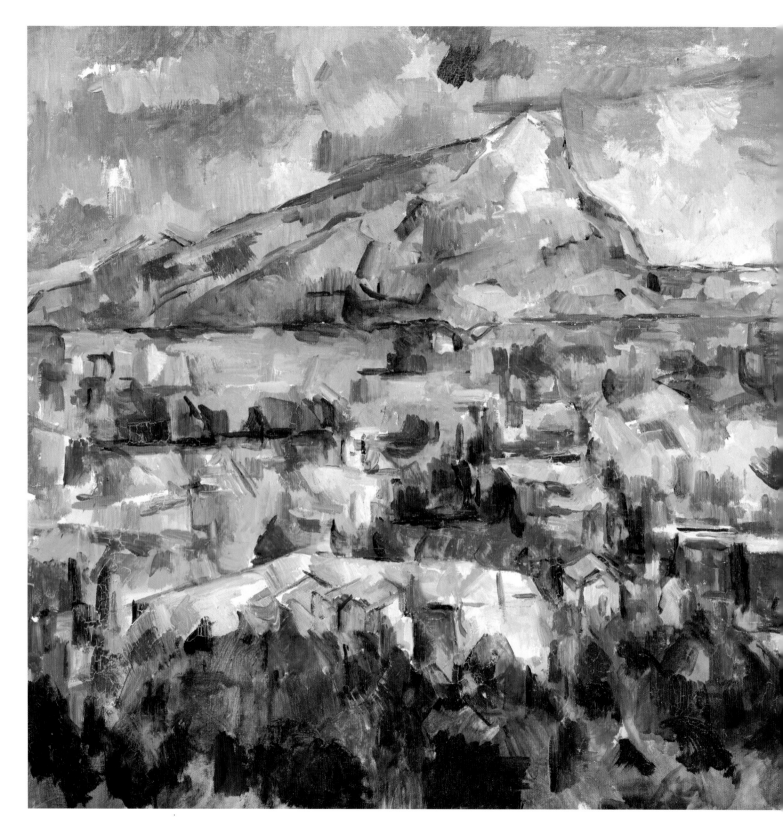

생 빅투아르 산

생 빅투아르 산

Mont Sainte-Victoire

폴 세잔
1902–04, 캔버스에 유채, 73×92cm, 미국, 필라델피아, 필라델피아 미술관

폴 세잔(Paul Cézanne, 1839-1906)은 그림 그리기에 대한 특이한 접근법 때문에 생전에 조롱과 멸시를 당했지만, 사후에는 20세기의 가장 영향력 있는 작가가 되었다. 그는 모네, 에드가 드가(Edgar Degas, 1834-1917), 마티스와 피카소 같은 작가들에게 영감을 주었으며 입체주의의 형성에 지대한 역할을 했다.

프랑스 남부의 엑상프로방스에서 태어난 세잔은 중산층 집안 출신이었다. 부유한 은행가였던 아버지는 그가 법을 공부하길 바랐지만, 세잔은 아버지를 설득해 미술을 공부하러 파리로 갔다. 그곳에서 그는 '인상주의자'라고 알려진 카미유 피사로와 다른 작가들을 알게 되었다. 피사로는 그에게 자연을 관찰하며 야외에서 그림을 그리고 더 옅은 색채와 작은 붓놀림을 사용하도록 권유했다. 그는 파리의 공식적인 전시회인 살롱에서 1874년과 1877년에 거절당한 뒤, 인상주의 작가들과 함께 작품을 전시했다. 그 후 1878년에 프로방스로 돌아가서 자신만의 예술적 방향을 추구했다. 대부분의 인상주의 작가들이 빛의 효과를 포착하려고 노력한 반면에, 세잔은 보다 근본적인 구조를 탐구하는 데 관심을 가졌기 때문에 그의 붓놀림은 각지고 표현적으로 변했다.

이 작품은 프로방스에 있는 생 빅투아르 산의 광경으로, 세잔은 유채와 수채화 물감을 사용해 그 모습을 60여 점이나 그렸다. 그는 색조보다는 색채를 이용해서 깊이와 구조를 나타냈다.

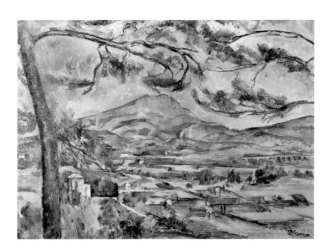

커다란 소나무와 생 빅투아르 산
Mont Sainte-Victoire with Large Pine
폴 세잔, 1887년경, 캔버스에 유채, 67×92cm, 영국, 런던, 코톨드 갤러리

이 그림은 세잔이 생 빅투아르 산을 그린 가장 초기 작품 중에 하나다. 그가 형체와 색채를 가지고 독창적으로 실험한 실례를 보여준다. 그는 제한적인 팔레트로 작은 색채 조각들을 사용했으며, 주된 형체들은 진한 파란색으로 테두리를 그렸다. 각진 물감 조각들이 분열된 모습을 이룬다.

① 밑그림

르네상스 시대부터 미술계는 화가들에게 밑그림이나 바탕칠을 모두 감추도록, 그리고 눈에 드러나지 않는 붓질을 사용해서 캔버스 전체를 매끈하게 물감으로 완전히 덮도록 권장해왔다. 그러나 세잔은 이 관습을 따르지 않았다. 이 그림 곳곳에 캔버스가 보이며 물감이 자주 얇게 칠해졌다. 그는 처음에 만든 자국들 혹은 밑칠이, 완성된 작품의 일부로 보이도록 두었다. 이것은 현실을 보여준다는 행세를 하기보다 미술품이라는 사실을 강조한 최초의 현대미술 그림 중 하나다.

② 팔레트

1878년부터 세잔은 대체로 같은 팔레트를 유지했다. 그가 만든 미묘한 혼합색이 작품 전체에 조화를 이룬다. 그가 사용한 색채는 연백과 아연백색, 아이보리 블랙, 크롬 옐로, 옐로 오커, 적토색, 버밀리언, 코발트블루, 프렌치 울트라마린, 에메랄드그린, 비리디언, 그리고 아마도 나폴리 옐로, 프러시안블루와 크롬 그린인 듯하다.

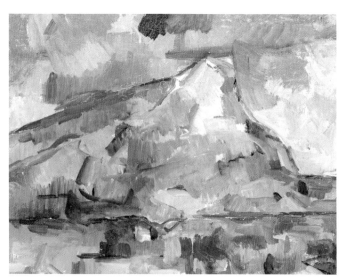

③ 상징성

생 빅투아르 산은 엑상프로방스의 동쪽 경관에서 가장 두드러진다. 고대 로마시대부터 전투에서의 승리와 연관돼 있었다. 1870년에서 1871년까지 벌어진 프로이센-프랑스전쟁 당시, 프로방스가 침략을 모면한 사실을 기념하여 세잔의 생전에 산 정상에 십자가가 세워졌다.

이 작품은 비록 즉흥적인 그림으로 보이지만 세잔은 더디고 신중한 기법으로 복잡하면서 섬세한 이미지를 개발해 나갔다. 그는 이차원적인 붓놀림을 정성들여 칠했고, 색채의 혼합으로 미묘한 뉘앙스를 창조했다.

④ 색채

세잔은 분위기와 동시에 양감을 표현하기 위해 색채를 선택했다. 그는 따뜻한 색과 차가운 색의 대비 효과를 활용했다. 산은 대부분 차가운 파란색인 반면에 전경의 풍경은 밝은 초록색, 노란색 계열과 빨간색 계열 같은 생기 있고 강렬한 색으로 이뤄졌다.

⑥ 구도

이 작품은 가로로 세 부분으로 나뉜다. 가장 윗부분에는 대비를 이루는 파란색, 바이올렛, 회색이 산을 형성하고 있으며 작품의 중심이 된다. 가장 밝은 가운데 부분은 옐로 오커, 에메랄드그린, 비리디언 그린의 조각들로 이뤄져 있다. 가장 아랫부분에서는 초록색 조각들이 활기를 띤다.

⑤ 리듬

여기서 세잔이 발전시킨 방향성을 가진 붓놀림을 명확히 볼 수 있다. 각진 자국들은 체계적이고 리듬감 있으며, 밝고 어두운 색이 캔버스 전체에 걸쳐 번갈아 섞여 있다. 인상주의에서는 변화하는 빛을 묘사했지만 그는 요소들의 근본적인 구조에 초점을 맞췄다.

⑦ 야외 작업

세잔은 생 빅투아르 산을 선명한 빛 아래서 볼 수 있도록 야외 작업을 선호했다. 그는 밝은 햇빛 아래에, 폭풍우 후에, 이른 아침에, 그리고 황혼 무렵과 같이 다양한 기후 조건과 다른 시간대에 그림을 그렸다. 그런 조명 조건 하에서 그는 색채가 가장 강렬한 순간을 볼 수 있었다.

스키타이인들과 같이 있는 오비디우스
Ovid Among the Scythians

외젠 들라크루아, 1859, 캔버스에 유채, 87.5×130cm, 영국, 런던, 내셔널 갤러리

세잔은 외젠 들라크루아(Eugène Delacroix, 1798-1863)의 부드럽고 극적이며 다채로운 그림들과 자유로운 채색 방식에서 영감을 받았다. 들라크루아는 낭만주의 화가로 이 작품은 명백히 이야기를 서술하고 있지만 구성은 객관적인 세잔의 풍경화와 비교할 수 있다. 시인 오비디우스가 서기 8년에 로마에서 추방당한 뒤 루마니아의 남동부 지방에 있는 흑해의 항구 도시 토미스(현재의 코스탄차)에 망명 중인 모습을 묘사하고 있다. 세잔이 가장 확실하게 영향을 받은 것은 들라크루아가 배경의 산악지대를 표현한 방식이다. 세잔보다 들라크루아의 붓놀림이 더 부드럽고 어우러져 있지만 두 화가 모두 멀리 있는 산악지대의 신비로운 위엄을 전달하고 있다.

나무 아래에 피어난 장미 덤불

Rosebushes under the Trees

구스타프 클림트

1905년경, 캔버스에 유채, 110×110cm, 프랑스, 파리, 오르세 미술관

구스타프 클림트(Gustav Klimt, 1862-1918)는 빈 분리파 창립자 중 한 명이자 아르 누보 시대의 가장 뛰어난 화가로 간주된다. 그의 화가로서의 경력은 공공건물의 대형 벽화를 그리며 시작되었다. 그는 상징주의적인 형태와 색채를 자신만의 미학적 개념과 결합시켜 여인들, 우화적인 장면, 꽃과 풍경을 자주 그렸으며, 보다 장식적이고 관능적인 양식은 나중에 개발되었다.

클림트는 빈 남서쪽의 바움가르텐 지역에서 여섯 명의 형제자매와 함께 가난한 집안에서 자랐다. 그는 열네 살의 나이에 빈 응용미술학교에 입학했다. 그곳에서 건축회화를 공부했고, 당대 빈 최고의 역사 화가였던 한스 마카르트(Hans Makart, 1840-84)에게 영감을 받았다. 클림트는 마카르트의 고전적 양식과 장식적인 요소를 강조하는 화법을 따랐고, 자신의 남동생 에른스트(Ernst Klimt, 1864-92)와 친구 프란츠 마치(Franz Matsch, 1861-1942)와 함께 스스로를 '화가들의 회사(Company of Artists)'라고 부르며 작업을 의뢰받았다. 그들은 공공건물에 대형 그림을 제작했는데, 아름다운 빛의 효과가 주목할 만했다. 1888년에 클림트는 미술에 대한 기여를 인정받아 오스트리아 황제 프란츠 요제프 1세로부터 황금 공로 훈장을 수여받았고, 뮌헨과 빈 대학들의 명예회원이 되었다. 그러나 1892년에 비극적으로 그의 아버지와 남동생이 세상을 떠났고 그는 자신의 어머니, 누이들, 제수와 조카들을 부양하는 책임을 지게 됐다.

1897년에 클림트는 공식적인 빈 예술가 협회의 경직된 태도에 환멸을 느끼고 빈 분리파라는 아방가르드 단체를 공동 창립했다. 클림트는 분리파와 함께한 1908년까지, 특히 그의 황금 시기였던 1899년부터 1910년 사이에, 그의 가장 중요한 그림들을 창작했다. 그 시기의 많은 그림이 금박과 은박을 사용하고, 미케네 문양과 비잔틴 모자이크를 연상시키는 소용돌이와 나선형을 특징으로 하고 있다. 1891년에 클림트는 에밀리 플뢰게(Emilie Flöge)를 만났고, 그녀는 그의 동반자이자 뮤즈가 되었다. 해마다 클림트는 그녀의 가족과 함께 아터제 호수에서 여름휴가를 지내며 많은 풍경화를 그렸는데, 직접 사생한 이 작품도 그중 하나다.

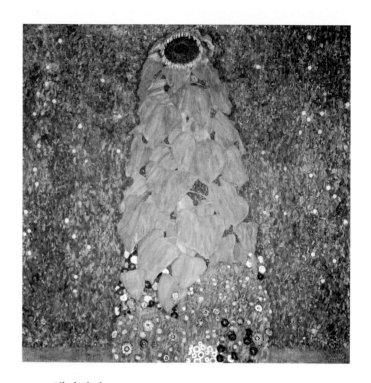

해바라기 The Sunflower

구스타프 클림트, 1906-07, 캔버스에 유채, 110×100cm, 개인 소장

〈나무 아래에 피어난 장미 덤불〉을 완성하고 이듬해 여름에 그린 이 작품은 자연주의적인 측면이 평소 클림트가 보여준 양식과 다르다. 클림트는 반 고흐의 뒤를 따라서 해바라기를 다른 무언가의 상징으로 묘사한 것 같다. 그 형태와 구도로 봤을 때 해바라기가 그의 뮤즈 에밀리 플뢰게 혹은 〈키스(The Kiss)〉(1907-08)에 등장하는 연인들을 상징한다고 추측된다. 이 작품은 아터제 호숫가의 리츨베르크에 있는 정원에서 그려졌는데, 그곳에서 에밀리는 클림트의 그림과 패션 사진 제작을 위해 꽃밭에서 포즈를 취했다. 클림트는 이 작품을 1908년 빈에서 전시했다.

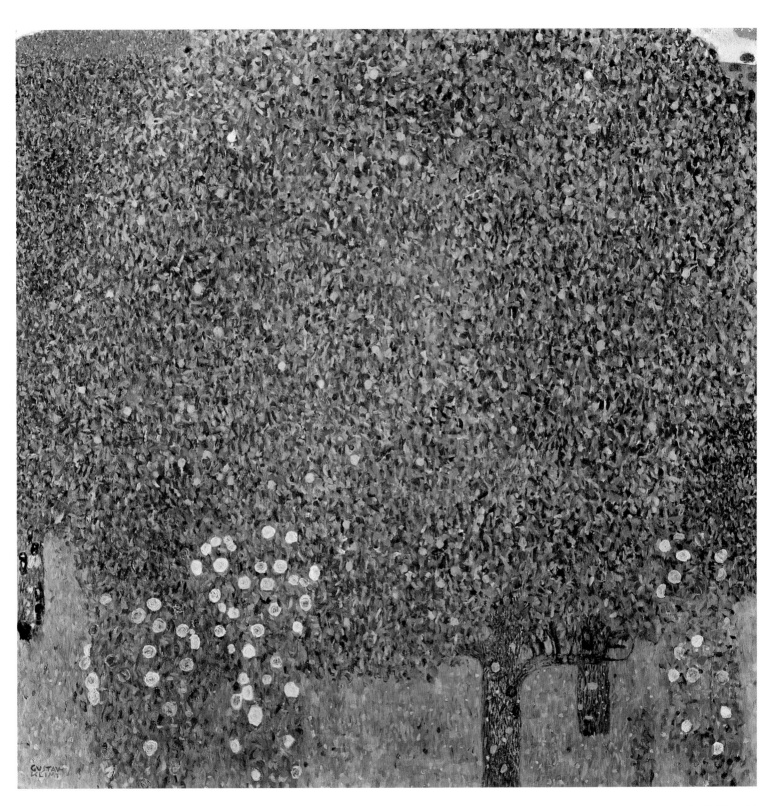

디
테
일

① 장소

클림트는 처음 에밀리를 만났을 때부터 20년 넘게, 그녀와 그녀의 가족들과 오스트리아 잘츠카머구트 지역에 있는 크고 아름다운 아터제호의 리츨베르크에서 여름휴가를 지냈다. 클림트는 종종 그곳의 작은 섬에 있는 성을 방문해서 나무와 덤불과 꽃을 그렸다. '로젠빈트(Rosenwind, 장미 산들바람)'라고 알려진 부드러운 동풍이 성의 장미 정원을 통해 불어와 호수에 장미 향기를 가득 채웠다. 클림트는 거기에서 이 작품의 영감을 얻었다.

② 일본풍의 영향

많은 동시대인들과 마찬가지로 클림트도 일본식 미술과 디자인에서 영감을 얻었다. 지평선이 없고 하늘이 아주 언뜻 보이는 이 대형 작품은 평평한 공간과 곡선을 이루는 윤곽에서 동양적인 구도가 반영되었다. 이 기술은 그가 매우 좋아했으며 당시 아르 누보 미술의 여러 측면에서 활용되고 있었다.

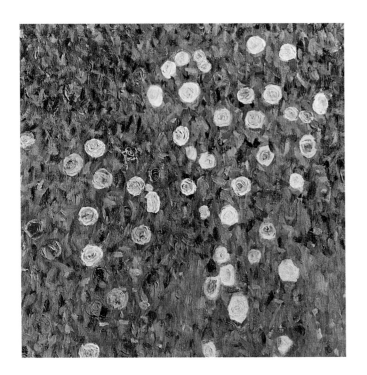

③ 나뭇잎

좁은 띠를 이루는 풀밭 위쪽으로 나뭇잎들이 그림의 대부분을 이룬다. 클림트는 밝은 파란색 계열부터 노란색, 연분홍색, 연보라색, 갈색 계열의 물감을 그림 전체에 걸쳐 찍어서 그물망 같은 모양을 만들었다. 그리고 그 자국들은 대부분 비스듬하고 짧은 여러 종류의 녹색으로 이루어졌다.

이 작품은 클림트의 황금 시기에 만들어졌지만 금박이나 은박을 사용하지 않았다. 그래도 그가 활용한 방법은 황금 시기에 제작한 다른 그림들처럼 중세 필사본의 복잡한 무늬와 비잔틴 모자이크를 상기시킨다.

기법

4 팔레트

클림트가 사용한 회화 기법과 선명한 색채로 인해 캔버스의 표면이 빛나는 효과가 난다. 그가 사용한 팔레트에는 아연백색, 레몬 옐로, 연빨간색, 버밀리언, 알리자린 크림슨이 포함되어 있다.

5 칠하기

클림트는 넓고 납작한 붓을 사용해서 차가운 느낌의 옅은 파랑색으로 캔버스를 칠했다. 그다음에 짧고 강렬한 점과 자국 그리고 작은 붓놀림으로 캔버스 전체를 장식적이고 부드러운 화법으로 덮었다.

6 빛

클림트가 그린 강렬한 광경이 풍부한 빛으로 빛난다. 캔버스를 가득 덮은 점들로 인해 잎사귀와 꽃들은 서로 뒤엉켜 녹아들고, 더 연한 잎사귀와 꽃들이 빛나며 어른거린다.

7 추상화

나무의 몸통과 잔디 부분이 아니었다면 이 그림은 추상화로 보일 것이다. 그러나 클림트는 추상적인 이미지를 만드는 데 관심이 없었으며 캔버스를 빽빽하게 채워야 한다고 생각했다.

흰 장미와 붉은 장미(부분)
The White Rose and The Red Rose

마거릿 맥도널드 매킨토시, 1902, 황마 위에 젯소, 조개와 유리 비즈로 장식, 99×101.5cm, 영국, 스코틀랜드, 글래스고 대학교, 헌터리언 박물관 앤드 미술관

1902년 토리노에서 열린 큰 국제전시회에서 영국 화가이자 디자이너였던 마거릿 맥도널드 매킨토시(Margaret Macdonald Mackintosh, 1864-1933)와 찰스 레니 매킨토시(Charles Rennie Mackintosh, 1868-1928)가 작품을 선보였다. '장미 내실'이라는 이름의 이 젯소 패널은 이들 부부가 내놓은 전시의 일부였다. 그들은 장미를 디자인에 자주 등장시켜 자연의 장대함과 풍요로움을 여성스러운 상징으로 표현했다. 그보다 2년 앞서 마거릿이 빈 분리파와 함께 전시했는데, 그녀가 보여준 길쭉하고 장식적인 화풍이 클림트에게 영향을 미쳤다. 이 작품에서 보이는 배경의 큰 소용돌이 모양과 가는 선 그리고 관능적이고 리듬감 있는 구도적 양식이 클림트가 주제로 삼은 장미에 영향을 미쳤다고 볼 수 있다.

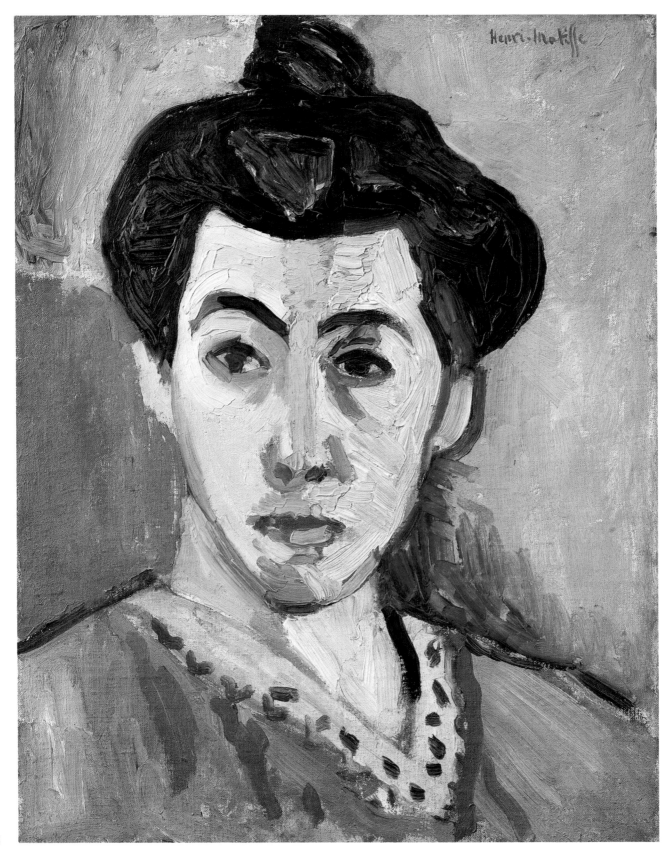

34

마티스 부인, 초록색 선

Madame Matisse, The Green Stripe

앙리 마티스

1905, 캔버스에 유채, 40.5×32.5cm, 덴마크, 코펜하겐, 덴마크 국립미술관

20세기 전체를 통틀어 앙리 마티스(Henri Matisse, 1869-1954)는 가장 유명하고 영향력 있는 작가 중 하나로, 보통 파블로 피카소(Pablo Picasso, 1881-1973)와 같은 반열에 올라 있다. 표현력 넘치고 균형 잡힌 구도와 대담하고 감각적인 색의 사용 그리고 능숙한 소묘 실력으로 마티스의 작품들은 그 시대를 대표하는 것으로 꼽힌다.

벨기에와 가까운 프랑스 북부에서 태어난 마티스는 스무 살 때 파리에서 법을 공부하기 시작했고 뛰어난 성적으로 시험에 합격했다. 1889년에 그는 맹장염에서 회복하고 있을 때 어머니로부터 물감 한 상자를 선물 받았다. '내 두 손에 물감 상자를 쥔 순간, 나는 이것이 내 운명이라는 사실을 알았다.'라고 그는 회상했다. 1891년에는 파리로 돌아가서 줄리앙 아카데미와 에콜 데 보자르에서 미술을 공부했다. 그는 인상주의 화가들과 빈센트 반 고흐로부터 영감을 받아 보다 선명한 색채와 자유롭게 물감을 칠하는 방법을 실험하기 시작했다. 또한 세잔, 고갱, 폴 시냐크(Paul Signac, 1863-1935)와 일본 미술로부터 큰 영향을 받았으며, 코르시카와 프랑스 남부를 방문하면서 빛과 색채를 담아내는 데 강한 관심을 보였다. 1905년에 그는 아내 아멜리 파레르(Amélie Parayre)를 담은 이 초상화를 제작했는데, 그가 그렸던 어떤 초상화와도 달랐다. 그는 이 그림을 그리기 직전 살롱 도톤(Salon d'Automne)에 전시했던 모자 쓴 아멜리의 초상화에 대해 비판을 받고 마음이 상해 있었다. 그는 이 아내의 또 다른 초상화를 그리면서 미술을 통해 자신의 감정을 전달하고 싶었을 뿐이라고 밝혔다.

살롱 도톤은 해마다 열리는 보수적인 파리 살롱에 대한 대안으로 마티스와 그의 친구들이 1903년에 창립했다. 1905년에 그들이 전시한 작품들의 강렬한 색채와 자유롭게 그려진 이미지를 보고 미술 평론가 루이 보셀(Louis Vauxcelles)은 그들을 '야수들'이라고 표현했다. 그에 뒤따른 논란으로 그들은 유명해졌고 '야수주의'라는 이름으로 불리게 되었다. 마티스가 이 사조의 선도자였으며 비록 오래 지속되지는 못했지만 야수주의는 현대미술의 발전에 지대한 영향을 미쳤다.

보다 거침없는 느낌의 〈모자를 쓴 마티스 부인(Madame Matisse in a Hat)〉(1905)과 대조적으로 이 초상화는 의도된 구조가 있고 정돈되어 있다. 마티스는 그녀의 얼굴, 머리카락과 옷을 더 단순화했고, 넓은 부위에 걸쳐 물감을 두껍게 칠했으며, 몇 안 되는 색채와 색조를 사용했다.

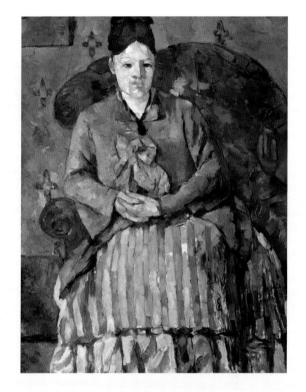

빨간 팔걸이의자에 앉은 세잔 부인
Madame Cézanne in a Red Armchair

폴 세잔, 1877년경, 캔버스에 유채, 72.5×56cm, 미국, 보스턴, 보스턴 미술관

폴 세잔은 전통적인 원근법과 물감 칠하는 방식을 거부하고 구조와 견고함을 시각적으로 묘사하기 위해 각진 모양으로 물감을 칠했다. 그의 아내, 오르탕스 피케(Hortense Fiquet)는 세잔을 위해 27번이나 모델을 섰다. 1895년에 세잔과 마티스를 대표하던 화상 앙브루아즈 볼라르(Ambroise Vollard)가 이 작품을 자신의 화랑에 전시했고, 마티스가 보게 되었다. 이 작품에서 보이는 색채와 색조의 미묘한 변화는 세잔이 입체적인 구조를 평평한 표면에 표현하려는 노력의 결과였으며, 1905년에 마티스가 그린 아내 아멜리의 초상화는 여기에 대한 직접적인 반응이었다.

① 구조

마티스는 색채를 사용해서 고조된 감정과 쾌활함을 전달하고 있다. 힘 있고 구불구불한 붓놀림과 비교적 정제되지 않은 색채가 사실성보다는 감정적으로 충격을 자아낸다. 그림의 힘과 안정감은 대부분 붓놀림의 구조와 색채의 조합으로부터 온다. 미묘한 색채 대비를 통해 명암 효과를 내기보다 색채면들이 입체적 구조를 암시한다.

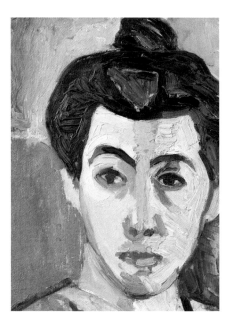

② 색채

화가 앙드레 드랭(André Derain, 1880-1954)과 함께 콜리우르라는 어촌에서 여름을 지낸 마티스는 새로운 방식으로 그림을 그리기 시작했다. 그는 강렬한 색채와 넓은 붓 자국을 사용해서 사실적인 세부사항보다는 햇빛의 느낌을 포착하려고 노력했다. 이 작품에서 보이는 색채 대비는 그가 파리로 돌아와서도 그 접근법을 계속 사용해온 결과다.

③ 초록색 선

아멜리의 얼굴 한복판을 내려오는 초록색 선은 인위적인 그림자 역할을 하며, 전통적인 초상화 양식으로 얼굴을 밝은 부분과 어두운 부분으로 나누고 있다. 그러나 마티스는 이것을 색조보다는 채색을 이용해서 표현했다. 초록색 선은 또한 이 초상화의 중심을 잡아주며 견고함을 전달한다. 확연하게 눈에 띄는 붓놀림이 예술적 측면에서 극적인 느낌을 만들어낸다.

④ 구도

얼굴이 캔버스의 대부분을 차지하고 있으며 배경은 연보라색, 주황색, 파란색, 초록색의 구획들로 나눠져 있다. 작품 전반에 걸쳐 공간이 이차원적인 느낌이며 아멜리의 왼쪽 어깨 위에 있는 어두운 그림자 부분이 깊이를 암시할 뿐이다. 인물이 캔버스 윗부분에서 잘려 있으며, 얼굴은 정면을 향하고 있지만 몸은 왼쪽으로 틀어져 있다.

5 감정

마티스는 색채를 사용해서 아내에 대한 감정과 함께 그녀의 여러 성격을 표현하고 있다. 그림 왼편의 노란색은 명랑함과 웃음을 시사하는 반면, 분홍색은 따뜻하고 친절한 성격을 나타낸다. 마티스와 아멜리는 1898년에 결혼했으며 그가 아직 생활고에 시달리는 화가였을 때 그녀는 모자를 만들어 팔아서 생계에 보탰다.

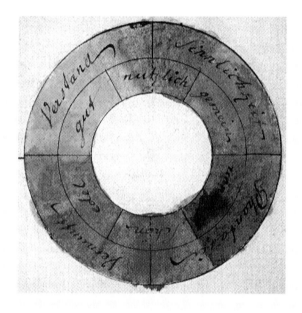

색상환

독일 문인 요한 볼프강 폰 괴테는 시, 연극, 회고록, 소설과 식물학, 해부학 그리고 색채에 대한 논문을 집필했다. 1800년에는 이미 색 상호작용, 동시 대비와 보색 효과에 대한 이론들을 썼다. 그는 또한 색채가 감정을 불러일으킨다고 밝혔다. 1839년에 프랑스 화학자 미셸 외젠 슈브뢸(Michel-Eugène Chevreul)은 이 이론들을 확장시킨 「색채의 동시 대비의 법칙(De la loi du contraste simultané des couleurs)」을 썼다. 그는 이 논문에서 색상환의 정반대 위치의 색채들을 나란히 놓으면 색채가 더 밝아 보인다고 설명했다. 마티스는 밝은 색채들을 사용하면서 당시 유럽 전역에 걸쳐 미술계에 표현적인 분위기가 조성되는 데 일조했으며, 이는 모두 괴테 덕분이었다.

마티스는 힘차고 구불구불한 붓놀림과 밝은 색채, 평평한 회화 공간 그리고 대담한 단순화를 통해서 정서적인 힘을 전달하고자 했다.

6 빛

얼굴 좌우가 모두 밝은 색으로 빛나고 있다. 이는 광원이 적어도 두 군데 있다는 사실을 암시하는데, 하나는 그녀의 왼쪽에서, 또 하나는 정면에서 비추는 것 같다. 초록색 선은 그림자로 견고함을 암시하고 직접 조명을 받고 있다는 것을 시사한다. 전반적으로 빛이 애매모호하다.

7 선

마티스는 색채, 두꺼운 물감, 평평한 회화 공간과 단순화로 고양감을 표현한 반면에, 선을 마치 서예처럼 표현력 있게 사용했다. 곳곳에 따라 더 두껍거나 가늘고, 흐르다가 끊어지면서, 결과적으로 유기적인 형태를 형성하고 색채를 분리시킨다.

8 작업 방법

마티스는 물감을 칠하기 전 결이 고운 캔버스 바탕에 초크, 오일, 아교풀(약한 풀)과 연백 유화 물감을 고르게 발랐다. 그다음에 프렌치 울트라마린 색으로 테두리선을 그렸다. 마지막으로 그는 유화 물감을 두껍게 겹으로 발라 작품을 만들어 갔다.

아비뇽의 처녀들

Les Demoiselles d'Avignon

파블로 피카소

1907, 캔버스에 유채, 244×233.5cm, 미국, 뉴욕, 뉴욕 현대미술관

파블로 피카소(Pablo Picasso, 1881-1973)는 회화, 소묘, 조각과 도예를 아우르는 20세기의 가장 영향력 있는 작가 중의 하나다. 75년이 넘는 활동 기간 동안 그는 2만여 점의 작품을 창작하며 미술의 방향을 바꿔 놓았다. 그는 독창적이고, 다재다능하고, 창의적이었으며 다작을 통한 업적으로 독보적인 유산을 남겼다. 그는 혁신적인 창작물로 생전에 널리 인정받고 부를 얻었다.

19세기 말 스페인 남부에서 태어난 피카소는 어린 나이부터 예술적 천재성을 드러냈다. 그는 성장하면서 엘 그레코(El Greco, 1541년경 -1614), 디에고 벨라스케스(Diego Velázquez, 1599-1660) 그리고 프란시스코 고야(Francisco de Goya, 1746-1828)의 작품을 존경했다. 열네 살의 나이에 그는 바르셀로나의 라 론하 산업미술 & 순수미술 고등학교에 합격했으며, 그곳에서 사실적이면서 기술적으로 완숙한 그림을 그렸다. 1900년에 파리로 옮긴 뒤에는 아프리카와 오세아니아의 미술과 함께 마네, 드가, 앙리 드 툴루즈-로트레크(Henri de Toulouse-Lautrec, 1864-1901)와 세잔으로부터 영감을 얻었다. 그 이후로 그는 수많은 아이디어와 기법과 이론들을 가지고 실험했다. 많은 그의 후기 양식들은 이름이 붙여지지 않았지만 활동 초기는 청색 시대(1900-04), 장밋빛 시대(1904-06), 아프리카 시대(1907-09), 분석적 입체주의 시대(1909-12), 종합적 입체주의 시대(1912-19), 신고전주의 시대(1920-30) 그리고 초현실주의 시대(1926 이후)로 구분된다.

파리에 정착한 뒤 피카소는 아카데미식의 전통을 거부하며 청색, 장밋빛 시대 작품을 만들었다. 그 후 1907년 5월 혹은 6월에 트로카데로 민속학 박물관(현 인류학 박물관)을 방문했고, 같은 해 말 살롱 도톤에서 세잔의 회고전을 관람했다. 두 경험 모두 그에게 영향을 미쳤으며, 수백 점의 예비 드로잉과 회화 작품을 만든 뒤 그는 〈아비뇽의 처녀들〉을 그렸다. 이 작품에는 사물과 인물에 대한 세잔의 구조화된 묘사를 보고 느낀 반응, 아프리카, 이베리아, 오세아니아의 가면에 대한 그의 강한 흥미와 함께 여성과의 복잡한 유대 관계가 반영되었다. 이 기념비적인 작품은 흔히 20세기의 가장 중요한 그림이자 입체주의를 유발시킨 작품으로 알려져 있다. 그러나 충격과 경악에 가득 찬 초기 반응 때문에 피카소는 이 작품을 향후 9년 동안 자신의 작업실에 감춰 두었다.

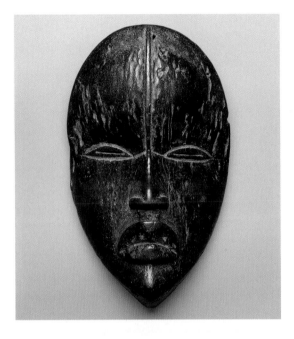

딩글 가면 Dean Gle Mask

작자 미상, 19세기 말-20세기 초, 나무와 안료, 25×15×7.5cm, 미국, 뉴욕, 브루클린 미술관

피카소는 파리의 민속학 박물관을 방문해서 위 사진과 같은 가면을 본 뒤에 일종의 '계시'를 경험했다. 그의 친구 앙리 마티스는 렌 거리의 페르 소바주(Père Sauvage) 가게에서 아프리카 조각품을 보고 그 순수한 선에 '매혹당했다'고 적고 있다. '그것은 이집트 미술만큼 훌륭했다. 내가 하나를 구입해서 거트루드 스타인(Gertrude Stein)에게 보여줬다… 그리고는 피카소가 도착했다. 그는 즉시 마음에 들어 했다.' 시인 막스 자코브(Max Jacob)는 피카소와 함께 마티스를 방문한 일을 이렇게 기억했다. '피카소는 그것을 저녁 내내 손에서 놓지 않았다. 다음 날 아침 그의 작업실에 가보니 바닥이 온통 소묘 작업을 한 종이로 뒤덮여 있었다. 사실상 한 장 한 장 모두 거의 같은 그림이 그려져 있었는데, 커다란 여인의 얼굴에 눈 하나와 너무 길어서 입으로 합쳐지는 코, 그리고 어깨에 머리카락을 내린 모습이었다.'

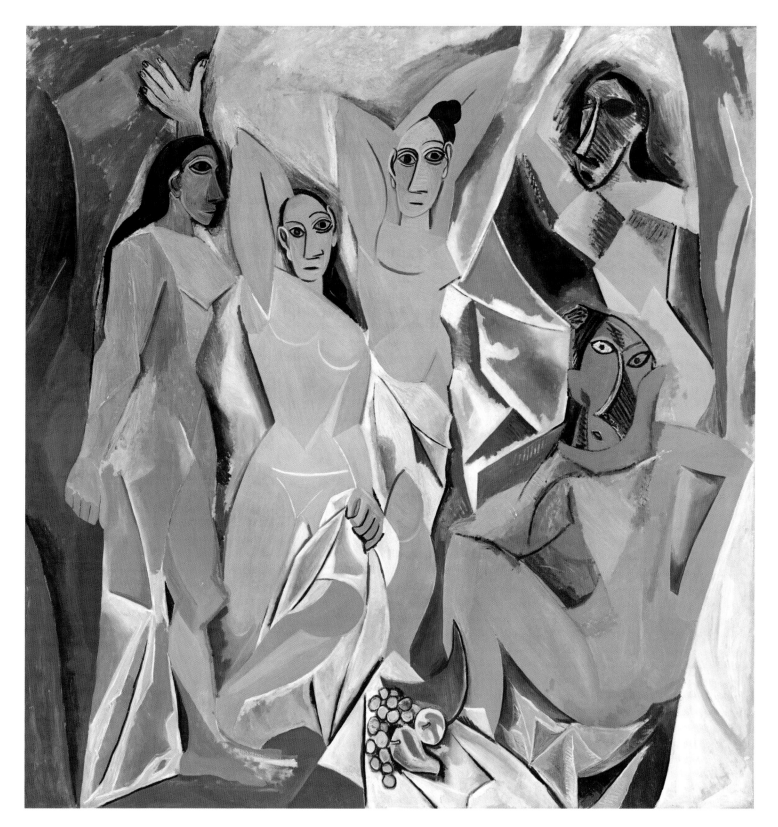

❶ 이베리아의 얼굴들

거대한 아몬드 모양의 눈을 가진 세 개의 가면 같은 얼굴들은 피카소가 1906년 루브르 박물관에서 본 이베리아 조각에서 영향을 받았다. 이 그림을 그렸을 당시 그는 루브르에서 도난당한 이베리아 조각상의 머리 부분을 여러 점 가지고 있었다. 그러나 1911년에 '조각상 도난사건'이 대서특필되자 그는 그것들을 반납했다. 여기서는 측면 얼굴의 인물이 커튼을 젖혀서, 감상자를 똑바로 응시하는 두 인물을 드러내고 있다.

❷ 여성/남성

바르셀로나의 아비뇽 거리에 있는 사창가 출신 매춘부 5명이 캔버스를 채우고 있다. 예비 습작들을 보면 피카소가 원래 이 인물을 매춘부와 놀아나는 것에 대해 경고하는 의대생으로 그릴 의도였음을 알 수 있다. 커튼을 젖히는 손은 남성의 모습으로 남아 있다.

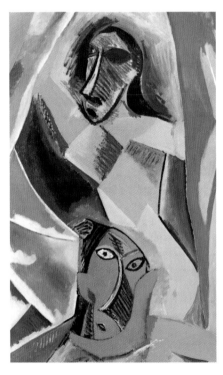

❸ 아프리카 가면

여기 두 여인의 머리는 피카소가 파리 민속학 박물관에서 본 아프리카 가면들을 닮았다. 그는 다음과 같이 말했다. '그 가면들은 다른 어느 조각품과 달랐다… 그것은 무기였다… 영혼과 무의식… 감정… 〈아비뇽의 처녀들〉은 바로 그날 내게 떠오른 것 같다.'

❹ 분열

모난 인체는 평평하고 기하학적인 면으로 극도로 단순화되었다. 정면에서 본 얼굴에 코의 옆면이 붙어 있다. 피카소는 사물이나 인체를 분열된 형체와 형태로 바꾸고, 전통적인 색조 대비나 선 원근법을 거부하면서 유럽 미술의 이상형을 맹비난하고 입체주의를 창시했다.

⑤ 정물

캔버스의 맨 아랫부분에 심하게 기울어진 테이블 위에 과일이 배열되어 있다. 파란 포도송이와 사과 한 개 그리고 배 두어 개, 뒤쪽에는 낫 모양의 수박이 한 조각 있다. 모두 여인들의 몸매처럼 뾰족하고 모가 났다. 과일은 전통적으로 섹슈얼리티의 상징이며, 여기서 이 조합 역시 의도적으로 성적인 느낌을 준다. 또한 세잔에 대한 경의의 표시이기도 하다.

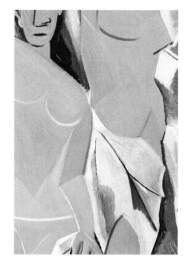

⑦ 왜곡

처음에 이 그림은 비록 경악에 가득 찬 반응을 불러일으켰지만, 또한 새로운 화법의 시작을 알렸다. 피카소는 전통적인 규칙들을 깨고 고정된 시점과 조화로운 비율 대신에 다중 시점과 왜곡을 사용했다. 그는 입체감에 대한 르네상스적인 환상을 포기했다. 그의 반항적인 태도가 모방보다는 자유롭게 창작할 수 있는 길을 열어주었다.

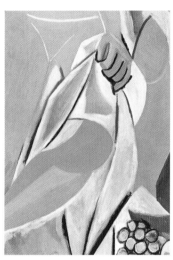

⑥ 휘장

원래 피카소는 이 작품의 중앙에 제복을 입은 뱃사람을 그렸다. 그는 욕정을 상징했으나 의대생의 경우와 마찬가지로 피카소는 그 위에 덧칠을 해버렸다. 결과적으로 깨진 유리 모양의 갈색, 흰색, 파란색 커튼에서 여인들의 모습만 드러난다. 깊이가 없어 보이기 때문에 애매모호해진다. 여인들은 커튼과 시트 앞에 있는가 아니면 그 사이에 휘감겨 있는가?

⑧ 작업 방법

이 그림의 많은 부분은 마치 동시에 여러 시점에서 보고 있는 것처럼 그려졌다. 화면은 평평하게 만들어졌고, 뾰족한 파편들로 분열되어 있다. 피카소는 결이 고운 캔버스에 미색 바탕을 사용했으며, 살을 표현하기 위해 무광의 연분홍 복숭아빛 물감을 선택했다. 그는 파란색과 오렌지색을 병치해서 가장 밝아 보이는 효과를 냈다. 즉흥적인 작품으로 보이지만 그는 100점에 가까운 예비 스케치를 만들었다.

정물(부분) Still Life

폴 세잔, 1892-94, 캔버스에 유채, 73×92.5cm, 미국, 펜실베이니아, 반스 파운데이션

〈아비뇽의 처녀들〉에서 정물 부분은, 정물화라는 주제를 되살리고 하나의 캔버스에 여러 각도에서 본 그림을 그린 세잔에 대해 경의를 표하고 있다. 세잔은 정물화에 빠져 있었으며 같은 대상을 여러 번 반복해서 그렸다. 이렇게 익숙한 물체들에 대해 집중적으로 탐구하면서 그는 자신의 시각적 느낌을 새롭게 포착하는 방법을 개발해냈다. 그는 단일 시점을 사용하는 전통적인 원근법은 사람들이 세상을 인지하는 방식을 정확하게 반영하지 못한다고 생각했다. 이 엄청난 아이디어는 후대의 미술, 특히 피카소에게 지대한 영향을 미쳤다. 〈아비뇽의 처녀들〉에서 인물과 배경을 결합한 것도 세잔의 작품 〈목욕하는 여인들(Bathers)〉(1898-1905)에서 영감을 얻은 부분이다.

도시의 성장

The City Rises

움베르토 보초니

1910, 캔버스에 유채, 199.5×301cm, 미국, 뉴욕, 뉴욕 현대미술관

화가이자 조각가였던 움베르토 보초니(Umberto Boccioni, 1882-1916)는 미래
주의 운동의 주요 인물이었다. 그는 형체의 역동성과 견고한 양감의
해체에 대한 독특한 접근법을 가졌으며 대단한 영향력을 발휘했다.

이탈리아의 남쪽 끝 지역에서 태어난 보초니는 가족과 함께 자주
이사했으며, 1897년 시실리의 카타니아에 자리를 잡았다. 그는 열
아홉 살에 로마로 이주해서 로마국립미술학교에 입학하여 지노 세
베리니(Gino Severini, 1883-1966)를 만났고, 순색을 개별 획으로 칠하는
분할주의 화법을 장려한 자코모 발라(Giacomo Balla, 1871-1958)에게 사사
했다.

1907년에 그는 밀라노로 거처를 옮긴 뒤 1910년 초「미래주의 선
언문」을 한 해 전에 발표한 상징주의 시인이자 이론가 필리포 마리
네티(Filippo Marinetti)를 만났다. 1910년 2월 보초니를 중심으로 발라,
세베리니, 카를로 카라(Carlo Carrà, 1881-1966) 그리고 루이지 루솔로(Luigi
Russolo, 1885-1947)가「미래주의 화가들의 선언문」에 서명했다. 그 내용
은 이탈리아의 고전적인 과거가 진보적인 근대 강대국으로 가려는
국가 발전을 저해하고 있다는 공표였다.

최초의 진정한 미래주의 회화 작품으로 간주되는 〈도시의 성장〉
은 도시가 지어지는 모습을 묘사하며 미래주의자들의 역동성과 발
전에 대한 찬양을 담고 있다. 커다란 말 한 마리가 전경을 차지하고
있으며 여러 사람이 그 말을 통제하려고 애쓰고 있다. 그들은 희미
하게 표현되어 재빠른 움직임을 나타내고 있는 반면에, 배경의 건물
들은 보다 사실적으로 묘사되었다.

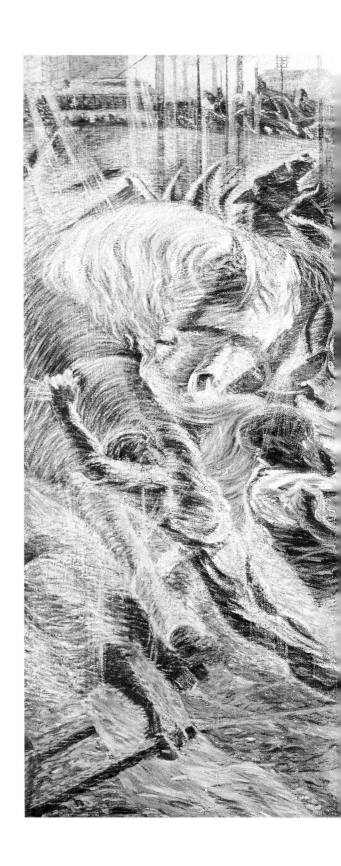

앙티브의 분홍 구름

Antibes, the Pink Cloud

폴 시냐크, 1916, 캔버스에 유채, 71×91.5cm,
미국, 보스턴, 보스턴 미술관

보초니는 폴 시냐크(Paul Signac, 1863-
1935)에게서 영감을 받았다. 그는 시냐
크의 선명한 팔레트와 짧고 점 같은 붓
자국으로 표현된 역동성을 좋아했다.

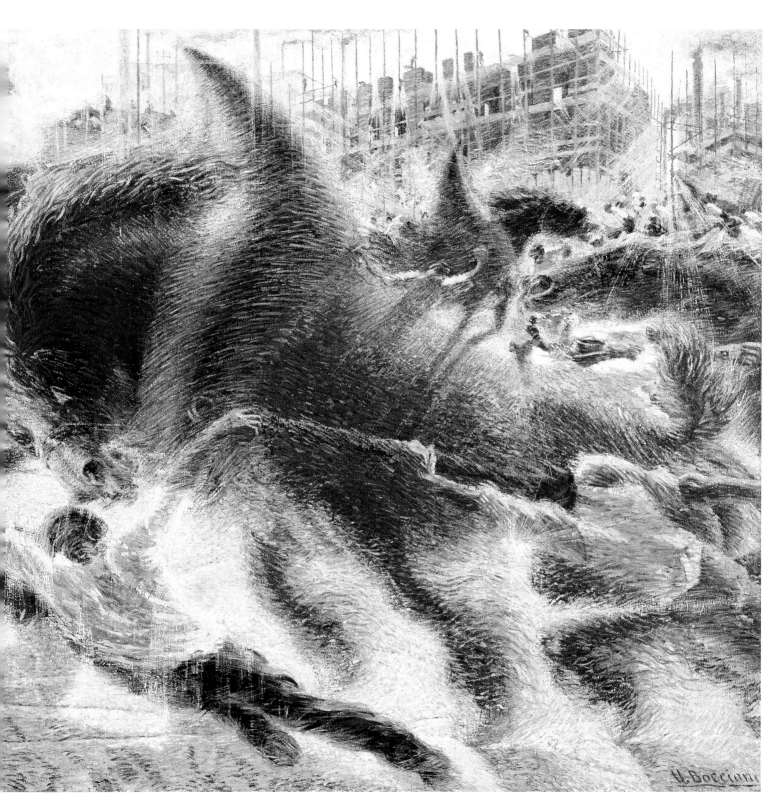

디테일

② 건물

전경에 보이는 에너지, 힘, 역동성과 대비되어 이 건물들은 안정된 평온함을 전달한다. 매끈한 직선들은 활동성을 나타내며 다른 부분의 유동적인 곡선과 대조를 이룬다. 이 도시는 성장하고 있으며 건물을 둘러싼 공사용 발판이 그 사실을 보여주고 있다.

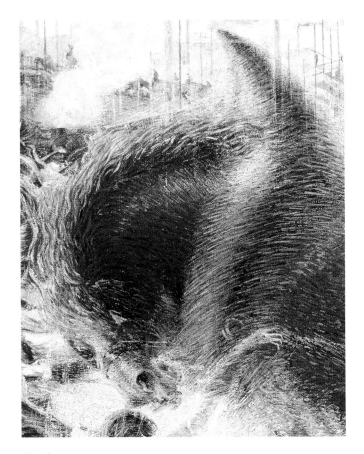

① 말

역동적이고 기운 넘치는 말이 눈가리개를 쓴 채 머리를 돌린다. 짧고, 섬세하고, 가시 모양의 붓 자국이 흐릿하게 보이는 효과를 내며 강하고 빠른 움직임을 전달한다. 말은 현대적인 도시를 건설하는 노동과 속도를 상징한다. 그것은 도시를 지으면서 나오는 움직임과 힘과 소음을 나타낸다.

③ 밀라노 vs. 베네치아

이 그림은 미래주의자들이 진보적이고 이상적으로 산업화되었다고 생각했던 도시인 밀라노 시가지를 묘사하고 있다. 많은 미래주의자들은 풍부한 역사로 유명한 베네치아나 피렌체 같은 이탈리아 도시들에 대해 실망했다. 그들은 이런 과거에 사로잡혀 있는 것이 숨 막힌다고 생각했다.

❹ 색채

이 그림에서는 대부분 원색을 사용했고 다른 색은 조금만 섞여 있다. 여기서 보초니의 팔레트에 포함된 색채는 연백, 레몬 옐로, 카드뮴 옐로, 옅은 빨강, 로 시에나(황갈색), 로 엄버(암갈색), 버밀리언, 에메랄드그린, 울트라마린, 아이보리 블랙이다.

❺ 물감 칠하기

역동성과 속도감을 묘사한다는 측면에서 이것은 미래주의 성향의 첫 번째 그림일 뿐만 아니라(미래주의의 첫해는 문학 운동으로 이뤄졌다) 본보기가 될 만한 훌륭한 작품이다. 말들의 야생적 에너지와 인물들의 극적인 각도는 리듬감 있으며 기계 같은 획일성, 힘과 속도를 암시하고 있다.

❻ 노동자들

이 사람들은 엄청난 노력으로 힘을 다해 일하느라 강한 몸이 믿기 어려운 각도를 취하고 있다. 그들의 활동은 공동의 목표와 남성성과 보초니가 미래를 만들어 나갈 거라고 믿는 사람들, 즉 체력으로 세상을 장악할 남성들을 찬양하고 있다.

미래주의자들과 전쟁

마리네티가 「미래주의 선언문」을 발표하고 5년 뒤, 그리고 보초니가 「미래주의 화가들의 선언문」을 발표하고 4년 뒤인 1914년에 마리네티는 또 하나의 도발적인 선언문인 「전쟁에 대한 미래주의 통합」을 발행했다. 보초니와 주요 미래주의자들이 서명한 이 선언문에서는 이탈리아의 고전적 유산을 전멸시킬 전쟁을 예찬하고 전폭적인 지지를 보내고 있다. 역사적으로 이 시점에서 그들은 전쟁만이 '세상을 깨끗하게 정화시킬 유일한 방법'이라고 열렬히 믿었다.

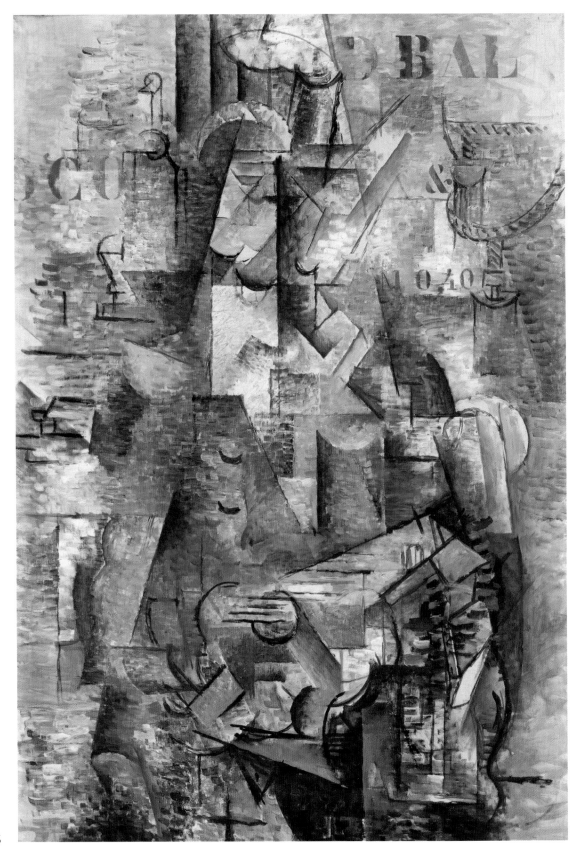

포르투갈인(이민자)

The Portuguese (The Emigrant)

조르주 브라크

1911, 캔버스에 유채, 116.5×81.5cm, 스위스, 바젤, 바젤 미술관

야수주의 운동의 일원으로 활동을 시작한 조르주 브라크(Georges Braque, 1882-1963)는 1907년에 피카소를 만난 이후 입체주의를 개발했다. 두 작가가 협력하면서 그들의 회화는 팔레트, 양식, 주제 등에서 많은 유사점을 보였다. 제1차 세계대전 이후 브라크는 보다 개인적인 양식을 개발했는데, 선명한 색채와 질감의 효과를 이용하기 시작했다.

브라크는 파리의 근교인 아르장퇴유에서 태어나 르아브르에서 성장했다. 그는 아버지와 할아버지의 뒤를 이어 주택 도장 훈련을 받았지만 저녁에는 르아브르의 에콜 데 보자르에서 소묘와 회화를 공부했다. 1902년에 그는 친구들인 라울 뒤피(Raoul Dufy, 1877-1953)와 오통 프리에스(Othon Friesz, 1879-1949)와 함께 파리로 이주했다. 그곳에서 윙베르 아카데미(Academie Humbert)와 에콜 데 보자르에서 공부했으며, 야수주의가 출현한 1905년 살롱 도톤에서 마티스와 앙드레 드랭(André Derain, 1880-1954)의 그림을 보고 감명을 받았다. 그는 뒤피와 프리에스와 긴밀하게 협력하며 평평하고 장식적인 작품을 강렬한 색채로 그렸고, 안트베르펜과 마르세유 근처의 어촌인 에스타크를 방문한 후에 1906년 앵데팡당전에서 야수주의 성향의 작품을 선보였다. 1907년 9월에 그는 세잔의 회고전을 관람했고, 같은 해 후반 피카소의 작업실에서 〈아비뇽의 처녀들〉을 보게 된 소수 몇 명 중의 하나였다. 곧이어 그는 피카소와 함께 작업하기 시작했으며, 1908년에 전시한 〈에스타크의 집(Houses at L'Estaque)〉에 대해 미술 평론가 루이 보셀은 '작은 입방체들로 가득하다'라고 묘사했다. 1912년 피카소와 함께 브라크는 파피에 콜레(papiers collés, 콜라주의 일종) 기법을 발명했는데, 그림에 서술적 요소를 첨가하기 위해 종이, 광고지 조각과 여러 재료들을 캔버스에 풀칠해 붙였다. 처음으로 미술 작품에 콜라주가 사용된 사례였으며, 브라크가 도장 작업을 배우면서 효과를 만들어내는 것에 가진 관심에서 유래됐다. 브라크와 피카소는 반드시 입방체가 아닌, 면이 교차하고 겹쳐지는 화법을 개발했는데 그것은 이 세상을 묘사하는 획기적인 방법이었다. 이는 20세기의 가장 중요한 미술 사조가 되었다. 기타를 치는 사람이 카페 창문가에 앉아 있는 이 그림은 브라크의 가장 수준 높은 입체주의 작품 중 하나로 꼽히며 그의 분석적 입체주의 시기를 대표한다.

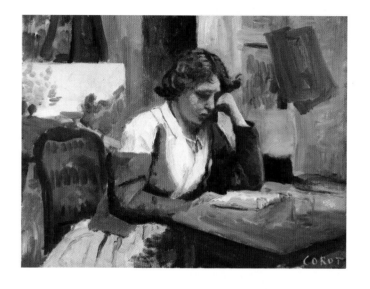

독서하는 소녀 Young Girl Reading

장 바티스트 카미유 코로, 1868년경, 목판 위 판지에 유채, 32.5×41cm, 미국, 워싱턴 D. C., 워싱턴 국립미술관

프랑스 화가 장 바티스트 카미유 코로(Jean-Baptiste-Camille Corot, 1796-1875)는 풍경화, 인물화와 초상화를 그렸다. 여기서 연한 회색, 오커, 엄버, 청록색과 분홍색으로 이뤄진 그의 절제된 팔레트는 사색적인 분위기를 자아내며 브라크와 인상주의를 포함해 많은 작가들에게 영향을 미쳤지만 인상주의의 선명한 빛깔과 대조를 이룬다. 브라크는 이 칙칙한 팔레트와 함께 그 접근법에서 영감을 얻었는데, 코로는 그것을 다음과 같이 설명하고 있다. '회화에서 볼만한 것, 아니 그보다 내가 추구하는 것은 형체, 전체, 색조의 특성이며… 그래서 내게 색채는 그다음에 오는데 나는 전체적인 효과, 색조의 조화를 무엇보다 사랑하는 반면, 색채는 내가 싫어하는 일종의 충격을 준다. 어쩌면 이 원칙을 지나치게 고수하기 때문에 사람들은 나의 색조가 납빛이라고 말하는지도 모르겠다.'

② 얼굴

이것은 한 남성의 얼굴이다. 시각적 단서들이 제공되었지만 다른 대부분의 초상화들과 달리 얼굴이 자세하게 묘사되어 있지 않다. 입체주의에서는 감상자가 처음으로 자기가 무엇을 보고 있는 건지 풀이를 하고 알아내야 했다. 이 그림은 브라크가 마르세유의 한 술집에서 여러 해 전에 봤던 포르투갈인 음악가라고 오랫동안 알려져 왔다. 그러나 어떤 연구 결과에서는 배를 타고 있는 음악가를 묘사했다는 의견도 있다.

③ 밧줄

이 밧줄은 인물 뒤의 무겁게 늘어진 커튼을 묶는 끈이라고 보는 경우가 많았다. 그런데 보다 최근에는 음악가가 배를 탄 모습을 그렸다는 주장이 제기됐는데, 그럴 경우 이것은 배를 고정시키기 위해 말뚝에 묶어놓은 굵은 밧줄일 수 있다.

① 숫자

주제에 대한 단서를 제공하고 캔버스의 평평함을 강조하기 위해서 브라크는 그림에 숫자와 글자를 스텐실로 넣었다. 그는 다음과 같이 적었다. '특정한 종류의 현실에 최대한 가까워지기 위해서 나는 1911년부터 그림에 글자를 도입했다… 글자는 왜곡될 수 없는 형체들로 매우 평평하기 때문에 공간 바깥에 존재하며, 따라서 그것을 그림에 포함시키면 감상자가 상대적으로 공간 속에 위치한 물체와 공간 밖의 물체를 더 잘 구별할 수 있다.'

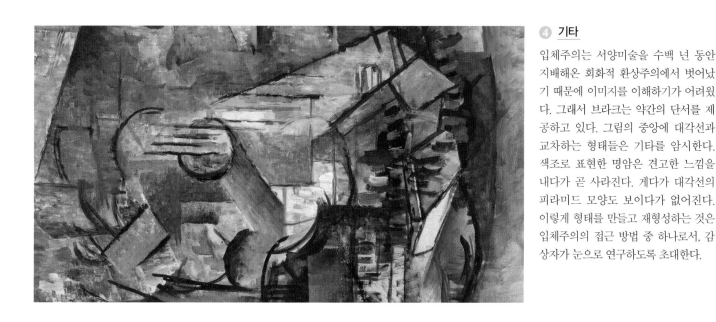

④ 기타

입체주의는 서양미술을 수백 년 동안 지배해온 회화적 환상주의에서 벗어났기 때문에 이미지를 이해하기가 어려웠다. 그래서 브라크는 약간의 단서를 제공하고 있다. 그림의 중앙에 대각선과 교차하는 형태들은 기타를 암시한다. 색조로 표현한 명암은 견고한 느낌을 내다가 곧 사라진다. 게다가 대각선의 피라미드 모양도 보이다가 없어진다. 이렇게 형태를 만들고 재형성하는 것은 입체주의의 접근 방법 중 하나로서, 감상자가 눈으로 연구하도록 초대한다.

기법

브라크는 아버지의 작업을 관찰하며 물감의 장식적 효과에 대해서 배웠다. 여기서는 글자와 숫자를 스텐실로 찍었다. 다른 작품에서는 안료를 모래와 혼합했다. 작은 면으로 이뤄진 선과 면들은 거의 추상에 가까운데, 그는 소재를 직접적으로 재현하기보다 본질과 구조를 표현하고 있다.

⑤ 스텐실로 찍은 글자

글자들은 어느 방향으로 그림을 걸어야 하는지 알려준다. 'D'자는 아마도 'Le Grand Bal'에서 'grand'의 마지막 글자로 댄스홀 포스터를 암시함으로써 분위기를 전달한다. 브라크의 그림에서 스텐실로 찍은 글자들은 콜라주 재료를 첨가하는 작업을 향해 한 단계 다가가고 있다.

⑥ 색채와 빛

브라크는 제한되고 가라앉은 색상을 사용했고, 여기서는 감상자가 형체에 주의를 집중하도록 오로지 갈색 색조만 썼다. 밝고 어두운 부분들은 명암법을 암시하고, 투명한 면들은 감상자가 이미지를 단계별로 투과하여 볼 수 있게 한다. 다른 부분에서는 투명한 면이 그 아래에 있는 선과 형태를 보여준다.

⑦ 공간

여기서는 이미지를 여러 다른 각도에서 보여주고 있으며 하나의 고정된 시점이 없다. 그 대신 분열되고 파편적인 작은 면들이 평평하고 교차하는 면을 이루며 단계 단계 쌓여 있다. 브라크는 자기가 보는 모든 것의 구조를 탐구했다. 선과 면들이 인물과 사물들을 분해하면서 주변 공간과 역동적으로 상호작용한다.

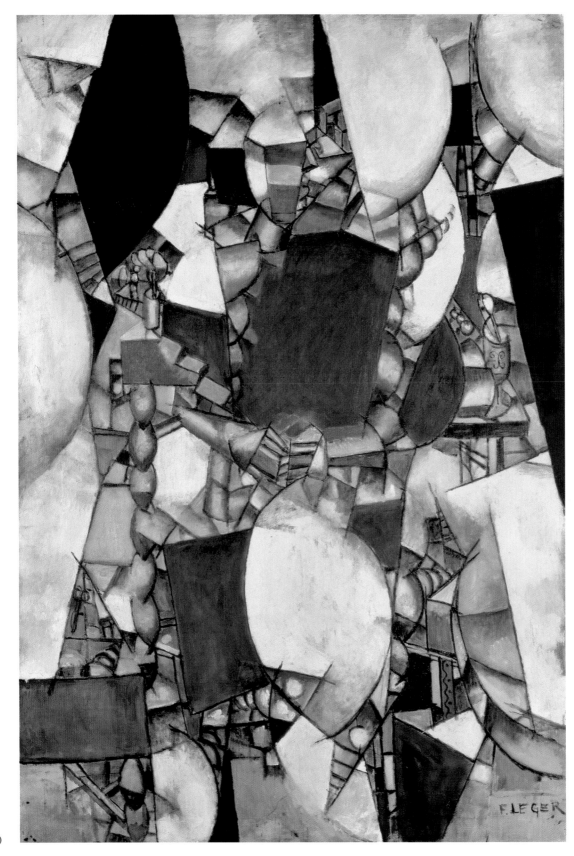

파란 옷을 입은 여인

The Woman in Blue

페르낭 레제

1912, 캔버스에 유채, 193.5×129cm, 스위스, 바젤, 바젤 미술관

페르낭 레제(Fernand Léger, 1881-1955)는 이 입체주의 작품을 그리고 8년 뒤에 선구적인 스위스의 건축가 르 코르뷔지에(Le Corbusier)와 친구가 되었고, 자신과 마찬가지로 기계와 속도와 움직임에 매료당한 그의 친구, 동료들과 어울렸다. 화가가 되기 전에 레제는 건축가의 도제 였으며, 몇 년 뒤 파리의 국립장식미술학교와 줄리앙 아카데미에서 공부할 때 건축 제도사 일로 생계를 유지했다. 그의 작업은 항상 건 축과 기계류에 큰 영향을 받았다.

노르망디에서 태어난 레제는 건축가로 훈련을 받았으며 1900년 에 파리로 이주했다. 그는 1902년부터 1903년까지 군복무를 마친 뒤 미술을 공부했다. 그리고 1906년에 이르러서야 작가로 활동하기 시작했다. 1907년 살롱 도톤에서 열린 세잔의 회고전을 관람한 뒤 에 인상주의 양식이던 그의 화법은 각이 진 접근법으로 대체되었다. 그는 계속 그림을 그렸지만 또한 세라믹, 영화, 무대 디자인, 스테인 드글라스, 판화와 일러스트레이션 작업도 했다. 그의 그림들은 기하 학적 형태, 입체적 형체에 대한 착시 그리고 원색을 특징으로 한다.

레제는 1909년에 몽파르나스에 있는 작가들의 숙소인 라 뤼세 (La Ruche)로 이사했다. 그곳에서 그는 브라크, 피카소, 로베르 들로네 (Robert Delaunay, 1885-1941), 마르크 샤갈(Marc Chagall, 1887-1985) 같은 작가 들과 문인 기욤 아폴리네르(Guillaume Apollinaire)와 친분을 쌓았다. 1910 년에 그는 들로네와 함께 칸바일러 갤러리를 방문해서 입체주의 그 림을 보게 되었다. 이듬해에는 앵데팡당에서 회화 작품을 전시하며 입체주의 작가로 인정받았다. 그는 1914년 군에 징집될 때까지 앵 데팡당과 살롱 도톤에서 계속 작품을 전시했다. 그러다가 가스 공격 을 당한 뒤 1917년에 군에서 제대했다.

이 작품을 그렸을 때 레제는 좌안(Left Bank)의 앙시엔 코메디가(街) 에 있는 로프트 화실에 살면서 작업을 했다. 여기에서는 그의 입체 주의 양식과 기계나 다른 현대적 산업용품에 대한 관심이 명백히 드러난다. 이 그림은 한 여인을 표현한다는 점에서 추상이지만 그것 은 왜곡된 해석이다. 색채의 대비, 곡선과 직선의 병치 그리고 견고 하며 평평해 보이는 면들이 강렬한 효과를 만들어내는데, 레제는 이 것이 현대 생활을 표현한다고 생각했다.

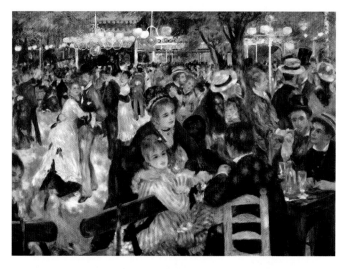

물랭 드 라 갈레트의 무도회

Dance at Moulin de la Galette

피에르-오귀스트 르누아르, 1876, 캔버스에 유채, 131.5×176.5cm, 프랑스, 파리, 오르세 미술관

여기서 르누아르의 목표는 몽마르트르의 인기 있던 야외 무도회 장의 쾌활하고 즐거운 분위기를 전달하는 것이었다. 그는 움직이 는 사람들을 자연광과 인공조명을 받아 어른거리게 묘사했고, 강 렬한 색채와 활기찬 붓놀림으로 그렸다. 그림에는 그의 친구들도 몇 명 등장하지만 전반적으로 그림의 주제는 넘치는 활기와 파 리의 생활상 그리고 빛이다. 레제는 자신과 다른 입체주의 작가 들이 기본적으로 인상주의에서 영감을 받았다고 주장했다. 그의 〈파란 옷을 입은 여인〉은 르누아르의 팔레트에서 영향을 받았는 데, 연백, 코발트블루, 비리디언, 크롬 옐로, 크롬 오렌지, 버밀리 언, 레드 레이크 그리고 프렌치 울트라마린이 포함된다. 르누아르 에게 받은 또 다른 영향은 작품 전반에 걸쳐 형체가 해체된다는 점이다. 한 강의에서 그는 다음과 같이 설명했다. '한 미술 작품의 현실적인 가치는 그 어떤 모방적인 특성과 전혀 관계가 없다… 인상주의자들은 주제의 절대적인 가치를 최초로 거부했다.'

디 테 일

❷ 형태

해체된 형태들이 캔버스 전반에 분포되어 있다. 표면적으로 추상 같은 짙은 파란색 형태들이 떠 있는 것처럼 보이지만, 여인의 신체로 보이기도 한다. 곡선과 사다리꼴 모양으로 된 여인의 파란색 드레스가 작품에서 가장 두드러진 특징이다. 배경에는 흰색과 미색이 도는 레몬색의 커다란 반원들과 더 작은 원들, 사각형, 사다리꼴 그리고 원통형 모양들이 있다.

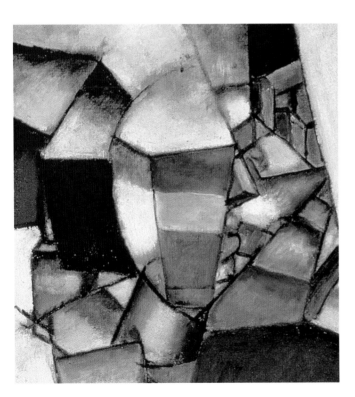

❶ 색채

이 부분은 여인의 옆얼굴이다. 레제는 색채를 강조하고, 순색을 아주 경미하게 수정한 제한된 팔레트로 주된 소재의 색채를 더 강렬하게 만들었다. 그의 팔레트는 연백, 아이보리 블랙, 프렌치 울트라마린, 카드뮴 옐로와 짙은 매더였다. 그는 '매우 빨간 빨간색과 매우 파란 파란색'을 유지하기 위해 각 색채 영역을 검은 테두리선으로 구획했다.

❸ 입체주의

이 작품은 레제의 개인적인 형식의 입체주의다. 그는 인물과 배경을 쪼개고, 구부리고, 겹치는 면으로 해체해서 작품 표면 전반에 걸쳐 리듬감을 만들었다. 기하학적 형체로 이뤄진 이 부분은 여인의 흰색 블라우스 또는 테이블보 조각 또는 구름의 일부분일 수 있다. 여인 뒤의 작은 기하학적 모양들은 가구를 나타낸다.

❹ 기계

기계적인 느낌을 주도록 창작된 이 부분은 여인의 팔과 손이다. 금속으로 만들어진 것처럼 각이 지고 회색 명암이 들어가서 거의 로봇 같아 보인다. 대부분의 입체주의 회화와 마찬가지로 이 작품은 혼란스럽고 해석하기 매우 어려울 수 있다. 그럼에도 불구하고, 레제는 미술이란 누구에게나 다가가기 쉬워야 한다고 주장했다.

❺ 협탁

레제는 화풍이 추상으로 옮겨 가면서 몇 개월 사이에 〈파란 옷을 입은 여인〉이라는 주제로 세 개의 다른 해석을 담은 작품을 창작했다. 이것이 두 번째이자 가장 큰 작품이다. 여인은 탁자에 팔꿈치를 기대고 앉아 바느질을 하고 있으며 옆에는 컵과 숟가락이 있다. 전통적인 주제를 비전통적인 방식으로 다뤘다.

❻ 연기

흰색 형태들은 구름이나 부푼 연기를 묘사한다. 어떤 것은 멀리 있는 굴뚝에서 나오고, 어떤 것은 전경에 있는 시가(담배)의 연기다. 일그러지고 복잡한 형태들은 해석이 거의 불가능한데, 이는 입체주의 전체가 가지는 문제점이다. 예를 들어, 여기 수직으로 비틀어진 물체는 의자 다리이고, 바로 앞에 또 다른 의자의 등받이가 있다. 파란색은 드레스의 치마 부분이다.

생트 샤펠

13세기에 지어진 생트 샤펠(Sainte-Chapelle, 성스러운 예배당)은 파리 중심의 시테 섬에 위치한 고딕 양식의 왕실 예배당이다. 이곳은 레제가 〈파란 옷을 입은 여인〉을 그린 앙시엔 코메디가(街)의 로프트 화실과 가깝다. 예배당은 스테인드글라스 창문으로 가장 유명하다. 레제 역시 이 창문을 잘 알았을 테고, 분명히 그 색채, 모양과 검은색 테두리선에서 영감을 얻었을 것이다.

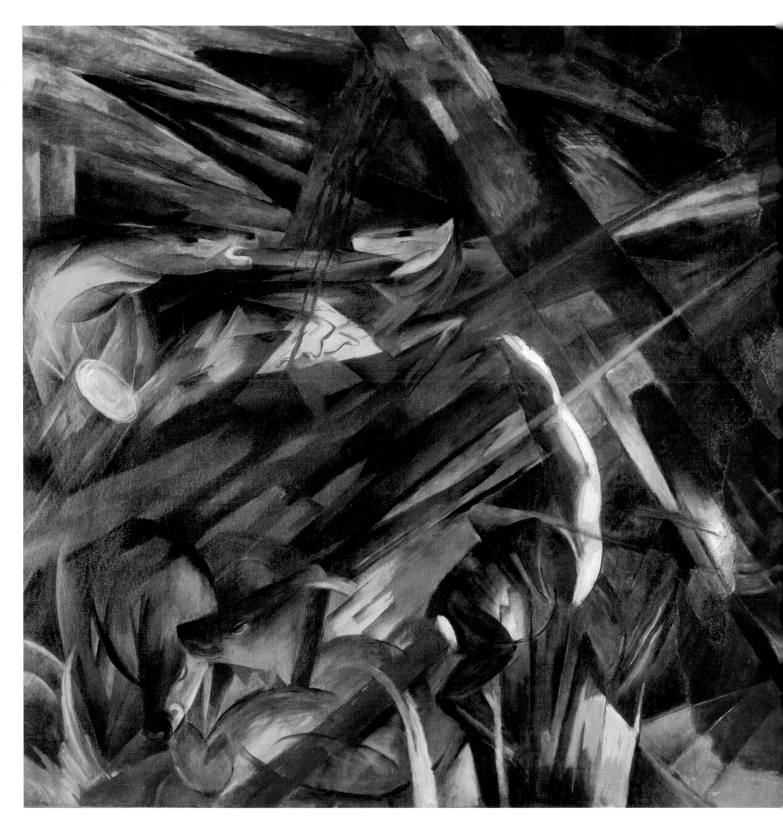

동물들의 운명

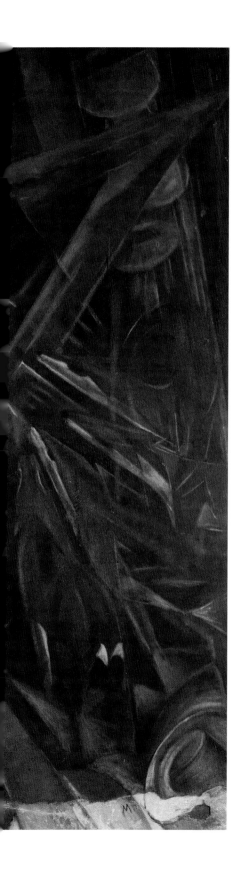

동물들의 운명
The Fate of the Animals

프란츠 마르크

1913, 캔버스에 유채, 194.5×263.5cm, 스위스, 바젤, 바젤 미술관

프란츠 마르크(Franz Marc, 1880-1916)는 독일 표현주의의 개척자로 영성과 원시주의에 관심을 가졌으며, 거의 평생 동안 동물들이 죄 없는 피해자라고 믿었다. 그는 동물들의 눈을 통해 바라본 이 세상의 모습을 묘사했다.

마르크는 뮌헨에서 태어나 철학을 공부했고, 1900년에 뮌헨 미술 아카데미에 입학했다. 그는 곧 유겐트슈틸의 현대적인 양식에 영향을 받아 아카데미에서 가르치는 사실주의에서 멀어지고 과감한 색채와 각이 진 형태로 작업하기 시작했다. 1903년과 1907년에 마르크는 파리에서 지내며 인상주의와 후기인상주의자들의 작품을 연구했다. 1905년에 그는 스위스 작가 장-블로에 네슬레(Jean-Bloé Niestlé, 1884-1942)를 만나 그의 동물 그림들에 영향을 받았다. 또한 반 고흐와 야수주의의 강렬한 색채 그리고 입체주의와 미래주의의 다중 시점에서 영감을 얻었다. 1911년에는 바실리 칸딘스키와 함께 『청기사(Der Blaue Reiter)』라는 잡지와 작가 단체를 창립했다. 로베르 들로네를 만난 뒤 그는 동시 색 대비를 실험하기 시작했다.

1913년에 그린 〈동물들의 운명〉은 마르크가 제1차 세계대전을 예감한 작품이다. 선명한 색상과 삐죽삐죽한 형체들이 자연 파괴를 행하는 인간의 모습을 나타낸다.

동시에 열린 창문들
Windows Open Simultaneously

로베르 들로네, 1912, 캔버스에 유채, 45.5×37.5cm, 영국, 리버풀, 테이트 리버풀

로베르 들로네는 에펠탑의 모습을 여러 번 그렸다. 그는 입체주의의 영향을 받아 탑을 여러 시점에서 묘사했지만, 브라크나 피카소가 사용한 차분한 색채들과 달리 밝은 색채를 사용했다. 시인 아폴리네르는 들로네의 밝고 각이 진 양식을 오르피즘(Orphism) 또는 오르픽 큐비즘(Orphic Cubism)이라고 불렀다. 그의 선명한 색채와 분열된 형체들이 미래에 대한 낙관주의를 나타내는 반면에, 마르크의 작품은 불길한 예감을 표현한다.

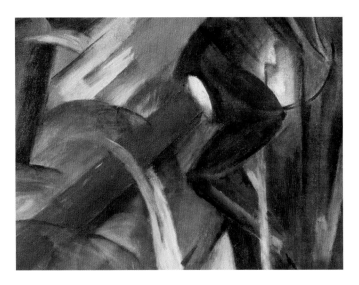

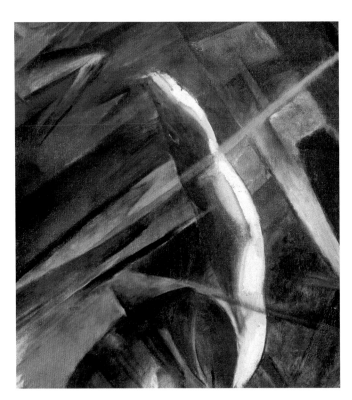

② 색채 이론

1910년 말쯤에 마르크는 자신만의 개인적인 색채 이론(farbentheorie)을 형성했다. 파란색은 남성적이며 엄격함, 내구력과 영성을 상징한다. 노란색은 여성적이고 온화하며, 행복하고 관능적이다. 빨간색은 물질적인 세계와 잔혹함을 상징하며 '항상 나머지 두 색채로 대항하고 극복해야 하는 색채'이다.

① 사슴

이 작품을 완성한 2년 뒤에 마르크는 동물들을 묘사하는 이유에 대해 다음과 같이 서술했다. '내 주변의 사악한 사람들(특히 남자들)은 나의 진실한 감정을 불러일으키지 않았다. 반면에 정결한 동물들의 활력은 내 안의 모든 선함을 이끌어냈다… 나는 매우 일찍이 인간이 "추하다"고 느꼈으며 동물들은 더 아름답고 더 순수하다고 느꼈다.' 작품의 중심에는 사슴이 목을 젖혀서 막 쓰러지려는 나무를 보고 있다. 몸을 비틀어 나무를 피하려는 사슴을 통해 희생 제물에 대한 생각을 나타낸다.

③ 팔레트

마르크의 팔레트에 가장 많은 영향을 미친 것은 반 고흐와 들로네가 사용한 동시 대비의 원칙이었을 것이다. 여기서 팔레트를 이루는 색은 연백색, 아연백색, 레몬 옐로, 적토색, 버밀리언, 알리자린 크림슨, 에메랄드그린, 비리디언, 프렌치 울트라마린, 코발트 바이올렛, 아이보리 블랙이다.

마르크는 반 고흐가 개척한 색채 상징성이라는 개념을 기반으로 삼았다. 그는 자연계를 나타내는 이미지를 만들면서 감정을 표현하기 위해 자연스럽지 않은 색채를 사용했다.

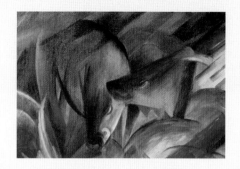

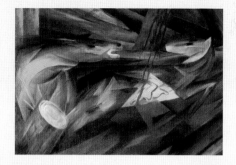

④ 빨간색 멧돼지

알리자린 크림슨에 흰색을 조금 섞고, 가장 어두운 색조는 프렌치 울트라마린을 써서 멧돼지 두 마리가 화염에 휩싸이는 순간을 그렸다.

⑤ 초록색 말

칼처럼 생긴 불길이 두 마리의 초록색 말들을 막 죽이려 한다. 색색의 장대들이 주위에 배치되었으며 초록색 가시 모양으로 흩어져 있다.

⑥ 갈색 여우

그림의 오른편은 갈색 색조로 묘사되어 있다. 이유는 알 수 없지만 이 부분에 있는 네 마리의 여우만이 위험에 처해 있지 않다.

⑦ 선

원래 이 작품의 제목은 〈나무들이 나이테를, 동물들이 혈관을 보여줬다〉였으며, 전체적으로 선이 두드러져 보인다. 그러나 수직선이나 수평선이 하나도 없고 대각선들이 긴장감을 조성한다. 이 길고 날카로운 가시, 뾰족한 불길 혹은 단도 모양의 불꽃과 같은 대각선상에 동물들이 나타난다.

⑧ 불

이 동물들의 운명은 인간이 일으킨 재해가 원인이다. 공포와 고통과 파괴를 가져오는 산불 때문이다. 원인을 알 수 없는 곳에서 불꽃이 솟아오르며 퍼지고 있다. 빨간색과 노란색 대각선들이 동물들을 향해 숲의 초록색을 관통하는데, 특히 사슴 뒤에서 볼 수 있다.

붉은 개(아레아레아) The Red Dog (Arearea)

폴 고갱, 1892, 캔버스에 유채, 75×94cm, 프랑스, 파리, 오르세 미술관

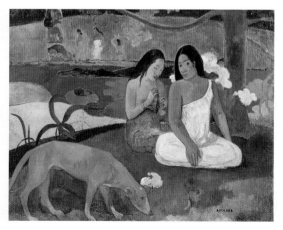

후기인상주의자들, 특히 고갱, 세잔과 반 고흐가 마르크에게 강한 영향을 미쳤다. 마르크는 고갱의 색채 사용과 자연계의 단순화에 초점을 맞춘 사실에 열광했다. 고갱은 이 작품을 타히티에 도착한 지 얼마 지나지 않은 1891년에 그리기 시작했다. 상상 속의 장면으로, 꿈과 현실을 혼합하고 있다. 두 여인이 땅에 앉아 있고 그들 뒤에 파란색 나무 그리고 전경에 붉은 개가 있다. 선명한 색채의 유기적인 형태들이 풍경을 이루고 더 멀리 배경에서는 여인들이 조각상을 숭배하고 있다. 그는 이 그림이 자신의 가장 훌륭한 작품에 속한다고 믿었다. 이 그림을 통해 그는 타히티의 이국적인 아름다움으로 고향 유럽에 있는 사람들을 감동시키고자 했지만, 실제로는 꽤 현대화된 작품이었다.

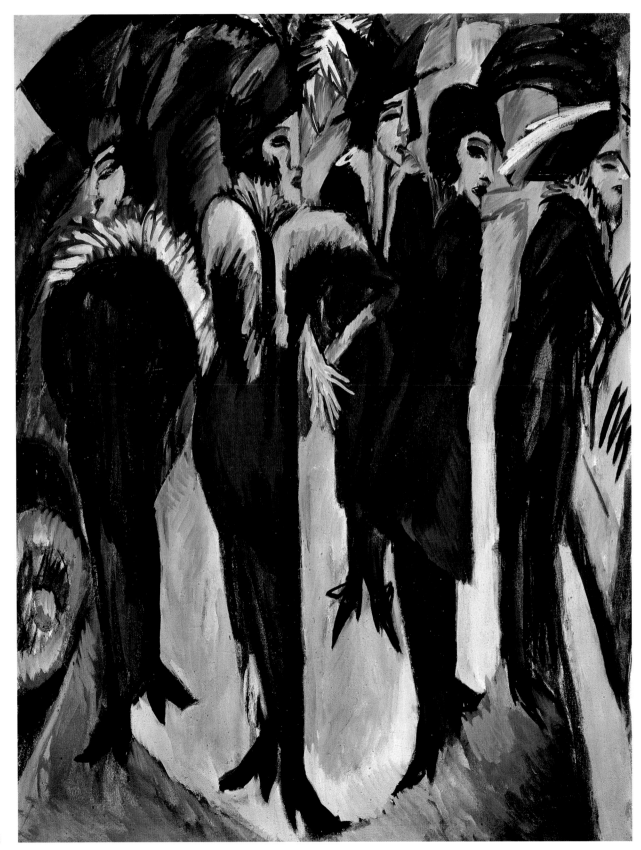

거리의 다섯 여인

Five Women on the Street

에른스트 루트비히 키르히너

1913, 캔버스에 유채, 120×90cm, 독일, 쾰른, 루트비히 미술관

독일의 가장 영향력 있는 표현주의 화가 중 한 사람인 에른스트 루트비히 키르히너(Ernst Ludwig Kirchner, 1880-1938)는 바이에른 지방에서 태어나 스물한 살부터 드레스덴 공업대학에서 건축학을 공부했다. 그러나 공부를 마친 뒤에 화가가 되기로 결정했다. 그는 알브레히트 뒤러(Albrecht Dürer, 1471-1528), 반 고흐, 고갱, 중세와 원시미술, 신인상주의에서 영감을 끌어내며 처음부터 전통적인 접근법을 거부했다. 1905년에 그는 세 명의 동료 건축학도였던 프리츠 블라일(Fritz Bleyl, 1880-1966), 카를 슈미트 로틀루프(Karl Schmidt-Rottluff, 1884-1976) 그리고 에리히 헤켈(Erich Heckel, 1883-1970)과 함께 다리파(Die Brücke)라는 단체를 설립했다. 그 모임은 전통적인 아카데미 양식의 미술을 거부하지만 고전적인 미술과 현대적인 개념을 연결하는 다리를 형성하고자 하는 작가들로 이뤄졌다.

20세기 초 세계정세에 대한 불안에 자극받아 키르히너는 인체에 초점을 맞췄으며, 정서적 효과를 불러일으키기 위해 왜곡된 그림과 목판화 그리고 조각품을 만들었다. 뒤러의 목판화에 매료된 그는 자신만의 여과된 선과 역동적인 구도를 통해 뒤러의 작품을 모방하고 현대화시키려 노력했다. 회화에서는 거친 붓 자국과 부자연스럽고 부조화된 색채 그리고 왜곡된 형태를 사용했다.

1911년에 키르히너는 베를린으로 이주했는데, 도시 곳곳에서 새로운 영감을 발견했다. 1913년부터 1915년까지 그는 베를린의 '거리 풍경(Strassenszenen)'을 그렸다. 연작으로 이뤄진 회화 11점, 스케치북 그림 32장, 잉크-브러시 소묘 15점, 초크 파스텔 소묘 17점, 목판화 14점, 에칭 14점 그리고 석판화 8점을 만들었다. 자주 매춘부를 등장시켰고, 대도시로 발전해 가는 베를린의 모습을 거리 풍경으로 보여줬다. 이 연작은 독일 표현주의의 주요 작품으로 자리 잡았으며 〈거리의 다섯 여인〉이 연작의 첫 작품이었다. 다섯 명의 매춘부가 베를린의 거리를 걸어가고 있다. 깃털 모양의 옷깃과 모자 그리고 옷의 뾰족한 모양들이 극락조 혹은 맹금류를 시사한다. 이 장면은 의도적으로 위협적이며 거북하다. 분열되고 뾰족뾰족한 인물들이 당시 독일과 유럽 전역에 만연하던 불길한 예감을 상징한다.

란다우어 제단화: 성 삼위에 대한 경배

Landauer Altarpiece: Adoration of the Trinity

알브레히트 뒤러, 1511, 패널에 유채, 135×123.5cm, 오스트리아, 빈, 빈 미술사 박물관

뒤러가 그린 이 제단화는 죽음을 바로 앞에 둔 순간 예수님이 매달린 십자가를 성부가 들고 있는 모습을 묘사하고 있다. 그 위 황금빛 광선 안에 비둘기의 형체를 띤 성령이 자리하고 있다. 뒤러는 대단한 기술로 한 무리의 성인과 보통 사람들을 그리고 있다. 키르히너는 작가 활동을 하는 내내 뒤러를 존경했으며, '알브레히트 뒤러는 독일 최고의 거장이다… 새로운 독일 미술은 그를 아버지로 모셔야 한다.'라고 주장했다.

② 색채

작품 전반에 초록색과 검은색이 지배적이지만 로 엄버, 버밀리언과 아이보리 블랙을 비롯해서 다양한 색채가 사용되었다. 옅은 그리고 짙은 청록색이 보다 역겨운 황록색과 함께 보이고 짙은 남색, 인디고와 황금빛 노란색도 보인다.

① 새와 같은 형상

여인들의 옷깃과 모자에 깃털이 폭포처럼 쏟아져 내리는 모양이 새를 암시하지만, 이국적이기보다는 위협적인 느낌을 담고 있다. 최신 유행을 누리는 이 두 여인은 앙상하고 거만해 보이는 얼굴에 진한 화장을 했고, 모피나 깃털로 장식한 옷은 매력적이기보다 오히려 적대적인, 심지어 마녀 같은 모습이다. 의도적으로 불길하게 표현된 그들은 무대 위의 모델이나 뒤틀린 거울 속의 왜곡된 이미지일 수도 있다.

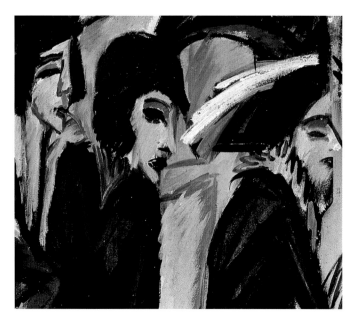

③ 세 여인

으스스하고 가면 같은 얼굴을 가진 세 여인은 쇼윈도를 들여다보고 있는 것 같다. 그들에게 반사된 섬뜩한 암녹색은 그들의 주의를 사로잡고 있는 진열장의 불빛이다. 빗금의 사선들은 유리에 반사된 것을 나타낸다.

④ 자동차

여인들 옆으로 초록색 자동차가 서 있다. 눈에 보이지 않는 운전자가 매춘부들에게 다가오려는 것 같다. 키르히너는 이 그림에서 독일 사회의 도덕적 타락을 암시하고 있다. 당시 베를린에서 매춘부는 이중성을 지니고 있었다. 그들을 중요한 행사에 동반자로 대동하는 반면 동시에 경멸의 대상이기도 했다. 여인들은 디자이너 폴 푸아레가 디자인해서 당시 유행하던 아랫단이 좁은 긴 치마를 입고 있다.

⑤ 공간

다섯 명의 여인들은 금방 공연이라도 시작할 듯 무대 위에 서 있는 것 같다. 그들 주변에 거의 아무것도 보이지 않고, 가게와 자동차도 암시만 되어 있을 뿐이다. 그들은 직업 때문에 제약을 받는 것과 마찬가지로 이미지 안에서도 갇혀 있고 주변 환경에 에워싸여 있다.

야회복 Evening dress

뮈게트 뷜러, 1922–24, 종이에 연필과 구아슈, 30×22cm, 개인 소장

뮈게트 뷜러(Muguette Buhler, 1905-72)는 패션 일러스트레이터로 20세기 초반과 중반에 걸쳐 여러 패션 디자이너들과 일했다. 이 그림은 폴 푸아레가 디자인한 당시의 야회복을 그린 것이다. 윤곽이 드러나고 몸에 달라붙는 천과 깃털이 유행했으며 대부분의 사람들은 이를 부드럽고 여성스럽다고 생각했다. 비록 많은 방관자들이 페티코트와 코르셋을 없앤 것에 대해 현대로 옮겨 가는 긍정적인 변화라고 칭찬했지만, 키르히너는 불길한 근본적인 요소들을 알아차렸다. 그는 극도로 마른 여인들과 뾰족한 옷을 강조하고 초록색과 검은색의 대비를 과장하면서 이 새로운 패션의 유행을 위협적이고 사악한 당시의 분위기를 강조하는 데 사용했다.

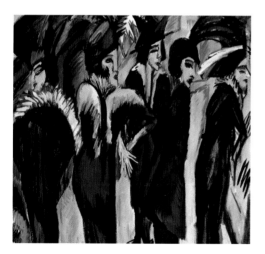

⑥ 처녀들

다섯 명의 매춘부로 이뤄진 구도가 피카소의 〈아비뇽의 처녀들〉을 떠올리게 한다. 이 다섯 매춘부 또한 왜곡되어 있다. 키르히너는 그들을 통해 미학과 미술 그리고 여성의 모습에 대한 관습들에 의문을 제기하고 있다.

⑦ 손

이 여인의 손이 작품 전체를 대변하고 있다. 여인들의 상체와 머리를 장식하고 있는 깃털들처럼 이 손들은 뼈도 없고 형태도 없어 보인다.

바이올린과 기타

Violin and Guitar

후안 그리스

1913, 캔버스에 유채, 100.5×65.5cm, 개인 소장

후안 그리스(Juan Gris, 1887-1927)는 마드리드에서 태어나 십 대 때 파리로 이주했다. 마드리드에서 성장하면서 그리스는 1902년부터 1904년까지 미술공예학교에서 수학, 물리학과 기계 제도를 공부했다. 그러나 답답함을 느끼고 미술 공부로 전환했다. 1904년부터 그는 성공한 작가이자 살바도르 달리(Salvador Dalí, 1904-89)와 피카소를 가르친 호세 모레노 카르보네로(José Moreno Carbonero, 1860-1942)에게 회화를 배웠다. 1906년에 그는 파리로 이주해서 몽마르트르의 작가들 숙소인 바토-라부아르 작업실에서 살았다. 그곳에서 그는 피카소, 브라크, 마티스와 미국 문인 거트루드 스타인을 알게 되었으며, 스타인은 그리스의 작품을 수집했다. 처음에는 잡지와 정기 간행물의 삽화와 풍자만화 그리는 일을 했고, 그림도 그리면서 피카소와 브라크의 새로운 회화 양식에 영향을 받았다. 그는 곧 축소된 팔레트를 가지고 실험하며 주제를 기하학적 면으로 해체했다. 피카소와 브라크의 분열된 형체와 형태를 유지하면서 그리스는 밝은 색채와 매끈한 색조 그러데이션을 가진 자신만의 대담하고 도식적인 접근법을 개발하기 시작했다. 그는 종종 꽤 큰 신문이나 인쇄광고 조각을 작품에 포함시키면서 다다와 팝아트의 선도자가 되었다. 피카소와 마찬가지로 그리스는 후에 파리에 기반을 둔 발레 뤼스 발레단의 의상을 디자인했다. 1913년에 그는 독일 미술상 다니엘-헨리 칸바일러(Daniel-Henry Kahnweiler)에게 자신의 작품에 대한 독점 판매권을 주는 계약을 맺었다. 칸바일러는 피카소, 브라크와도 유사한 합의가 있었다. 그 이유는 불분명하지만 피카소는 그리스를 좋아하지 않았다. 스타인은 자신의 회고록, 『앨리스 B. 토클라스의 자서전(The Autobiography of Alice B. Toklas)』(1933)에서 다음과 같이 적고 있다. '피카소는 후안 그리스가 사라져 버리길 바랐다.'

1913년 8월 중순에 그리스는 스페인 국경 근처에 있는 피레네조리앙탈 지역의 작은 마을인 세레(Céret)를 여행했는데, 그곳에는 피카소, 브라크와 마티스를 비롯한 젊은 아방가르드 작가들의 공동체가 머물고 있었다. 그리스에게는 1906년 이후 처음으로 파리를 떠나는 여행이었고, 스페인의 의무 병역을 회피한 상태로 귀국할 경우 처벌을 받을 상황이었으므로 고국에 그 이상으로 가까이 가지 않았다. 그는 10월 말까지 세레에 머물며 많은 그림을 그렸다. 〈바이올린과 기타〉는 그가 그곳에서 악기를 주제로 그린 정물화 20점 중의 하나다.

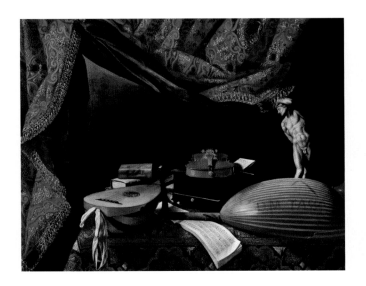

악기, 책과 조각품이 있는 정물
Still life with Musical Instruments, Books and Sculpture

에바리스토 바스케니스, 1650년경, 캔버스에 유채, 94×124cm, 네덜란드, 로테르담, 보이만스 반 뵈닝겐 미술관

작가 집안의 자손으로, 이탈리아의 바로크 시대 화가 에바리스토 바스케니스(Evaristo Baschenis, 1617-77)는 악기를 주제로 한 정물화로 가장 잘 알려져 있다. 그는 일부러 크레모나의 바이올린 제작자 집안과 친분을 맺었다. 비록 17세기 네덜란드 공화국에서는 정물화가 흔했지만 이탈리아 작가들 사이에서는 드물었다. 극적인 바로크풍의 종교적 혹은 신화 이야기보다는 형체, 형태, 그림자, 질감과 하이라이트를 철저히 연구한 바스케니스는 독특했다. 그의 화법은 동료 이탈리아 화가인 카라바조(Caravaggio, 1571-1610)로부터 직접 영감을 받았고, 이는 그리스가 피카소에게 영감을 받은 것과 매우 유사했다.

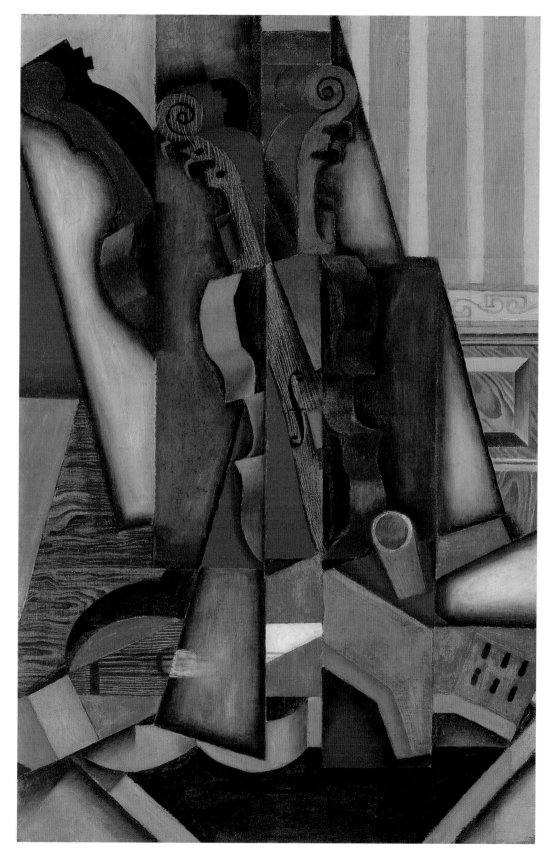

디테일

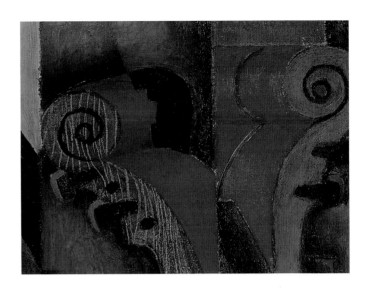

2 리듬

이 작품은 일련의 리드미컬한 선, 형태와 각을 기초로 하고 있다. 이는 황금분할이라고 알려진 수학적 비율을 따르고 있으며 미술에서 수천 년 동안 사용되어 왔다. 그러나 그리스는 이 규칙을 정확하게 따르기보다 기하학적 형태와 색채를 병치함으로써 조화롭고 정돈된 리듬을 창조했다.

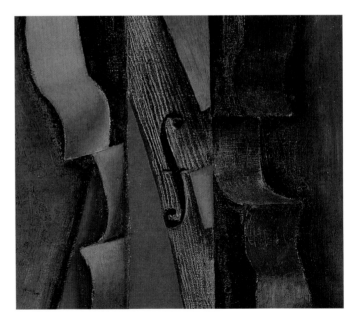

③ 바이올린

피카소와 브라크, 세잔과 마찬가지로 그리스는 회화의 전통적인 요소들을 사용했다. 바이올린은 고급미술과 대중미술을 모두 암시한다. 그리스는 곡선을 이루는 바이올린의 윤곽에 매력적인 디자인적 감각을 느꼈다.

① 목재 효과

많은 사학자들이 1913년을 그리스의 회화가 완숙기에 접어든 시점으로 서술하고 있다. 피카소는 그리스에 대해 가진 엇갈리는 감정에도 불구하고 그의 〈바이올린과 기타〉 그림을 높이 평가했으며 칸바일러에게 칭찬했다. 이 그림은 나무 같은 질감을 묘사하는 그리스의 능력을 입증한다. 콜라주가 포함되어 있지 않지만 형태와 면들을 겹겹으로 그린 모양이 콜라주와 같고, 구상과 상상을 혼합하고 있다.

그리스에게 있어서 계획 단계는 다른 입체주의자들에 비해 긴 과정이었다. 그는 선 하나하나를 정확히 어디에 배치할지, 어떤 모양이 다른 것들과 보조가 맞을지, 각 색채와 톤이 어디에 위치하면 좋을지 측정하고 계산했다. 전체가 어떤 불필요한 장식이나 세부사항 없이 맞물리는 배열이 완성되었다. 대체로 그는 각 작품을 위해서 꼼꼼하게 드로잉을 만들었는데, 컴퍼스와 자를 사용해서 선을 그렸다.

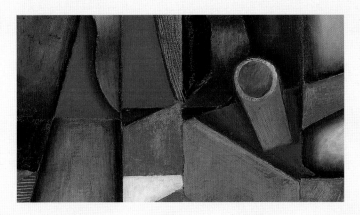

④ 구도

그리스는 구도를 평평하게 만들어서 겹쳐지는 면의 격자무늬를 만들었다. 이 격자 안에서 그는 명암을 상쇄시키고 균형을 잡았다. 악기들이 각진 면들로 해체되었고 한 무리로 포개져 심미적으로 보기 좋은 디자인을 이룬다.

⑤ 팔레트

1913년에 그리스는 그림의 색채와 형체를 화려하게 만들기 시작했다. 여기서 그 예로 부드럽고 따뜻한 색을 차가운 파란색과 청록색으로 대비시킨 것을 볼 수 있다. 그가 색채를 사용한 방법이 구도를 강화한다. 그리스는 자신이 고안할 수 있는 가장 다양하고 대조적인 색채의 조화를 사용해서, 주제와 배경이 만들어내는 색조의 분위기를 신중하게 계산했다.

⑥ 붓질

어떤 요소들은 실재하는 사물임을 알아볼 수 있도록 사실적으로 그렸다. 바이올린, 기타, 목재 마루와 벽지의 문양 등이 그 예이다. 여기서 대조적인 붓놀림을 사용한 것을 볼 수 있다. 보라색 바이올린 케이스는 섬세하고 물결 같은 선과 부드럽게 변하는 색조로 표현된 반면에, 단순하고 생동감이 적은 기하학적 모양들은 납작하고 고른 붓 자국으로 묘사되었다.

⑦ 레이어링(겹)

이 그림은 평평하게 만든 면, 나뭇결의 묘사 그리고 벽지의 줄무늬와 소용돌이무늬를 겹쳐 쌓아서, 1912년 말과 1913년 초 브라크와 피카소가 만든 파피에 콜레를 모방하고 있다. 그리스는 세레로 떠나기 전에 여기에 매료되어 있었다. 그의 초기 작품을 특징짓던 부피감은 사라지고, 대신에 수평선과 수직선, 형태, 선, 색채와 물감을 겹겹이 쌓아 올리는 방법으로 이룬 공간의 직접적인 분열을 사용하고 있다.

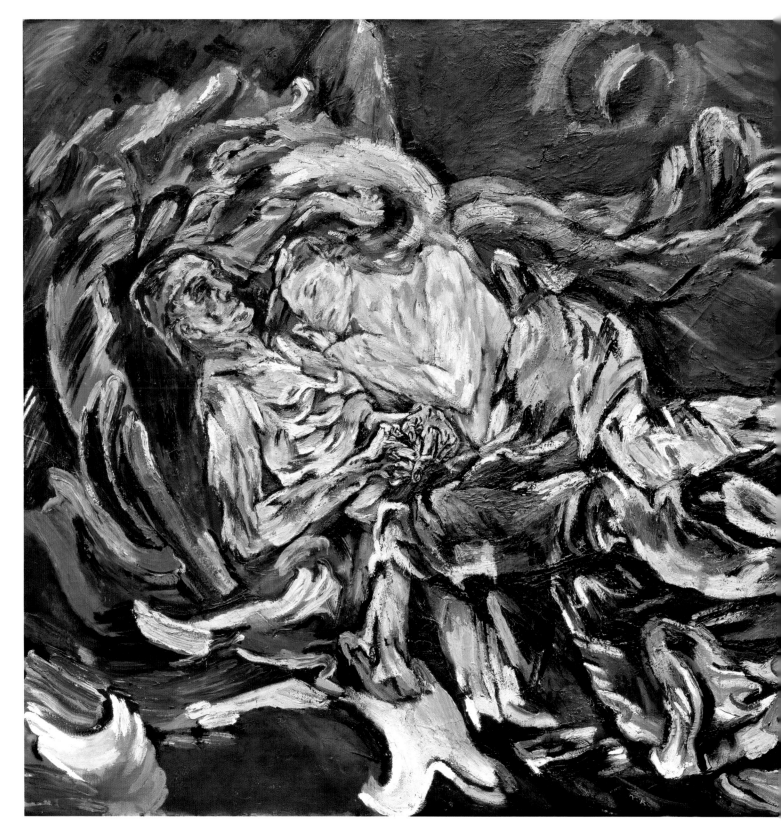

바람의 신부

The Bride of the Wind

오스카 코코슈카

1913, 캔버스에 유채, 180.5×220cm, 스위스, 바젤, 바젤 미술관

표현주의의 선두적인 주창자 중 하나였던 오스카 코코슈카(Oskar Kokoschka, 1886-1980)는 오스트리아 푀흘라른에서 태어났다. 그러나 1889년 금융 위기를 만나 아버지가 파산하면서 가족이 빈으로 이주했고, 코코슈카의 아버지는 그곳에서 외판원으로 일했다. 코코슈카는 그가 합창단원으로 있던 피아리스트회 교회(Church of the Piarist Order)의 스테인드글라스와 바로크 프레스코화에서 영감을 받았고, 빈 응용미술학교에 장학생으로 선발되어 그곳에서 소묘, 석판화와 제본 기술을 배웠다. 1907년에 그는 빈 공예 스튜디오의 일원이 되어 아르 누보의 영향을 받은 작품을 제작했다. 이듬해에는 빈에서 활동하던 건축가 아돌프 로스(Adolf Loos)를 만났고 예술 활동을 시작하는 데 도움을 받았다. 동시에 코코슈카는 새 표현주의 극장을 위해서 자신의 인본주의 철학을 담은 희곡을 썼다. 그는 또 초상화를 그렸는데, 섬세하고 불안한 선과 색채, 과장된 이목구비와 제스처를 사용해서 모델의 심리 상태를 표현했다.

이 그림은 코코슈카의 가장 유명한 작품으로 〈폭풍(The Tempest)〉이라는 제목으로도 알려져 있다. 작곡가 구스타프 말러의 미망인이자 자신의 연인인 알마 말러(Alma Mahler, 1879-1964)와 함께 있는 코코슈카의 자화상이다.

죽음과 삶 Death and Life

구스타프 클림트, 1915, 캔버스에 유채, 178×198cm, 오스트리아, 빈, 레오폴드 미술관

클림트는 그가 개최에 도움을 줬던 '빈 미술전시회(Kunstschau Vienna)'가 열린 1908년에 이 작품을 그리기 시작했다. 클림트는 코코슈카도 전시에 참여하도록 추천했다. 이 그림의 화풍과 구도는 코코슈카의 〈바람의 신부〉와 견줄 만하다. 코코슈카는 활동 초기에 클림트로부터 여인들 그리고 삶과 죽음이라는 주제와 그의 화풍에 지대한 영향을 받았다.

1 알마

작곡가이자 조각가 그리고 문인이었던 알마 쉰들러(Alma Schindler)는 빈의 가장 저명한 남성들과 정사를 가졌다. 그러나 일단 결혼하게 되자 작곡가였던 남편 구스타프 말러는 그녀가 작곡하는 것을 금했다. 결혼한 지 9년만에 구스타프가 사망했는데, 그녀는 서른한 살이었고 아직 아름답고 쾌활했으며 총명했다. 그녀는 다시 많은 구애를 받았고 코코슈카와 열정적인 연애를 했다. 코코슈카는 죽는 날까지 평생 그녀를 사랑했다.

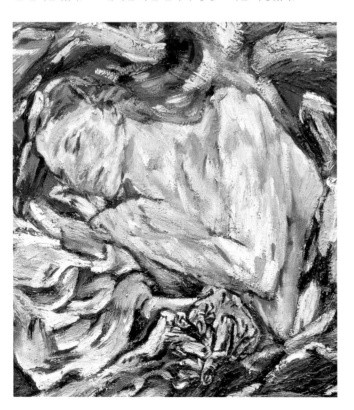

2 화법

코코슈카는 빈 공방이라는 명망 있는 빈의 공예 스튜디오에서 상업 작가로 일을 시작했으며 그의 첫 회화 작품들은 인상주의와 아르 누보의 영향을 받았다. 그러나 이 작품을 그릴 때쯤에는 표현주의 성향을 보이는 생생하고 제스처가 드러나는 붓 자국을 사용했다.

3 요동치는 붓놀림

1908년 '빈 미술전시회'에 전시한 뒤 코코슈카는 유화 물감을 얇게 요동치는 모양으로 칠하는 방법을 개발했고, 때로는 붓대에 물감을 묻혀서 긁듯이 바르기도 했다. 이 다채롭고 거의 마디가 있는 선들은 움직임과 비현실적인 느낌을 전달한다.

④ 심리적 통찰

코코슈카에게 알마와의 관계는 극단적이고 지속적이었지만 알마는 곧 싫증을 느꼈다. 이 작품은 그들이 헤어지기 직전에 그려졌다. 알마는 편히 잠든 반면, 뜬눈으로 허공을 응시하는 그는 불안하고 근심스러워 보인다. 후에 그는 〈바람의 신부〉에서 우리는 영원토록 하나다.'라고 적었다.

⑤ 깊이 감각

코코슈카는 작가들이 깊이를 파악하는 능력을 개발해야 할 필요성에 대해 글을 썼다. 거리를 인지하고 표현할 뿐만 아니라, 모델의 생각의 깊이를 서술할 수 있어야 한다고 했다. 이 부분은 바람에 요동치는 바다 한가운데 떠 있는 작은 배다. 깊이와 거리가 색채의 배치를 통해 표현되었다.

⑥ 움직임

크고 느슨한 붓질로 채색하며 인물 주변에 빙빙 도는 소용돌이를 그렸다. 1962년에 그는 이렇게 말했다. '그림을 그리는 것은… 삼차원이 아니라 사차원에 기초한다. 그 네 번째 차원은 나 자신을 투사하는 것이다.' 그는 모든 작가들이 직관을 사용해서 움직임과 감정을 포착해야 한다고 믿었다.

⑦ 폭풍

'폭풍'이라고도 불리는 이 작품은 두 연인의 격정적인 관계를 묘사한다. 코코슈카와 알마 단 두 사람만 있다. 배경에는 보라색 산맥이 달빛에 빛나고 부서지는 파도 위에 뜬 검은 태양에 퇴색된다. 이는 개인적인 괴로움뿐만 아니라 제1차 세계대전을 앞둔 정치적 혼란을 나타낸다.

별이 빛나는 밤 The Starry Night

빈센트 반 고흐, 1889, 캔버스에 유채, 73.5×92cm, 미국, 뉴욕, 뉴욕 현대미술관

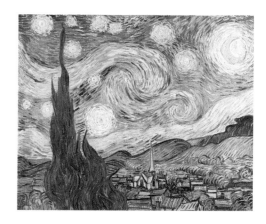

빈센트 반 고흐는 1889년 동생 테오에게 쓴 편지에서 이 그림에 대한 영감을 이렇게 설명했다. '오늘 아침 해가 뜨기 전에 나는 창밖으로 시골 풍경을 오랫동안 바라봤다. 샛별만 떠 있었는데 굉장히 커 보였다.' 이는 반 고흐가 전달하려 했던 감정과 인본주의적 이상을 포함해 코코슈카가 받았던 많은 강력한 영향 중에 하나였다. 임파스토 기법의 빙글빙글 도는 물감 자국을 가진 이 그림은, 마을 위에 소용돌이치는 밤하늘을 통해 영원한 진리를 찾는 반 고흐의 노력과 그의 외로움을 표현하고 있다. 〈별이 빛나는 밤〉과 마찬가지로 〈바람의 신부〉도 다채롭고, 두껍고, 방향성을 가진 물감 자국으로 칠해졌으며 작가의 내적인 고민과 공포를 암시하고 있다.

일렉트릭 프리즘

Prismes électriques (Electric Prisms)

소니아 들로네

1914, 캔버스에 유채, 250×250cm, 프랑스, 파리, 파리 국립근대미술관(퐁피두센터)

오르피즘 또는 오르픽 큐비즘의 개척자로, 소니아 들로네(Sonia Delaunay, 1885-1979)는 여러 분야를 다룬 종합적인 작가였다. 그녀는 그림을 그렸고, 섬유와 의복과 무대장치를 디자인했으며, 상점과 섬유 회사를 운영했다.

소니아는 우크라이나의 가난한 집안에서 태어났지만 다섯 살 때 상트페테르부르크에 사는 부유한 삼촌과 숙모에게 보내져 특권을 누리며 성장했다. 그녀는 비록 정식으로 입양되지는 않았지만 삼촌의 이름을 따라 '소피아 터크(Sofia Terk)'가 되었으며, '소니아'를 애칭으로 사용했다. 열여덟 살부터 그녀는 독일 카를스루에의 미술 아카데미에서 그림을 공부했다. 1905년에 그녀는 파리로 옮겨 팔레트 아카데미에 입학하여 후기인상주의와 야수주의의 영향을 받았다. 파리에서의 첫 해에 소니아는 친구 빌헬름 우데(Wilhelm Uhde)를 만나 결혼했다. 그는 미술상이자 수집가이자 비평가였는데, 결혼을 통해 소니아는 파리에 머물 수 있었고 우데의 동성애 생활을 숨겨주었다. 우데는 그녀의 첫 개인전을 마련해줬고, 그녀는 강렬한 색채의 구상적인 회화 작품을 선보였다. 그는 또 그녀를 파리에 사는 중요한 작가와 문인들에게 소개했는데, 1909년에는 로베르 들로네를 만나 결국 우데와 원만히 이혼하고 로베르와 결혼했다.

결혼 초기에 소니아는 갓난 아들을 위해서 조각보 이불을 만들었다. 그녀는 우크라이나에서 봤던 헝겊과 유사한 다양한 색의 천 조각을 사용했다. 한편, 로베르는 슈브뢸의 색채 이론을 탐구하고 있었는데, 부부는 색채의 동시 대비의 법칙과 입체주의의 개념을 혼합해서 강렬한 작품을 창작했다. 그들은 이를 동시주의라고 불렀지만 그들의 친구 아폴리네르는 '오르피즘'이라고 이름 붙였다. 그녀는 또 아폴리네르, 블레즈 상드라르(Blaise Cendrars) 그리고 트리스탕 차라(Tristan Tzara)를 포함한 시인들과 협업을 했다. 그녀는 "회화는 시의 다른 형태로, 색채는 단어고, 그 관계는 리듬이며, 완성된 작품은 완성된 시다."라고 말했다.

〈일렉트릭 프리즘〉은 그녀가 1913년부터 1914년까지 창작한 같은 이름의 연작 중 하나다. 이 그림은 파리의 거리에 있는 전기 가로등에서 생기는 광학적 효과를 나타내고 있다. 그녀는 전기와 자연 빛으로 만들어진 색채 동시성 현상이 도시 전체에서 나타난다고 했다.

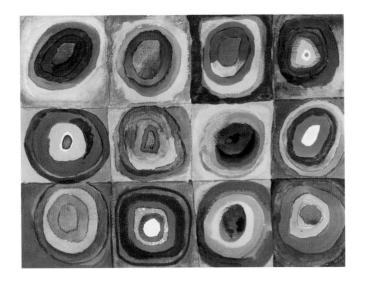

색채 연구, 동심원이 있는 정사각형
Colour Study, Square with Concentric Circles

바실리 칸딘스키, 1913, 종이에 수채, 구아슈, 크레용, 24×31.5cm, 독일, 뮌헨, 렌바흐하우스 미술관

소니아가 〈일렉트릭 프리즘〉을 그리기 불과 몇 달 앞서 바실리 칸딘스키는 이 작은 습작을 통해 여러 종류의 색채 조합을 사람들이 어떻게 인지하는지 탐구하려 했다. 칸딘스키는 일반적인 색채 인지에 관심이 있었던 반면, 소니아는 색채가 날씨와 빛의 효과, 특히 전기 조명에 따라 어떻게 보이는지를 연구했다. 두 작가 모두 색채 간의 상호작용과 색채가 감상자와 상호작용하는 방식을 알아내는 데 몰두했다. 여기서는 격자무늬 안에 열두 개의 모두 다른 동심원이 배치되어 있는데, 중복되고 대비되는 색채들로 이뤄졌다. 밝은 빨간색, 따뜻한 황금색, 연한 분홍색, 진한 초록색 그리고 시원하고 선명한 파란색 계열들이 포함되어 있으며, 시각적 효과 이외에 그 무엇도 표현하려 하지 않았다. 이런 객관적인 시각적 현실은 당시로서 획기적이었다.

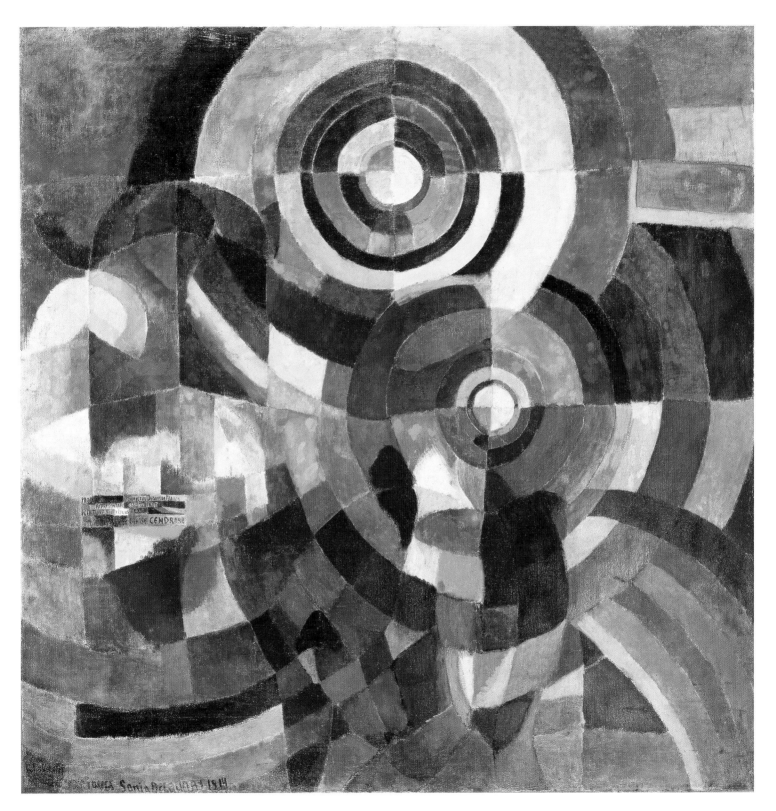

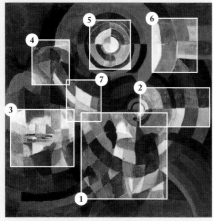

2 사차원

여러 작가들이 사차원의 가능성에 대해 사로잡혀 있었는데, 소니아는 여기서 동시성 이론을 따르는 겹쳐지는 색채와 형태로 사차원을 탐구했다. 다른 구와 원들이 겹쳐진 것처럼 만들어서 전기의 역동적인 움직임을 묘사하고 있다.

1 추상적인 창작품

소니아는 항상 구상과 추상 미술품 양쪽 모두를 창작하는 데 익숙했다. 〈일렉트릭 프리즘〉 연작에서 그녀는 1911년에 아들을 위해 만든 조각보 이불에서 가져온 아이디어로, 분위기를 강조하는 기하학적인 형태와 과감한 색채를 만들었다. 이미지는 또한 파리의 번화가인 생미셸 가(街)를 암시하기도 하는데, 이미지의 대부분이 추상이지만 이 부분에서 두 사람이 있는 것을 알아볼 수 있다.

3 글

1913년에 소니아는 상드라르와 공동 작업으로 실험적인 색채-시 'La Prose du Transsibérien et de la Petite Jehanne de France'(시베리아 횡단 철도와 프랑스 소녀 잔의 산문)의 삽화를 그렸다. 이것은 그녀가 단어와 색채 간의 관계를 해석하려고 한 첫 번째 시도였다. 이 그림에 첨가된 단어는 'Blaise(블레즈)', 'Cendrars(상드라르)', 'Prose(산문)', 'Jehanne(잔)', 'de(의)', 'France(프랑스)', 'Terk(터크)', 'Peinture(그림/미술)', 'Representation(묘사)' 등이다.

소니아는 색채에 대한 애정과 매료된 빛, 입체주의, 야수주의, 어린 시절 러시아에 대한 기억, 형이상학 이론들을 결합해서 미술에 대한 독창적인 접근법을 개발했다. 여기서는 엷고 투명하게 칠한 물감으로 순수하고 강렬한 색채의 혼합과 분열된 형태를 만들었다.

④ 움직임

형체를 버리고 의도적으로 평평함을 만들면서, 소니아는 반복적인 강렬한 색상의 조각들로 움직임과 깊이감을 창조했다. 동심원들은 소용돌이치는 것 같아 보인다. 어떤 색채는 무거워 보이는데 밝은 색채 가까이 있기 때문에 움직임에 가속도가 붙는다.

⑥ 빛

생미셸 가의 조명 연구를 근거로 한 이것은 눈부신 전기 가로등의 시각적 효과를 암시한다. 투명한 색채의 다채로운 소용돌이는 빛에너지가 거리에 비치고, 굴절되어 색원반을 만들고, 형태와 색채의 대비로 활기를 띠는 모습을 해석한 것이다.

⑤ 색채

오르피즘은 알아볼 수 있는 주제를 없애고 형체와 색채에 의존해 의미를 전달한다. 소니아에게는 전구에서 나오는 불빛의 변화와 눈이 그것을 보는 방식이 색채의 프리즘 같아 보였다. 그녀는 그것을 왜곡해서 따뜻한 노란색 계열과 마젠타를 시원한 라일락과 초록색 계열 옆에 배치했다.

⑦ 구도

소니아는 색색의 헝겊 조각들이 맞물리는 조각보 이불에서 영감을 얻어 거대한 색채 조각들로 가득 찬 구도를 만들었다. 여기서 원근법이나 깊이를 보여주려는 어떤 시도도 하지 않았다. 그녀는 '나에게는 나의 그림과 "장식용" 작업이라고 불리는 것 사이에 어떤 차이도 없었다'고 설명했다.

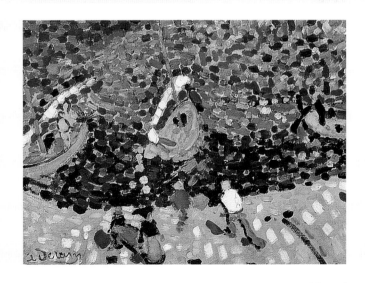

콜리우르의 배들(부분) Boats at Collioure

앙드레 드랭, 1905, 캔버스에 유채, 60×73cm, 독일, 뒤셀도르프, 뒤셀도르프 주립미술관

1905년 여름에 드랭은 친구인 마티스와 함께 두 달 동안 여행하며 그림으로 그릴 만한 적합한 광경을 찾았다. 그들은 스페인 국경과 근접한 프랑스 남서 해안의 콜리우르라는 작은 어촌에 자리를 잡았다. 들로네 부부가 훗날 했던 것과 마찬가지로 드랭과 마티스는 최신 미술 이론들을 논의하고, 생생한 색채로 활기 넘치는 그림을 그리면서, 끊어지는 붓놀림과 분열된 이미지를 자주 사용했다. 소니아는 파리에 도착했을 때 야수주의 회화에 사로잡혀서 자신의 화법도 그들처럼 바꿨다. 가장 밝은 색채로 평평한 이미지를 창조하는 게 그녀 작품의 지배적인 특징이 되었다.

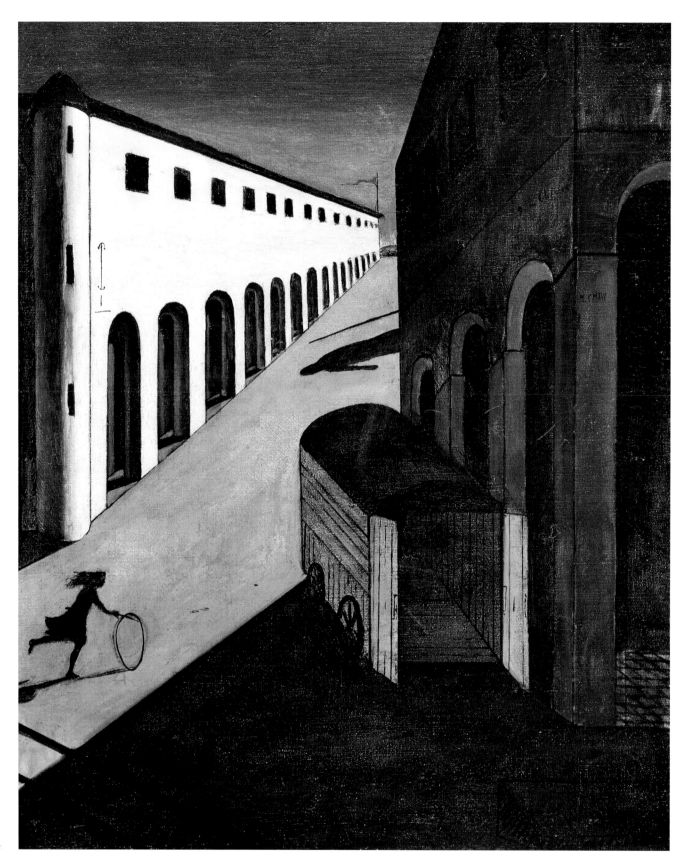

거리의 신비와 우울

Mystery and Melancholy of a Street

조르조 데 키리코
1914, 캔버스에 유채, 85×69cm, 개인 소장

제1차 세계대전 이전과 전쟁 중에 조르조 데 키리코(Giorgio de Chirico, 1888-1978)는 형이상학적 회화(Pittura metafisica)를 개발했다. 이는 극적인 원근법, 진한 그림자와 이상한 장소에 놓인 예상 밖의 물체들과 같은 신비로운 이미지가 특징이다. 1919년 이후에 그는 신고전주의 양식으로 작업하면서 형이상학적 주제를 다시 자주 다뤘다.

그리스에 살면서 이탈리아인 부모 밑에서 성장한 데 키리코는 미술, 건축과 그리스 신화에 매료되었다. 1903년부터 1905년까지 그는 아테네에 있는 고등 미술학교에서 미술을 공부했다. 1906년 아버지가 돌아가신 후 그는 뮌헨의 미술 아카데미에 입학했고 그곳에서 모든 겉모습 아래 숨겨져 있는 진실을 밝혀내는 것을 목표로 〈형이상학적 도시 광장(Metaphysical Town Square)〉(1910-17) 연작을 그리기 시작했다. 1909년에는 뮌헨에서 6개월 동안 가족과 함께 지냈고, 그 뒤 피렌체에 1년 이상 머물렀다. 1911년 7월, 토리노를 여행하면서 그곳의 바로크 건축에서 영감을 얻었다. 그는 파리에 3년간 살면서 아폴리네르, 피카소와 친분을 쌓았고, '앵데팡당'전과 '살롱 도톤'을 비롯한 전시에 참여했다. 그는 극적인 장면들을 그려서 평단의 명성을 얻었는데 어둡게 그림자 진 광장과 회랑, 그리고 재단사 마네킹이나 얼굴 없는 조각상같이 어울리지 않는 요소를 포함시켜 과장된 원근법으로 처리했다. 그의 작품은 뒤따르는 초현실주의 운동에 영향을 미쳤다.

제1차 세계대전의 발발과 함께 그는 이탈리아로 돌아가서 군에 입대했으나 신경성 질환으로 복무에 적합하지 않다는 판정을 받고 군 병원으로 보내졌다. 그곳에서 그는 이탈리아 화가 카를로 카라를 만나 형이상학 화파(Scuola metafisica)를 함께 설립했고, 그의 그림들은 더욱더 음울해졌다. 그 뒤 1920년대에 그가 고전적인 양식으로 그림을 그리기 시작하자 초현실주의자들은 그와 의절했다.

제1차 세계대전이 시작되면서 그려진 〈거리의 신비와 우울〉은 어울리지 않는 사물들로 물리적인 세상 너머에 있는 것을 상징적으로 보여준다. 긴 그림자들이 불길하고 적막한 기운을 풍기고, 분위기는 숨 막히고 위협적이다. 전체적으로 불가사의하지만, 이미지는 괴로움과 공포와 불길한 예감을 전달하고 있다.

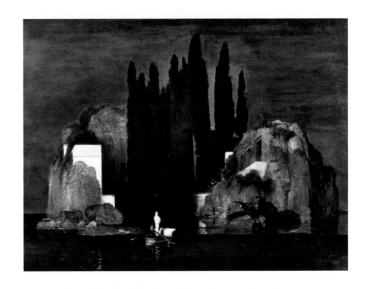

죽음의 섬 Island of the Dead
아르놀트 뵈클린, 1880, 목판에 유채, 111×156.5cm, 스위스, 바젤, 바젤 미술관

스위스 화가 아르놀트 뵈클린(Arnold Böcklin, 1827-1901)은 1880년에 이 작품을 의뢰받아 그린 뒤에 향후 6년에 걸쳐 같은 이미지를 네 번 더 제작했다. 그는 한 번도 그 의미에 대해 설명하지 않았지만 모든 작품은 광활한 수면 건너편에 외떨어진 바위섬의 곳을 묘사하고 있다. 뱃사공이 선미에서 작은 노 젓는 배를 조종하고 있다. 뱃사공 앞에는 흰옷을 온몸에 두른 사람이 흰 천으로 덮인 물체 앞에 서 있는데, 주로 관(棺)으로 해석되고 있다. 작은 섬에는 키가 크고 어두운 사이프러스 숲이 있는데, 이 나무는 전통적으로 묘지나 애도의 상징과 연관되어 있다. 이상한 빛이 불편한 느낌을 증가시킨다. 뵈클린은 낭만주의의 영향을 받은 상징주의자였으며 고전적인 배경에 신화 속 또는 기이한 인물이 등장하는 이미지를 통해 자신의 느낌을 표현하고자 했다. 그의 작품들은 데 키리코에게 직접적으로 영감을 줬다.

❷ 건축 양식

그림에 등장하는 건물들과 장소는 토리노의 바로크 건축 양식에서 영감을 얻어 광장과 회랑과 아치형 입구를 포함하고 있다. 여기서 두 건물의 정면이 황량한 공공장소를 둘러싸고 있어서 으스스한 분위기를 자아낸다. 이 텅 빈 거리는 음울하고 적막해 보인다.

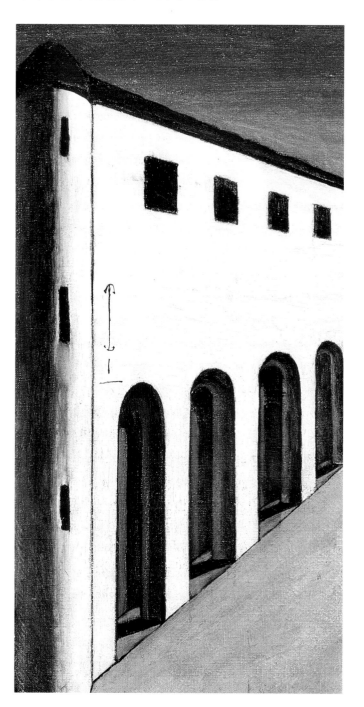

❶ 어린이

1532년에 독일 화가 대 루카스 크라나흐(Lucas Cranach the Elder, 1472-1553)는 〈우울(Melancholy)〉이라는 제목의 그림을 제작했다. 그림에서 나체의 어린이 세 명이 막대기를 사용하여 커다란 공을 굴렁쇠 속으로 통과시키려고 한다. 그들 가까이에 날개 달린 여인이 앉아 굴렁쇠를 또 하나 만들고 있는데, 바로 우울을 의인화한 모습이다. 17세기 네덜란드 시인 요스트 판 덴 폰덜(Joost van den Vondel)은 죽은 딸에게 헌정하는 시에서 다음과 같이 쓰고 있다. '그녀는 몰랐다, 열성적인 무리에 쫓기며/땡그랑거리는 굴렁쇠를/거리에서'.

실루엣으로 표현한 굴렁쇠를 굴리는 어린이의 모습이 이 두 작품 중 하나 또는 둘 모두에서 유래됐을 수 있다.

③ 그림자

소녀는 곧장 배경에 드리워진 길쭉한 그림자를 향해 뛰어가는 것 같다. 설명은 없지만 그것은 사람일 수도 있고, 그보다 모서리를 돌아서 있는 조각상일 가능성이 더 크다. 데 키리코의 작품에 등장하는 모든 요소들이 그에게는 특별한 의미를 가졌지만, 감상자는 스스로 해석해야 하기 때문에 다소 불길한 그림자가 설명되지 않은 채 신비하게 남아 있다.

기법

상징주의로부터 영향을 받은 데 키리코는 감상자가 현실에 의문이 들게 만드는 시각적인 수수께끼를 만들었다. 철학자 프리드리히 니체에 흥미를 느낀 그는 자신의 그림에 니체 철학의 주제인 고전주의와 멜랑콜리를 표현했으며, 삶에 진실이 부재하다는 것을 나타내기 위해 어울리지 않는 물체들을 포함시켰다.

④ 원근법

과장된 원근법의 사용으로 흔한 물건들이 한층 더 불안감을 주고 신비롭게 보인다. 원근법이 건물을 완전히 비논리적으로 만들면서 위협적인 인상을 준다. 길쭉하고, 어둡고, 평평한 그림자들이 전반적으로 불안한 느낌을 고조시키고 있다.

⑤ 빛

원근법이 극단적으로 과장되게 표현되었듯이 빛도 왜곡되었다. 그림의 오른편에 있는 건물 뒤에 밝은 광원이 있어서 왼쪽의 회랑을 눈부시게 밝혀주고 있다. 빛의 각도로 봐서 늦은 오후 시간을 암시한다.

⑥ 색채

건물들 사이에 대각선으로 뻗어 있는 거리는 옐로 오커 색으로 칠해서 하얀 벽을 배경으로 밝게 빛난다. 데 키리코는 기성 유화 물감을 구입해서 쓰지 않고 스스로 건안료와 유성 바인더를 혼합해 자신만의 팔레트를 만들었다.

⑦ 형체

직사각형 형체에 끝이 곡선으로 이뤄진 말 운반차의 모양이 주변의 건물 아치에서 반복되고 있으며, 바퀴와 소녀의 굴렁쇠에서는 동그라미가 반복된다. 데 키리코는 아치와 원을 포함한 기하학적 모양들이 향수, 기대, 불확실성 같은 감정들을 투사한다고 믿었다.

즉흥 협곡

Improvisation Gorge

바실리 칸딘스키

1914, 캔버스에 유채, 110×110cm, 독일, 뮌헨, 렌바흐하우스 미술관

바실리 칸딘스키(Wassily Kandinsky, 1866-1944)는 신지학의 가르침과 일맥 상통하여 말로 표현할 수 없는 것을 그렸으며, 선구적인 추상과 추상화된 회화, 석판화와 목판화를 통해 영성과 신비주의를 탐구했다. 그는 자신의 이론에 대해서 가르치고 글도 썼다.

칸딘스키는 그레코프 오데사 미술학교를 졸업한 뒤 모스크바 대학에서 법과 경제학을 공부하고 변호사가 되었다. 그 뒤 그는 뮌헨으로 옮겨서 안톤 아즈베(Anton Azbé, 1862-1905)와 프란츠 폰 슈투크(Franz von Stuck, 1863-1928)에게 미술을 배웠다. 그곳에서 그는 팔랑크스(Phalanx)라는 작가 모임의 일원이 되었다. 1906년에서 1908년까지 그는 유럽을 여행하며 야수주의와 표현주의, 강렬한 색채 대비와 재현적인 요소를 왜곡하는 회화에 영감을 받았다. 그가 초기에 받은 두 가지 영향은 볼로그다 지방의 민속 예술과 동화, 그리고 모네의 회화 작품들이었다. 그는 종내 바이에른 지방의 무르나우에 정착했다. 1909년에 그는 신지학 협회에 입회했으며 이는 작품에 강력한 영향을 미쳤다. 1911년에는 표현주의 작가들의 단체인 청기사파를 공동 창립하며 미술에 대한 영적인 접근을 장려했다. 같은 해에 그는 오스트리아의 작곡가이자 화가인 아르놀트 쇤베르크(Arnold Schoenberg, 1874-1951)의 음악이 연주되는 공연에 참석했다. 그것을 계기로 칸딘스키가 쇤베르크에게 서신을 보내어 그들은 친구가 되었다. 칸딘스키는 음악에 대응하는 색채와 형체를 그리기 시작했다. 1912년 그의 저서 『예술에서의 정신적인 것에 대하여(Concerning the Spiritual in Art)』가 출간되었다. 그는 회화를 세 종류로 정의 내렸는데 인상, 즉흥, 그리고 구성이라고 불렀다. 인상은 외적인 현실에 기초하는 반면, 즉흥과 구성은 무의식에서 기인한다.

칸딘스키는 러시아인이었기 때문에 제1차 세계대전이 발발하자 강제적으로 독일을 떠나야 했다. 그는 1921년까지 러시아에 머물다가 독일로 돌아가 바우하우스에서 디자인, 회화와 이론을 가르쳤다. 〈즉흥 협곡〉은 칸딘스키가 1909년부터 1914년까지 독일에서 그린 약 35점의 〈즉흥〉 중에 하나다. 〈즉흥〉 연작은 그의 작품 중에서 가장 즉흥적이고, 상상력이 넘치며, 강렬한 색채와 왜곡된 사물을 보여준다. 이 작품은 완전히 추상이 아니며 약간의 구상적인 요소를 포함하고 있다. 그림은 바이에른에 있는 골짜기 또는 협곡을 나타낸다.

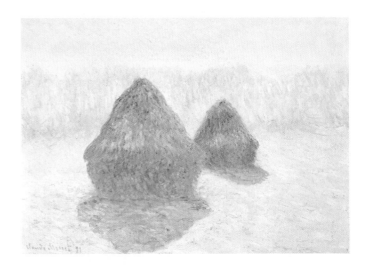

건초더미(눈과 태양의 효과)

Haystacks (Effects of Snow and Sun)

클로드 모네, 1891, 캔버스에 유채, 65.5×92cm, 미국, 뉴욕, 메트로폴리탄 미술관

1890년과 1891년 사이에 모네는 프랑스 지베르니의 자기 집 근처 들판에 있는 건초더미 연작을 그렸으며 변화하는 빛과 날씨 상황의 효과를 포착했다. 1896년에 칸딘스키는 모스크바의 전시회에서 이 연작 중에 적어도 한 점을 관람했다. 끊어진 붓놀림과 눈부신 색채 때문에 그는 주제를 곧바로 알아보지 못했지만 그림 앞에서 얼어붙고 말았다. 그는 다음과 같이 적었다. '나는 그 그림이 나를 사로잡았을 뿐만 아니라 기억에서 지울 수 없도록 강한 인상을 남겼다는 사실을 깨닫고는 놀라고 당혹스러웠다.' 바로 그 순간 그는 화가가 되기로 결심했다. 비슷한 시기에 그가 리하르트 바그너(Richard Wagner)의 오페라 '로엔그린(Lohengrin)'(1850) 공연에 참석한 것 또한 영향을 미쳤다. 향후 작가로 활동하는 내내 그의 목표는 음악과 색채가 알아볼 수 있는 주제를 묘사하지 않고도 감정에 호소하는 방식을 모방하는 것이었다.

② 물감 칠하기

칸딘스키는 흰색 밑칠 위에 불투명 물감과 투명 물감을 칠했고, 여기 폭포에서처럼 자국이 그대로 보이도록 남겼다. 표면에 최초 형태를 그린 다음에 특정한 부위에 색을 칠하고, 미세한 붓놀림으로 짙은 윤곽을 만들었다. 그는 신중하게 유약칠을 하는 등 정밀한 과정을 통해 물감을 칠했다.

③ 구상적인 요소

이 그림은 완전히 추상화 같아 보이지만 구상적인 부분도 있다. 바이에른 지방의 전통 농민 의상을 입은 남녀가 선착장에 자리 잡고 있다. 그들은 이곳을 시작으로 감상자의 시선을 그림의 나머지 부분으로 이끄는 역할을 한다. 네 개의 노를 가진 배 두 척이 선착장 옆에 정박해 있다.

① 색채

칸딘스키는 원색의 색조를 조절해서 오렌지, 바이올렛, 초록색, 청록색 등으로 변화시켰다. 어떤 경우에는 흰색이나 검은색을 첨가해서 색채를 변화시켰지만 그보다 더 흔히 특이한 색채의 혼합으로 멋진 효과를 만들어냈다. 여기서는 색채의 동시 대비의 법칙에 따라 빨간색이 다양한 초록색에 인접해 있으며, 오렌지색은 강렬한 파란색 옆에 있다.

❹ 역동성

이 이미지에 포함된 형태와 사물과 형체들은 소용돌이치며 억제되지 않은 움직임에 휘말려 있는 것 같아 보인다. 칸딘스키가 호수와 폭포를 표현하기 위해 사용한 짧은 선들과, 선착장과 집 아래의 땅, 호수의 가장자리를 묘사하는 더 긴 선들은 그 장소의 소리를 나타낸다.

❺ 구도

정사각형 구도 덕분에 작품의 중앙을 향해 들어가는 직선적 요소를 사용할 수 있었고, 중심에서는 원형의 곡선 형태가 소용돌이를 만든다. 그리고 구도가 대각선으로 삼등분되어 보이는데, 물길이 캔버스의 가운데를 관통하고 있다.

❻ 멀리 있는 산

전나무의 실루엣이 산맥 가까이 있다. 어두운 사다리 같은 물체들은 쇠로 만든 트랩이나 난간, 계단, 철로 또는 시각적으로 물과 산과 하늘을 연결하는 모티프들로 협곡의 높이를 표현하기 위해 사용했다.

❼ 즉흥과 공감각

칸딘스키에게 즉흥이란 자연스럽게 일어나는 내적인 과정들의 표현이었다. 그에게는 두 가지 이상의 감각이 뒤섞여 나타나는 공감각 능력이 있었다고 추정되는데, 특히 색채와 소리가 연관성이 있었다. 그것은 소리를 들으면 머릿속에서 색채가 보이는 것이다.

무희들 Dancers

프란츠 폰 슈투크, 1896, 캔버스에 유채, 52.5×87cm, 개인 소장

프란츠 폰 슈투크는 독일의 영향력 있는 상징주의자이자 아르 누보 양식의 화가, 조각가, 판화가 그리고 건축가로서 20세기 초반 뮌헨 미술계의 중요한 인물로 떠올랐다. 그는 주로 초상화를 의뢰받아 제작했으며, 신화와 상징적인 주제를 생생하게 표현하는 우아한 화법을 구사했고 구상적인 조각도 만들었다. 서른두 살의 나이에 그는 뮌헨 아카데미 교수로 임명되어 칸딘스키, 파울 클레(Paul Klee, 1879-1940)와 요제프 알베르스(Josef Albers, 1888-1976)를 가르쳤다. 이 그림은 그의 표현력 넘치는 아르 누보 양식을 보여준다.

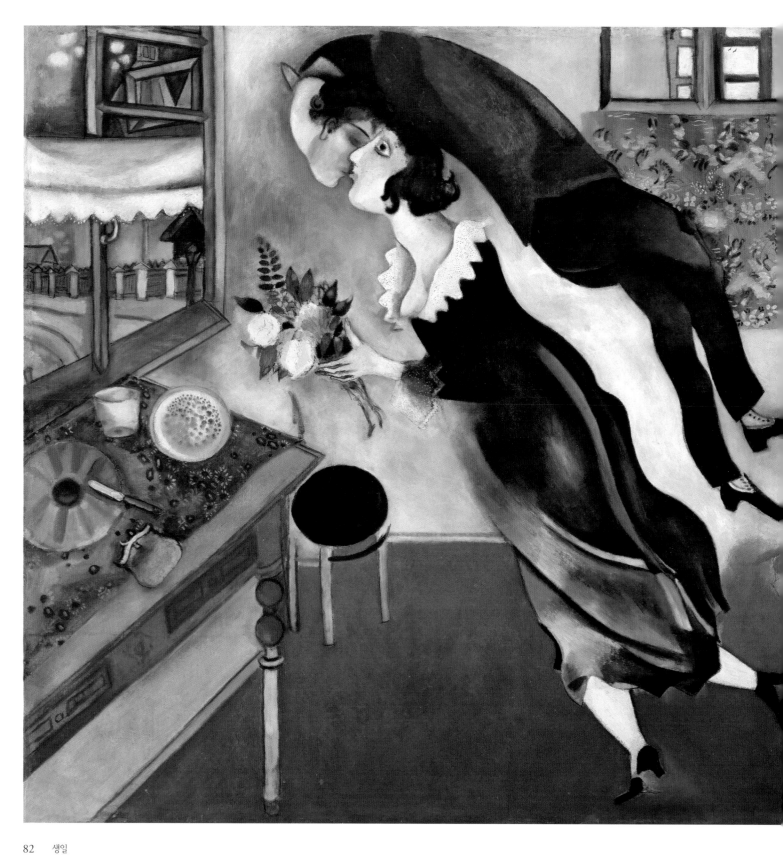

생일
Birthday

마르크 샤갈

1915, 판지에 유채, 80.5×99.5cm, 미국, 뉴욕, 뉴욕 현대미술관

마르크 샤갈(Marc Chagall, 1887-1985)은 긴 생애 동안 자신의 기억과 감정이 일으키는 연상을 토대로 회화, 책 삽화, 스테인드글라스, 무대장치, 세라믹, 태피스트리와 판화를 제작했다. 그는 비록 여러 미술 운동과 연계되었고 야수주의, 입체주의와 러시아 민속미술의 영향을 받았지만, 그의 밝고 구상적인 화법은 독창적이었다.

샤갈은 아홉 형제자매의 맏이로 비텝스크(현 벨라루스의 도시) 근처의 가난한 집안에서 태어났다. 1906년에 그는 러시아의 초상화가 예후다 펜(Yehuda Pen, 1854-1937)과 몇 개월 동안 미술을 공부했으며, 그 뒤 상트페테르부르크로 옮겨서 황실 미술학교와 즈반체바 학교에서 공부했다. 그곳에서 그는 특히 발레 뤼스의 이국적이고 다채로운 무대장치와 의상을 제작한 레온 박스트(Léon Bakst, 1866-1924)에게 가르침을 받았다. 1911년, 샤갈은 프랑스로 이주했는데, 입체주의가 주된 미술 운동으로 막 떠오르던 시기였다. 그는 작은 미술학교에 입학했고 아폴리네르, 로베르 들로네, 레제, 아메데오 모딜리아니(Amedeo Modigliani, 1884-1920) 그리고 앙드레 로트(André Lhote, 1885-1962)와 교제했으며 감성적인 그림들을 그리기 시작했다.

제1차 세계대전이 발발하자 샤갈은 러시아로 돌아가서 벨라 로젠펠트(Bella Rosenfeld)와 결혼했고 그녀는 그의 작업에 지대한 영향을 미쳤다. 그는 결혼하기 직전에 〈결혼기념일(Anniversary)〉이라고도 불리는 〈생일〉을 그렸는데, 두 사람의 사랑을 시각적으로 표현한 작품이다.

거리 A Street

이오시프 솔로모노비치 시콜니크, 1910년경, 캔버스에 유채, 49×64cm, 러시아, 칼루가 미술관

이오시프 솔로모노비치 시콜니크(Iosif Solomonovich Shkolnik, 1883-1926)는 발타(현 우크라이나의 도시)에서 태어나 오데사 미술학교를 다녔고, 그 뒤 샤갈처럼 상트페테르부르크 미술학교에서 공부했다. 그는 러시아의 아방가르드 작가 단체들과 어울렸으며 샤갈과 만났을 가능성이 크다. 그의 천진난만한 화법은 러시아의 민속미술에서 영향을 받았다.

❷ 허공에 떠돌기

샤갈은 마치 사랑으로 가득 찬 행복감으로 밝은 빨간색 카페트 위에서 맴도는 것처럼 인물들의 발을 공중에 떠 있게 그렸다. 이것은 두 사람의 사랑의 힘을 표현한다. 샤갈은 벨라를 만난 순간부터 사랑했지만 그녀의 부모는 둘의 관계를 반대했다. 양가 모두 비텝스크 출신이었으나 벨라의 가족은 부유한 반면 샤갈의 가족은 가난했다.

❸ 테이블

테이블 위에 물건이 가득하다. 거기에는 지갑이 포함되어 있는데, 돈 때문에 벌어진 두 가족 간의 문제와 벨라를 향한 자신의 사랑 앞에 돈은 아무 상관없다는 샤갈의 생각을 암시한다. 또 둥근 모양의 빵과 칼이 놓여 있다. 샤갈의 부모는 어떻게 해서든 자식들을 부양하기 위해 열심히 일했다. 여기서 빵은 자신이 미래의 아내를 부양하겠다는 상징이다.

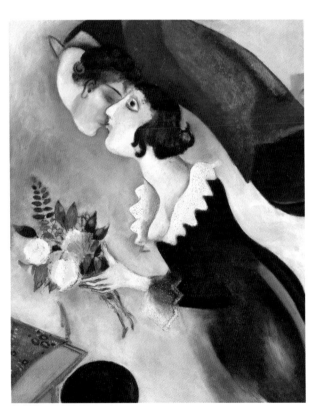

❶ 벨라

샤갈은 1909년 파리로 가기 전에 벨라 로젠펠트를 만났으며, 첫눈에 그녀와 사랑에 빠졌다고 주장했다. 벨라는 흰색 레이스 칼라가 달린 검은색 드레스를 입고, 샤갈에게 받은 꽃다발을 든 채 창문을 향해 달려간다. 샤갈은 자서전에서 벨라에 대해 다음과 같이 적고 있다. '그녀는 마치 나를 꿰뚫어 보듯이 나의 어린 시절과 현재와 미래에 대한 모든 것을 아는 것 같다.'

❹ 입맞춤

날짜는 7월 7일, 샤갈의 생일이자 두 사람의 결혼을 18일 앞두고 있다. 그는 벨라에게 입 맞추기 위해 몸통을 비튼 채 뛰어올라 그녀를 향해 고개를 꺾고 있다. 이렇게 자연스럽고 열렬한 애정의 순간을 보여줌으로써 감상자들에게 사적이고 은밀한 순간을 목격하고 있다는 느낌을 준다. 그가 얼마나 벨라를 사랑하는지 이 세상에 보여주는 샤갈만의 방법이었다.

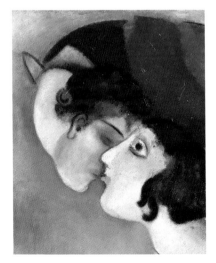

⑤ 원근법

샤갈의 긴 활동 기간 동안 화법과 접근 방식은 자주 바뀌었지만 그는 지속적으로 전통적인 선 원근법을 무시했다. 이 방에서는 원근법이나 중력의 법칙이 적용되지 않는다. 예를 들어, 이 의자의 윗면과 다리의 옆면이 동시에 보이는데 실제로는 불가능했을 것이다. 이는 입체주의에서 가져온 양식적 요소다.

⑥ 팔레트

이 그림의 두드러진 색채는 빨간색, 검은색, 흰색과 초록색이며 이는 러시아에서 아방가르드 회화를 제작하던 카지미르 말레비치와 절대주의자들이 사용한 주된 색채들이다. 여기서 샤갈의 팔레트에는 연백, 차콜 블랙, 프러시안블루, 세룰리안블루, 울트라마린, 코발트블루, 빨간 산화철, 녹토색, 납 옐로, 카드뮴 옐로가 포함되어 있다.

⑦ 스타일

샤갈은 활동 후반기에 회화 작품뿐만 아니라 극장 무대장치, 스테인드글라스 그리고 책 삽화도 제작했다. 그는 자신의 고국과 어린 시절에 대한 즐거운 추억을 항상 간직했다. 그는 어떤 매체로 작업하든지 간에 공예, 미술뿐만 아니라 고국의 다른 전통적인 창작물에서 느낀 매력을 지속적으로 표현했다. 이 페이즐리 무늬의 숄은 그가 어렸을 때 다채로운 민속미술에서 영감을 받았던 것이다.

목신의 오후 의상
Costume for L'Après-midi d'un faune

레온 박스트, 1912, 목탄지 위에 흑연, 템페라, 금도료, 31.5×24.5cm, 미국, 코네티컷, 워즈워스 아테네움 미술관

레온 박스트는 러시아의 화가이자, 무대장치와 의상을 디자인했다. 그는 상트페테르부르크에 있는 즈반체바 학교에서 회화를 가르쳤는데, 1907년 샤갈이 이곳의 장학생으로 선발되었다. 박스트는 자신을 자유롭게 표현하라고 장려했다. 1908년부터 박스트는 러시아의 미술 평론가이며 발레 기획자 그리고 발레 뤼스의 창립자인 세르게이 디아길레프와 협업하여 무대 배경과 의상을 디자인했다. 박스트는 발레 뤼스의 예술 감독이 되었고, 그는 디아길레프와 함께 귀족층뿐만 아니라 일반 대중이 좋아할 만한 발레를 창작했다. 인상적인 의상과 무대장치는 많은 야수주의 작가들에게 영감을 제공했다. 이 그림은 박스트가 1912년에 제작된 '목신의 오후 수석 무용수'를 위해 디자인한 의상 중의 하나였다. 이국적인 정취, 흐르는 듯한 스타일과 호화로움이 관객을 황홀하게 만들었으며 패션계에 대유행을 일으켰다.

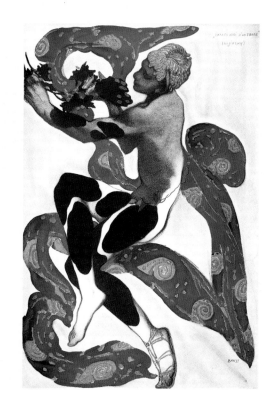

역동적 절대주의

Dynamic Suprematism

카지미르 말레비치

1915년경–1916, 캔버스에 유채, 80.5×80cm, 영국, 런던, 테이트 갤러리

카지미르 말레비치(Kazimir Malevich, 1878-1935)는 키예프 근처에서 폴란드계 부모에게 태어났다. 어린 시절 가족이 우크라이나에서 자주 옮겨 다니면서 농민들의 미술과 자수에 친숙해졌고, 그의 초기 회화는 농민들의 화법으로 그려졌다. 1898년에 그는 키예프 미술학교에서 공부했다. 그는 결혼하고 아버지가 돌아가신 후에 모스크바로 가서 화가 페도르 레르베르그(Fedor Rerberg, 1865-1938)의 작업실에서 수업을 들었다. 1907년에는 어머니, 아내와 자녀들을 데리고 모스크바로 이주했다. 그곳에서 그는 칸딘스키, 나탈리아 곤차로바(Natalia Goncharova, 1881-1962)와 미하일 라리오노프(Mikhail Larionov, 1881-1964)를 포함한 아방가르드 작가들을 알게 되었다. 모스크바와 상트페테르부르크에서 그는 잭 오브 다이아몬드, 당나귀의 꼬리, 타깃 그리고 청년 연합을 포함해서 여러 예술 단체에 가입했다. 1913년에는 모스크바에서 열린 러시아의 아방가르드 화가 아리스타크 렌트로푸(Aristarkh Lentulov, 1882-1943)의 전시회를 관람한 뒤 큰 영향을 받아 절대주의를 개발하게 되었다. 같은 해에 그는 미래주의 오페라 '태양에 대한 승리'를 위해서 획기적으로 밝은 기하학적 무늬의 의상과 검은 사각 배경을 디자인했다.

1915년 12월부터 1916년 1월까지 '0.10: 마지막 미래주의 전시'라는 제목의 전시회가 페트로그라드(현 상트페테르부르크)에서 열렸다. 그때까지는 러시아의 아방가르드 작가들이 유럽의 미술을 따라가는 것처럼 보였다. 그러나 이 전시회를 통해서 말레비치가 새로운 개념들을 선도하고 있다는 사실을 보여줬다. 눈에 보이는 세계와 관련된 어떤 것도 포기한 채, 그는 흰색 바탕에 단순화된 유색 혹은 흑백의 기학학적 형태를 그렸다. 1916년에 그는 「입체주의에서 절대주의로(From Cubism to Suprematism)」라는 선언문을 발표하고 미술은 순수한 느낌을 표현해야 하며 어떤 환상이나 재현을 위한 속임수도 없어야 한다고 설명했다. 그의 실험들은 혁명 이후의 러시아에서 금지됐지만 그의 사상은 현대미술의 발전에 영향을 미쳤다.

1915년 혹은 1916년에 완성된 〈역동적 절대주의〉는 절대주의의 개발에 있어서 중요한 작품이다. 미술에서 과거의 모든 기법과 전통을 완전히 버리고자 한 경우는 이전에 한 번도 없었다. 말레비치는 절대주의란 세상에 존재하는 이미지를 재현하려는 시도가 아니라 '순수한 예술적 느낌의 우월성'에 기초하고 있다고 선언했다.

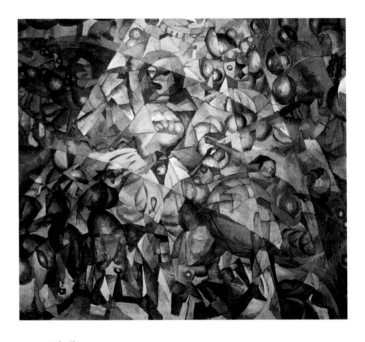

발레 Ballet

아리스타크 렌트로푸, 1910년경–12, 캔버스에 유채, 162×180cm, 체코, 프라하, 프라하 국립미술관

아리스타크 렌트로푸는 펜자 미술학교와 키예프 미술학교에서 공부했다. 그의 회화는 러시아 민속미술과 색채를 통한 빛의 효과에 초점을 맞추고 있다. 1910년에서 1911년까지 그는 파리에서 앙리 르 포코니에(Henri Le Fauconnier, 1881-1946)의 가르침을 받았고, 팔레트 아카데미에서 공부했다. 그곳에서 그는 오르피즘, 야수주의와 입체주의에 영감을 받았다. 1912년에 러시아로 돌아가서 그는 입체-미래주의의 형성에 중요한 역할을 했고, 말레비치와 함께 '오늘의 루보크(Segodnyashnii Lubok)'라는 작가 모임을 설립하는 데 일조했다. 1913년 모스크바에서 열린 그의 전시회는 세잔의 회고전이 프랑스 아방가르드 작가들에게 그랬던 것처럼 러시아 작가들에게 영향을 미쳤다.

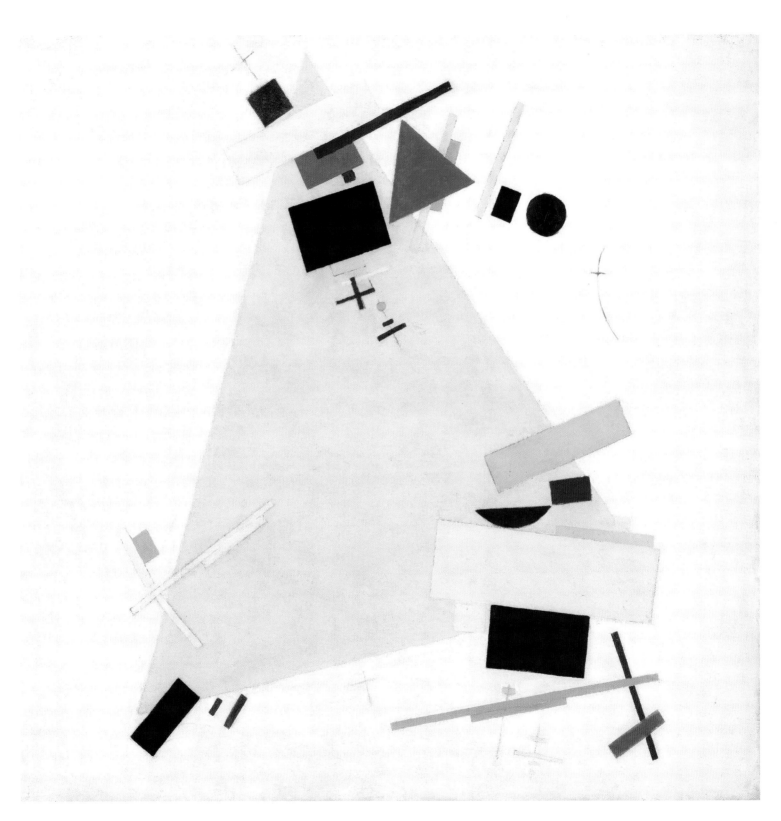

② 무게가 없는 상태

배경의 큰 삼각형은 무게감이 있고 안정되어 보이는 반면에, 앞쪽의 더 작은 형태들은 활동적이고 거의 무게가 없어 보인다. 무작위로 움직이는 듯하다. 그것들이 바람에 흔들리는 건지, 물 위에 떠 있는 건지, 어떻게 움직임을 갖는지는 불분명하다. 그러나 눈에 보이는 어떤 것과도 자신이 그리는 것을 연결시키지 않는 말레비치의 사상을 그 가벼움이 강화시킨다.

③ 빛

말레비치는 그의 절대주의 시기 동안 정해진 팔레트를 고수했다. '색채는 빛이다'라고 선언한 그는 다양하게 안료를 혼합해 여러 빛의 면이라는 효과를 만들어냈다. 비록 그의 유화 작품 중 몇 점이 흑백으로 이뤄지긴 했지만 기본 팔레트는 스코틀랜드 과학자 제임스 클러크 맥스웰과 미국의 물리학자 오그던 N. 루드의 빛에 대한 과학적 연구 결과를 바탕으로 했다.

① 레이어(층)

기하학적 형태들이 하얀 공간 속에 떠 있는 것처럼 보인다. 공간이 두 개의 층으로 이루어져서 어떤 형태들은 다른 것들 앞에 위치한 것 같다. 한 층은 큰 삼각형이 있는 공간, 그리고 다른 한 층은 나머지 작은 형태들이 있는 공간이다. 작은 형태들은 사실 여러 층에 걸쳐 있을 수 있다. 형태 자체는 평평하지만 삼차원의 공간에 떠 있는 것으로 보인다.

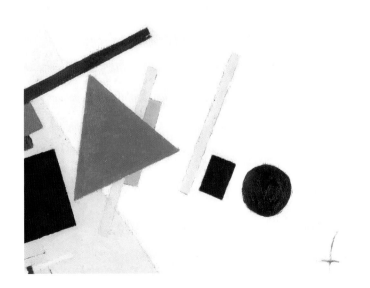

④ 팔레트

말레비치는 빛을 그리겠다는 목표를 위해 이 작품에 특정한 팔레트를 사용했는데, 아연백색, 버밀리언, 카드뮴 옐로, 크롬 옐로, 에메랄드그린, 코발트블루, 울트라마린, 카본 블랙이다. 부분에 따라서는 물감을 혼합하지 않고 사용했는데 검은색, 코발트블루와 노란색 형태들이다. 다른 부분에는 색채를 희석해서 만들어낸 색상이 마치 표면을 빛나 보이게 한다.

⑥ 칠하기

〈수프레무스 57(Supremus 57)〉이라고도 불리는 이 작품은 말레비치가 입체주의, 야수주의와 원시주의를 공부하며 배운 모든 것을 활용하고 있다. 그는 형태들을 대각선 축 위에 배치함으로써 시각적 긴장감을 만들어낸다. 그는 형태의 가장자리를 똑바로 만들기 위해 판지를 대고 붓으로 칠했다. 각 형태마다 물감을 균일한 겹으로 캔버스에 직접 칠했다.

⑤ 느낌

말레비치는 절대주의의 목표가 '미술에 대한 생각, 개념과 이미지'를 버려서 '오로지 느낌만 감지할 수 있는 사막'에 도달하는 것이라고 말했다. 그는 의식적인 마음의 개념들은 쓸모없고 단지 일상을 어지럽히는 요소라고 믿었으며, 의식의 세계 너머에 '비객관적 느낌'이라는 것이 있다고 설명했다.

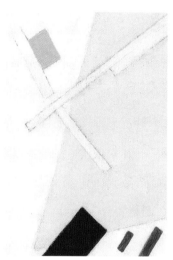

⑦ 작업 방법

말레비치는 이 캔버스에 밑칠을 할 때 유색이 아닌 흰색 물감을 사용했다. 이 방법은 칠해진 물감의 틈으로 흰색이 드러날 때 형태가 빛나는 것처럼 보이기 때문에 빛의 효과를 전달하는 데 도움이 되었다. 일단 최초의 흰색 단계가 건조된 뒤, 그는 형태의 테두리선을 뾰족한 연필 끝을 사용해서 극도로 흐리게 손으로만 그렸다. 그다음, 매끈하게 물감을 겹겹이 칠했다.

우크라이나 결혼 복장의 앞치마(부분)
Apron from Ukrainian Wedding Ensemble
1895, 자수, 치수 미상, 미국, 일리노이, 시카고의 우크라이나 국립박물관

말레비치는 전문적인 작가의 존재나 박물관에 전시된 미술이라는 것에 대해 알기 전에 이 자수 조각 같은 우크라이나의 민속미술에 둘러싸여 자랐다. 자수와 장식된 타일, 벽과 난로는 그가 속한 문화의 일부였다. 그는 미술을 처음 시도했을 때 그 과감하고 밝은 색채, 단순한 그림과 무늬를 모방했다. 그는 사방에서 그런 민속미술의 사례들을 봤을 뿐만 아니라 1899년 설립된 키예프에 있는 국립민속장식예술 박물관을 방문하기도 했다.

트리스탕 차라의 초상

Portrait of Tristan Tzara

장 아르프

1916-17, 나무, 40×32.5×9.5cm, 스위스, 취리히, 취리히 미술관

장 아르프(Jean Arp, 1886-1966)는 다다이스트이자 초현실주의자였고 독일, 프랑스와 스위스에 살면서 작업을 했다. 그의 아버지는 독일인, 어머니는 프랑스인이었는데, 독일에서는 한스라는 원래 이름으로 알려졌지만 프랑스에서는 장이라고 불렸다. 당시 독일 영토였던 알자스 지방에서 태어났고 스트라스부르, 바이마르 그리고 후에는 파리에서 미술을 공부했다. 스물다섯 살이 되었을 때는 스위스의 첫 번째 현대 작가 단체인 '모던 동맹(Der Moderne Bund)'을 공동 창립했다. 그는 또 잠시 동안 뮌헨에서 칸딘스키와 청기사파 모임과 함께 작업했다. 파리로 돌아가서는 모딜리아니, 피카소, 소니아와 로베르 들로네 그리고 문인인 기욤 아폴리네르, 막스 자코브와 교제하며 창의성과 미술의 미래에 대해 의견을 나눴다.

1915년에 아르프는 제1차 세계대전의 잔혹함을 피해 중립지대였던 취리히로 탈출했다. 그곳에서 후고 발(Hugo Ball, 1886-1927), 에미 헤닝스(Emmy Hennings, 1885-1948), 트리스탕 차라(Tristan Tzara, 1896-1963), 한스 리히터(Hans Richter, 1888-1976), 그리고 장차 아내가 될 소피 토이베르(Sophie Taeuber-Arp, 1889-1943)를 포함한 작가와 문인들과 함께 예술을 논했고, 발과 헤닝스가 1916년에 취리히에 세운 나이트클럽인 카바레 볼테르에서 행위예술도 공연했다. 그들은 함께 전쟁의 참상에 항의하는 다다 운동을 설립했다. 다다이즘은 여러 분야를 아우르고, 의도적으로 불경스러웠으며, 국제적으로 퍼졌다.

아르프는 카바레 볼테르에서 공연뿐만 아니라, 종잇조각들을 더 큰 종이 위에 떨어뜨려서 내려앉은 자리에 풀칠해서 붙이는 '우연한 콜라주'를 만들었다. 그는 태피스트리도 제작했고 차라의 초상화인 이 작품에서처럼 겹겹을 이루는 생물 형태의 목재 부조를 만들었다. 차라는 시인이자, 극작가, 언론인, 미술 평론가, 행위예술가, 작곡가이면서 영화감독이었다.

전쟁이 종료되자 아르프는 독일로 돌아갔다. 1918년 베를린에서 그는 한나 회흐(Hannah Höch, 1889-1978), 라울 하우스만(Raoul Hausmann, 1886-1971)과 쿠르트 슈비터스(Kurt Schwitters, 1887-1948) 같은 작가들에게 영향을 주어 다다 운동의 지부가 만들어졌다. 그 후 그는 여러 잡지에 기고를 했고, 1925년에 초현실주의를 공동 창립했다. 1926년에 그는 프랑스 시민이 되었다.

카바레 볼테르 Cabaret Voltaire

아르프, 토이베르, 차라, 발, 헤닝스는 취리히에 미술과 문학 공간이 될 카바레 볼테르를 공동으로 개업했다. 그곳은 다다이즘을 설립하는 데 결정적인 역할을 했다. 카바레 볼테르를 소개하는 이 포스터에는 다음과 같이 적혀 있다.
'볼테르 예술인 클럽. 금요일을 제외한 매일 저녁. 음악 강연과 낭독. 2월 5일 토요일 슈피겔가세 1번지 마이어라이 홀에서 개장.'

디테일

② 구조

아르프는 두께가 다른 목재를 잘라 분홍색, 검은색, 회색으로 칠한 다음 나사가 그대로 보이도록 조립했다. 이 작품이 전통적인 부조가 아니라 형태와 곡선의 윤곽으로 만들어진 불규칙한 구조물이라는 사실을 나타내기 위해서였다. 머리를 연상시키지만 명백히 드러나는 이목구비가 없다.

③ 물감 칠하기

아르프는 다양한 형태와 물감을 칠한 방법, 예를 들어 평평하고 매끈한 부분과 회색 위에 하얗게 튀긴 자국으로 차라의 성격을 표현했다. 지적이고 열정적인 차라는 카바레 볼테르에서 격렬하고 파괴적인 행위예술을 준비해 의도적으로 청중에게 충격과 당혹감을 주는 동시에 차분한 문학모임도 진행했다. 또한 인간의 본질에 대한 고뇌를 표현하는 시를 썼다.

① 유기적인 형태

입체주의자들이 콜라주를 사용하는 등 작가들이 특이한 재료를 가지고 실험하고 있을 때, 아르프는 자신의 상상력을 이용했다. 그는 자연을 그 본질만 남을 때까지 단순화하고 감축시키는 것을 목표로 해서, 자연에 기초한 생물 형태의 유기적인 조형물을 창조하는 것으로 유명해졌다. 작품이 비록 사실적이진 않지만, 여기서 물결 모양의 선은 식물, 새, 나비, 신체 부위 그리고 다른 자연 모티프들을 암시한다.

④ 즉흥성

물감은 신속하고 즉흥적으로 칠할 수 있는 반면에, 목재를 깎고 자르는 것은 심사숙고가 필요하다. 그러나 아르프는 다다이스트로서 미술의 새로운 언어를 창조하기 위해 이 작품을 최대한 즉흥적으로 만들려고 노력했다. 이 이미지를 복잡하지 않게 만드는 방법으로 제한적인 팔레트를 사용했다.

⑤ 아상블라주

아르프는 닥치는 대로 작업하는 방식을 사용한 최초의 작가 중 한 명이었다. 그것은 자동기술법의 전신으로 후에 초현실주의와 추상표현주의에서 사용되었다. 아상블라주를 처음 만든 것은 아르프가 아니라 1912년의 피카소였지만, 피카소는 우연히 찾은 물건이나 레디메이드 요소를 사용한 반면, 아르프는 새로운 재료를 사용했다.

⑥ 수수께끼

주제를 정하고 시작하는 전통적인 방식과 달리 아르프는 형체를 먼저 창조한 다음에 작품에 제목을 붙였는데, 이는 미술에서 특이한 일이었다. 그것은 의식적인 생각이 개입하는 것을 최대한 배제하기 위해 아르프가 사용한 방법이었다. 결국 이 작품은 분명히 이해되거나 사실적으로 보이려는 의도가 없기 때문에 신비하게 남아 있다.

⑦ 외모

관습에 순응하기를 거부하는 아르프의 의지와 달리 이 작품은 초상화라는 전통적인 측면에 부합하는 한 가지 측면이 있다. 그것은 차라의 외모보다 그의 근본적인 성격을 표현한다는 사실이다. 다다이즘 이전에 차라는 시인이었으며, 경쾌하고 서정적인 윤곽은 생긴 그대로의 모습을 닮게 만들었다기보다 상당히 감성적인 묘사라고 볼 수 있다.

수직과 수평 구성 Vertical and Horizontal Composition

소피 토이베르-아르프, 1928년경, 판지에 유채, 103×145cm, 오스트레일리아, 캔버라, 오스트레일리아 국립미술관

이 패널은 1926년 건축가 형제인 폴과 앙드레 호른의 의뢰를 받아 스트라스부르의 카페 오베트의 실내를 장식하기 위한 소피 토이베르-아르프의 디자인 중 일부였다. 카페는 파티세리(케이크점), 바, 회의장, 무도회장, 지하 나이트클럽과 영화관으로 이뤄졌는데, 그녀가 그곳 스테인드글라스에 사용한 디자인과 반복된다. 그녀는 이 패널을 통해 자신의 디자인을 더 내구성 있는 형태로 보존하려 했는지도 모르겠다. 아르프는 그의 친구인 네덜란드 화가 테오 판 두스뷔르흐(Theo van Doesburg, 1883-1931)와 함께 그녀의 프로젝트에 동참했지만 그녀가 장식의 대부분을 책임졌다. 안타깝게도 그녀의 디자인은 의뢰인의 취향에 비해 너무 현대적이어서 수정되었고, 1940년쯤에는 토이베르-아르프의 현대적 디자인이 하나도 남아 있지 않았다.

메트로폴리스

Metropolis

게오르게 그로스

1916-17, 캔버스에 유채, 100×102cm, 스페인, 마드리드,
티센보르네미사 미술관

게오르게 그로스(George Grosz, 1893-1959)는 그의 친구이자 동료 작가인 오토 딕스(Otto Dix, 1891-1969), 막스 베크만(Max Beckmann, 1884-1950)과 함께 신즉물주의(Neue Sachlichkeit)와 관련된 주요 작가 중의 한 명이었다. 제1차 세계대전의 참상을 직접 목격한 그는 작품을 통해 사회에 대해 논평했다.

그로스는 게오르크 에렌프리트 그로스(Georg Ehrenfried Gross)라는 이름으로 베를린에서 태어났으나, 아버지가 1901년에 사망한 후 어머니와 포메라니아로 이주했다. 어려서부터 창의성을 보였던 그는 매주 소묘 수업을 받기 시작했다. 1909년부터 1911년까지 그는 드레스덴 미술 아카데미에서 공부했으며, 그 후 베를린 미술공예대학에서 그래픽 미술 강의를 들었다. 1913년에 파리의 콜라로시 아카데미에서 몇 개월 동안 실물 모델을 재빨리 스케치하는 방법을 배웠다. 이 훈련은 후에 베를린의 복잡한 거리에서 빠른 스케치로 사람들을 그릴 때 매우 유용했다.

제1차 세계대전이 발발하자 그로스는 1914년 11월 군복무를 자원했지만 6개월 후 건강상의 이유로 제대했다. 1917년 1월에 그는 군에 징집되었다. 그러나 곧 신경쇠약으로 입원했고, 부적격 판정을 받아 제대하게 되었다. 그는 전쟁이 끝날 때까지 베를린에 남아 일러스트레이터와 만화가로 일했다. 그리고 그곳에서 만난 문인, 작가, 지식인들과 함께 1918년 다다의 베를린 지부를 설립했다. 전쟁 중에 목격한 인간의 폭력성에 환멸을 느낀 그는, 범죄와 살인 장면을 묘사하거나 도시와 서커스를 주제로 하는 작품을 통해 자신의 충격과 혐오감을 표현했다.

정치와 사회를 풍자한 작가 윌리엄 호가스(William Hogarth, 1697-1764)와 오노레 도미에(Honoré Daumier, 1808-79)로부터 영감을 얻어 그로스의 회화는 주위에 만연한 타락을 비판했다. 그는 평화주의 활동에 관여하며 풍자적 간행물에 소묘를 발표하고 사회적·정치적 시위에 참여했다. 그는 1916년 12월부터 1917년 8월 사이에 〈메트로폴리스〉를 그렸다. 이 그림은 그가 전쟁과 정부의 탄압에 대한 고통을 나타낸 가장 중요한 작품이다. 그는 후에 다음과 같이 적었다. '나의 그림들은 나의 절망과 증오와 환멸을 표현하고 있다……'

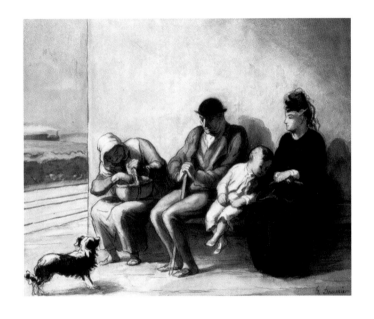

외진 기차역 Wayside Railway Station

오노레 도미에, 1865-66, 종이에 펜과 잉크, 크레용과 수채, 28×34cm,
영국, 런던, 빅토리아 앤 앨버트 박물관

이 작품은 프랑스의 일상생활을 보여주는 소묘, 회화, 석판화 연작 중 하나로 특히 1860년대에 오노레 도미에가 기차와 기차역 안팎에서 그렸다. 여기 기차역의 벤치 위에 네 사람이 앉아 있다. 나이 든 여인이 앞에 있는 개한테 주려고 뭔가를 바구니에서 꺼내는 것 같다. 남자는 지팡이에 기대어 잠들었고, 어린아이는 자기 어머니에게 기대고 있다. 이 그림은 도미에가 일반 대중을 관찰해서 묘사한 일례다. 그는 음악가와 시골 생활을 포함해서 다양한 종류의 주제로 일련의 스케치를 만들었다. 날카로운 통찰력으로 사회를 묘사한 도미에의 작품들에 매료된 그로스는 더욱 신랄한 방식으로 그 전통을 뒤따랐다.

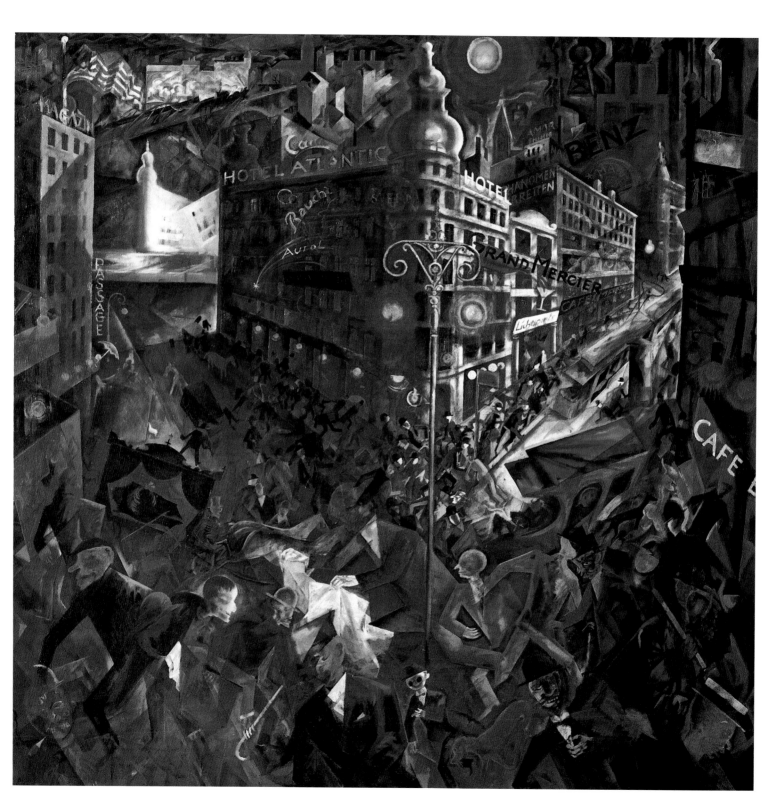

디테일

② 색채

불타는 듯한 빨간색과 주황색, 눈부신 파란색과 진한 보라색 색조들이 지배적인 이 그림은 의도적으로 밀실 공포증을 느끼게 한다. 어둡고 진한 색채들은 폭력과 범죄, 소동, 열기와 피를 나타낸다. 그로스는 특히 알리자린, 카드뮴 레드, 옐로 오커, 프러시안블루, 에메랄드그린을 사용했다.

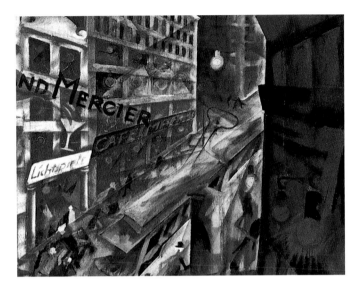

③ 구성

그로스는 신경쇠약증을 앓은 후에 〈메트로폴리스〉를 완성했다. 그는 도시를 전쟁터만큼 위험한 곳으로 묘사하고 있다. 극적인 대각선으로 기울어진 구성이 당시의 사회적 격변을 나타낸다. 다중 원근법이 혼란스런 공간을 창조하고 안과 밖의 구분을 무너뜨린다.

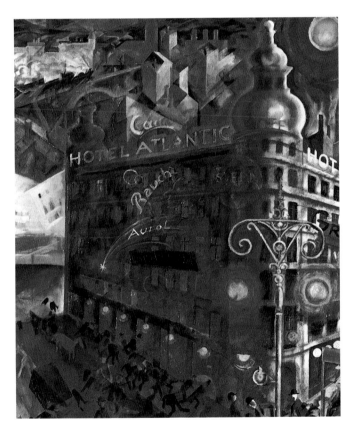

① 도시

그로스는 이 그림을 1916년 12월부터 그리기 시작했다. 1917년 1월 초에 그는 군에 재입대 했지만, 신경쇠약 증세를 보인 뒤 정신병원에 들어가 세상 종말론적 상상을 계속 그려서 1917년 8월에 완성했다. 도시 자체는 어느 곳인지 밝혀지지 않았다. 외롭고 타락하고 난폭한 대도시 지역에서 건물과 사람들이 서로 자리를 차지하려고 겨루고 있다.

❹ 영향

역동성을 표현하는 강렬한 대각선은 미래주의의 영향으로 개발되었고, 그로스는 베를린의 데어 슈투름 갤러리에서 미래주의 회화를 많이 접했다. 그러나 건물의 기하학적 면이 겹쳐지는 것은 입체주의의 영향이며, 그로스가 감정을 적극적으로 표현한 것은 표현주의, 비논리적인 점은 다다이즘의 영향이다.

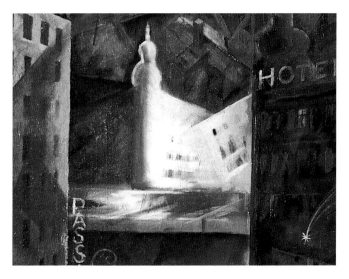

❺ 빛

전경에 있는 건물 뒤로, 아래쪽에서 환하게 빛을 받은 건물들이 솟아오르고 있다. 다양한 광원에서 나오는 빛이 음울한 그림자를 드리우고, 조명이 아치 아래에 걸려 있거나 길 위에 매달려 있다. 이와 함께 호텔, 바, 카페와 극장 간판도 빛나고 있다. 사람들의 얼굴에 가로등 불빛이 반사되지만 이목구비가 없어서 자신에게만 몰두해 있는 태도를 강조한다.

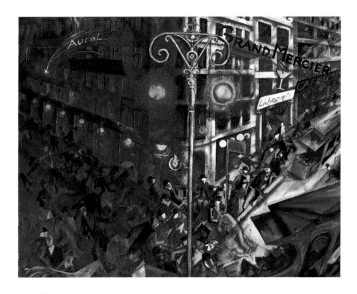

❻ 선

대각선들이 그림 중앙에 가로등으로 더욱 강조된 건물의 수직축을 향해 감상자의 시선을 인도하고 있다. 극적인 원근선이 마치 화살처럼 전경에 있는 군중들을 가리키는 효과를 내는데, 그곳은 도덕적 질서가 무너져 있다.

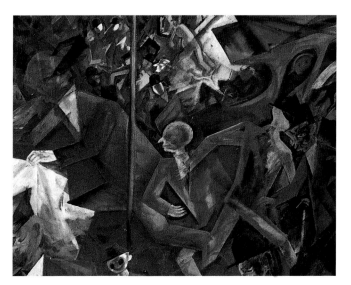

❼ 인물

사람들은 서로를 앞지르며 재빠르게 움직인다. 몇몇은 옷을 잘 차려입고 있다. 아무도 멈춰서 대화하지 않고, 각자의 삶에만 열중한다. 그로스는 이렇게 말했다. '나는 모순된 정신으로 그렸으며, 내 작업을 통해 이 세상이 추하고, 병들고, 허위라는 사실을 설득하려고 노력했다.'

초록 스타킹을 신은 여인

Reclining Woman with Green Stockings

에곤 실레

1917, 크림색 종이에 구아슈와 검은 크레용, 29.5×46cm, 개인 소장

선 위주의 그래픽 양식을 가진 오스트리아 화가 에곤 실레 (Egon Schiele, 1890-1918)는 강렬하고 원초적인 섹슈얼리티를 담은 그림을 창작했다. 짧은 활동 기간 동안 유난히 다작을 한 그의 생애는 악명 높았고, 임신한 아내가 사망한 지 사흘 뒤에 스페인 독감으로 스물여덟 살에 요절하는 비극을 맞았다.

빈 가까이에서 태어난 실레는 열여섯 살에 빈 응용미술학교에 입학했다. 그러나 몇 개월 안에 그는 빈 미술 아카데미로 전학하여 회화와 소묘를 공부했다. 1907년에 그는 오랫동안 존경해왔던 클림트와 관계를 맺었다. 그 후 여러 해 동안 클림트는 실레에게 소묘와 회화에 대한 조언을 해줬으며, 후원자들과 모델들 그리고 반 고흐, 에드바르 뭉크(Edvard Munch, 1863-1944), 얀 투롭(Jan Toorop, 1858-1928) 같은 작가들의 작품을 소개했다. 또한 클림트는 실레를 빈 분리파의 미술과 공예 작업실인 빈 공방에 소개했다. 1909년에 실레는 아카데미를 떠나서 '신미술가협회(Neukunstgruppe)'를 형성했다. 회화적인 탐구에서 실레는 어느 정도 성공적이었으며, 그는 빈 분리파와 청기사파 모임과 함께 여러 번 전시회에 참여했다. 그는 1915년에 결혼을 하면서 작업이 성숙해졌다. 이 작품은 논란을 일으키는 그의 특유의 화법으로 여성의 섹슈얼리티를 강조하고 있다.

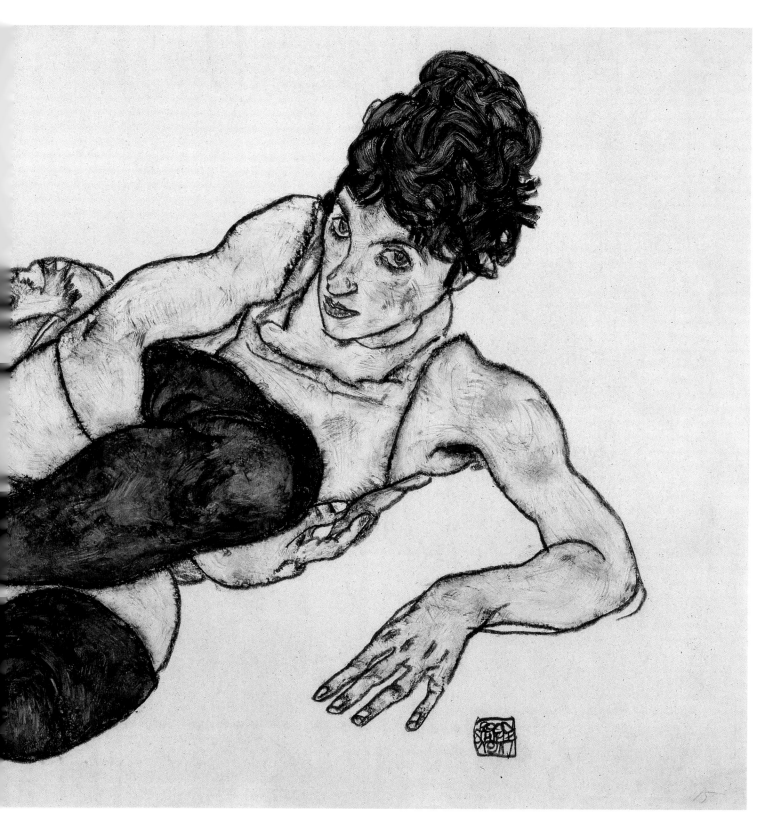

디 테 일

❷ 얼굴

실레는 최소한의 선을 사용해서 모델의 얼굴을 묘사하고 있다. 각각의 이목구비를 가는 검은색 테두리선으로 둘러서 평평한 느낌이 날 것 같지만, 양 볼에 색을 더한 부분과 입술, 눈과 머리카락의 명암이 색조 대비와 질감을 형성한다. 모델과 남성 작가가 동등한 관계를 보이는데 당시로서는 드문 일이었다.

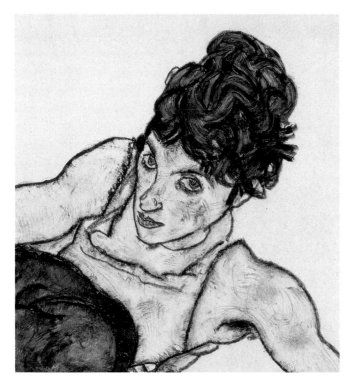

❶ 모델

실레는 관습을 깨는 생활과 회화로 논란을 불러일으켰다. 그의 작업실 건너편에는 아델레와 에디트 하름스 두 자매가 살았다. 1915년에 그는 언니인 에디트와 결혼했다. 그녀는 내성적이었으며 실레가 요구하는 도발적인 자세를 취하는 것을 부끄러워했다. 그러면서도 그녀는 실레가 다른 모델을 쓰는 걸 원치 않았다. 결혼 2년 뒤 그녀는 체중이 늘어서 더 이상 남편이 선호하는 호리호리한 골격이 아니었으므로 그녀의 동생 아델레를 포함한 다른 여성들이 다시 실레의 모델이 되었다. 이 그림의 모델은 아델레로 보인다.

❸ 화법과 초록색 스타킹

실레의 생애에서 이때쯤에는 작품이 꽤 사실적으로 변했지만, 이 그림의 화법은 아직 에너지가 넘치고 주관적이다. 여기서 초록색 물감이 대충, 불안정하게 칠해졌다. 그는 무릎 주변처럼 솟아오른 부위를 나타내기 위해서 밑칠을 군데군데 했으며, 그다음에 방향성이 보이도록 얇은 초록색 물감으로 스타킹을 칠했다.

실레의 텅 빈 배경은 네거티브 스페이스를 만들어서 대상을 고립시켜, 감상자가 대상에 집중하게 한다. 선으로 처리한 그의 작품은 즉흥성과 에너지를 전달한다.

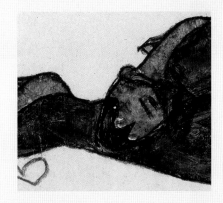

4 작업 방법

실레는 반드시 먼저 선을 그린 다음에 색채를 사용했는데, 투명한 오커나 갈색으로 칠해서 주된 형체를 정의했다. 그 위에 그는 살이나 천의 윤곽을 나타내기 위해서 밝은 색상의 구아슈를 살짝 찍듯이 칠했다. 머리카락과 스타킹에는 더 길고 부드러운 붓질을 했다.

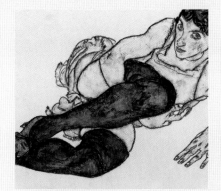

5 리듬

실레의 작품은 자주 물결치는 리듬을 표현한다. 여기서는 모델의 얼굴에서 'S'자 모양의 곡선이 시작되어 계속해서 모델의 오른쪽 팔 윗부분으로 내려오고, 팔꿈치에서 그녀의 오른쪽 엉덩이, 왼쪽 허벅지를 돌아 정강이를 내려와 신발까지 이어진다. 오른팔의 아랫부분은 몸통과 함께 리듬감 있는 선을 형성한다.

6 선

실레의 소묘는 확신에 차 있었으며, 그는 직접성을 표현하기 위해 곳곳의 선을 끊었다. 속치마 주변에 갈지자형 선이 움직임과 옷의 질감을 나타내고, 곡선들은 헝겊과 살의 부드러움 그리고 둥근 몸매를 표현한다.

7 시점

실레의 시점이 높이 있기 때문에 감상자는 모델을 내려다보게 된다. 그는 단축법을 사용했고, 모델의 비율을 왜곡시켰다. 그녀의 벌거벗고 가느다란 팔, 속옷과 겨드랑이의 털은 일반적으로 낯선 이들에게 감추는 부위이기 때문에 감상자가 훔쳐본다는 느낌이 더해진다.

인어 Mermaids

구스타프 클림트, 1899년경, 캔버스에 유채, 82×52cm, 오스트리아, 빈, 중앙은행

실레는 십 대 때 클림트의 작품을 존경했다. 클림트의 장식적이고 꾸민 화법보다 그의 근본적인 관능성에 더 매력을 느꼈다. 실레가 아직 어릴 때 그려진 〈인어〉는 여성 신체의 관능적인 측면에 초점을 맞추고 있다. 그림의 아래쪽을 지나쳐 더 늘어지는 인어들의 진한 물결 모양 머리카락은 그들의 나긋나긋한 몸매에서 그 형태가 반복되고 있다. 이 그림과 실레의 〈초록 스타킹을 신은 여인〉은 넓은 의미로 색상이 비슷하다. 그런데 인어의 얼굴에는 실레의 여성 모델이 가진 대담함을 상기시키는 위협적인 느낌이 있다. 특히 눈과 눈썹과 입을 강조한 부분에서 드러난다. 이 당시 여성은 얌전함이 미덕이었고 남성들에게 지배당하던 시기였다. 두 작가는 빈 사교계를 격분시켰다.

잔 에뷔테른, 작가 아내의 초상

Portrait of the Artist's Wife, Jeanne Hébuterne

아메데오 모딜리아니

1918, 캔버스에 유채, 101×65.5cm, 미국, 캘리포니아, 노턴 사이먼 미술관

아메데오 모딜리아니(Amedeo Modigliani, 1884-1920)는 토스카나 지방의 리보르노에서 유태계 이탈리아 가정의 네 번째 자녀로, 막 아버지의 사업이 쓰러졌을 때 태어났다. 그러나 그의 탄생이 가족의 파산을 막았는데, 고대법에 따르면 채권자들은 임산부의 침대나 갓난아이를 둔 어머니의 침대를 몰수할 수 없도록 되어 있었다. 채무 집행관들이 집 안에 들어설 때 모딜리아니의 어머니는 산기가 있었고, 가족들이 집 안의 가장 귀중한 재산을 모두 그녀의 침대에 쌓아 올렸다.

모딜리아니는 어린 시절 흉막염과 장티푸스를 앓았다. 열다섯 살의 나이에 그는 이탈리아 화가 굴리엘모 미켈리(Guglielmo Micheli, 1866-1926)의 화실에서 공부하기 시작했고, 1901년에 폐결핵 진단을 받자 요양을 위해 어머니와 이탈리아 전역을 여행했다. 그들은 나폴리, 로마, 피렌체와 베네치아를 방문했고 이탈리아 고전미술에 친숙해졌다. 그 후 곧 피렌체로 이주해서 스콜라 리베라 디 누도(Scuola Libera di Nudo, 누드 미술학교)에서 인물화 소묘를 공부했다. 그다음에 그는 피에트라산타에 살면서 조각을 공부했지만 몹시 힘들고 시간이 걸리는 석제 조각을 하기에 체력이 너무 약해서 포기했다. 피렌체에서 그는 두초 디 부오닌세냐(Duccio di Buoninsegna, 1319년경 사망), 시모네 마르티니 그리고 산드로 보티첼리(Sandro Botticelli, 1445년경-1510)의 작품에서 영감을 얻었고, 1905년에는 베니스 비엔날레에서 툴루즈-로트레크의 작품을 알게 되었다. 몇 년 뒤, 그는 이탈리아를 떠나 파리로 갔으며 몽마르트르에 작업실을 꾸리고 피카소, 콘스탄틴 브랑쿠시(Constantin Brancusi, 1876-1957), 세베리니와 드랭 같은 작가들과 어울렸다. 브랑쿠시의 영향으로 1910년에 그는 회화에서 개발하고 있던 길쭉한 양식으로 서른 점에 가까운 석제 두상을 조각했다. 그러나 그는 초상화 그리는 것을 선호했고, 그의 작품은 대부분 정부(情婦)인 잔 에뷔테른(Jeanne Hébuterne, 1898-1920)의 모습이었다. 1917년에 그들이 처음 만났을 때 미술학도였던 그녀는 열아홉 살, 모딜리아니는 서른세 살이었다. 그는 잔의 모습을 담은 이 초상화를 1918년에 그렸는데, 그녀는 아마도 두 사람의 아이를 임신 중이었던 것 같다.

모딜리아니가 그린 가늘고 긴 인물과 가면 같은 얼굴은 어떤 미술 사조에도 포함되지 않는다. 그의 독특한 화풍으로 잔을 길쭉하게 그린 이 초상화는 비록 르네상스 시대의 성모상을 닮았지만, 입체주의와 고대 이집트 미술을 포함한 다른 영향도 엿보인다.

물랭가의 살롱에서

In the Salon of the Rue des Moulins

앙리 드 툴루즈-로트레크, 1894년경, 캔버스에 유채, 112×133cm, 프랑스, 알비, 툴루즈-로트레크 미술관

툴루즈-로트레크의 선 위주 접근법에 영향을 받은 모딜리아니는 물감을 대략적으로 칠하거나 빛을 표현하는 방법, 구불거리는 선, 미세하고 진한 윤곽, 무심코 군데군데 칠한 듯 보이는 색조 대비 그리고 인물들의 단절 같은 측면을 모방했다. 여기서 로트레크는 파리의 사창가에서 (제목에서처럼 물랭가(家)가 아니고 앙부아즈가(家)에 있었다) 알게 된 아가씨인 미레유를 묘사하고 있다. 미레유는 옆으로 돌아앉아서 다리를 편안하게 접은 채 사창가의 살롱에서 다른 매춘부들과 고객을 기다리고 있다. 로트레크가 사용한 축약된 선과 최소한의 색채는 모딜리아니의 화법에 강력한 영향을 미쳤다.

② 배경

배경에서 중요한 요소는 간단함이다. 인물의 관능적인 선에 집중하기 위해서 배경은 단순한 붉은 나무 의자와 대비되는 차분한 두 가지 색으로 이뤄졌다. 모딜리아니는 배경 패널 중 하나와 잔의 눈에 같은 색채를 사용했고, 투박한 빨간 의자는 모든 세부사항을 생략했다.

③ 산드로 보티첼리

모딜리아니의 우아하고 나른한 화풍은 보티첼리로부터 강한 영향을 받아 생애 마지막 몇 년 동안 개발한 세련된 미적 감각을 보여준다. 이는 호리호리하고 긴 목과 처진 어깨 그리고 뮤즈의 표정이 드러나지 않는 얼굴에서 확연히 알 수 있다. 보티첼리의 뮤즈였던 시모네타 베스푸치와 직접적으로 비교할 만하다.

① 얼굴

모딜리아니의 특징 중 하나가 눈을 그리는 방법이었다. 그는 비록 잔과 매우 친밀한 사이였지만 그녀의 눈을 아무 세부사항 없이 생기 없는 회청색으로 칠했다. 아몬드형의 눈은 강렬하게 밝고, 동공이 없는데도 캔버스에서 똑바로 내다보는 것 같다. 그녀의 적갈색 머리카락이 눈과 강한 색조 및 색채 대비를 이루고 있다.

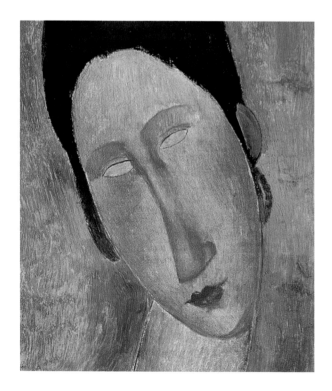

모딜리아니는 다양한 곳에서 영감을 끌어내고 있다. 조각가 오시 자킨(Ossip Zadkine, 1890~1967)과 자크 립시츠(Jacques Lipchitz, 1891~1973)와 함께 작업하며 영향을 받은 기하학적 단순화를 포함해서 입체주의의 양식적 기교가 분명히 드러난다.

④ 팔레트

모딜리아니는 제한적이며 초록색이 배제된 팔레트로, 가라앉고 강렬한 색조와 색채를 창조했다. 단조로운 살색을 제외하고 빨간색, 거무스름한 파란색과 청회색의 혼합된 색조들이 부드러움에 초점을 맞추고 있다.

⑤ 선

우아하고 율동적인 선이 돋보이도록 가라앉은 색채를 사용했다. 잔의 몸매의 'S'자 곡선이 감상자의 시선을 이미지와 그 주변으로 끌어들인다.

⑥ 작업 방법

모딜리아니는 이 초상화를 시작할 때 흰색 바탕 위에 짙은 파란색 물감으로 아웃라인을 그렸다. 그는 잔의 몸매를 배경과 동시에 만들어 갔다. 몇 가지 세부사항은 마지막에 첨가되었다.

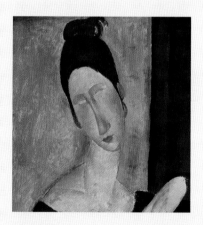

⑦ 화풍

모딜리아니가 활동할 당시는 작가들이 부족미술을 탐구하던 시기였다. 그는 고대 이집트의 조각상들을 비롯해서 다양한 양식의 영향을 받았고, 이는 이집트 흉상 같은 모델의 모양에 반영되어 있다.

성 마르가리타, 성 안사누스와 수태고지(성모영보) The Annunciation with St Margaret and St Ansanus

시모네 마르티니와 리포 멤미, 1333, 패널에 템페라와 금, 305×265cm, 이탈리아, 피렌체, 우피치 미술관

모딜리아니는 시모네 마르티니(Simone Martini, 1285년경-1344)의 그림에서 영감을 받았는데, 마르티니가 그의 처남 리포 멤미(Lippo Memmi, 1291년경-1356)와 공동으로 제작한 이 그림을 보면 확실히 알 수 있다. 시에나의 대성당 측면 제단을 위해 제작된 이 작품은 도시의 수호성인들에게 봉헌된 제단화 4점 중 일부다. 이 그림은 왼쪽에 서 있는 성 안사누스를 위한 것이다. 중앙에 가브리엘 천사가 아기 예수를 잉태하리라는 소식을 전하러 동정녀의 집에 들어왔다. 가브리엘은 전통적으로 평화의 상징인 올리브 가지를 들고 있고, 왕좌에 앉은 마리아는 책을 보다가 놀라고 있다. 예수의 어린 시절을 묘사하는 두초의 〈마에스타(Maestà)〉(1307년경-11)가 이 작품 위에 전시되어 있었기 때문에, 이 제단화는 모딜리아니가 화가로 성장하는 데 중요한 역할을 했다. 이 작품과 〈마에스타〉 모두 선례가 없는 작품들이다. 당대 이탈리아의 제단화와 달리 이 작품은 당시 프랑스의 채색 필사본과 유사하다. 동정녀의 유연한 자세와 길쭉한 모습이 모딜리아니의 아내의 초상화에서 반복되고 있다.

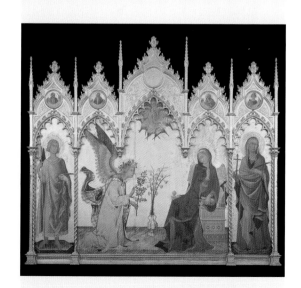

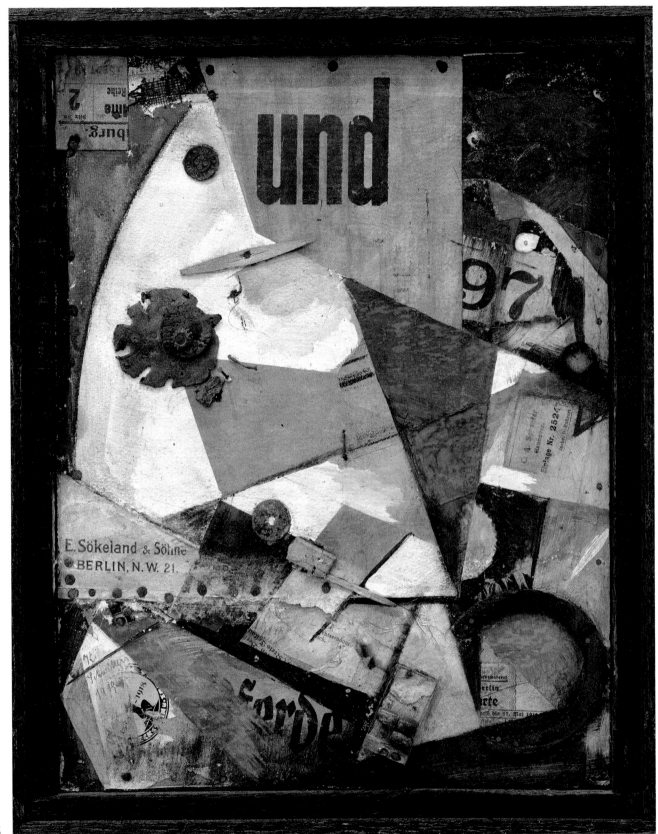

그리고 그림

Das Undbild

쿠르트 슈비터스

1919, 다양한 재료의 콜라주, 구아슈, 판지, 36×28cm, 독일, 슈투트가르트,
슈투트가르트 미술관

제1차 세계대전 이후 독일의 암울함에서 받은 악영향과 다다이즘에서 얻은 아이디어를 토대로 쿠르트 슈비터스(Kurt Schwitters, 1887-1948)는 무작위로 수집한 고물과 쓰레기를 사용해 미술품을 창작하기 시작했다. 그 결과로 만들어진 콜라주에는 인쇄 매체가 포함되었고, 대개 철학적 의미가 담겨 있었다.

슈비터스는 하노버에 사는 부유한 집안의 외동아들이었다. 1901년, 열네 살의 나이에 그는 첫 번째 간질 발작을 일으켰고, 그 후 되풀이되는 발작에 시달린 결과 내성적이고 자신감 없는 성격으로 변했다. 1909년부터 1914년까지 그는 드레스덴 아카데미에서 미술과 소묘를 공부했다. 그곳을 떠나면서 그는 입체주의와 후기인상주의의 다른 양상들을 실험했다. 그는 간질병 때문에 처음에는 징병에서 제외되었으나 전쟁이 진행되면서 더 많은 병력이 필요하자 입대했고, 전쟁의 마지막 18개월 동안 하노버 근처 뷜펜에 있는 기계 공장에서 제도사로 일했다. 전후에 그는 거리에서 주운 쓰레기를 사용해 미술품을 만들기 시작했다. 같은 해에 명망 있는 베를린의 데어 슈투름 갤러리에서 개인전을 가졌고, '안나 꽃에게(An Anna Blume)'를 출간했다. 이 황당한 다다이즘 시(詩)로 특히 하우스만과 아르프의 주의를 끌게 되었다. 이 두 사람은 다다의 베를린 지부와 연결된 주요 인물들로 슈비터스는 그들과 친분을 맺었다. 그는 하우스만과 함께 '원음 소나타(Ur Sonata, 1922-32)'를 창작했는데, 예상치 못한 방법으로 연결된 글자들이 만들어내는 소리로 이뤄진 하우스만의 두 편의 시를 토대로 한 소나타였다. 〈그리고 그림〉도 이 아이디어를 본떠서 감상자들이 글자와 형태를 연결시키도록 장려하고 있다. 그는 그 지역의 상업은행인 '코메르츠 운트 프리바트방크(Kommerz und Privatbank)'의 광고지 조각을 발견한 데서 이름을 따와 자신의 예술을 '메르츠'라고 불렀다. 궁극적으로 그는 자신이 창조하는 모든 것을 메르츠라고 불렀으며 여기에는 콜라주, 구조물, 시, 음악, 행위예술과 설치미술이 포함된다.

1923년에 그는 「메르츠」 잡지를 발간했고, 이는 다다의 개념을 국제적으로 퍼트리는 중요한 매개체가 되었다. 그 잡지를 통해서 그는 테오 판 두스뷔르흐와 엘 리시츠키(El Lissitzky, 1890-1941)를 포함하여 여러 선두적인 모더니스트 사상가들과 친구가 되었다.

메르츠바우 모형 Merzbau replica

2011, 돌, 460×580×393cm, 영국, 런던, 영국 왕립 미술원

슈비터스는 건축과 설치미술의 경계를 허물며 '메르츠바우(메르츠 헛간)'라고 이름 붙인 건물을 여러 개 만들었다. 첫 번째는 하노버에 있는 부모님의 정원에 지었는데 제2차 세계대전 중에 파괴되었고, 두 번째는 나치로부터 숨어 노르웨이에 있을 때 만든 것으로 1950년대에 화재로 소실되었다. 독일이 1940년에 노르웨이를 침공하자 슈비터스는 영국으로 도망갔으며 그곳에서 적국인으로 억류되었다. 수용소에서 그는 1941년 석방될 때까지 급조한 작업실에서 다다 행위예술 공연을 열었다. 그는 잉글랜드 북서부의 컴브리아 지방에 마련한 창고에 세 번째 메르츠바우를 지을 계획이었으나 완성시키기 전에 사망했다. 외딴 숲속에 위치한 그 건물은 그가 사망한 1948년 모습 그대로 남아 있다가, 거의 20년 뒤에 복원 노력 끝에 재건되었다. 위의 사진은 2011년 영국 왕립 미술원 마당에 전시된 모형이다.

② 색채

슈비터스는 최소한의 색채 범위를 사용해서 충격적 효과를 주는 방법을 알고 있었다. 그는 대부분의 콜라주에 구아슈를 썼는데 불투명하고 묽게 만들 수 있는 성질 때문이었다. 여기서 그는 흑백 구아슈와 함께 코발트 블루, 프렌치 울트라마린 그리고 옐로와 갈색 오커를 사용했다.

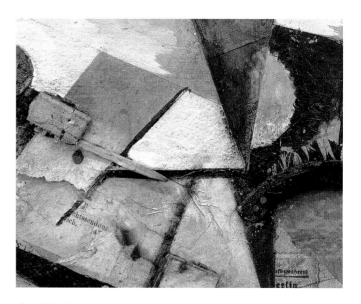

① 글자

슈비터스는 작품에 단어와 글자를 사용했고, 예상 밖의 병치와 배치를 즐겼다. 여기 크게 인쇄한 'und'에서 이 작품의 제목을 얻었다. 제목은 '그리고 그림'이란 뜻이다. 슈비터스는 연구 초기부터 선형적 디자인과 타이포그래피에 관심이 있었으며, 단어를 이미지에 포함시키면서 소리와 그래픽을 혼합해 탐구했다.

③ 여러 겹겹

슈비터스의 첫 번째 추상 콜라주는 1918년 제1차 세계대전 끝에 등장했다. 아르프의 작품에서 영향을 받아 겹겹으로 이뤄진 이 이미지는 우스꽝스럽거나 신비로운 느낌을 주기 위해 단어를 사용했다. 슈비터스는 메르츠 회화와 콜라주를 만들기 시작한 첫해에 이 작품을 제작했다. 파란색 삼각형을 중심으로 이뤄진 대각선 구도는 여러 단계의 연관성을 상상하게 만든다.

④ 콜라주

콜라주가 새로운 것은 아니었지만 슈비터스가 그것을 사용한 방법은 혁신적이었다. 이는 제1차 세계대전의 충격으로 인해 미술의 근간에 의문이 제기되고 있던 시점에서 중대한 역할을 했다. 이것은 회화도 아니고 구조물도 아닌 새로운 범주의 미술품이었다. 이후 많은 작가들이 전통과 단절하고 경계를 넘어서 익숙지 않은 재료들을 탐구하기 시작했다.

⑤ 공간

이 작품은 당시 대부분의 회화가 그랬던 것처럼 입체적 착시를 창조하는 데 관심을 두지 않았다. 그렇다고 조각가들의 주된 관심사인 삼차원적 공간 속에서 형체를 표현하는 것에 초점을 맞추지도 않았다. 브라크와 피카소가 만든 통합적 입체주의 양식의 콜라주조차도 질감과 구조를 묘사하는 위주였지만, 이 작품은 오로지 재료의 속성에 관심을 둔다.

⑥ 대각선

비록 작품이 무작위로 창조되었다는 인상을 주지만 슈비터스는 자신이 사용한 단명한 폐기물의 성격을 강조하는 즉흥적이고 역동적인 모습을 만들기 위해 신중하게 계획했다. 대각선이 작품을 가로지르고 주변을 둘러서 결과적으로 삼각형, 사다리꼴, 직사각형과 상호작용하고 사물을 암시하는 결과를 가져온다.

책(『성 마토렐』)이 있는 정물
Still Life with Book (St Matorel)

후안 그리스, 1913, 캔버스에 유채, 46×30cm, 프랑스, 파리, 파리 국립근대미술관(퐁피두센터)

스페인에서 태어난 후안 그리스는 같은 나라 출신이자 입체주의 작가인 피카소가 파리에 정착한 몇 년 뒤인 1906년에 파리로 이주했다. 그러나 그리스가 제작한 입체주의 회화는 더 강한 색채와 직선적 각들 때문에 피카소의 그림과 대조를 이룬다. 그리스는 짧은 활동 기간 동안 거의 온전히 자신만의 개인적인 입체주의 양식으로 회화 작업을 했고, 입체주의를 새로운 방향으로 이끌었다. 여기서 급진적으로 분열된 구성, 밝은 색채 대비, 분명한 각, 글자들과 질감의 효과가 대담하고 그래픽적인 모습을 만들어내고, 슈비터스의 작품에 직접적인 영향을 주었다. 다른 점이라면 이 그림은 현실 세계에서 비롯된 정물을 묘사하는 반면, 슈비터스의 〈그리고 그림〉은 자연계의 그 어떤 것도 재현하려는 의도가 없다는 사실이다.

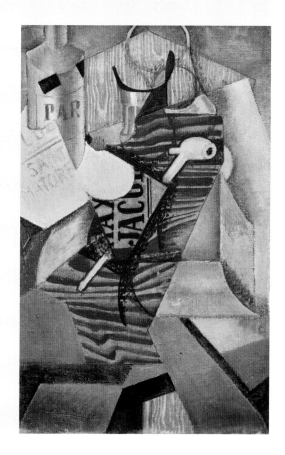

독일 최후의 바이마르 맥주 배불뚝이 문화 시대를 다다의 부엌칼로 절개하기

Cut with the Kitchen Knife Dada through the Last Weimar Beer-Belly Cultural Epoch in Germany

한나 회흐

1919-20, 포토몽타주, 콜라주, 혼합 매체, 114×90cm, 독일, 베를린,
베를린 신국립 미술관

다다 운동의 유일한 여성 작가인 한나 회흐(Hannah Höch, 1889-1978)는 소위 깨우쳤다는 남성 다다이스트들에게 진지하게 받아들여지지 않았다. 그럼에도 불구하고 그녀의 작품들, 특히 포토몽타주는 대담하고 독창적이었으며 다다의 신뢰성을 높이는 역할을 했다.

독일 튀링겐 지방의 고타에서 태어난 회흐는 열네 살 때 학교를 그만뒀다. 1912년에 그녀는 베를린의 응용미술학교에 입학해서 미술이 아닌 유리 디자인을 공부했는데, 이 편이 더 실용적이라고 생각한 아버지를 기쁘게 해주기 위해서였다. 2년 뒤, 제1차 세계대전이 발발하자 그녀는 적십자사와 일하기 위해 고타로 돌아갔으나 1년도 지나지 않아 베를린으로 되돌아가 응용미술학교에 재입학했다. 그런데 이번에는 독일인 화가이자 에칭작가, 석판화가인 에밀 오를릭(Emil Orlik, 1870-1932)에게 회화와 그래픽 디자인을 배웠다. 1915년에 그녀는 하우스만을 만나 베를린 다다이스트들을 소개받았다. 거기에는 그로스, 아르프, 그리고 형제인 빌란트 헤르츠펠데(Wieland Herzfelde, 1896-1988)와 존 하트필드(John Heartfield, 1891-1968)가 있었다. 그들은 남녀의 평등한 권리와 기회를 지지한다는 선언을 했음에도 불구하고, 그로스와 하트필드는 1920년 베를린에서 열린 '제1회 국제 다다 전시회'에 회흐가 참여하는 것을 꺼렸다. 하우스만의 간곡한 설득 끝에야 그들은 동의했다.

1916년부터 1926년까지 회흐는 신문과 잡지를 발행하는 울슈타인 출판사에서 시간제로 일했다. 거기서 그녀는 수공예품에 대한 기사를 쓰고 바느질, 뜨개질, 코바늘 뜨개질과 자수 본을 디자인했다. 이런 것들은 비록 전통적인 여성들의 취미였지만 그 일을 통해 회흐는 단어와 이미지의 관계에 대해 더 명확하게 이해할 수 있었다. 1917년에 그녀는 자신의 독창적인 형태의 포토몽타주를 개발했다.

그녀는 1920년 베를린에서 열린 다다이스트 전시회를 위해 이 커다란 포토몽타주를 제작했다. 인물과 건물과 초상화가 등장하며 제1차 세계대전의 요소들과 전후 베를린의 정치적 혼란, 젠더에 대한 인식, 사회적 불안감 그리고 미술 전반에 걸쳐 존재하는 근본적인 성차별을 보여주는 독특하고 불경한 서술이었다.

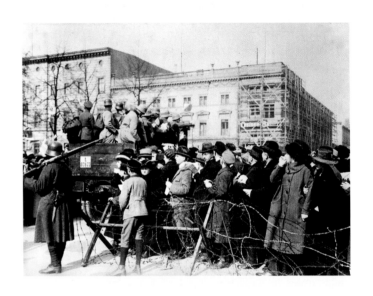

카프 폭동

제1차 세계대전 이후에 독일의 분위기는 동요하고 있었다. 1918년 11월 휴전 직후부터 1919년 6월 베르사유 조약이 맺어질 때까지 해상봉쇄가 실시됐다. 독일은 수입품에 의존했기 때문에 당시 시민들은 기아로 죽어갔다. 카이저 빌헬름 2세는 퇴위했고, 시위자들은 베르사유 조약이 너무 가혹하다고 항의했다. 일단 평화 조약이 조인되자 바이마르 공화국이 통치를 시작했고, 1920년 3월에 볼프강 카프가 이끄는 우익 정치인들이 정부 전복을 시도했다. 반란 참가자들과 군중이 베를린의 행정 지구에 운집했다(위 사진). 그러나 많은 독일 국민이 카프에게 협조하길 거부했으며 정부에서 발표한 파업에 참여하여 또 하나의 폭동이 발생해 군대가 진압했다.

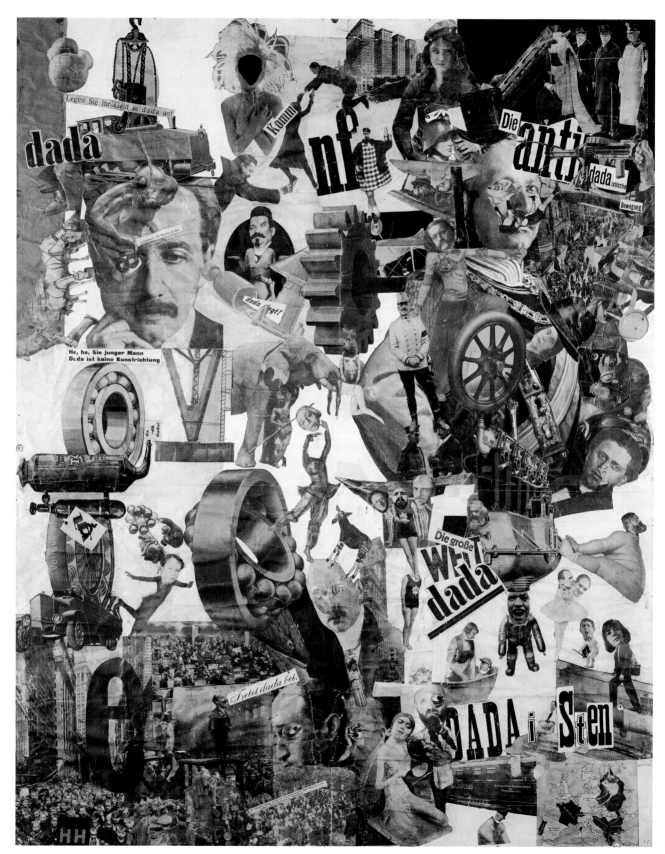

111

디테일

② 풍자

이 작품은 전후 독일에서 일어나고 있던 정치적 실패를 엄중하게 꾸짖고 있다. 회흐는 신문과 잡지에서 당대의 이미지를 오려 붙이고 배치와 근접성을 통해 문제들을 하찮아 보이게 만들며 여러 당파 간의 불화와 충돌을 요약하고 있다.

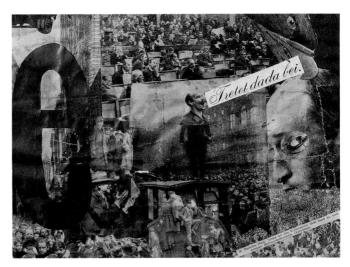

③ 자화상

1920년까지 여성에게 참정권을 부여한 나라들을 표시한 지도 위에 회흐의 초상이 붙어 있다. 그로스, 하우스만, 하트필드(육조 안)를 포함한 다른 베를린 다다이스트들, 그리고 아기의 몸을 가진 미술 평론가 테오도어 도이블러(Theodore Däubler)가 그녀의 주위를 에워싸고 있다. 글자들은 '다다이스트(Dadaisten)'라고 쓰여 있다.

① 포토몽타주

포토몽타주란 사진과 대중 매체에 사용된 사진 영상으로 만든 콜라주다. 회흐는 인쇄물을 이용한 독창적인 아이디어를 개발해서 미술을 통해 현대 사회를 표현했다. 그녀가 개척한 포토몽타주 방법들은 특히 하우스만, 슈비터스와 피에트 몬드리안 같은 작가들과의 우정을 통해 발전했다.

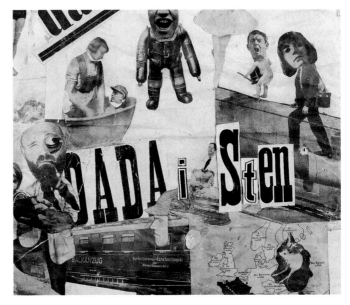

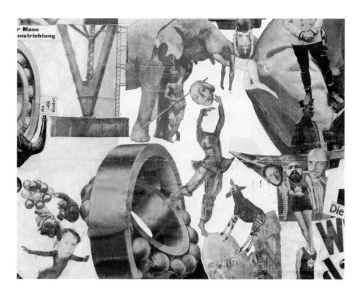

④ 케테 콜비츠

여성 표현주의자 케테 콜비츠(Käthe Kollwitz, 1867-1945)의 머리 아래에 당시 인기 있던 무용수 니디 임페코벤(Niddy Impekoven)의 모습이 있다. 회흐와 마찬가지로 그녀는 남자들의 세계에 들어간 드문 여성이었다. 그녀의 머리는 코끼리 앞에 서 있는 남자가 창으로 찌르고 있으며, 임페코벤은 거대한 볼 베어링에 발을 올려놓고 있다.

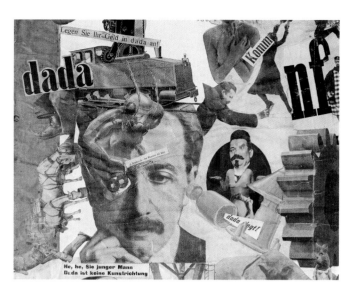

⑤ 알베르트 아인슈타인

이 부분에서 알베르트 아인슈타인(Albert Einstein)이 '이봐 젊은이, 다다는 미술 경향이 아니라네(He-he Sie Junger Mann, Dada ist keine Kunstrichtung).'라고 말하고 있다. 그의 왼편에 말들이 보이고 머리 위에 기차가 있다. 글자들은 '다다(Dada)' 그리고 '다다에 당신의 돈을 투자하시오!(Legen Sie Ihr Geld in Dada an!)'라고 쓰여 있다.

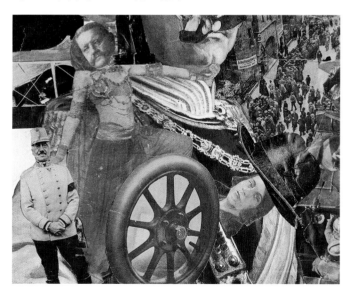

⑥ 기계적 통제

레슬링 선수와 독일 병사, 시위 단체와 정치적 인물들 사이에 무용수의 몸을 한 힌덴부르크(Hindenberg) 장군의 얼굴이 보인다. 이미지에 흩어져 있는 바퀴, 톱니와 볼 베어링은 마치 불합리한 상황에도 불구하고 계속 작동하는 기계적 통제를 암시한다.

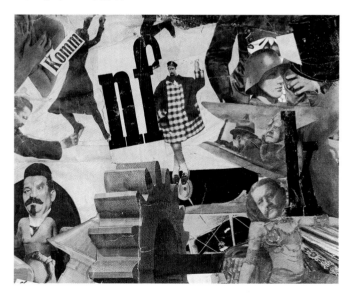

⑦ 부엌칼

균열된 독일 사회에서 회흐는 남성 지배적인 미술 운동 안에 있는 여성의 지위와 일반적으로 여성은 수동적이라는, 특히 여성 작가들에 대한 남성들의 편견을 표현하고 있다. 제목에 등장하는 부엌칼은 여성에게 기대되는 역할을 언급하고 있다.

제3인터내셔널 기념비

Monument to the Third International

블라디미르 타틀린

1919–20, 나무, 강철, 유리로 된 모형, 420×300×80cm

블라디미르 타틀린(Vladimir Tatlin, 1885-1953)은 러시아 구축주의가 개발되는 데 중심적인 역할을 한 인물이다. 그는 피카소의 입체주의 부조와 러시아 미래주의에서 배웠고, 조각과 건축을 통합하는 오브제를 창조했다.

타틀린은 어린 나이부터 이콘 그림과 러시아 민속미술에서 영감을 받았고, 처음에는 모스크바에서 이콘 화가로 일을 시작했다. 1902년부터 1910년까지 그는 모스크바 회화 · 조각 · 건축학교, 그리고 모스크바 남동쪽에 있는 펜자 미술학교에서 공부했다. 그는 나탈리아 곤차로바와 미하일 라리오노프를 포함해서 러시아 아방가르드 작가들과 교제했으며 그들의 미술 운동인 광선주의에서 영감을 얻었다. 광선주의는 미래주의에서 파생된 것으로 사물을 공간적 · 구조적 관계로 분열시켰다.

1913년 후반에 타틀린은 베를린과 파리를 여행했다. 그는 파리에서 피카소를 방문해 형체를 삼차원의 혼합 매체 구조물로 만들기 위해 분석하는 방법을 배웠다. 1915년까지 그는 유럽, 터키, 이집트와 소아시아를 여행했다. 모스크바로 돌아와서는 '회화 부조'라고 부르는 구조물을 제작하여 1915년에서 1916년까지 페트로그라드(현 상트페테르부르크)에서 개최된 미래주의 전시회 '0.10'에서 전시했다. 그는 공학 기법을 조각품 제작에 적용하는 모스크바 작가들 모임의 지도자가 되었고, 이는 구축주의로 발전했다. 다른 구축주의 작가로는 엘 리시츠키, 나움 가보(Naum Gabo, 1890-1977)와 알렉산더 로드첸코(Alexander Rodchenko, 1891-1956)가 있었다.

건축과 조각을 통합한 타틀린의 창작물은 재료의 자연적 잠재력과 그것으로 창조할 수 있는 기하학적인 형체들을 탐구한 추상 작품이었다. 선, 형태, 형체와 더불어 네거티브 또는 주변부 공간이 그의 작품에 있어서 중요한 요소였다. 타틀린과 구축주의자들은 당대 러시아의 사회적 · 정치적 관심사를 작품에서 다뤘다. 1919년부터 1920년까지 타틀린은 페트로그라드에 있는 코민테른 본부를 위해 〈제3인터내셔널 기념비〉라는 디자인을 만들었다. 1920년 11월에 그곳에서 기념비의 모형을 전시하고 촬영했다(왼쪽 사진). 끝내 만들어지지는 않았지만 그 구조물은 구축주의 미술의 영향력 있는 사례가 되었다.

에펠탑

에펠탑은 프랑스 혁명 100주년을 기념하기 위해 1889년 파리에 세워졌다. 연철로 만들어진 격자무늬 탑은 근대성의 상징이었으며 타틀린에게 직접적으로 영향을 줬다. 그의 기념비는 자주 '타틀린의 탑'이라고 불렸고, 에펠탑과 유사한 대들보와 가지처럼 뻗어나가는 구조로 설계되었지만 에펠탑보다 훨씬 크고 비대칭적인 모양이었다. 타틀린의 기념비는 새로운 볼셰비키 정권을 기리는 것이었으므로 에펠탑보다 더 실용적이었다. 때문에 그 작품이 너무 현대적이고 애매모호하다는 이유로 받아들여지지 않은 것은, 실패로 돌아간 볼셰비키 정권의 포부를 상징하는 것으로 여겨졌다.

디테일

② 나선

수직 기둥과 나선의 복잡한 체계를 사용해서 건립된 탑은 용수철, 나선형 마개뽑이 또는 나선 모양으로 만들어졌다. 나선형 디자인은 역동성을 암시하며 1917년의 러시아 혁명이 불러일으킨 활력의 효과를 암시하고 있다. 타틀린은 이렇게 말했다. '나선형이 현대의 시대정신을 가장 효과적으로 상징한다… [그것은] 혁명이 해방시킨 가장 순수한 형태의 인간성의 표현이다.'

③ 회전하는 기하학적 구조

기념비는 유리로 만든 세 개의 커다란 방으로 이루어져 있는데, 각각 회전하는 기하학적 형태를 층층이 쌓아 올린 모양이다. 바닥에 정육면체, 중간에 원뿔 그리고 맨 위에 원기둥이 있다. 각 부분이 회전하도록 설계되었다.

① 구조

구축주의자들은 미술이 단지 장식적이지 않고 사회 발전에 기여하며 유용해야 한다고 믿었다. 그래서 말레비치와 절대주의자들처럼 그들은 자신들의 디자인에서 모든 장식 요소를 배제했다. 게다가 타틀린은 구조물들의 뼈대를 노출시키는 방법으로 기계 시대를 수용하고 찬양했다. 이는 입체주의에 대한 직접적인 반응으로, 입체주의는 본질적으로 회화의 구조를 보여주려고 시도한 세잔에게서 유래했다.

④ 융합

타틀린은 이 거대한 기념물 위에 영사기를 설치할 계획이었다. 영사기는 구름을 향해 공산주의 구호를 비추고, 구름은 땅에서 시민들이 올려다볼 수 있는 화면 역할을 한다. 타틀린의 작품은 모든 면에서 그 공간적 환경과 완전히 상호작용하도록 의도되었으며 미술과 공학 기술의 완전한 융합이었다.

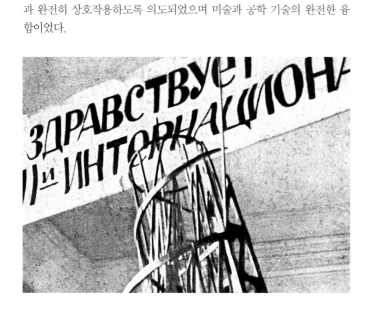

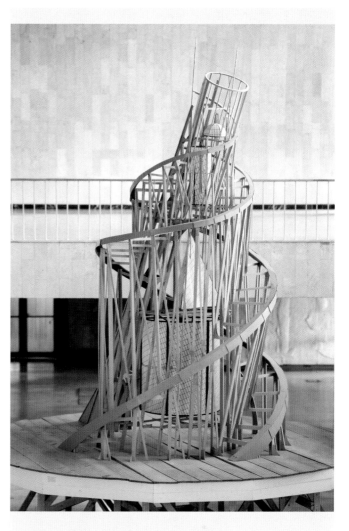

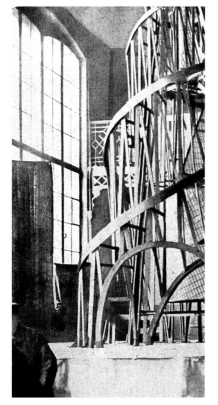

⑤ 높이

1920년에 타틀린은 자신이 제안하는 기념물의 첫 번째 모형을 선보였다. 그 높이가 396미터(1,299피트)를 넘어 당시 세계에서 가장 키가 큰 구조물이 될 계획이었다. 그러나 그것은 끝내 건립되지 못했다. 1920년대 중반에 이르자 세계 혁명이라는 유토피아적인 환상이 희미해져 갔다. 예술과 정치에서의 이상주의는 추상미술을 못마땅하게 여기는 이오시프 스탈린의 독재정권으로 대체되었다. 기념비는 쇠, 강철과 유리라는 현대적인 소재를 사용함으로써 현대 건축에 큰 영향을 미쳤다.

정육면체, 원뿔 그리고 원기둥

러시아 혁명이 일어난 뒤 타틀린은 볼셰비키 지도자 블라디미르 레닌을 위해 일했다. 거리에 있는 전제 군주 시대의 기념물을 없애고 소비에트 정권의 사상을 선포하는 디자인으로 교체하는 캠페인을 실행에 옮기는 일이었다. 정육면체, 즉 맨 아래층은 회의와 당 대회를 개최할 용도로 설계되었으며, 일 년에 한 번 회전하도록 했다. 가운데 원뿔은 행정본부로 사용되고 한 달에 한 번 회전하도록 설계했다. 맨 위층은 원통 모양으로 정보통신, 대중 매체와 선전, 그리고 유럽으로 방송하는 데 사용할 계획이었다. 원통은 하루 한 번 회전하도록 했다. 모스크바의 트레티야코프 미술관에 있는 이 모형에서 볼 수 있듯이 세 부분은 각각 다른 속도로 회전하도록 설계되었다.

빨간 풍선

Red Balloon

파울 클레

1922, 판지에 고정시킨 무명천 위에 초크로 밑칠 후 유채, 31.5×31cm,
미국, 뉴욕, 솔로몬 R. 구겐하임 미술관

스위스에서 태어난 독일 작가로 다작을 했던 파울 클레(Paul Klee, 1879-1940)는 음악 교사의 아들이었다. 재능 있는 바이올리니스트였던 그는 십 대 때 음악 대신 시각 예술을 선택했다. 또한 소묘 실력을 타고났던 그는 자신의 진로가 어느 방향으로 전개될지 확신하지 못한 채 성장했다. 결국 미술을 선택한 다음에도 그에게 음악은 여전히 중요했다. 그는 그림을 하나 시작하기 전에 바이올린을 연주했으며 그의 작품은 자주 음악과 연관성이 있었다.

베른 근처에서 태어난 클레는 열아홉 살에 미술 아카데미에 입학하기 위해서 뮌헨으로 갔다. 학위를 마친 뒤 그는 이탈리아로 가서 로마, 피렌체와 나폴리를 방문했고, 그곳에서 이탈리아 거장들의 작품을 익혔다. 1905년에는 자신만의 특징적인 기법들을 개발했는데, 일례로 검게 만든 유리 위에 바늘로 그림을 그렸고, 그의 에칭 연작 〈인벤션(Inventions)〉(1903-05)이 첫 전시 작품이 되었다. 1911년 뮌헨에서 그는 칸딘스키, 마르크와 마케를 만났고, 그들의 작가 모임인 청기사파에 가입했다. 또한 소니아와 로베르 들로네, 피카소, 브라크와 같이 새로운 아이디어를 실험하는 작가들의 작품을 연구했다. 그런 영향들로부터 영감을 받아 그는 추상을 실험하게 되었다. 그러나 그는 색채에 대해 자신 없어 했고, 회화 작품을 그리기 전에 소묘와 판화를 만드는 경향이 있었다. 그러다가 1914년에 튀니지를 방문했는데, 그곳의 강렬한 빛과 자연스러운 색채들이 그의 사고방식을 바꿔 놓았다. 그는 다음과 같은 유명한 말을 적었다. '색채와 나는 하나다. 나는 화가다.'

제1차 세계대전 동안 그는 독일군에 복무하며 비행기에 위장 무늬를 그리는 일을 했다. 전후에는 독일 바우하우스에서 가르쳤는데 처음에는 바이마르에서 그다음에는 데사우에서 책 장정과 스테인드글라스 그리고 벽화 그리기 공방에서 가르쳤다.

초월론자였던 클레는 영국과 독일의 낭만주의, 임마누엘 칸트 그리고 독일 관념론에서 나온 철학을 추종했다. 그는 인간이 진정으로 독립적일 때 최고의 상태를 이루고 성공할 수 있으며, 시각적 세계는 여러 가지 다른 현실 중의 하나일 뿐이라고 믿었다. 분류하기 불가능한 그의 다양한 작품 세계는 그런 철학을 보여주고 있다. 그는 〈빨간 풍선〉에서 그를 유명하게 만든 단순하고 천진난만하며 재치 있는 화법으로 새롭게 발견한 색에 대한 전문성을 입증하고 있다.

회교 사원이 있는 함마메트

Hammamet with its Mosque

파울 클레, 1914, 판지에 고정시킨 종이 위에 수채와 흑연, 24×22cm,
미국, 뉴욕, 메트로폴리탄 미술관

튀니지를 방문한 클레는 인생이 바뀌는 경험을 하게 된다. 북아프리카의 빛이 그가 이전까지 터득하지 못했던 색감에 대한 영감을 불러일으켰다. 1914년 4월 14일에 그는 튀니스의 북서쪽에 있는 작은 마을 함마메트를 방문했고, 이 수채화 작품을 도시 성곽 바로 밖에서 그렸다. 구상적·추상적 요소를 혼합해서 두 개의 탑과 정원이 있는 회교 사원을 묘사하고 있다. 전경은 투명한 색채의 장막으로 이뤄졌다. 각지고 평평한 색채의 조각보가 풍경 전반에 걸쳐 있고, 작품 도처에 간단한 형태들로 식물이 묘사되어 있다. 클레는 특히 로베르 들로네가 반(半)기하학적 형태에 밝은 색채를 사용한 것에 영감을 받았다.

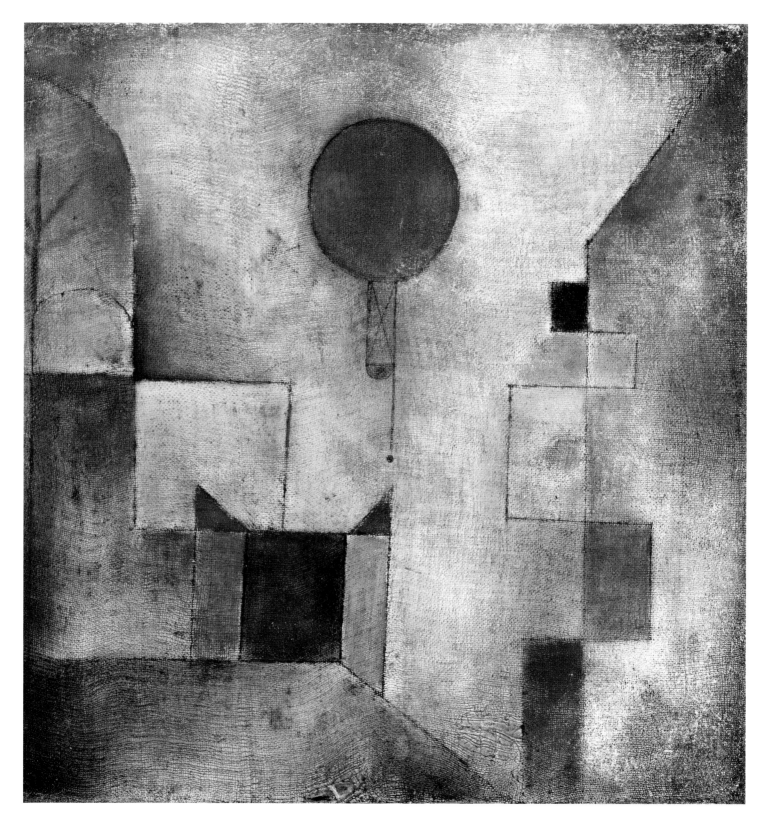

디 테 일

❷ 기하학적 형태

정사각형, 삼각형, 직사각형과 동그라미가 작품을 가로질러 떠가는 것 같다. 기하학적 모양들이 건물을 암시한다. 색조 변화가 없어 기하학적 형태들은 무게가 느껴지지 않는다.

❸ 비구상

이 작품은 구상주의적인 제목을 가지고 있기 때문에 추상적인 작품임에도 불구하고 현실 세계에 대한 암시를 자아낸다. 클레는 서술적이기보다는 표현적인 연관성을 전달했다.

❶ 천진난만

빨간색 풍선이 어린 시절을 떠오르게 한다. 클레는 이렇게 말했다. '나는 신생아처럼 되고 싶다. 아무것도 모르고, 유럽에 대해서 전혀 아무것도 모르는… 거의 원시적인.' 그는 미술 사조들을 무시하려고 노력했으며 그 어떤 영향도 뿌리치려고 했다. 그는 선입견이 없는 자신만의 천진난만한 화풍을 창조하려고 노력했고 예술적으로 분류당하는 것을 피했다.

❹ 도시 풍경

애매모호하긴 하지만 해체된 형태와 다양한 시점을 가진 이 그림은 의도적으로 거리 또는 도시 풍경을 암시한다. 강렬한 빨간 풍선을 태양으로 해석할 수도 있다.

색채에 대한 열정과 과학적인 연구로 인해 클레의 그림들은 신비롭고 추상적인 성격을 띠어서, 그가 원했던 바와 같이 분류하기가 어렵다. 여기서는 그가 실제 장소와 봤던 광경을 기억하면서 자신만의 해석을 적용했을 가능성이 크다.

5 작업 방법

클레는 무명천에 초크를 입혔다. 그는 종이에 검은색 유화 물감을 칠한 뒤 그 위에 깨끗한 종이를 덮었다. 깨끗한 종이 위에 형태들을 그리고 위의 종이를 들어올려 아랫면의 그림을 마치 판화처럼 무명천으로 옮겼다.

6 색채

클레는 무명천 위에 초크와 유화 물감을 사용해서 색채들을 강조했다. 그는 흰색과 회색 바탕 위에 파란색 계열과 초록색, 빨간색, 노란색과 갈색 초크를 사용해서 형태 전체를 차분한 색채로 채우거나, 색채를 혼합하고 펴 발라서 가장자리를 부드럽게 만들었다.

7 선

비록 어떤 구체적인 미술 사조와도 연관되는 것을 피했지만 클레는 입체주의, 미래주의, 구축주의, 절대주의와 바우하우스의 개념들에 매력을 느꼈다. 이 작품은 그 모든 것에서 영향을 받았다는 점을 보여준다. 빨간 풍선만이 직선들 사이에서 둥근 모양을 가졌다.

바우하우스

바우하우스 미술학교는 1919년부터 1933년까지 운영되었으며 미술과 디자인을 가르치는 방법을 바꿔 놓았다. 이 학교의 강력한 영향력은 폐교 뒤에도 오랫동안 전 세계에 퍼졌다. 바우하우스는 미술공예 운동에서 형성되어 현대적이고 비학구적인 기관으로 학생들에게 실질적인 기술을 가르쳤다. 또한 창의성과 손재주를 제조업과 조화시켜 대량생산의 발흥에 대응하고 미술을 산업 디자인과 결합시키는 것을 목표로 했다. 이 학교는 1919년 바이마르에서 독일 건축가 발터 그로피우스가 설립했다. 1925년부터 1932년까지 데사우로 옮겨 갔다가, 그 다음 1932년부터 1933년까지 베를린에 있었다. 역시 건축가였던 하네스 마이어와 루트비히 미스 반 데어 로에가 각각 1928년부터 1930년까지 그리고 1930년부터 1933년까지 학교를 이끌었다. 1933년 나치당이 집권하면서 바우하우스는 체제 전복 혐의를 받고 폐교되었다.

공간 속의 새

Bird in Space

콘스탄틴 브랑쿠시
1923, 대리석, 144×16.5cm, 미국, 뉴욕, 메트로폴리탄 미술관

흔히 20세기의 가장 중요한 조각가로 간주되고 모더니즘의 중요한 개척자였던 콘스탄틴 브랑쿠시(Constantin Brancusi, 1876-1957)는 루마니아의 카르파티아 산맥 가까이에 있는 마을에서 자랐다. 그 지역은 목각과 여러 민속 공예로 유명한 곳이었다. 브랑쿠시는 어려운 어린 시절을 보내고 열한 살의 나이에 집을 떠났다. 1889년부터 1893년까지 그는 크라이오바에 있는 미술공예학교를 시간제로 다니며 동시에 다양한 일을 병행했다. 1894년에 그는 전업학생으로 학교를 다닐 수 있었으며 1898년에 우수한 성적으로 졸업했다. 그는 이어서 부쿠레슈티의 국립미술학교에서 1902년까지 소조와 실물 조각을 공부했고 그의 작품은 여러 번 상을 받았다. 1904년에 그는 거의 전 여정을 걸어서 파리로 갔다. 일단 수도에 도착하자 그는 자신이 외국의 이국적인 혈통을 가진 농민이라는 소문을 장려했다. 그는 루마니아 시골 사람의 옷을 입었고 자기가 사용할 가구를 직접 깎았다. 1905년에서 1907년까지 그는 에콜 데 보자르에서 조각과 소조를 훈련 받은 뒤 프랑스 조각가 오귀스트 로댕(Auguste Rodin, 1840-1917)의 작업실에서 조수로 일했다. 그러나 한 달 만에 떠나며 '큰 나무 그늘 아래서는 아무것도 자랄 수 없다'라고 선언했다.

로댕의 작업실을 나온 뒤에 브랑쿠시는 자신만의 양식과 방법을 개발했다. 그는 대리석과 청동으로 매끈한 윤곽을 가진 조각품을 창작했고, 자주 한 가지 주제를 다양한 재료로 여러 점 만들었다. 유럽과 미국의 아방가르드 작품들을 전시한 1913년 아머리 쇼에 그의 작품 5점이 선보였다. 이듬해 미국 사진작가 앨프레드 스티글리츠(Alfred Stieglitz, 1864-1946)가 뉴욕에 있는 자신의 갤러리 291에서 브랑쿠시의 첫 개인전을 개최했다. 전시회는 성공적이었고 브랑쿠시는 미국 구매자들의 마음을 끌었지만 그의 작품에 대해서는 논란이 많았다. 매끈하고 세부사항이 없는 형체, 사실성의 부재 그리고 조각품 자체만큼 조각품의 받침대도 중요하다는 그의 생각들이 대중을 자극했다. 〈공간 속의 새〉 또한 논란을 일으켰다. 1926년에 미국 세관원이 그것과 같은 (이본) 작품을 '가정용 잡동사니'라고 분류했는데, 그것은 면세 대상인 미술품과는 달리 과세 대상인 수입품이라는 뜻이었다. 그러나 2년 동안 진행된 법정 싸움 끝에 판사는 브랑쿠시에게 승소 판결을 내렸고, 이는 모든 현대미술에 적용되는 선례를 남겼다.

베테족 여인 조각상 Female Bete statue
작자 미상, 19세기, 나무, 72.5×14×13.5cm, 코트디부아르, 아비장 국립박물관

이 여인상은 아프리카의 코트디부아르에서 왔다. 작은 머리에 넓은 이마, 아몬드 모양의 눈, 짧은 팔다리, 길쭉한 목과 작은 가슴을 가졌으며 손바닥을 정면으로 펴고 서 있다. 브랑쿠시는 20세기에 아프리카 미술, 특히 모든 것이 생략되고 특정 부분만 두드러진 조각상에서 영감을 받은 여러 유럽 작가들 중에 하나였다. 〈공간 속의 새〉와 마찬가지로 이 작품은 작가가 가장 중요하다고 생각하는 인물의 부분들만 강조하고 있다.

디테일

② 유선형 형체

꼭대기가 비스듬히 기운 타원형의 평평한 면으로 끝이 뾰족해지는 이 조각품은 어떤 장식이나 불필요한 세부사항을 모두 없앴다. 그 결과는 유선형의 길쭉한 몸체로서, 새가 하늘을 향해 수직으로 재빠르게 날아오르는 움직임을 암시한다.

① 새

날고 있는 새라는 아이디어가 여러 해 동안 브랑쿠시의 뇌리를 떠나지 않았다. 1923년과 1940년 사이에 그는 이 작품을 열여섯 번 제작했는데, 특정한 새 한 마리의 모습이나 날개, 깃털 또는 부리 같은 세부사항보다는 새와 비행의 본질을 포착하려 했다.

③ 직접 조각하기

브랑쿠시는 어린 시절에 주위의 민속미술에서 영감을 받아 자주 목재 농기구를 깎아 만들었다. 장성한 뒤에는 석고나 점토로 모형을 만들지 않고 직접 조각하는 기법을 개척했다. 그는 다음과 같이 적고 있다. '작가는 물질 속에 있는 존재를 파낼 줄 알아야 한다.'

❹ 대리석

비록 과거의 영향을 받았지만, 브랑쿠시는 깨끗하고 매끈한 기하학적인 선을 강조하면서 자신만의 근대성과 영원성의 조합을 창조했다. 불룩한 몸체가 감상자의 시선을 연마된 대리석의 매끈한 덩어리 위로 이끈다. 이 작품은 브랑쿠시가 만든 첫 번째 〈공간 속의 새〉였고, 그는 뒤이어 대리석으로 6점, 청동으로 9점을 주조했다.

❺ 구상

많은 사람들이 브랑쿠시의 작품을 추상이라고 묘사했지만, 그는 작품에서 현실적인 면이 자주 감춰져 있을지라도 자기 작품은 구상적이라고 항상 주장했다. 그는 극단적으로 단순화하고 장식을 버리는 방법으로 언제나 주제의 의미나 근본적인 속성을 전달하려고 노력했다. 여기서 조각품의 유선형 모습은 날개 없는 새를 암시한다.

❻ 내장된 받침대

조각의 전통을 벗어난 브랑쿠시의 생각 중 하나는 작품의 받침대, 대좌, 또는 전시대가 작품에 내장된 일부라는 것이었다. 그것들은 그 자체로 조각적 요소라고 보았다. 여기서 받침은 별개의 원기둥으로 '새'의 몸통으로 연결되는 가느다란 원뿔 발판에 붙어 있다. 깨끗하고 기하학적인 이 받침이 작품 전체에 균형을 더한다.

화조도 Birds and Flowers
첸 메이, 1731, 화첩, 비단에 수묵채색, 17×12cm, 미국, 코네티컷, 예일대학교 미술관

날고 있는 새라는 주제는 여러 해 동안 브랑쿠시의 뇌리를 떠나지 않았다. 그는 동양화에서 보이는 형태의 단순화에 심취하며 영감을 얻었다. 〈공간 속의 새〉는 새의 신체적 특징보다는 우아한 움직임에 초점을 맞추고 날개나 깃털 같은 세부사항을 제거했다. 첸 메이(Chen Mei, 1726년경~42)는 18세기 중국의 궁정 화가였다. 이 섬세한 그림은 브랑쿠시의 조각품과 같이 급강하하는 새들의 우아함을, 날고 있는 모습과 쉬는 모습 모두에서 표현하고 있다. 건륭제를 위해 만들어진 이 그림은 꽃, 새, 곤충과 여러 동물로 이뤄진 화첩의 일부였다. 비록 여기서는 브랑쿠시가 삭제한 세부사항들을 포함하고 있지만, 새들의 곡선 모양과 날고 있는 모습의 정수가 브랑쿠시의 조각품에 영향을 미쳤다.

경작지

The Tilled Field

호안 미로

1923–24, 캔버스에 유채, 66×92.5cm, 미국, 뉴욕, 솔로몬 R. 구겐하임 미술관

화가, 조각가이자 도예가였던 호안 미로(Joan Miró, 1893-1983)는 새로운 종류의 시각적 언어를 발명했다. 단순화되고 생물 형태와 유사하면서 대체로 무엇인지 알아볼 수 있는 형체를 가진 상상의 사물들을 배치하는 것이었다. 이런 과격하고 창의적인 양식은 초현실주의의 발달에 핵심적인 역할을 했다.

미로는 바르셀로나의 장인 집안에서 태어났다. 열네 살부터 열일곱 살 때까지 그는 바르셀로나 상업학교에서 교육을 받았다. 그리고 1912년에 라 론하 산업미술 & 순수미술 고등학교에 입학해서 조경과 장식미술을 공부하고 현대미술 사조들에 대해 배웠다. 야수주의의 밝은 색채와 입체주의의 분열된 구도에 영감을 받은 그의 초기 회화는 이런 아이디어들과 양식화된 로마네스크 카탈루냐 벽화를 조합시켰다. 1919년에 그는 파리로 이주해서 피카소를 만났고, 당시 너무 가난해서 굶주림 속에 환각을 느꼈다고 주장했다. 그는 자신이 본 환영을 공책에 적었다. 그가 근원적인 진실과 창의성과 즉흥성을 표현한다고 믿었던 '자동기술법' 또는 무의식 회화법도 이런 환각에서 영감을 얻은 것이다. 〈경작지〉는 그런 의식적·무의식적 생각을 혼합시킨 결과의 일례다. 이 작품은 카탈루냐의 몬트로이그라는 마을에 있는 그의 가족 농장의 모습을 그린 것이다.

성 스테파노의 석살(부분)
The Stoning of St Stephen

작자 미상, 1100년경, 프레스코, 스페인, 예이다, 산 호안 발 데 보이 교회

로마네스크 양식의 교회 벽은 다채로운 프레스코화로 덮여 있었다. 미로의 창의적인 화법은 평생 동안 주변에서 봐온 로마네스크 미술에서 요소들을 가져왔다. 이것은 그의 선명한 색채와 표현력이 풍부한 윤곽, 원근법의 부재에서 뚜렷하게 드러난다.

디테일

② 눈과 귀

소나무에 있는 눈과 그 아래에 눈으로 덮인 솔방울은 기독교 미술로 거슬러 올라갈 수 있다. 천사의 날개가 종종 아주 작은 눈으로 장식되었기 때문이다. 그것은 또한 미로의 기억을 암시하지만 그는 이를 부정하며 그것은 과일이라고 주장했다. 여기서 귀는 모든 사물에 살아 있는 영혼이 깃들어 있다는 그의 믿음을 반영한다. 그는 이렇게 말했다. '아름다운 나무는 숨을 쉬고 우리의 말에 귀를 기울인다.' 소가 끄는 쟁기를 모는 사람은 미로가 익히 알고 있던 스페인 알타미라의 선사시대 동굴벽화에 바탕을 두고 있다.

① 영감과 상상

중세 스페인의 태피스트리와 네덜란드 화가 히에로니무스 보스의 〈세속적인 쾌락의 정원〉에서 영감을 받은 이 유기적이고 평평한 형태들은 카탈루냐에 있는 미로의 가족 농장을 묘사하고 있다. 그는 이렇게 말했다. '실제로 일어나지 않은 여름을 표현하기 위해 적당한 색채를 선택하기 어려웠다… 미술사학자들은 내가 그냥 모든 것을 꾸며냈다는 사실을 알아차릴지도 모르겠다.'

③ 입체주의

미로는 피카소가 사물을 분열시키고 격자무늬 위에 구도를 배열하는 방법을 받아들였다. 이 부분은 입체주의 그림에서 정물을 배치한 모습을 상기시킨다. 접혀진 파리의 신문에 'jour' (날)이라는 단어가 보이고 스페인 도마뱀이 원뿔 모자를 쓰고 있다. 그것들은 미로가 근거로 삼은 파리와 몬트로이그를 상징한다.

4 동물들

이 작품은 미로가 그린 첫 번째 초현실주의 그림이다. 그는 초현실주의 모임에 가입한 적이 없지만, 창립자인 앙드레 브르통은 미로가 '우리들 그 누구보다 가장 초현실주의자다웠다'라고 주장했다. 미로는 활동 기간 내내 자신의 가족 농장을 참고했으며, 특히 양식화된 동물들을 재현했다. 그 중 다람쥐, 달팽이, 토끼, 수탉은 중세 스페인의 태피스트리와 카탈루냐의 도자기에서 영감을 얻었다. 그 뒤쪽으로 반복되어 나타나는 또 하나의 양식화된 소재가 있는데 쟁기로 갈아 놓은 밭이다.

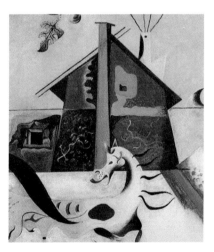

5 집

몬트로이그에 있는 미로 집안의 농장은 커다란 하얀색 집으로 바다가 가까운 붉은 산맥 기슭에 있었다. 이곳에서 그는 '인간의 악행을 상상할 수' 없었다. 왼쪽에 그가 생각하는 농가가 있다. 갈색의 쓰러져가는 건물과 그 앞에 말이 한 마리 있다. 말들은 그의 그림에 자주 등장하는데 영원성과 시골을 상징한다.

6 풍경

풍경은 미로가 태어난 카탈루냐 지방의 시골을 배경으로 하고 있다. 카탈루냐는 프랑스 국경 가까이 있는 스페인의 한 지역으로 자체의 의회, 언어, 역사와 문화를 가지고 있다. 그는 후에 다음과 같이 설명했다. "나는 완벽한 자연 속으로 가까스로 탈출했고, 나의 풍경화는 이제 외부 현실과 더 이상 그 어떤 공통점도 없다……."

7 깃발

프랑스, 카탈루냐 그리고 스페인을 상징하는 세 개의 깃발은 스페인 중앙 정부로부터 독립하려는 카탈루냐의 노력을 나타낸다. 스페인 국기와 분리해, 카탈루냐와 프랑스 국기를 함께 묘사함으로써 미로는 카탈루냐의 독립을 지지하고 스페인의 억압에 대한 거부를 선언했다.

8 색채와 구도

밝은 노란색 풍경, 평평한 사물들, 창의적인 형태들 그리고 제한적인 팔레트가 활기차고 사기를 높이는 이미지를 만든다. 미로는 후에 이렇게 적었다. '노란색은 햇빛이고 희망을 상징한다.' 여기서 사용한 팔레트에는 연백, 아연백색, 레몬 옐로, 카드뮴 옐로, 짙은 적갈색, 알리자린 크림슨 같은 색채가 포함된 것으로 보인다.

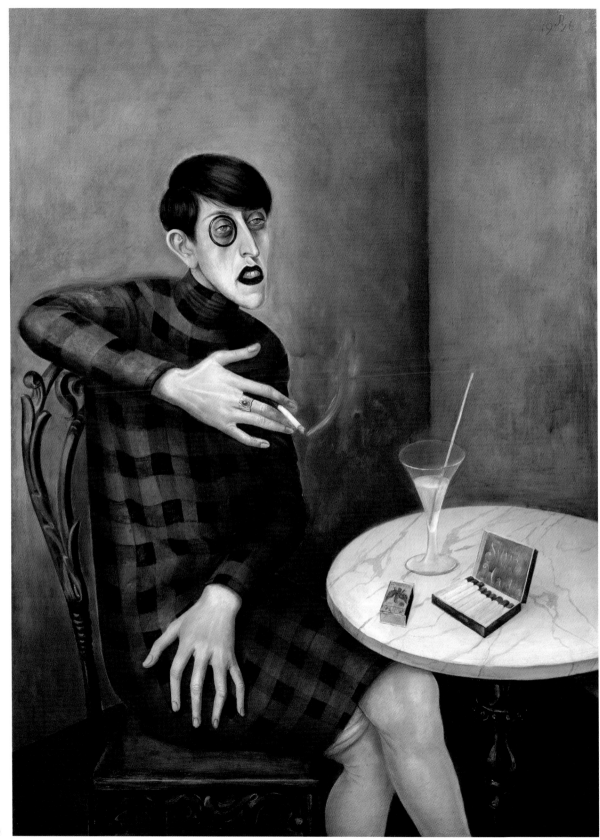

130

신문기자 실비아 폰 하르덴의 초상

Portrait of the Journalist Sylvia von Harden

오토 딕스

1926, 목판에 유채와 템페라, 121×89cm, 프랑스, 파리, 파리 국립근대미술관
(퐁피두센터)

오토 딕스(Otto Dix, 1891-1969)는 1920년대 중반 신즉물주의 운동의 핵심 인물이었다. 독일군으로서 경험한 제1차 세계대전의 괴로운 기억들을 지닌 채 그가 처음 주제로 삼은 것은 상이군인들이었지만, 나중에는 누드와 매춘부 그리고 종종 가차 없는 초상화를 그렸다.

딕스는 독일 튀링겐의 운테름하우스에서 태어났다. 그 지역 화가의 견습생을 거쳐 그는 1910년 드레스덴 응용미술 아카데미에 입학했다. 1914년에 제1차 세계대전이 발발하자 독일군에 자원했다. 그는 여러 번 부상당하고, 거의 죽을 뻔한 고비를 넘기며 엄청난 정신적 충격을 받았지만 철십자 훈장을 받았다. 그는 또 자신이 목격한 많은 비극적인 장면들을 스케치했다.

전후에 그는 드레스덴과 뒤셀도르프의 미술학교들에서 미술 공부를 재개했다. 그는 미래주의와 입체주의의 요소 그리고 다다이즘과 표현주의 개념을 통합시키는 실험을 시작했다. 1919년에 그는 드레스덴 분리파를 공동 창립했다. 그는 초상화를 그리고, 콜라주와 목판화를 만들고, 혼합 매체로 작업했다. 점차적으로 그의 사회적인 견해가 작품에서 드러났다. 그는 부상당하거나 불구가 된 독일 참전 용사들에 대한 대우에 분개해서 격렬하게 풍자적인 그림들을 만들었다. 그 후 몇 년간 이 분노는 성폭력, 살인과 학대 행위를 묘사하는 충격적인 그림으로 확장되었다. 그는 1922년 뒤셀도르프로 옮기기 전에 베를린과 드레스덴에서 전시했고, 1924년에는 참전했던 다른 반전주의 작가들과 함께 '전쟁은 이제 그만(Nie Wieder Krieg)!'이라는 회화 순회전에 참여했다. 그는 1923년 만하임에서 열린 전시회의 이름을 딴 신즉물주의 운동의 중요한 일원이 되었다. 신즉물주의 작가들은 바이마르 공화국 당시 전후 독일의 부패, 광란적인 쾌락의 추구와 전반적인 쇠퇴의 현상을 묘사했다.

딕스가 그린 독일 저널리스트이자 시인 실비아 폰 하르덴의 초상화는 신즉물주의의 이미지다. 전례 없던 추악한 사건들의 결과로 독일에서 생겨나던 새로운 부류의 야심찬 여성을 보여주고 있다.

세속적인 쾌락의 정원
The Garden of Earthly Delights

히에로니무스 보스, 1500년경-05, 오크 패널에 유채, 중앙 패널; 220×196cm, 각 사이드 패널; 220×96.5cm, 스페인, 마드리드, 프라도 국립미술관

히에로니무스 보스(Hieronymus Bosch, 1450년경-1516)는 중세 대중에게 교훈을 주는 그림을 그렸는데, 여기에서는 아담과 이브가 에덴동산에서 추방당한 뒤 겪게 되는 인간의 운명을 보여주고 있다. 이 야심찬 작품의 세 개의 패널에서 보스는 사악한 삶이 어떻게 귀결되는지 제시한다. 이미지를 온화하게 만들지 않은 사실이 딕스와 전후 독일의 다른 작가들에게 영감을 주었다. 딕스는 성서를 인용하지는 않았지만 자신의 작품에서 유사한 인간의 특성을 강조하고 있다.

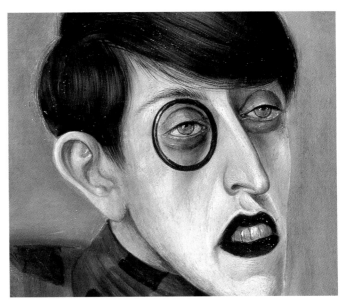

② 머리

폰 하르덴은 머리를 아주 짧게 잘라 남자 같은 헤어스타일을 하고 있다. 그녀는 각진 턱, 가늘고 긴 코와 짙고 어둡게 화장한 입술의 찡그린 얼굴을 하고 있으며, 오른쪽 눈에 낀 단안경이 남성성과 근시안이라는 사실을 암시한다. 근시는 어쩌면 그녀가 글을 쓰는 직업 때문에 악화됐을 수 있는데, 다른 일에는 할애할 시간이 없다는 것을 나타낸다.

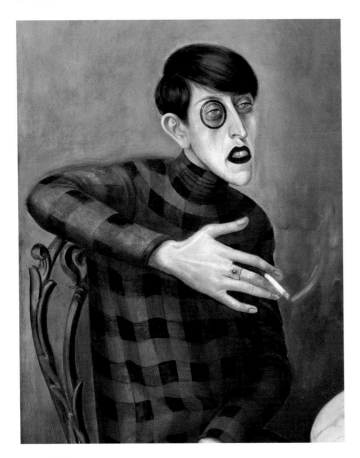

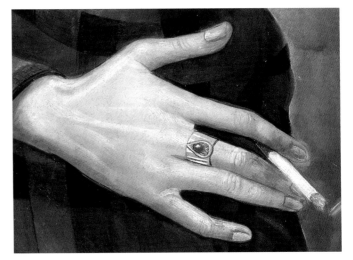

① 신여성

폰 하르덴의 이 모습은 우상으로 자리 잡았다. 딕스는 그녀를 전반적인 사회 변화의 전형으로 독일에서 생겨나던 노이에 프라우(Neue Frau, 신여성)로 묘사했다. 신여성은 이전의 여성성에 대한 모든 관습을 버렸다. 그녀는 담배와 술을 즐기고, 직업을 가졌으며 결혼이나 임신에 관심이 없었다.

③ 손

그녀는 손가락에 반지를 끼고 있지만 그 반지는 남자든 여자든 낄 수 있는 종류다. 담배와 니코틴 얼룩이 묻은 손가락은 그녀가 여성의 아름다움에 대한 전통적인 이상을 마음에 두지 않는다는 것을 보여준다. 이 손이 놓인 위치는 대부분의 여성이라면 가슴이 있는 신체 부위다.

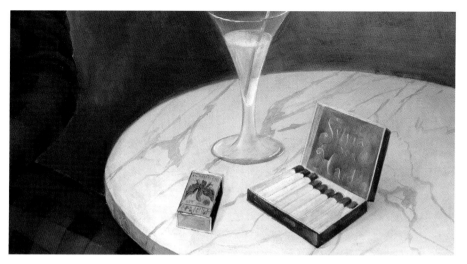

카페 구석

폰 하르덴은 자신을 손가락 사이에 담배를 들고 다리를 꼬고 앉은 모습으로 그려달라고 딕스에게 요청했다. 베를린에서 유명한 로마네스크 카페의 단골이었던 딕스는 그녀를 카페의 한구석, 작고 둥근 대리석 상판 테이블에 칵테일을 한 잔 놓고 자리 잡게 했다. 이것은 사람들이 많은 장소에서 혼자 있는 게 편안한 현대 여성을 의미한다. 빨간 색과 검은색 체크무늬 원피스를 입고 의자에 기대앉은 그녀는 스타킹이 흘러내리고 있지만 이는 외모에 신경 쓰지 않는다는 것을 암시한다. 테이블에도 여성스러움을 상징하는 것은 아무것도 없다. 단지 담배와 성냥과 술 한 잔이 있을 뿐이다.

딕스는 표현주의, 미래주의와 다다이즘을 가지고 실험한 뒤, 바이마르 사회에 대한 비판적인 견해를 표현하기 위해 사실주의적인 방식으로 그림을 그렸다. 그는 옛 거장들에 대한 지식과 존경심으로, 그들의 작업 방식에 기초한 화법을 갖게 됐다.

기법

⑤ 대비

원피스는 여성스러운 몸매를 거의 드러내지 않는다. 딕스는 중성적인 외모로 표현했으며 몸은 원통형으로 거의 기계 같다. 이런 기하학적인 형태들은 폰 하르덴이 앉아 있는 화려한 장식의 섬세한 의자와 대비를 이룬다.

⑥ 작업 방법

대 크라나흐 같은 독일 르네상스 작가들을 따라, 딕스는 캔버스가 아닌 나무 위에 그렸으며 템페라와 유채를 혼합한 기법을 사용했다. 거기에 더해서 그는 공들여 바탕을 준비했고, 그 다음에 겉칠을 했다.

⑦ 반복

딕스는 소 한스 홀바인에게 영감을 받았다. 여기서 그는 홀바인을 모방해서 형태를 반복하고 있다. 직사각형이 폰 하르덴의 옷, 성냥갑과 담배 케이스에서 반복되고, 동그라미가 단안경과 술잔에서 반복된다.

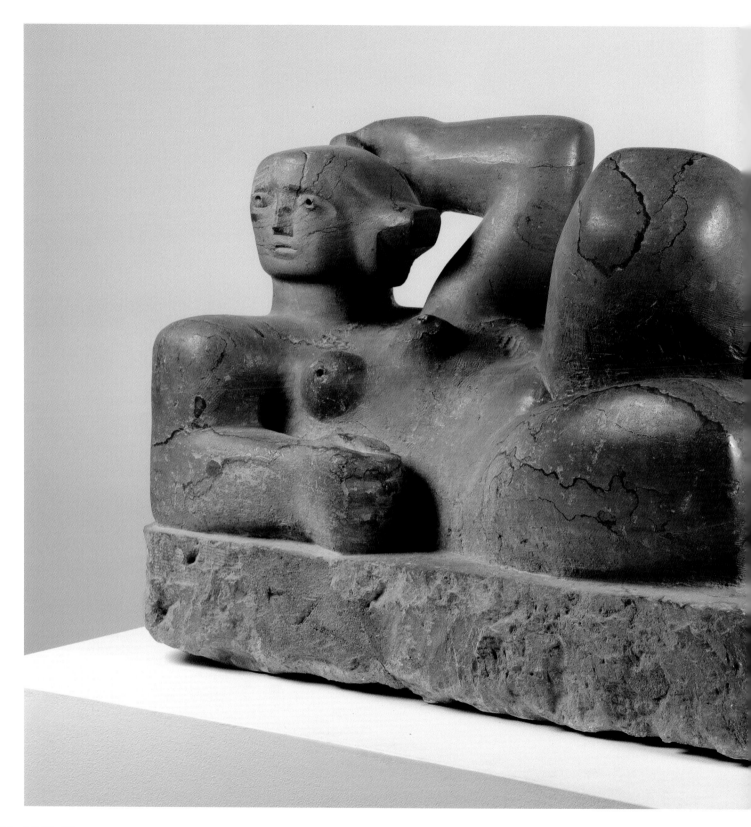

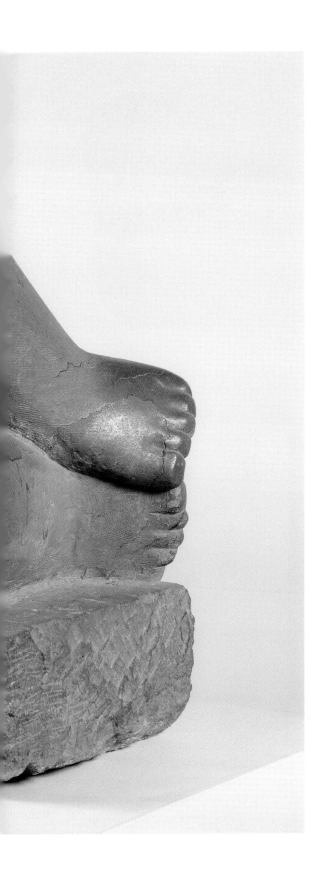

누워 있는 사람

Reclining Figure

헨리 무어

1929, 갈색 혼튼 스톤, 57×84×38cm, 영국, 요크셔, 리즈 뮤지엄 앤드 갤러리

20세기 후반 전 세계적으로 유명한 조각가인 헨리 무어(Henry Moore, 1898-1986)는 잉글랜드의 요크셔 지방에서 광부의 아들로 태어났다. 반추상의 유기체에서 영감을 받은 거대한 조각품으로 가장 잘 알려진 그는 또한 훌륭한 소묘 화가로서 종이에 작업한 많은 그래픽 작품을 만들었다. 무어의 작품은 자연 환경에서 찾아볼 수 있는 굽이치는 기복을 생각나게 한다. 작품들은 주로 추상화된 인간 형체의 모습으로, 누워 있는 사람이나 어머니와 아이를 자주 다룬다.

무어의 아버지는 자식들이 자신처럼 광부가 되지 않게 하겠다는 일념으로 반드시 고등 교육을 받도록 했다. 무어는 동네 중등학교를 다니면서 점토로 된 소조와 나무 조각 작품을 만들기 시작했다. 그는 열한 살 때 주일학교에서 미켈란젤로(1475-1564)에 대해 배운 뒤에 조각가가 되겠다고 선언했다. 그러나 무어의 부모는 조각이 직업적으로 전망이 별로 없는 육체노동이라고 생각해 그의 꿈에 반대했고, 그는 교사가 되었다. 1916년 제1차 세계대전 와중에 군복무를 자원했지만 일 년도 못 되어서 독가스 공격으로 부상을 당했다. 전쟁이 끝날 때까지 그는 체력 훈련 교관으로 일했다. 1918년에는 조각을 공부하기 위해 리즈 미술대학에 입학했다. 그곳에서 그는 바바라 헵워스(Barbara Hepworth, 1903-75)를 만나 큰 영향을 받았다. 1921년에 무어는 영국왕립예술학교에서 학업을 계속할 수 있는 장학금을 받았다. 런던에 있는 동안 그는 대영 박물관을 자주 방문해서 민속학 소장품을 연구했다. 1924년에는 6개월 동안 이탈리아와 프랑스를 여행하며 조토 디 본도네(Giotto di Bondone, 1270년경-1337), 마사초(Masaccio, 1401-28)와 미켈란젤로의 작품에 마음을 사로잡혔다. 파리에서 그는 미술 수업을 들었으며, 루브르 박물관과 트로카데로 인류학 박물관에서 공부하며 누워 있는 사람을 묘사한 아즈텍 차크몰 조각상을 접했다.

런던으로 돌아온 무어는 영국왕립예술학교에서 가르치는 동시에 조각품을 만들었고 헵워스, 벤 니콜슨(Ben Nicholson, 1894-1982), 나움 가보와 피에트 몬드리안 같은 작가들과 교제했다. 〈누워 있는 사람〉은 석재로 된 그의 초기 작품이며, 수년 전 파리에서 본 차크몰 조각상에서 영감을 얻은 것이다.

디테일

❶ 자연

무어는 자연계와 인체에서 영감을 받아 작품을 만들었다. 그는 고향의 풍경과 인물뿐만 아니라 돌과 조개껍데기와 뼈를 연구하면서 아이디어를 끌어냈다. 인체의 굴곡진 몸매가 풍경의 완만한 기복을 생각나게 한다.

❷ 인체

무어의 작품 세계를 형성하는 데 비서양 미술이 중대한 역할을 했다. 이 양식화된 인물은 누워 있는 사람을 탐구한 가장 초기 예 중의 하나로 그의 완숙기에서 중심적인 모티프가 되었다.

❸ 가슴

비록 자연에 초점을 맞추고 있지만 이 조각상의 많은 부분이 부자연스럽다. 예를 들어, 인물의 가슴이 완벽하게 둥근 모양이다. 미켈란젤로의 〈밤(Night)〉(1526-31)과 같은 조각품에 나타난 여성의 몸매에서 영향을 받은 것 같다.

❹ 얼굴

얼굴의 단순화된 이목구비는 작고 무표정하여 민족·국적이나 나이 혹은 표정이 정의되지 않은 보편적인 인간의 모습을 나타내고 있다. 이런 방식으로 무어는 모든 여인, 즉 이브 같은 인간 혹은 신의 전형이라는 느낌을 창조했다.

❺ 손

무겁고, 단단하고, 믿음직한 이 손은 전통적인 여성
스러움이 없다. 그러나 조각품에 시각적으로 무게를
더하는 역할을 하고 고전주의적인 혹은 고대 양식의
느낌을 나타낸다.

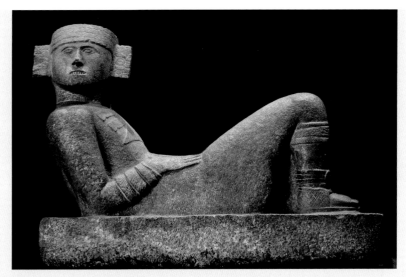

아즈텍 차크몰 인물 Aztec Chacmool figure

작자 미상, 900년경–1000, 돌, 155×115×80cm, 멕시코, 멕시코시티, 멕시코 국립 인류학 박물관

무어는 1925년 파리에 갔을 때 트로카데로 인류학 박물관을 방문해서 콜럼버스 이전
시대의 조각상인 주물로 된 차크몰 인물을 보았다. 그것은 무어에게 양감과 형체를 강
조한 단일 인물을 직접 조각하는 기법을 고무했다.

기법

직접 조각이라는 방식에 충실했던 무어는 선사시대의 돌기둥처럼 자신의 조각품을 풍경과
일치시키는 방법을 계속해서 탐구했다. 고대 작품들에 대한 그의 특별한 관심은 여기서처럼
무게와 기본 재료와 물결 같은 형체에서 찾아볼 수 있다.

❻ '재료에 충실하기'

무어는 '재료에 충실하기'라는 목표와 근접한
'직접 조각하기' 기법을 부활시켰다. 이는 미술
작품의 형체는 그 재료와 불가분의 관계를 가
진다는 믿음에서 나왔다.

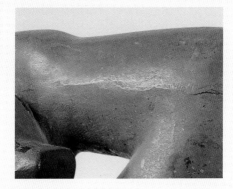

❼ 석조

무어는 석조 조각 과정에 매력을 느꼈다. 고전
적인 재료, 특히 흰 대리석을 거부하고 특이한
석재를 사용한 그의 작품은 원시미술의 개념
을 상기시키는 신선한 매력을 선사했다.

❽ 비대칭

커다란 손과 함께 거대한 허벅지도 인물의 작
은 머리나 가슴과 비율이 맞지 않는다. 그런
비대칭이 예상 밖의 흐르는 듯한 형체를 창조
해서 비서양 미술을 생각나게 한다.

아메리칸 고딕

American Gothic

그랜트 우드

1930, 비버보드에 유채, 78×65.5cm, 미국, 일리노이, 시카고 아트 인스티튜트

지방주의자다운 화풍으로 유명한 그랜트 우드(Grant Wood, 1891-1942)는 다른 지방주의 작가들과 마찬가지로, 소도시적 미국의 전통을 고수하는 구식 가치관을 반영하여 상세하고 사실적인 접근 방법으로 그림을 그렸다.

우드는 열 살까지 아이오와의 시골에 있는 농장에 살다가 아버지의 갑작스런 죽음으로 가족과 함께 조금 더 큰 도시인 시더래피즈로 이사했다. 어린 시절 그는 동네 금속세공 작업장에서 견습생으로 일했다. 고등학교를 졸업한 뒤 1911년에 미니애폴리스 디자인 수공예 학교의 여름학기를 다녔고, 아이오와주 교사 임용 시험에 합격했다. 1년 동안 그는 지역의 작은 학교에서 가르쳤고, 1913년에 시카고로 가서 보석과 금속세공 공방을 열었다. 그는 때때로 시카고 아트 인스티튜드 스쿨에서 소묘에 대한 야간 수업을 들었고, 여러 해 동안 장식예술에 대한 통신 교육과 여름학기 강좌를 수강했다.

1917년부터 제1차 세계대전이 끝날 때까지 우드는 미국 육군에서 위장무늬를 그리는 일을 했다. 1919년에 그는 어머니와 누이를 부양하기 위해 시더래피즈로 돌아와 학교에서 가르치고 백화점의 쇼윈도를 디자인했다. 동시에 그는 그림을 그렸는데, 지역의 여러 사업체에서 의뢰를 받아 벽화와 초상화를 제작했다. 1920년 여름에 우드는 파리를 방문했고, 3년 후에 다시 가서 줄리앙 아카데미에서 공부하고 작가 친구들과 이탈리아 소렌토를 여행했다. 1927년에 그는 시더래피즈의 참전군인 기념관에 있는 스테인드글라스 창문 디자인을 의뢰받았고, 제작 감독으로 독일에 파견되었다. 그는 뮌헨에서 3개월 동안 지내며 초기 독일과 플랑드르 회화를 처음으로 접했다. 그는 이전까지의 인상주의 화풍을 버리고 15세기와 16세기 플랑드르파 화가들의 사실주의적 화풍을 따르기 시작해서 더 엄격한 붓놀림과 어두운 팔레트를 사용했다. 이어서 그의 가장 주목할 만한 작품들을 제작했고, 그중 〈아메리칸 고딕〉은 1930년 시카고 아트 인스티튜트의 연례 전시회에 입선했으며 많은 상과 찬사를 받았다. 뾰족지붕 건물 앞에 서 있는 한 여인과 갈퀴를 든 남자의 그림이 우드를 대중의 눈앞에 드러냈다.

성 콜룸바 제단화 St Columba Altarpiece

로히어르 판 데르 베이던, 1455년경, 오크 패널에 유채, 중앙 패널; 138×153cm, 독일, 뮌헨, 알테 피나코테크

1920년과 1928년 사이에 우드는 유럽을 네 번 여행했다. 1928년 뮌헨에서 그는 박물관들을 둘러봤고, 한스 멤링(Hans Memling, 1430년경-94)과 로히어르 판 데르 베이던(Rogier van der Weyden, 1399년경-1464) 같은 작가들의 그림을 연구했다. 그들에게 받은 영향은 엄청났으며 우드는 '미국 중서부의 한스 멤링'이라는 별명을 얻었다. 뮌헨에서 그는 판 데르 베이던이 그린 이 제단화를 보게 됐다. 여기 중앙 패널은 동방박사의 경배를 묘사하고 있다. 판 데르 베이던이 창백한 피부를 묘사한 방법과 질감, 강한 색조 대비, 꼼꼼한 세부사항과 분명한 공간감이 우드가 〈아메리칸 고딕〉을 그리는 데 영감을 줬다.

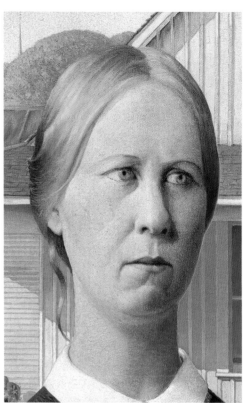

2 여인

우드는 그 집과 '그곳에 살 것 같은 사람들'을 그리기로 결심했다. 여인은 남자의 아내 또는 딸로 해석되고 있지만 우드는 딸을 그린 것이라고 명시했다. 모델은 그가 아주 좋아했던 여동생 낸 우드 그레이엄이다. 입술을 꼭 다문 근엄한 표정을 한 여인의 모습은 혹평을 받았다. 그러나 한편으로는 세월이 흘러도 변치 않는 수수께끼 같은 묘사로 평가받으며 '미국의 모나리자'라는 별명을 낳았다.

1 집

1930년에 우드는 아이오와주 엘던에 있었다. 그는 이 작고 소박한 집이 구조적으로 우스꽝스러워 보여 흥미를 느꼈다. 미국 목수가 고딕 건축양식으로 지은 목재 주택에 고딕 양식 창문이 달려 있었다. 그는 봉투 뒷면에 그 모습을 스케치했다. 그는 집주인에게 허락을 받은 뒤 다음 날 다시 가서 판지에 유채로 스케치하며 지붕의 각도를 더 과장시키고 창문을 더 길게 만들었다.

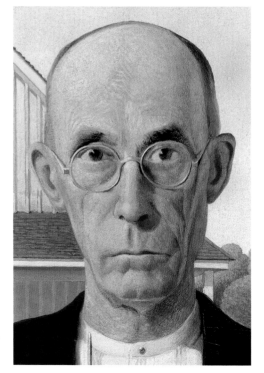

3 남자

큰 키에 어두운 표정의 남자는 우드의 치과의사 바이런 맥키비 선생이 모델을 섰다. 그는 단호히 정면을 응시하며 고딕 복고풍의 시골 농가 앞에 서 있다. 그의 길쭉한 이목구비는 그림 전반에 두드러진 고딕 양식을 강조하고 있다. 우드는 두 사람을 따로 그렸다. 그는 이 그림에 대해서 다음과 같이 말했다. '나는 미국 사람들에게 전달하고 싶은 것을 염두에 두고 있었다. 그것은 평화가 가득한 나라, 보존하기 위해 희생할 만한 무한한 가치가 있는 국가의 모습이었다.'

④ 낸의 옷차림

낸은 검은색 원피스에 평범한 카메오 브로치로 새하얀 옷깃을 장식하고, 미국 식민지 시대 무늬의 앞치마를 입고 있다. 낸의 옷차림은 미국 중서부의 농촌 느낌을 떠올리게 한다. 우드는 모델들에게 '나의 오래된 가족 앨범 사진' 속에 나올 법한 사람들처럼 옷을 입혔다고 했다. 그는 〈아메리칸 고딕〉을 대공황 당시에 그렸는데, 침울한 색채들이 시대상을 반영한다.

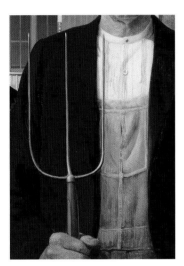

⑤ 갈퀴

농부가 위로 향하게 든 갈퀴의 갈래들은 뒤에 있는 고딕 양식 창문을 상기시킨다. 이것을 두고 어떤 이들은 남자가 성직자를 상징하고 갈퀴가 성 삼위일체를 나타낸다고 해석했다. 금속 갈퀴에서 남자의 멜빵바지의 바느질선 모양이 반복된다. 질감의 사실적인 표현은 우드가 독일과 플랑드르 미술을 연구한 데서 발전했다.

⑥ 지방주의

지방주의(Regionalism)는 대략 1925년부터 1945년까지 계속되었다. 소도시의 분위기와 미국 농촌의 일상을 강조하는 것이 중요한 요소였고, 대공황 당시 만연했던 절망적인 느낌과 대조를 이루었다. 우드는 '그림을 위한 가장 좋은 아이디어들은 모두 소젖을 짜면서 얻었다'라고 말했는데, 이는 지방주의 운동의 사고방식을 잘 보여준다.

⑦ 화풍

이 그림의 화풍은 유럽과 독일 작가들로부터 영향을 받았지만 우드는 자신만의 아이디어로 가득 채우고 있다. 그는 건물과 여인의 앞치마 가장자리 장식과 남자의 셔츠 줄무늬를 포함해서 수직선, 수평선, 사선을 강조하고 있다. 심지어 이 식물도 수직성을 강조한다. 구도는 여백 없이 꽉 채워서 소도시 생활의 제약을 암시한다.

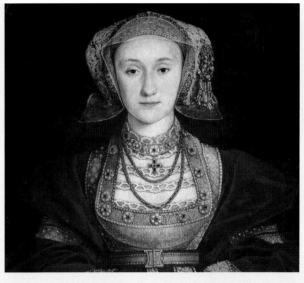

클레베의 앤 초상화(부분) Portrait of Anne of Cleves

소 한스 홀바인, 1539년경, 캔버스에 고정시킨 양피지, 65×48cm, 프랑스, 파리, 루브르 박물관

독일 출신 스위스 판화가이자 화가인 소 한스 홀바인(Hans Holbein the Younger, 1497년경-1543)은 잉글랜드의 헨리 8세의 궁정에서 일했다. 이 작품은 그가 잉글랜드에서 제작한 그림 중의 하나다. 이것은 우드가 홀바인의 작품에서 존경했던 모든 것을 보여준다. 색채는 화려하고 강렬하며 세심한 붓 자국으로 그려졌다. 우드는 유럽을 방문했을 때 이런 요소들에 사로잡혔다. 그는 나머지 활동 기간 내내 구상적이고 철저하게 현실에 입각한 사실적인 화풍을 유지했으며, 인물들은 〈아메리칸 고딕〉이나 여기 홀바인의 초상화처럼 무심하고 단절된 모습으로 표현했다.

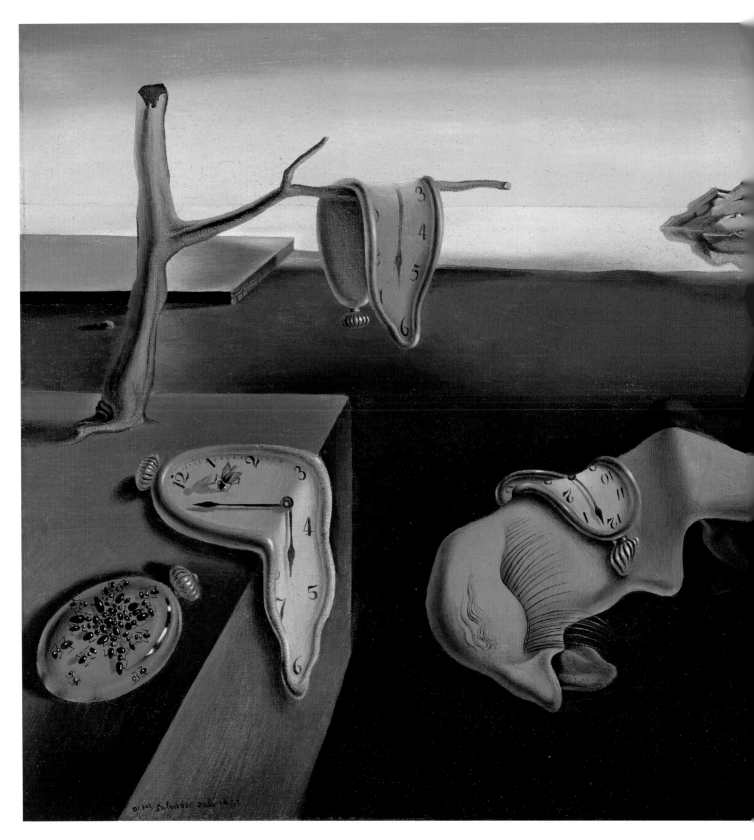

기억의 지속

Persistence of Memory

살바도르 달리

1931, 캔버스에 유채, 24×33cm, 미국, 뉴욕, 뉴욕 현대미술관

스페인 작가 살바도르 달리(Salvador Dalí, 1904-89)는 가장 유명한 초현실주의자다. 창의성만큼이나 화려한 성격과 자기홍보로 유명한 그는 회화, 조각, 판화, 영화, 패션과 광고 디자인을 제작했다.

달리는 바르셀로나 근처의 부유한 중산층 가정에서 태어났다. 달리는 그가 태어나기 전에 사망한 첫 번째 형인 살바도르가 환생한 것이라는 얘기를 자주 들었다. 그의 죽은 형과 카탈루냐의 풍경은 그의 작품에 반복해서 등장하는 이미지다. 1922년에 달리는 마드리드의 산페르난도 왕립 미술 아카데미에 입학해 그곳에서 인상주의와 점묘법 양식을 실험했으며, 라파엘로(Raphael, 1483-1520), 아뇰로 브론치노(Agnolo Bronzino, 1503-72), 벨라스케스 그리고 요하네스 베르메르(Johannes Vermeer, 1632-75)의 작품에서 영향을 받았다. 달리는 이탈리아 르네상스 시대 화가들의 작품을 면밀히 연구했고 그들을 모방하려고 노력했다. 비록 베르메르를 가장 좋아했고 그의 콧수염은 벨라스케스를 패러디한 것이지만, 달리는 특히 라파엘로의 작품을 존경했다.

1926년과 1929년 사이에 그는 파리를 수차례 방문하면서 피카소, 미로와 초현실주의를 소개해준 르네 마그리트(René Magritte, 1898-1967)를 만났다. 파리로 이주한 뒤 앙드레 브르통이 달리를 초현실주의에 합류하라고 초대했다. 그는 또 갈라와 결혼했는데, 그녀는 러시아에서 온 이민자로 남편을 버리고 달리의 뮤즈가 되어 영감을 불어넣어줬다. 달리는 자동기술법의 이론을 따라서 무의식이 자신을 이끌게 하며 '편집증적 비평' 방법이라는 것을 창조했다. 그것은 자발적 편집 상태에서 그림을 그리는 것으로, 달리는 세심하고 고전적인 양식의 작품을 만들었다. 그는 이것을 '손으로 그린 꿈의 사진'이라고 불렀다. 〈기억의 지속〉에서 보이는 매끈한 물감 채색과 확실한 윤곽은 고전적이며 평화로운 느낌을 전달한다. 그림 중앙에 있는 존재는 긴 속눈썹이 달린 눈을 감고 있는 모습으로, 시간의 흐름을 알지 못한 채 꿈꾸고 있는 동안 기억이 나타날지 모른다는 암시를 하고 있다.

달리는 1939년에 초현실주의자 모임에서 축출됐다. 그러나 그는 현실에서 일어날 수 없는 일들을 사진처럼 사실적인 모습으로 평생 동안 그렸다.

1 늘어진 시계

달리는 모든 감상자들이 자신의 작품과 직관적으로 연결점을 찾을 것이라고 믿었다. 여기 부드럽게 녹아내리는 회중시계는 그가 부드러움과 단단함에 대해 탐구한 결과를 전형적으로 보여준다. 그는 환각 상태에서 부드럽고 단단한 느낌, 그리고 차갑고 뜨거운 느낌을 감지했다. 그는 흐늘흐늘한 시계가 독일 태생 이론 물리학자 알베르트 아인슈타인의 상대성이론에서 영감을 받은 것이냐는 질문에 아니라고 답하며, 태양 아래서 녹아내리는 카망베르 치즈를 보고 영감을 얻었다고 말했다.

2 개미

그림 아래의 구석에 있는 주황색 회중시계에는 개미가 득시글거린다. 달리에게 개미는 죽음과 부패의 상징이었으며 스페인의 영화감독 루이스 부뉴엘과 함께 만든 영화 〈안달루시아의 개(Un Chien Andalou)〉(1929)를 비롯해서 여러 작품에 등장시켰다. 개미는 워낙 쉽게 알아볼 수 있는 대상이기 때문에 낯선 맥락에서 보게 되면 더욱 당황스럽다.

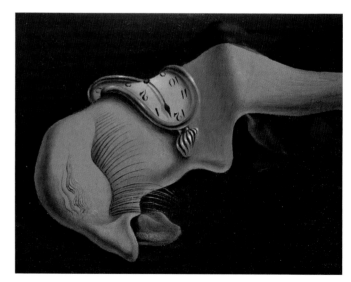

3 이상한 물체

인간의 모습을 닮고 기형의 코를 가진 이 이상한 생물체는 자화상이다. 그것은 또 규정되지 않은 꿈같은 생물체로 그 형체나 구성 요소가 애매모호하다. 속눈썹은 달리의 상징적인 콧수염뿐만 아니라 곤충과 닮았다. 혀와 유사한 물체가 코에 매달려 있다.

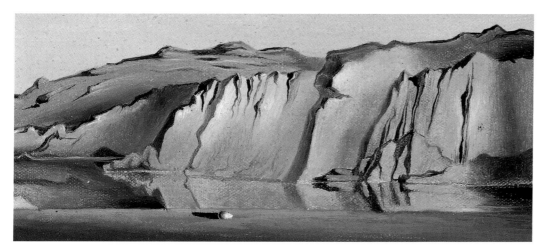

④ 절벽

밝은 빛을 흠뻑 받는 황금색 험준한 바위가 있는 이 바닷가 풍경은 달리가 성장한 카탈루냐의 북동쪽 크레우스 곶의 끝을 묘사하고 있다. 스페인에서 지낸 어린 시절의 사적인 기억을 보여줌으로써 기억이 얼마나 지속적인지 암시하고 있다. 달리는 여생 동안 이런 초현실적인 방식으로 기이한 병치 상황을 그렸다.

기법

달리는 유화 물감을 사용할 때 전통적인 투명한 겉칠과 함께 자신이 발명한 방법을 썼다. 그는 더 액상의 성질을 만들기 위해 물감을 아마씨유와 혼합했으며, 거의 감지할 수 없는 미세한 붓 자국을 만들었기 때문에 필치가 특히 부드러웠다. 결과적으로 윤곽과 빛의 효과는 산뜻하고, 투명하고, 사실적으로 보인다.

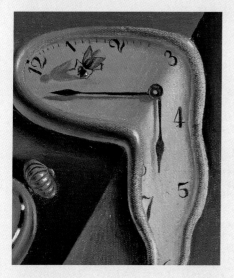

⑤ 환상주의

달리는 노련한 소묘 작가로서 평생 동안 옛 거장들, 특히 라파엘로, 베르메르와 벨라스케스의 작품을 보고 자신의 기량을 숙련하기 위해 노력했다. 그는 '손으로 그린 꿈의 사진'을 비롯해서 자신의 기법에 대해 '감상자를 마비시키는 흔한 눈속임의 수법들'이라고 설명했다.

⑥ 준비

달리는 작고 짜임이 촘촘한 캔버스에 흰색으로 밑칠을 해서 사용했다. 그는 연필로 아웃라인을 그린 다음, 팔을 받침대에 올려놓은 채, 작고 둥근 흑담비털 붓으로 불투명한 물감을 얇게 칠해가며 이미지를 발전시켰다. 면밀한 세부사항을 그릴 때는 보석상의 확대경을 사용했다.

⑦ 빛

풍경을 가로질러 반대편에 보이는 바다는 이른 아침의 반투명한 빛에 물들어 있다. 약한 빛이 오른편에서 비추는 것 같은데, 유럽일 경우 석양이 되지만, 시원한 레몬 빛과 먼 바다의 모습은 하루의 시작을 암시한다. 이 모호함은 의도적이다.

146

흰독말풀/흰 꽃 No.1

Jimson Weed/White Flower No. I

조지아 오키프

1932, 리넨에 유채, 122×101.5cm, 미국, 아칸소, 크리스탈 브릿지 박물관

과감하게 혁신적이고 단호하며, 다작을 한 미국 작가 조지아 오키프 (Georgia O'Keeffe, 1887-1986)는 확대된 꽃, 인상적인 뉴욕의 마천루, 빛나는 뉴멕시코의 풍경 그리고 동물 뼈를 짙푸른 사막의 하늘을 배경으로 그렸다.

보통 '미국 모더니즘의 어머니'로 불리는 그녀는 위스콘신주의 농장에서 여섯 명의 형제자매와 함께 성장했다. 그녀의 어머니는 당시로서는 드물게 딸의 교육을 장려했다. 그녀는 고등학교를 마친 뒤 시카고 아트 인스티튜트 스쿨에서 1년 동안 공부하다가 장티푸스를 앓게 되어 학교를 떠났다. 1907년에 그녀는 뉴욕의 아트 스튜던츠 리그에서 강의를 들으면서 윌리엄 메릿 체이스(William Merritt Chase, 1849-1916)와 F. 루이스 모라(F. Luis Mora, 1874-1940) 그리고 케년 콕스(Kenyon Cox, 1856-1919)로부터 사실주의 회화 기법을 배웠다. 그녀는 상업 일러스트레이터로 일했고 그 뒤 버지니아, 텍사스와 사우스캐롤라이나에서 미술을 가르쳤다. 동시에 그녀는 미술 공부를 계속했으며, 아서 웨슬리 다우(Arthur Wesley Dow, 1857-1922)와 아서 도브(Arthur Dove, 1880-1946)의 원칙과 철학을 배우게 되었다. 그들은 객관적인 모사보다 개성 있는 스타일과 주제에 대한 해석을 강조했다. 1915년에 그녀는 최근작인 추상 목탄 소묘 몇 점을 뉴욕에 있는 친구에게 보냈고, 그 친구는 화상이자 사진작가였던 앨프레드 스티글리츠에게 보여줬다. 1916년에 오키프가 모르는 사이에 스티글리츠는 그녀의 소묘 10점을 뉴욕에 있는 그의 291 갤러리에 전시했다. 오키프는 그 사실을 알고 스티글리츠에게 항의했으나 자신의 작품을 계속 전시하도록 허락했다. 1917년에 스티글리츠는 오키프의 첫 개인전을 개최했고, 그로부터 1년 뒤에 그녀는 뉴욕으로 이주했다. 스티글리츠는 그녀를 재정적으로 도왔고, 결국 아내와 이혼하고 오키프와 1924년에 결혼했다. 그 해부터 그녀는 근접 확대한 커다란 꽃 그림을 그렸으며, 뒤이어 뉴욕의 마천루들을 묘사하는 그림을 그렸다.

그녀는 1927년쯤에 크게 성공했는데, 남성이 지배하던 미술계에서 여성으로서 대단한 성취였다. 오키프와 스티글리츠는 뉴욕에 살았지만 1929년부터 그녀는 일부 시간을 뉴멕시코에서 지냈고, 그곳의 풍경과 건축물과 지역의 나바호 문화에서 영감을 얻었다. 오키프의 〈흰독말풀〉은 그녀가 그린 여러 근접 확대한 꽃 그림 중 하나다. 이 작품은 식물학적으로 복제하기보다 꽃의 본질을 포착하고 있다.

황금빛 폭풍 Golden Storm

아서 도브, 1925, 합판 패널에 유채와 메탈릭 페인트, 47×52cm, 미국, 워싱턴 D. C., 필립스 컬렉션

롱아일랜드에 있는 아서 도브의 배에서 그려진 이 작품은 다양한 문양과 좁은 범위의 색조값으로 물의 움직임을 묘사하고 있다. 또한 짙은 파란색, 초록색 계열과 금색을 사용해 번개로 밝혀진 무지개빛 구름 낀 하늘을 만들었다. 도브는 영성에 대한 개념들에서 영감을 받았으며, 오키프가 미술에 접근하는 방법, 특히 추상적인 어휘로 자연계를 묘사하는 접근법에 관하여 영향을 미쳤다. 그녀는 자신의 양식을 개발하기 위해 도브의 이론에 의지했지만 도브의 그림은 추상 패턴으로 볼 수 있는 반면에, 같은 시기 오키프의 그림들은 모두 현실 세계와 연관성이 있었다. 그녀는 더 나중에서야 보다 추상적인 이미지를 그리기 시작했다.

② 관찰

오키프는 세밀한 관찰을 바탕으로 꽃 그림을 그렸다. 그녀는 다음과 같이 말했다. '아무도 꽃을 제대로 보지 않는다. 너무 작아서… 나는 내게 보이는 대로 그리겠다. 꽃이 내게 의미하는 것을 크게 그리면 사람들은 놀라서 그것을 천천히 살펴볼 것이다.' 그녀는 자신의 설명대로 '내가 살고 있는 세상 그대로의 넓이와 경이로움을' 묘사하기 위해 노력했다.

③ 자연

이 시기에 오키프는 후에 창작한 것과 같은 추상 회화를 아직 시작하지 않았지만, 이 작품은 그녀의 모험 정신을 대변하고 있다. 여기서 그녀는 아주 오래된 자연과 자연계라는 주제를 고수하며, 현실과 추상 사이에서 진정 모던한 것을 포착하는 능력을 보여주고 있다.

④ 관점

오키프는 자신의 집 테라스 주변에 흰독말풀을 키우며 그것을 소재로 그림을 많이 그렸다. 그녀는 주로 식물의 모습을 여러 다른 방향이나 원근에서 그렸다. 여기서처럼 완전 정면 관점은 거의 디자인이나 문양의 요소 같은 대칭적인 이미지를 만들며, 그녀가 현대의 모더니스트 사진에서 받은 영감을 보여준다.

① (불필요한 부분) 잘라내기

모더니스트 사진작가 겸 영화 제작자 폴 스트랜드는 사진의 불필요한 부분을 바싹 잘라내어 감상자를 이미지의 근본적인 요소로 끌어들였다. 오키프는 그의 영향을 받아 회화에서 근접 확대해 세밀 묘사 그림을 그린 최초의 작가 중 하나였다. 또한 그녀는 도브가 이미지를 객관화하는 것에 영감을 얻어 이 꽃을 거의 추상으로 만들었다.

5 뉴멕시코

오키프는 뉴멕시코 애비퀴우에 있는 자신의 집 근처에서 흰독말풀을 발견했을 때 그 아름다움에 매우 놀랐다. 그녀는 다음과 같이 설명했다. '흰독말풀은 튼튼한 잎맥을 가진 나팔 모양의 아름다운 꽃이다… 어떤 것은 가운데가 연한 초록색, 어떤 것은 연한 암회자색이다… 은은한 꽃향기를 생각하면 저녁의 시원함과 달콤함이 느껴질 정도다.'

6 본질적 요소

오키프는 꽃잎에 드리운 명암을 재현하기 위해 미묘하게 조절한 흰색, 노란색과 초록색의 색조들로 묘사한다. 아르 데코 양식으로 그려진 이 그림은 주제의 세부사항을 버리고 꽃과 잎사귀를 단순화된 둥근 형태로 표현하고 있다. 기본적으로 그녀는 흰색, 파란색 그리고 초록색 이 세 가지 색채만 사용했다.

7 붓놀림

오키프는 꽃의 복잡한 구조에 초점을 맞춰 절제된 팔레트를 사용하여 플루이드 물감을 정확하고 섬세한 붓놀림으로 칠했다. 결과적으로 확실하고 흐르는 듯한 윤곽과 곡선의 형태 그리고 신중하게 혼합한 색채로 매끈한 표면을 만들어냈다. 그녀는 화면 전체를 아주 부드러운 붓 자국으로 채우며 꽃잎과 잎사귀와 하늘만 묘사하고 있다.

가나가와 해변의 높은 파도 아래
Under the Wave off Kanagawa

가쓰시카 호쿠사이, 1830년경-32, 종이에 다색 목판 인쇄, 수묵채색, 25.5×38cm, 미국, 뉴욕, 메트로폴리탄 미술관

이 작품은 가쓰시카 호쿠사이(1760-1849)가 만든 우키요에 판화 연작 〈후지산 36경〉(1830년경-33)의 일부다. 오키프는 이 단순한 구도, 매끈한 선, 절제된 색채와 자연의 재해석에서 영감을 얻었다. 여기서 호쿠사이는 거대하고 과장된 곡선의 파도 뒤에 후지산의 모습을 최소한으로 보여주고 있다. 이와 유사한 방법으로 오키프는 파란 하늘을 배경으로 꽃을 강조했다. 호쿠사이는 축소된 팔레트를 사용했지만 그의 색채들은 선명하고 분리된 반면에, 오키프의 색채들은 더 혼합되어 있다. 두 작품 모두 선과 순수하고 밝은 색채를 강조한 점, 형태를 최소한으로 생략한 점에서 유사하다.

두 명의 프리다

The Two Fridas

프리다 칼로

1939, 캔버스에 유채, 172×172cm, 멕시코, 멕시코시티, 멕시코 현대미술관

만성적인 건강 문제와 개인적인 일들 그리고 멕시코 혈통의 영향을 받은 프리다 칼로(Frida Kahlo, 1907-54)는 음울하고 자기 성찰적인 그림들로 유명하다. 그녀는 흔히 초현실주의자로 분류되지만 한 번도 그 운동에 참여한 적이 없다. 그녀의 작품은 꿈이나 잠재의식에서 나오지 않았고 항상 자전적이었다. 그녀는 또 흔히 미술적 사실주의로 분류되기도 한다.

독일계이자 멕시코계였던 칼로는 멕시코시티의 교외에서 여섯 자매 중 하나로 태어났다. 여섯 살 때 그녀는 소아마비에 걸려 아홉 달 동안 자리에 누워 있어야 했다. 회복이 된 후에는 다리를 절게 되었다. 성장기에 그녀는 멕시코의 정치, 문화와 사회 정의에 관여했다. 그녀는 또 소묘 수업을 받았고, 그녀의 학교 캠퍼스에서 벽화를 그리던 유명한 멕시코 벽화가 디에고 리베라(Diego Rivera, 1856-1957)를 잠시 만났다.

그러다가 1925년 9월에 비극이 닥쳤다. 칼로가 학교 귀갓길에 타고 있던 버스가 트럭과 충돌하는 사고가 났다. 쇠로 만든 난간에 찔린 그녀는 다발성 골절상을 입었고 골반이 으스러져서 석고 코르셋을 착용한 채 여러 달을 병원에 입원해 있었다. 회복 기간 동안 그녀는 자화상을 그리기 시작했다. 1928년에 그녀는 멕시코 공산당에 가입했고 다시 리베라를 소개받아 두 사람은 연인이 되었다. 리베라는 마흔두 살이었고, 큰 키에 과체중이었으며 칼로는 스물한 살에 몸집이 작고 연약했다. 1929년 그들이 결혼하자 칼로의 부모는 두 사람의 결합을 '코끼리와 비둘기의 결혼'이라고 표현했다.

그 후로 칼로는 전통적인 테우아나 의상을 입기 시작했고 멕시코의 민속미술에서 영감을 많이 얻었다. 그러나 결혼은 행복하지 않았다. 리베라의 외도는 칼로의 허약한 건강에 타격을 주었다. 그녀는 남성과 여성들을 상대로 정사에 빠져들었고, 두 번의 유산과 두 번의 임신 중절을 겪었으며 맹장수술과 괴저에 걸린 발가락 두 개를 절단하는 수술을 받았다. 리베라의 외도 상대 중에는 칼로의 여동생 크리스티나도 있었다. 칼로는 미술로 인정을 받았지만 다른 문제들이 만연했고, 그녀는 1939년에 리베라와 이혼했다(1년 뒤에 다시 재결합하긴 했다). 그녀가 그린 두 개의 자화상인 〈두 명의 프리다〉는 당시 신체적·심리적 고통으로 인해 낙담한 그녀의 심정을 표현하고 있다.

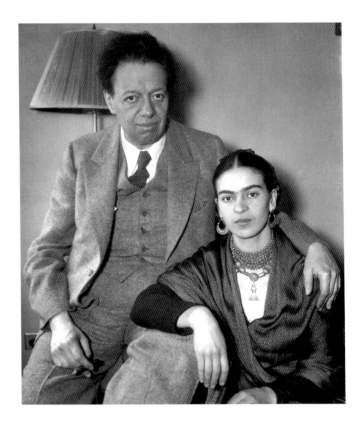

프리다 칼로와 디에고 리베라, 1933

이 사진 속의 칼로와 리베라는 둘이 머물고 있던 뉴욕의 바르비종 플라자 호텔방에서 포즈를 취하고 있다. 리베라가 록펠러 센터 벽화를 그리는 작업에서 해임된 다음 날인 1933년 10월이었다. 두 사람이 처음 만났을 때 칼로는 자신의 진로에 대한 조언을 구하려는 미술학도였고, 리베라는 유명한 벽화가였다. 두 사람의 결혼 생활은 변덕스러운 성격과 수많은 외도로 인해 격동의 연속이었다. 그들은 1939년에 이혼하고 1년 뒤에 재결합했지만, 두 번째 결혼 생활도 첫 번째만큼이나 파란만장했다.

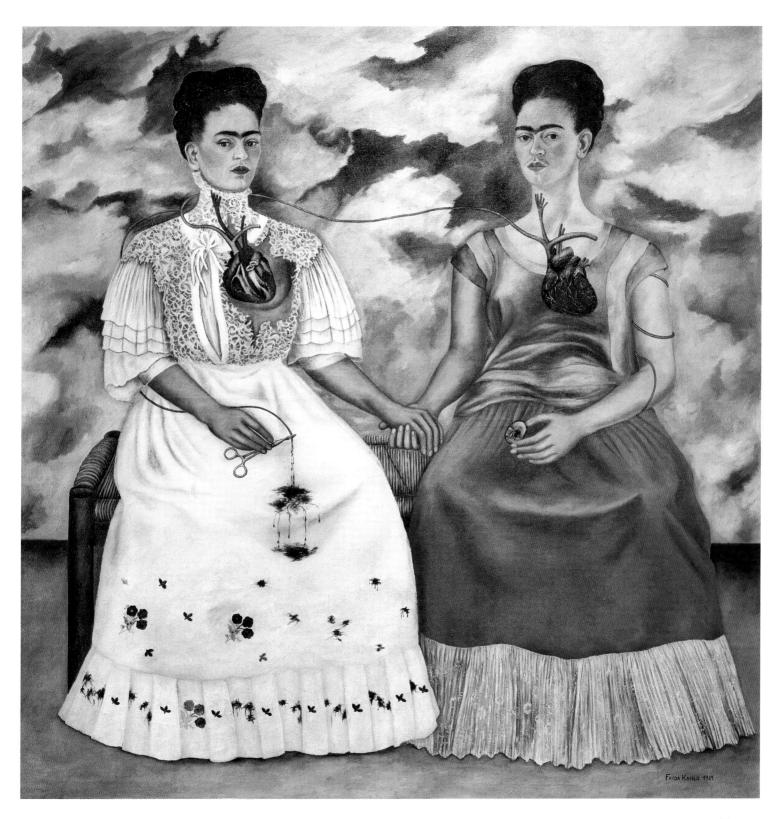

② 빅토리아 시대 양식

왼쪽 자화상에서 칼로는 흰색 레이스에 빳빳한 깃이 달린 유럽풍의 빅토리아 시대 드레스를 입고 있다. 드레스의 순결한 백색 때문에 붉은 피에 주의가 끌린다. 또한 리베라와 결혼하기 전에 그녀가 입었던 옷을 상징하기도 한다. 그리고 그녀 아버지의 독일계 뿌리를 나타내는 것일 수도 있다.

③ 피 흘리는 심장

유럽풍의 프리다는 잃어버린 사랑을 갈망하느라 찢어지고 피 흘리는 심장이 노출되어 쇠약해져 있다. 칼로는 사고를 당한 뒤 서른두 번의 수술을 받으면서 자신의 피를 보는 것에 익숙했다. 피 흘리는 심장은 천주교와 아즈텍 희생의례의 전통적인 상징이다.

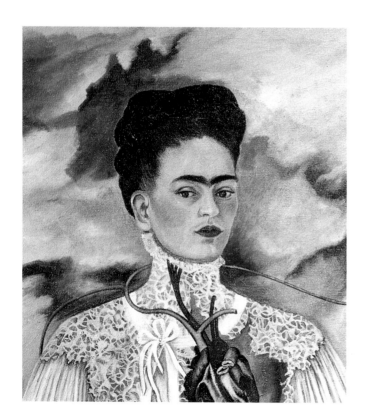

① 프리다의 머리

칼로는 항상 자신의 검은 머리카락을 강조했으며 눈썹을 실제보다 진하게 표현했다. 여기서 그녀는 인형 같다. 리베라와 이혼한 해였지만 뚜렷한 표정도 없고, 아무 감정도 드러내지 않는다. 그녀는 후에 이 그림이 리베라와 별거하는 데서 오는 자신의 외로움을 표현한 것이라고 인정했다.

④ 테우아나 의상

멕시코의 민속 의상을 입고 있는 칼로는 독립적이고, 강하고, 관습적인 아름다움이나 여성스러운 행동에 관심이 없는 모습으로 묘사되었다. 여기 있는 프리다도 심장이 노출되어 있지만 온전하다.

⑤ 손

두 명의 프리다는 손을 잡고 있고, 둘이 함께하기 때문에 굴하지 않는 힘이 있다. 멕시코풍 프리다는 다른 손에 혈관과 연결된 리베라의 미니어처 초상화를 들고 있다.

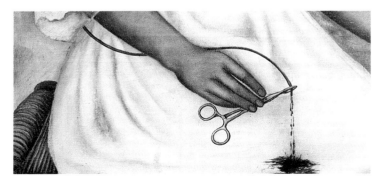

⑥ 의료용 집게

정맥을 자르는 데 사용한 집게를 통해 유럽풍 프리다의 치마에 피가 쏟아져 내리고 있다. 혈관은 두 명의 프리다를 연결해 주고 있지만, 이는 또한 끊임없는 통증과 빈번한 수술을 인내한 칼로를 암시하기도 한다.

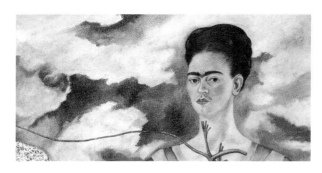

⑦ 하늘

칼로는 이렇게 말했다. "나는 자주 혼자 있고, 내가 가장 잘 아는 주제이기 때문에 나 자신을 그린다." 폭풍우가 몰아칠 듯한 하늘과 요동치는 구름은 그녀의 고통스러운 삶과 내적인 혼란을 상징한다.

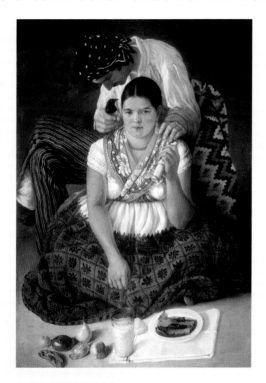

집시 소년과 소녀(부분)
The Gipsy Boy and Girl

호세 아구스틴 아리에타, 1854년경, 캔버스에 유채, 114×89cm, 개인 소장

장르 화가인 호세 아구스틴 아리에타(José Agustin Arrieta, 1803-74)는 칼로와 리베라가 가장 멕시코적이라고 생각한 사람들을 잘 표현했다. 이 작품은 19세기 푸에블라주의 젊은 멕시코 남녀를 묘사했는데, 여인은 칼로의 평상복과 유사한 의상을 입고 있다.

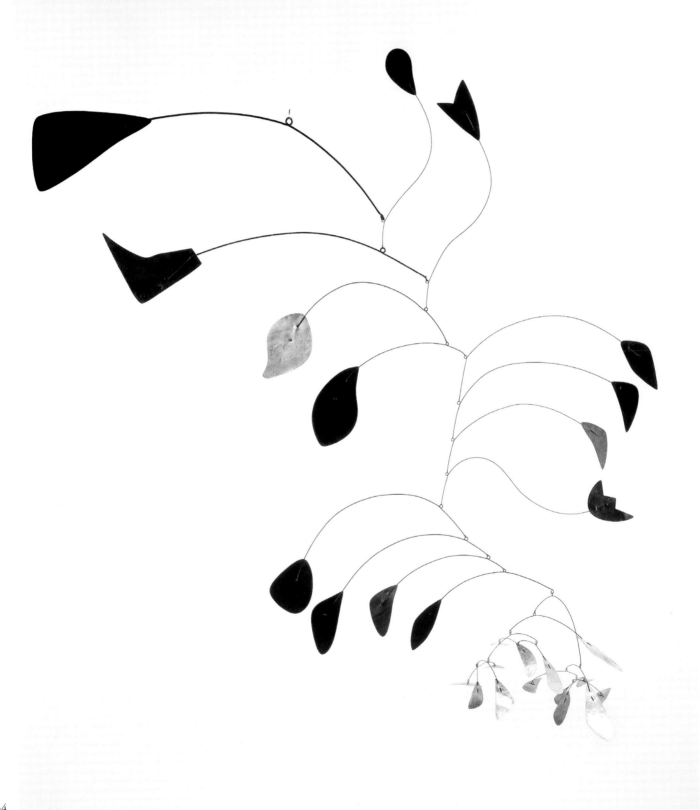

꽃잎의 호(弧)

Arc of Petals

알렉산더 칼더

1941, 채색한 알루미늄 판과 채색하지 않은 알루미늄 판, 철사,
240×220×90cm, 미국, 뉴욕, 솔로몬 R. 구겐하임 미술관

알렉산더 칼더(Alexander Calder, 1898-1976)는 조각에 움직임을 도입했다. 처음에 그는 〈칼더의 서커스(Cirque Calder)〉라는 작품에 동력을 부착했고, 그다음에는 공기에 따라 움직이는 모빌을 만들었다. 러시아 구축주의자들이 1920년에 움직이는 미술을 창안했지만 칼더는 미술과 기계공학에서 받은 교육을 결합해서 이 장르의 주도적인 대표작가가 되었다. 그의 작품은 다다의 개념과 미로의 자동기술법 회화 그리고 몬드리안의 율동적인 명확성을 연상시킨다.

칼더는 어린 십 대 시절에 가족과 함께 뉴욕과 캘리포니아를 오가며 살았고, 샌프란시스코에서 고등학교를 졸업한 뒤 뉴저지에 있는 스티븐스 공과대학에서 기계 공학을 공부하며 수학에 두각을 나타냈다. 그는 여러 가지 직업을 가졌는데, 유압 엔지니어와 뉴욕 에디슨 컴퍼니의 제도사 그리고 샌프란시스코에서 뉴욕으로 항해하는 여객선 H. F. 알렉산더의 정비공으로도 일했다. 그 뒤에 그는 뉴욕으로 이주했고, 아트 스튜던츠 리그에서 공부하면서 「내셔널 폴리스 가제트(National Police Gazette)」라는 잡지에 삽화를 그렸다. 1925년에는 잡지사에서 받은 업무로 링글링 브라더스 앤드 바넘&베일리 서커스단에서 2주 동안 스케치하는 작업을 하다가 서커스의 조명, 색채와 소리에 매료되었다.

1926년에 그는 파리로 이주해서 그랑드 쇼미에르 아카데미에 입학했다. 그는 기계장치가 달린 장난감을 만들어서 풍자작가 살롱(Salon des Humoristes)에 출품했다. 그는 미니어처로 철사, 헝겊, 끈, 고무, 코르크와 다양한 발견된 물건들로 제작한 〈칼더의 서커스〉를 만들어서 그해 첫 공연을 했다. 또한 평론가들이 '공간 속의 소묘'라고 부른 철사 조각을 발명했다. 1930년에 몬드리안의 작업실을 방문하고 온 칼더는 크랭크와 모터를 조작해서 움직이는 조각을 만들기 시작했고, 1931년에 마르셀 뒤샹(Marcel Duchamp, 1887-1968)은 여기에 '모빌'이라는 이름을 붙였다. 1932년쯤에는 매달려 있는 조각들이 공기의 기류에 따라 움직이도록 제작했다. 또 고정된 추상 조각을 만들었는데 아르프는 여기에 '스태빌(stabile)'이라는 별명을 붙였다. 칼더의 모빌들은 조각에 관한 그 이전의 모든 관습에 대한 도전이었다. 1941년에 그는 경첩을 달고 무게를 실은 철사로 정교하게 균형 잡힌 거대한 구조물을 만들었는데, 아주 작은 바람 한 점에도 움직여서 환경에 따라 예측불허하게 반응했다.

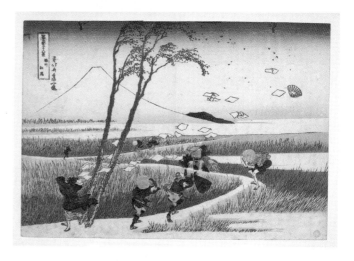

스루가 지방의 에지리(슨슈 에지리)
Ejiri in Suruga Province (Sunshū Ejiri)

〈후지산 36경〉 연작 중에서
가쓰시카 호쿠사이, 1830년경–32, 목판 인쇄, 25.5×37cm, 미국, 뉴욕, 메트로폴리탄 미술관

멀리 후지산을 배경으로 구불구불한 길을 걸어가는 사람들이 갑작스러운 돌풍에 놀라고 있다. 사람들은 바람에 뒤흔들려 모자를 움켜쥐고 있지만 한 남성의 모자가 날아갔고, 여인의 배낭에서도 종잇조각들이 날리고 있다. 가벼운 사각형의 종이가 바람에 날아올라 공중에서 펄럭이며 들판을 가로지르고 있다. 동시에 키가 크고 가느다란 나무에서 떨어진 잎사귀들도 공중에서 빙글빙글 돌며 춤추고 있다. 에지리는 후지산 기슭의 아름다운 소나무 숲으로 유명한 도카이도 도로에 있는 역이다. 칼더의 〈꽃잎의 호〉는 호쿠사이가 보여주는 움직임과 함께 섬세하게 균형 잡힌 일본식 구도, 제한된 팔레트 그리고 최소한의 윤곽선을 닮았다. 두 작가는 우주의 끊임없는 움직임과 변화 그리고 나약한 인간을 압도하는 자연의 힘에 대해 비슷한 생각을 가지고 있었다.

❷ 균형

엔지니어로서 칼더의 기량을 보여주는 이 창의적인 창작품은 복잡한 공중 작품이다. 칼더는 정밀한 무게와 비율을 사용해서 춤추는 형태를 바꾸면서도 끊임없이 시각적으로나 기술적으로 균형을 유지하는 조화로운 형체를 창조했다. 꽃잎 하나하나가 모빌을 안정시키는 역할을 한다.

❶ 꽃잎

금속판을 재단하고, 형태를 만들고, 단색의 검은색과 회색으로 하나하나 색칠한 이 꽃잎 모양들은 섬세한 줄기에 매달려 떠 있는 것 같다. 이 작품은 스무 개가 넘는 꽃잎으로 이뤄졌으며, 실제 꽃의 꽃잎들이 점점 작아지는 것처럼 크기가 줄어든다. 꽃잎들은 유기적이고 자연스러운 역동성을 불러일으킨다.

❸ 움직임

이 구조물은 계속 움직이며, 즉흥적인 무늬를 만들어 겉보기에 무작위인 것 같은 자연의 무늬들을 보여준다. 떠 있고, 흔들리고, 회전하며 생물 같은 형태를 만들도록 의도된 이 모빌은 바람결에 떠 있는 꽃잎의 움직임을 모방한다. 작품에 공기가 감돌면서 꽃잎들은 매끄럽게 떠다니고, 하나의 꽃잎은 주위의 다른 꽃잎들을 차례로 자극해서 움직임을 이끌어낸다.

칼더는 자신의 모빌을 '사차원적 소묘'라고 묘사했다. 1932년 뒤샹에게 보낸 편지에서 그는 '움직이는 몬드리안의 작품'을 만들고 싶다고 썼다. 그는 공기 기류가 작품을 돌아가거나 통과할 때마다 테두리선과 공간, 형태, 색채가 변화하도록 의도하여 조각품을 만들었다.

④ 재료

칼더는 자신의 디자인 감각과 자연에 대한 일가견으로 살아 있는 식물을 떠올리게 만들었다. 그는 공학에 대한 배경지식을 사용해 산업 재료를 혁신적으로 활용할 수 있었다. 가벼운 알루미늄과 철사는 모빌의 각기 다른 부분들이 형태를 바꾸고 흥미로운 그림자를 만드는 데 효과적이었다.

⑤ 작품

1932년에 칼더는 다음과 같이 적었다. '미술이 왜 고정적이어야 하는가? 조각이든 회화든 추상을 보면 면, 구와 핵이 몹시 흥미진진하게 배치되어 있지만 완전히 무의미하다. 완벽할 수 있는데, 항상 정지되어 있다.' 그는 자신의 작품들이 끊임없이 계속되는 우주의 움직임을 상징한다고 믿었다.

⑥ 작업 방법

칼더는 이 모빌을 위해 철사를 구부리고, 휘고, 형태를 만드는 독창적인 기법을 개발했으며 이는 미래주의와 구축주의 작가들의 방법과 유사했다. 그는 재료를 자르고, 구부리고, 휘고, 구멍을 뚫는 작업을 손으로 했다. 이 모빌은 도색한 납작한 금속 조각으로 이뤄졌으며, 조각들은 철사로 된 맥과 줄기로 연결되어 있다.

춤 Dances

아서 보웬 데이비스, 1914-15, 캔버스에 유채, 213.5×350.5cm, 미국, 미시간, 디트로이트 미술관

미국 작가 아서 보웬 데이비스(Arthur Bowen Davies, 1862-1928)는 시카고 디자인 아카데미와 뉴욕의 아트 스튜던츠 리그에서 공부했다. 그는 네덜란드 풍경화와 장 바티스트 카미유 코로, 장 프랑수아 밀레의 작품에서 영감을 받아 강렬한 색채와 정교한 붓놀림을 사용해서 그림을 그렸다. 그는 크게 성공해서 전설적인 1913년 뉴욕 아머리 쇼의 주요 주최자 역할을 했다. 또한 화가들의 모임인 '에이트(The Eight)'의 일원으로서 영향력 있지만 보수적인 국립 디자인 아카데미에 항의했다. 칼더는 데이비스가 단순화를 강조하고, 역동성을 전달하기 위해 색채와 형태를 사용한 데서 영감을 얻었다.

안티포프

The Antipope

막스 에른스트

1941-42, 캔버스에 유채, 161×127cm, 미국, 뉴욕, 솔로몬 R. 구겐하임 미술관

독일 태생의 막스 에른스트(Max Ernst, 1891-1976)는 자신의 무의식으로부터 이미지를 끌어온다는 점에서 자동기술법을 실천한 최초의 작가 중 하나였으며 다다와 초현실주의의 개척자였다. 그의 회화와 콜라주는 그가 참전했던 제1차 세계대전에서 비롯된 서양 문화에 대한 고뇌와 분노를 표현했다.

아홉 형제자매 중 셋째였던 에른스트는 쾰른 근처에서 태어나 열여덟 살의 나이에 본 대학교에 입학해서 철학, 미술사, 문학, 심리학과 정신의학을 공부했다. 그는 정신병원을 방문하면서 정신질환자들의 미술 작품에 매료되었으며 그림을 그리기 시작했다. 1911년에 그는 아우구스트 마케(August Macke, 1887-1914)와 친분을 맺으며 라인 표현주의파(Die Rheinischen Expressionisten)라는 작가들의 모임에 합류했다. 이듬해 그는 전시회에서 피카소, 반 고흐와 고갱의 작품을 보고 방법론이 달라졌다. 그 후 2년여에 걸쳐 그는 아르프와 친분을 쌓았으며 여러 작가 단체와 함께 전시했다. 1914년에는 파리로 가서 아폴리네르와 로베르 들로네를 만났다. 같은 해 8월 그는 독일군에 징집되었다. 그가 겪은 경험들은 엄청난 트라우마를 주었다. 1962년에 쓴 자서전에서 그는 다음과 같이 적었다. '1914년 8월 1일에 M. E.(막스 에른스트)가 죽었다. 그는 1918년 11월 11일에 부활했다.'

제1차 세계대전 이후에 에른스트는 클레를 만나서 아르프, 알프레드 그륀발트(Alfred Grünwald, 1892-1927)와 함께 쾰른 다다 모임을 결성했다. 1922년에는 파리로 옮겨서 초현실주의 운동의 창립 멤버가 되었다. 미술 교육을 전혀 받지 않은 그는 독특한 기법들과 예기치 못한 재료들로 실험했다. 이런 시도와 자동기술법을 결합한 그의 아이디어들은 뛰어났다. 그러나 제2차 세계대전이 발발하자 그는 파리에 사는 독일인으로서 '적대적 외국인'이라는 명목으로 체포되었다. 친구들의 도움으로 곧 석방되었지만 나치가 프랑스를 침략한 뒤 그의 작품이 '퇴폐적'이라는 이유로 또다시 그를 체포했다. 미국 미술품 수집가 페기 구겐하임의 도움으로 그는 미국으로 탈출했고, 그녀는 에른스트의 세 번째 부인이 되었다. 뉴욕에 도착한 에른스트는 곧 판지에 작은 유화 한 점을 그렸다. 페기는 에른스트, 페기, 그리고 그녀의 딸을 대표하는 이 초현실적 이미지를 더 크게 제작하라고 권했으며, 그것이 이 작품이 되었다.

달을 응시하는 두 남자
Two Men Contemplating the Moon

카스파르 다비트 프리드리히, 1825년경-30, 캔버스에 유채, 35×44cm, 미국, 뉴욕, 메트로폴리탄 미술관

독일 낭만주의 회화의 대표 주자였던 카스파르 다비트 프리드리히(Caspar David Friedrich, 1774-1840)는 사색하는 인물이 포함된 우화적인 풍경화로 가장 잘 알려져 있다. 인물은 주로 실루엣으로 표현되며 배경에 얇은 안개, 폐허, 어둡고 침울한 하늘이나 바다가 등장하고, 의도적으로 자연계에 대한 주관적인 반응을 불러일으킨다. 에른스트는 게르만의 문화, 풍습과 신화를 찬양하는 프리드리히의 화풍에서 특히 영감을 받았다. 여기서 인물들의 얼굴은 보이지 않고 감상자는 그들을 멀리서 보고 있다. 구도를 대각선으로 가르는 커다란 나무와 불길해 보이는 가지들 그리고 달의 모습이 합쳐져서 신비로운 느낌을 자아낸다. 많은 초현실주의자들이 프리드리히를 자신들의 선도자로 여긴 이유는 어느 정도 에른스트에게 미친 지대한 영향 때문이었다.

디테일

❶ 말과 새

프랑스에서 에른스트는 많은 시간을 레오노라와 함께 승마를 하며 지냈다. 그녀는 말을 대단히 좋아했고, 에른스트는 새에 사로잡혀 있었다. 부엉이 머리장식을 쓰고 말의 머리를 한 이 여인은 두 사람이 사랑했던 취미가 합쳐져 있기 때문에 에른스트가 남기고 떠나온 연인에 대한 직접적인 이미지라고 볼 수 있다. 그러나 폐기를 상징하는 것이라고 생각하는 사람들도 있다.

❷ 빨간색 인물

폐기와 에른스트는 그가 뉴욕에 도착해서 이 그림을 시작한 뒤 곧 결혼했다. 그러나 유럽에 있을 때 그는 유부녀였던 영국 태생의 초현실주의자 레오노라 캐링턴(Leonora Carrington, 1917-2011)과 연인 관계였다. 이 인물은 레오노라를 상징하는 것으로 여겨지기도 한다.

❸ 분홍색 인물

분홍색 상의를 입은 이 반라의 새 같은 인물은 매끈한 색조 대비를 통해 비교적 자연주의적으로 묘사되었다. 살짝 몸을 비틀어서 어두운 존재에게 기대고 있다. 이 분홍색 인물은 일반적으로 폐기라고 여겨진다.

❹ 검은색 인물

그림의 가장자리에 잘려 나간 이 어둡고, 가늘고, 불길한 인물은 에른스트이자 작품의 제목인 '안티포프(대립교황)'로 보인다. 앙증맞은 손과 말의 머리를 가진 모습이 불안한 느낌을 주며, 그림 왼편에 있는 빨간색 인물을 가리키고 있는 것 같다.

❺ 창

늪의 가장자리에 감상자로부터 몸을 4분의 3 정도 돌리고, 등 뒤로 손을 잡고 선 또 하나의 불안해 보이는 인물이 있다. 에른스트는 이 인물이 페기의 딸 페긴을 상징하는 것이라고 인정했다. 그녀 뒤에 긴 창이 이 작품을 대각선으로 양분하고 있는데, 화해할 수 없는 에른스트와 레오노라의 결별을 상징한다고 생각된다. 에른스트와 레오노라는 다시는 관계를 맺지 않았다.

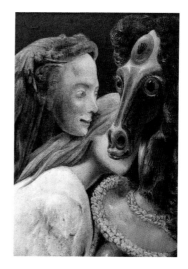

❼ 두 머리

분홍색 인물의 일부 가려진 얼굴 앞에 머리가 둘 있다. 하나는 작품 반대편의 빨간색 인물을 건너다보고 있는 검은 말의 머리다. 다른 하나는 창백한 얼굴의 옆모습으로 긴 초록색 머리카락을 늘어뜨리고 있다. 이 얼굴은 말의 머리를 골똘하게 보고 있으며 토템처럼 기둥에 달려 있다. 둘 다 대비되는 색조로 그려졌으며 매끄럽게 묽은 물감으로 칠해졌다.

❻ 기법

에른스트는 1925년부터 자동기술법으로 무의식을 활성화하려는 실험을 통해 여러 가지 기법을 개발했다. 그는 질감이 있는 표면에 종이를 놓고 연필을 문지르는 방법을 고안하여 이를 '프로타주'라고 불렀고, 한 표면에서 다른 표면으로 물감을 옮기는 것을 '데칼코마니'라고 불렀다. 이 작품에는 그가 독학으로 배운 전통적인 회화 기법과 함께 데칼코마니도 사용되었다.

❽ 깃털

전통적인 회화 기법과 양식, 이미지를 거부한 에른스트는 추상표현주의자들을 포함한 젊은 작가들에게 영감을 줬다. 1930년부터 그는 자신의 또 다른 자아를 '롭롭'이라고 이름 지어 부르며 새 같은 모습으로 묘사했다. 여기서 그는 사실적으로 표현한 깃털을 통해 이국적인 느낌을 창조하며 조류라는 주제를 이어가고 있다. 그는 사실적인 것과 환상적인 것을 혼합하는 일을 대단히 즐겼다.

물의 요정들의 놀이 Mermaids at Play

아르놀트 뵈클린, 1886, 캔버스에 유채, 150.5×176.5cm, 스위스, 바젤, 바젤 미술관

스위스의 상징주의 작가인 뵈클린은 죽음이라는 개념과 자주 연결시켜 신화와 기이한 장면을 그리는 화가로, 낭만주의와 라파엘전파에 영향을 받았지만 다른 어떤 화가와도 달랐다. 19세기의 마지막 몇 년 동안 그의 작품은 대단히 인기가 많았으나 곧 사그라들었고, 1920년대에 초현실주의자들에게 재발견되었다. 에른스트와 달리가 큰 영향을 받았는데, 그들은 그의 신화에 대한 탐구, 도상학적 발명, 장르의 혼합 그리고 음울함을 좋아했다. 이 야심찬 바다 풍경에서는 해신들과 물의 요정들을 이상화하지 않았으며, 당대 부르주아의 타락을 상징하고 있다. 이 작품은 큰 귀를 가진 머리들이 물에서 모습을 드러내는 신화적 주제를 그린 연작의 일부이다.

밤을 지새우는 사람들

Nighthawks

에드워드 호퍼

1942, 캔버스에 유채, 84×152.5cm, 미국, 일리노이,
시카고 아트 인스티튜트

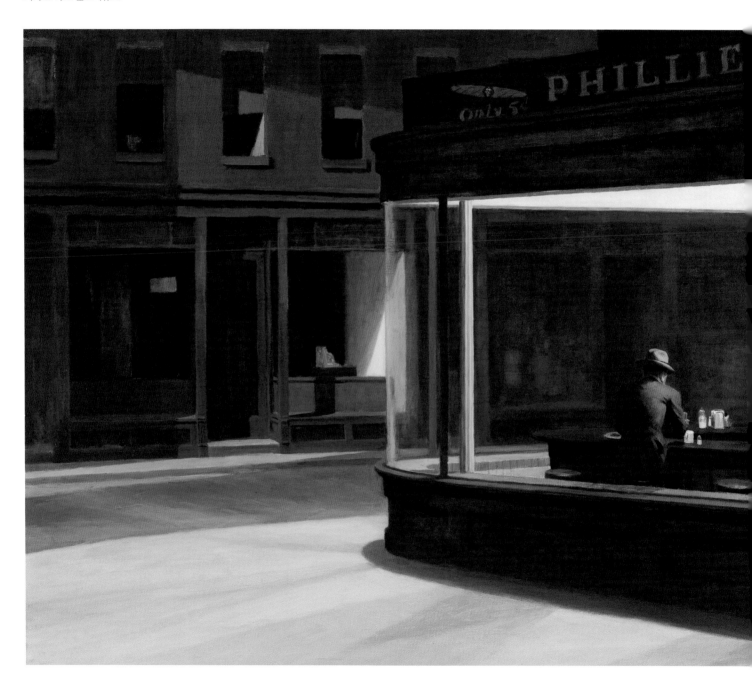

에드워드 호퍼(Edward Hopper, 1882-1967)는 20세기 미국의 도시를 그린 그림으로 가장 잘 알려진 화가다. 그가 묘사한 현대 도시에서의 고립된 느낌은 1960년대와 1970년대의 많은 작가들과 영화 제작자들에게 영향을 미쳤다.

뉴욕 북쪽의 허드슨강 근처에서 태어난 호퍼는 상업 일러스트레이션과 회화를 공부했다. 1906년부터 1910년까지 그는 미술을 공부하기 위해 유럽을 여러 번 방문했다. 미국으로 돌아와서는 상업 일러스트레이터로 일하면서 자신의 수채화와 판화 작품을 팔았다. 그는 1924년 두 번째 개인전을 통해 명성을 얻었다. 그는 직장을 그만두고 화가인 아내 조세핀 '조' 니비슨(Josephine 'Jo' Nivison, 1883-1968)과 함께 뉴잉글랜드 지방을 여행했는데, 그녀는 호퍼의 유일한 여성 모델이었다. 그곳에서 그는 전형적인 미국 도시의 건축물을 주제로 체이스, 마네, 드가와 귀스타브 쿠르베에게서 받은 영감에 따라 사실적이면서 자기성찰적인 양식의 그림을 그렸다. 1930년대에 그는 홀로 있는 인물, 밝은 빛과 긴 그림자가 등장하는 현대 미국 삶의 도시 풍경을 그렸다. 〈밤을 지새우는 사람들〉은 그의 가장 유명한 작품이다. 호퍼는 조와 함께 뉴욕의 그리니치 애비뉴에 있는 음식점에 다녀온 뒤 이 그림을 그렸다. 홀로 있는 인물들, 긴 그림자와 분위기를 조성하는 조명은 호퍼가 주변 마을과 도시에서 발견한 고독감을 전형적으로 표현하고 있다. 그리고 그는 이 고독감을 묘사한 것으로 유명해졌다.

밀 터는 여인들 The Winnowers

귀스타브 쿠르베, 1854, 캔버스에 유채, 131×167cm, 프랑스, 낭트, 낭트 미술관

1906년에 호퍼는 프랑스 사실주의 화가 귀스타브 쿠르베(Gustave Courbet, 1819-77)의 회고전을 파리의 살롱 도톤에서 보게 되었다. 쿠르베는 생활고를 겪는 평범한 사람들의 모습을 그렸다. 호퍼는 그의 작품에 영감을 받아 미국으로 돌아온 뒤 자신만의 현실적인 장면들을 그렸다.

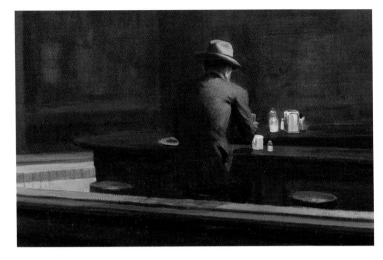

① 외로움

도시화의 소외감을 강렬하게 묘사한 장면으로 익명의 네 사람은 감상자로부터 분리되고 동떨어진 만큼이나 서로의 관계도 그렇다. 입구가 없기 때문에 감상자는 유리로 내부 광경과 나뉘지며 분리가 더욱 강조된다.

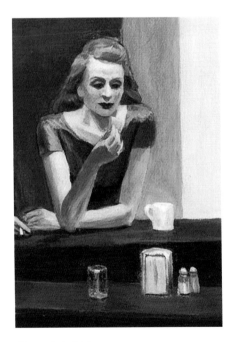

② 그림의 초점

식당 한가운데 있는 이 여인은 불타는 듯한 머리 색깔과 빨간색 드레스로 두드러진다. 그녀는 두 남자 손님이나 웨이터와 어떤 교류도 없이 혼자 생각에 빠져 있는 것 같다.

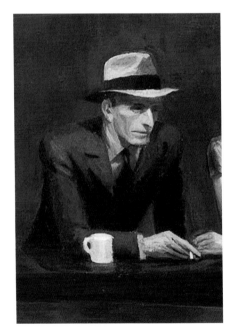

③ 남자 손님

호퍼와 함께 간 식당에서 조는 다음과 같은 메모를 적었다. '짙은 색 양복을 입고 밤을 새우는 남자(부리), 철회색 모자, 검은 띠, 파란색 셔츠(깨끗함) 담배를 쥐고 있음.'

④ 조명

호퍼는 1940년대 초반에 쓰이기 시작한 형광등 조명을 이용했다. 형광등은 으스스한 빛을 낸다. 판유리 창문이 인공적인 빛을 보도로 쏟아낸다.

호퍼는 플루이드 물감과 긴 붓놀림 그리고 매끈한 색조 대비를
사용해서 인물과 사물들 사이에 미묘한 공간 관계를 만들고 있다.
그들은 감성적이고 분위기 있는 빛에 휩싸여 있다.

⑤ 그림자

식당 안의 밝은 조명이 바깥 보도 위에 여러 각도로 그림자를 드리우는 것으로 봐서 실내에 하나 이상의 광원이 있음을 시사한다. 길 건너편에는 식당 창문의 상단 가장자리로 인해 생긴 그림자의 선이 그림의 윗부분에 보인다.

⑥ 원근법과 선

비스듬한 식당과 길 반대편은 상당히 과장된 원근법으로 그려져서 감상자가 길 건너편에서 보고 있는 느낌을 준다. 바깥의 어두운 그림자의 대비는 감상자에게 식당 내부를 들여다보도록 강요한다. 직선의 사선들이 직사각형과 쐐기 모양을 만들어서 시선을 이미지로 끌어들인다.

⑦ 구도

그림의 대부분이 빈 공간으로 채워져 있다. 비대칭적인 구도가 인물이 있는 곳으로 시선을 이끈다. 그러나 불균형은 없다. 구도는 고전적인 삼등분의 법칙을 따르고 있으며, 인물들이 캔버스의 반을 차지하고 있어서 균형감을 창조한다.

다정한 방문 A Friendly Call

윌리엄 메릿 체이스, 1895, 캔버스에 유채, 76.5×122.5cm, 미국, 워싱턴 D. C., 워싱턴 국립미술관

호퍼는 미국의 대표적인 인상주의 화가 체이스 밑에서 배웠다. 체이스는 중산층과 상류층 사람들의 모습을 포착한 반면, 호퍼는 사회의 모든 계층 사람들을 묘사했다. 롱아일랜드에 있는 체이스의 여름 별장을 배경으로 한 이 그림은 멋지게 차려입은 두 여인을 보여준다. 체이스의 아내 앨리스는 노란 드레스를 입었고, 아직 모자와 장갑을 낀 채 파라솔을 들고 있는 손님을 접대하고 있다. 체이스의 작품에서 빛의 표현과 형태, 패턴, 반사된 모습을 창조한 방법을 보고 호퍼는 귀중한 가르침을 얻었다.

브로드웨이 부기우기

Broadway Boogie Woogie

피에트 몬드리안

1942–43, 캔버스에 유채, 127×127cm, 미국, 뉴욕, 뉴욕 현대미술관

피에트 몬드리안(Piet Mondrian, 1872-1944)은 추상미술의 혁신가였으며, '스타일(The Style)'이란 뜻의 네덜란드 모던 운동인 데 스테일(De Stijl) 창립자 중 하나였다. 그는 또 신지학 원리에 관심을 가졌는데, 이는 힌두교와 불교의 가르침에 기초한 종교적 신비주의의 한 형태였다. 그는 그림의 모든 요소를 감축함으로써 세상의 영적인 질서를 표현하고자 했다. 그의 축약된 시각적 어휘는 미술, 디자인과 건축에 큰 영향을 미쳤다.

몬드리안은 네덜란드의 아메르스포르트에서 성장했으며 그의 집안에서는 음악과 미술을 장려했다. 그의 아버지는 열정적인 아마추어 작가로 아들이 그림 그리는 것을 격려했고, 그의 삼촌 프리츠 몬드리안(Frits Mondriaan, 1853-1932)은 기량이 뛰어난 화가로 조카에게 그림을 가르쳤다. 그는 암스테르담의 왕립 미술 아카데미에서 회화를 공부한 뒤에 헤이그파를 포함한 여러 양식과 상징주의, 인상주의와 신인상주의의 측면을 반영하는 풍경화를 그리기 시작했다. 1903년에 스페인, 그다음에는 벨기에를 여행하면서 그의 그림들은 점묘주의, 야수주의와 입체주의의 요소들을 혼합해서 더 밝아졌다.

1911년에 그는 파리로 이주했지만 제1차 세계대전 중에 네덜란드로 돌아갔다. 거기서 그는 작품의 요소들을 감축하기 시작했고, 종내는 직선과 순수 색채만 사용해서 그렸다. 1917년에는 판 두스뷔르흐와 건축가 J. J. P. 오우트, 얀 빌스와 함께 「데 스테일」이라는 잡지를 공동 발행하면서 자신들의 사상을 설명했다. 그들은 또 여러 작가, 디자이너들과 함께 데 스테일이라는 이름의 단체도 형성했다. 몬드리안은 신지학적 사상에 기초한 자신의 미술 이론에 대한 글을 썼다. 1919년에 파리로 돌아가서 미술이 우주의 영성을 나타낸다는 자신의 믿음을 표현하기 시작했고, 그림의 모든 요소를 감축해서 가장 기본적인 요소인 수직과 수평의 직선, 그리고 원색, 흰색, 검은색, 회색만 사용했다. 그는 이것을 신조형주의라고 불렀다.

몬드리안은 제2차 세계대전을 피해 1940년에 뉴욕으로 이주했고, 즉시 그 도시와 사랑에 빠졌다. 그가 사랑한 것은 뉴욕의 건축물 그리고 도착한 첫날 저녁에 들었던 부기우기 음악이었다. 이 그림은 신지학에서부터 데 스테일과 신조형주의 같은 몬드리안의 모든 철학과 함께 그가 사랑한 도시와 음악을 표현하고 있다.

댄스 음악

부기우기는 아프리카계 미국인들 사이에서 1870년대에 생겨났다. 1920년대 후반쯤에는 인기 있는 음악 장르로 발전했다. 몬드리안은 음악에 지극히 관심이 많았으며 유럽에서 재즈 클럽에 자주 다녔다. 그는 뉴욕에 도착해서 부기우기나 조지 거슈윈 같은 작곡가들의 음악을 듣고 즐거워했으며 최대한 자주 춤을 추러 다녔다. 〈브로드웨이 부기우기〉는 그가 가장 좋아하는 음악의 박자와 그를 둘러싼 뉴욕의 활기 넘치는 거리를 상징한다. 이 그림이 그려진 1940년대의 부기우기란 강렬한 리듬의 경쾌한 음악에 맞춰 추는 즉흥적인 춤이었다. 커플들은 곡예 같은 요소를 첨가해서 췄고, 몬드리안의 해석에는 그의 전문이었던 찰스턴, 탱고와 폭스트롯의 동작들이 포함되어 있다.

디테일

② 순도

미술에서 순도를 찾기 위한 몬드리안의 노력은 당시로서는 대담하고 혁신적이었다. 여기서 그는 완전히 추상적이지 않으면서, 조화와 리듬 그리고 주제의 최대한 순수한 모습을 찾고자 했다.

③ 활력

몬드리안은 자연계의 근본적인 질서를 평평한 화면 위에 추상적인 형체를 통해 전달하고 싶었다. 격자판 위의 색채 조각들은 뉴욕의 활력에 찬 느낌을 불러일으킨다.

④ 도시

노란색 사각형은 뉴욕의 노란색 택시에서 영감을 받았다. 박동하는 것처럼 보이는 여러 색채의 사각형들은 길거리 위를 걷는 사람들과 자동차, 그리고 바둑판무늬로 배열된 길을 상징한다.

① 리듬

예측하기 어려운 엇박자가 특징인 부기우기 음악이 여기에 표현되어 있다. 음악과 춤으로 기분이 들뜬 몬드리안은 보다 차분한 왈츠가 아니라 새롭고 야한 탱고를 춰서 유럽의 지인들에게 충격을 줬다. 그는 작품 두 점에 〈폭스트롯B(Fox Trot B)〉(1929)와 〈폭스트롯A(Fox Trot A)〉(1930)라는 제목을 붙였는데, 이는 당시 유럽에 갓 소개된 미국의 춤이었다.

몬드리안은 네덜란드식 자연주의적인 전통에 따라
그림을 그리기 시작했지만 모든 잉여나 과도한
요소들이 제거될 때까지 자신의 화법을 개선해갔다.
그는 계속 흐르는 듯한 방식으로 그렸고, 그래서
가까이 살펴보면 선들이 첫인상만큼 정확하지 않다.

기법

❺ 준비

몬드리안은 이 작품을 1937년 파리에서 그리기 시작했고, 이어서 뉴욕에서 수정 작업을 했다. 그는 곱게 짠 리넨 캔버스에 기성제품 아교풀을(캔버스를 매끈하게 만들어주는 풀 같은 물질) 고르게 한 겹 발랐다. 그 위에 한층 더 매끈하게 만들어주는 흰색 물감을 한 겹 칠한 뒤 직선의 격자무늬를 그렸다.

❻ 색채

몬드리안의 다른 많은 작품들과 달리 이 작품에서는 검은색을 사용하지 않았고, 격자무늬 선이 다채로워서 시각적 진동 또는 엇박자같이 박동하는 리듬감이 생긴다. 몬드리안에게 색채는 상징을 가지고 있었다. 빨간색은 몸, 노란색은 머리 그리고 파란색은 영혼을 상징했다. 그의 팔레트는 연백, 카드뮴 옐로, 카드뮴 레드와 프렌치 울트라마린으로 이루어졌다.

❼ 대립

이 구도는 조화와 균형, 긍정성과 부정성, 활력과 움직임에 관심을 둔다. M. H. J. 스훈마르케스(M. H. J. Schoenmaekers)의 철학과 신지학의 가르침에 영향을 받아 몬드리안의 균형 감각은 시각적 긴장감을 창조한다. 그의 목표는 '순수한 요소들의 끊임없는 대립을 통한 구성, 즉 역동적인 리듬'이었다.

1940년대의 뉴욕

몬드리안이 1940년 9월 뉴욕으로 이주했을 때 전쟁으로 파괴된 유럽에 비해 뉴욕은 와글거리고 신나는 대도시였다. 재즈 시대의 전성기로, 뉴욕에 모여든 유명 인사로는 가수 엘라 피츠제럴드, 무용가 마사 그레이엄, 문인 도로시 파커와 스포츠 영웅 베이브 루스가 있었다. 금주법이 폐지되었고 뉴욕은 아르 데코 디자인, 그리고 크라이슬러와 엠파이어스테이트 빌딩을 포함한 극적인 마천루로 유명했다. 할렘에서는 시민 평등권 운동이 지속되었고, 미국 흑인들의 정치적인 중심지가 되었다. 할렘 르네상스로 인해 아프리카계 미국인 문인, 음악가, 소설가, 시인과 극작가들이 전 세계적인 관심을 받았다. 동시에 추상표현주의 작가들이 인정받기 시작했다. 뉴욕은 파리에서 이어 받아 곧 세계 미술계의 중심이 되었다.

약국

Pharmacy

조셉 코넬
1943, 혼합 매체, 38.5×30.5×8cm, 개인 소장

미국 화가이자 조각가 조셉 코넬(Joseph Cornell, 1903-72)은 유리문 상자 안에 조가비, 잡지에서 오려낸 그림, 사진, 잡다한 장식품과 발견된 오브제들이 들어 있는 작품으로 유명하다. '그림자 상자', '추억 상자' 또는 '시적인 극장'으로 알려진 이 상자들은 추억을 불러일으키고, 연상을 제시하고, 연관성을 시사하고, 아이디어에 대한 영감을 준다.

코넬은 뉴욕주의 나약에서 네 자녀 중에 맏이로 태어났다. 그의 가족은 음악, 발레, 연극과 문학을 즐겼고 코넬의 아버지는 자주 퇴근길에 사탕, 잡지, 음악 악보나 아이들을 위한 자잘한 장신구를 선물했다. 코넬의 남동생 로버트는 선천성 뇌성마비를 앓았고 코넬이 주로 그를 돌보았다. 1917년 코넬의 아버지가 사망한 뒤 가족들은 롱아일랜드로 이사했다. 코넬은 수줍음을 많이 탔고 남동생에게 헌신적이었다. 그는 학교를 일찍 그만두고 세일즈맨으로 일하기 시작했지만 대공황 동안 실직했다. 한편 그는 폭넓게 독서하고, 그림을 독학했으며, 크리스천 사이언스 추종자가 되었다. 스물여섯 살 때 그는 가족과 함께 퀸즈로 이사했으며 여생을 그곳에서 살았다. 마침내 그는 섬유 디자이너가 됐으며, 1932년에는 자신의 미술품을 팔기 시작했다. 코넬은 뉴욕에 있는 줄리앙 레비 갤러리에서 여러 초현실주의 시인과 화가들을 만나 함께 전시를 했고, 1932년 미국에서 '초현실주의(Surrealisme)' 전(展)의 카탈로그 표지를 디자인했다.

코넬은 일본 판화를 수집했는데, 맨해튼의 아시아 물건을 파는 가게에서 판화를 찾던 중 영감을 주는 상자를 발견했다. 이미 책과 잡지에서 복사하거나 오려낸 이미지로 콜라주를 만들던 그는 작은 나무 상자를 만들기 시작했고, 그 안에 추억을 끌어내는 물건들을 채웠다. 1936년에 그는 뉴욕 현대미술관에서 개최된 '환상적인 미술, 다다, 초현실주의'라는 전시회에 〈무제(비누 거품 세트)〉라는 상자를 한 개 전시했다. 그 후로 그는 정기적으로 전시회를 가졌고, 작품을 판매하는 동시에 「보그」 같은 고급 잡지의 디자이너로 프리랜서 일을 했다. 코넬은 10년에 걸쳐 〈약국〉을 여섯 번 만들었다. 전통적인 의술을 금지하는 크리스천 사이언스를 신봉하는 그의 신념을 반영한 작품이다. 그 대신 이 미니어처 약국은 상상력과 영혼을 위한 약을 포함하며 향수(鄕愁)와 꿈으로 가득 차 있다.

성모자상 Madonna and Child
필리피노 리피, 1485년경, 목판에 유채와 금, 템페라, 81.5×59.5cm,
미국, 뉴욕, 메트로폴리탄 미술관

코넬이 받은 많은 영향들 중에는 르네상스 시대 회화가 있었다. 그의 작품에서 금칠을 한 코르크, 눈부시게 파란 조각들과 흰색 깃털이 들어 있는 유리병은 위와 같은 그림을 암시하고 있다. 필리피노 리피(Filippino Lippi, 1457년경-1504)는 세부사항이 풍부한 작품을 화려하게 장식하기 위해 청금석과 금을 사용했다. 이 그림의 후원자인 필리포 스트로치의 문장(세 개의 초승달)이 장식되어 있고, 풍경은 피렌체 근처에 있는 스트로치 저택 주변의 전원을 연상시킨다. 이 작품에는 르네상스 시대의 가장 비싼 두 가지 안료인 금과 울트라마린 블루가 등장한다.

② 구성

코넬은 상자 안에 넣을 물건들을 수집하면서 '뒤러', '건식 안료', '시계 부속품' 같은 꼬리표를 붙인 서류철에 정리했다. 여기서 그는 건물 모습이 인쇄된 그림을 오려내서 19세기 디오라마(주로 유리 상자에 넣어 박물관에 전시했던 미니어처 종이 모형)처럼 보이도록 조립했다. 조가비를 수집하는 사람들도 있지만, 여기 유리병 속의 섬세한 조가비는 특별히 선택되어 관심을 받을 수 있게 전시되었다.

① 금

거울로 된 뒷판을 배경으로, 네 줄에 걸쳐 다섯 개씩 유리병을 진열한 이 작품은 미니어처 약방을 모방하고 있지만, 각 유리병은 코넬에게 의미 있는 물건으로 채워져 있다. 구겨진 분홍색 호일은 사탕이나 초콜릿을 암시하는 반면 흰 깃털, 눈부시게 파란 조각들과 금칠을 한 코르크는 코넬이 존경했던 르네상스 미술을 떠올리게 한다. 흰 깃털은 성령을 상징하는 흰색 비둘기를 나타내고, 금과 청금석은 가장 중요한 그림에만 사용된 제일 값비싼 안료였다.

③ 치유

코넬이 크리스천 사이언스를 고수했다는 사실은 전통적인 약을 복용하는 것이 금지되었다는 뜻이다. 그럼에도 불구하고, 치유의 개념은 작품의 중요한 부분이며 그의 삶에 있어서 필수적인 측면이다. 그는 종교에서 정신 건강 문제와 동생을 돌보면서 겪는 어려움에 대해 도움을 받았다. 이런 상징물들은 코넬의 영적인 신념들을 반영한다.

코넬은 몬드리안과 친분이 있었다. 그는 몬드리안의 신조형주의를 상기시키는 격자 모양의 추상적인 방식으로 이 작품을 구성했다. 격자는 여기 포함된 요소들을 단순화시킨다. 대칭의 엄격한 속성에 매료된 코넬은 1946년에 상자에 대한 생각을 기록하며 다음과 같이 적었다. '몬드리안의 느낌이 강함. 발전과 만족감. 상자에 넣기 전에 정육면체를 모두 배열……'

코넬은 1941년에 퀸즈의 플러싱에 있는 가족과 함께 사는 주택에 작업실 공간을 마련했다. 그 후 그는 이전보다 더 대규모로 작업을 하는 게 가능해졌고, 수집품들을 보관할 수 있었다. 그는 잡지 디자인 일을 하면서 정확성과 균형에 관해 능숙해졌다.

기법

⑤ 스케치박스

코넬이 창조하는 주요 과정은 자신의 수집품을 연구하고, 정리하고, 혼합하고, 전시하는 것이었다. 그가 수집하고, 보관하고, 물건들을 놓고 숙고하는 것은 화가들이 스케치를 만드는 것과 유사했다. 그는 서류철과 '스케치박스'라고 이름 붙인 상자에 물건을 가득 채우고 자신만의 분류 방법대로 정리했다.

⑥ 자동기술법

코넬이 비록 이 상자를 신중히 계획했고, 가끔 작업실을 자기 '실험실'이라고 불렀지만 일부분 직관이 사용되기도 했다. 즉 자동기술법이라는 초현실주의 방법으로 분류하고, 선택하고, 배열했다. 그는 이것을 자신의 '창의적인 서류 철하기/창의적인 정리하기' 그리고 '기쁜 창조'라고 묘사했다.

⑦ 초현실주의

코넬은 직관, 꿈, 기억과 무의식을 활용했기 때문에 지속적으로 초현실주의와 연관됐지만 그는 항상 이 연관성을 일축했다. 그러나 1939년에 달리는 코넬의 작품을 '미국에서 유일하게 찾아볼 수 있는 엄밀한 의미의 초현실주의 작품'이라고 묘사했다.

제2차 세계대전 이후

두 차례의 세계대전이 몰고 온 그림자가 드리운 채 진행된 20세기는 그 예술적 표현에서 내향적이고, 분노에 차고, 심지어 난폭한 성향을 보였다. 2차 대전 이후 일어난 중대한 변화로는 주요 미술 운동들이 처음으로 미국에서 비롯되었다는 점이다. 유럽과 달리 미국은 전쟁으로 인한 큰 피해를 별로 입지 않았다. 유럽이 전쟁의 여파로부터 회복하고 있는 동안 미국에서는 경제가 성장했고 유럽에서 피난 온 많은 아방가르드 작가들이 영향을 미쳤다. 처음에는 뉴욕이, 그다음에는 캘리포니아가 예술 활동의 중심지로 부상했다. 미국에서 개발된 최초의 미술 사조로는 1940년대 후반과 1950년대의 추상표현주의, 뒤를 이은 팝아트, 그다음에 미니멀리즘이 있었고, 곧 다양한 미술 양식들이 유럽과 북미에서 생겨나기 시작했다.

광장 Ⅱ
The Square Ⅱ

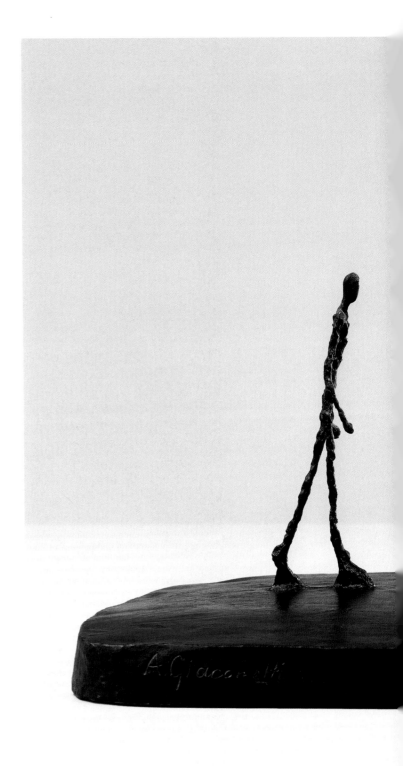

알베르토 자코메티

1947-48, 청동, 23×63.5×43.5cm, 독일, 베를린, 베르그루엔 미술관

막대 같은 구상적 조각품으로 유명한 알베르토 자코메티
(Alberto Giacometti, 1901-66)는 1930년대에는 초현실주의 작업을,
그리고 제2차 세계대전 이후에는 실존주의적인 작업을 했다.
그는 두 사조의 철학적 관심사인 지각, 소외와 불안을 집약하
는 조각 양식을 창조했다.
　스위스의 예술가 집안에서 태어난 자코메티는 스탐파에서
성장했다. 1919년부터 1920년까지 그는 제네바에서 공부하
며 에콜 데 보자르에서 회화를, 그리고 에콜 데자르 에 메티에
에서 조각과 드로잉을 배웠다. 그 뒤 이탈리아를 여행하며 조
토와 틴토레토(Tintoretto, 1518년경-94)의 회화 작품을 비롯해 베니
스 비엔날레에서 러시아 조각가 알렉산더 아르키펭코(Alexander
Archipenko, 1887-1964)와 세잔의 작품을 보고 감명을 받았다. 그
는 또 아프리카와 이집트 미술에 매료되었다. 1922년에는 프
랑스 조각가 앙투안 부르델(Antoine Bourdelle, 1861-1929) 밑에서 공
부하기 위해 파리로 갔다. 4년 뒤에 그는 디자이너인 남동생
디에고 자코메티(Diego Giacometti, 1902-85)와 함께 작업실을 얻었
으며, 살롱 데 튈르리에서 조각품을 전시했다. 1927년에 그는
화가인 아버지 조반니 자코메티(Giovanni Giacometti, 1868-1933)와
함께 스위스에서의 첫 번째 전시회를 취리히에서 개최했다.
프랑스 작가이자 무대 장치가 앙드레 마송(André Masson, 1896-
1987)을 만난 뒤 무의식으로부터 나온 환상적인 이미지를 창
조하기 시작했다. 제2차 세계대전이 끝나자 그는 프랑스 문인
시몬 드 보부아르, 피카소 그리고 프랑스 철학자이자 문인 장
폴 사르트르와의 친분을 재개했으며, 그의 작품은 실존주의의
전형을 드러내기 시작했다.
　〈광장 Ⅱ〉에서는 상상 속의 광장을 길쭉한 사람들이 걸어가
고 있는데, 실존주의에 대한 자코메티의 관심을 강렬하게 표
현하고 있다. 그는 인물들을 각각 다른 위치에 배치했으며 이
작품을 위해 다섯 개의 거푸집을 만들었다.

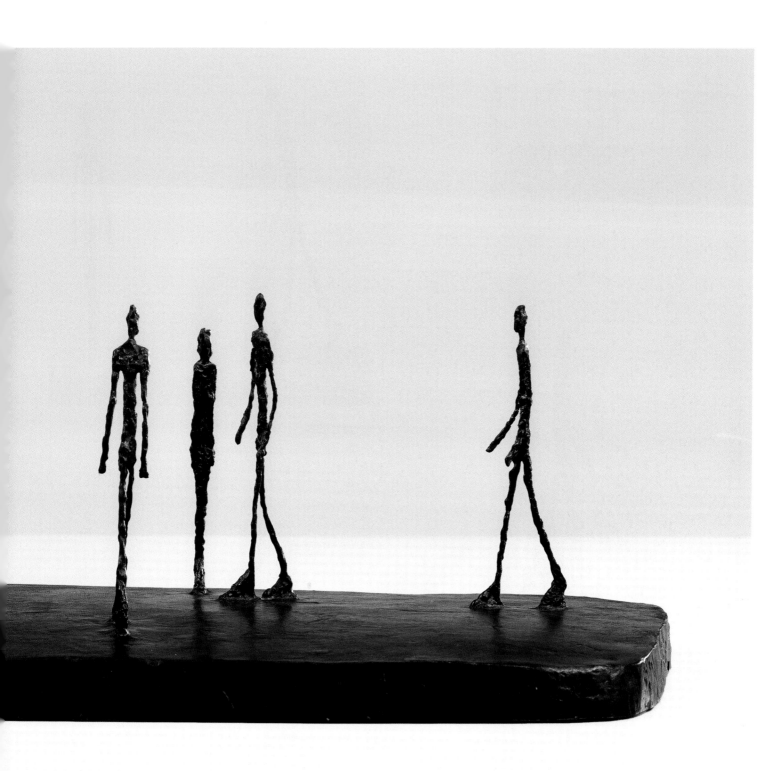

디테일

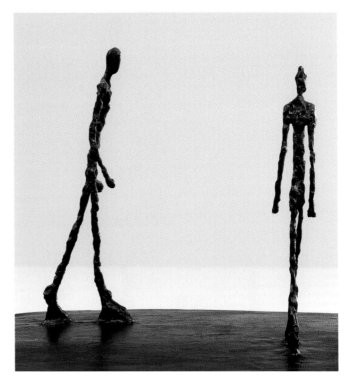

② 남성상(像)

이 작품에서 네 명의 가느다란 인물들은 남성이다. 그들은 서로 아주 가까이 있지만 연관성을 가지거나 소통하지 않는다. 그로스의 그림 〈메트로폴리스〉(94쪽)와 호퍼의 〈밤을 지새우는 사람들〉(162쪽)에 등장하는 인물들과 마찬가지다. 자코메티의 인물들은 특징이 없고 자신에게만 몰두해 있다. 자코메티의 동생 디에고는 그가 가장 좋아하는 모델이었고, 여기 네 명의 남성상 모두 디에고가 모델을 섰을 것으로 생각된다.

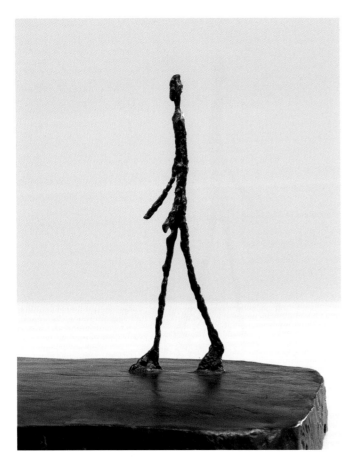

① 실존주의

실존주의 철학은 자유 의지와 선택 그리고 개인적 책임을 통해서 인간 개개인에 대한 진리와 삶의 의미를 찾는 데 주력한다. 자코메티는 실존주의에 매료되었다. 제2차 세계대전 동안 그는 이 단체 청동상을 작업했고, 장 폴 사르트르는 이 작품이 소외와 고독의 실존적 문제를 표현한다고 믿었다.

③ 여성상(像)

작품의 중심부에 한 명의 여성이 고립된 채 움직이지 않고 서 있다. 자코메티는 다음과 같이 설명했다. '거리의 사람들은 그 어떤 조각품이나 그림보다 나에게 놀라움과 흥미를 준다… 그들은 믿기 어려울 정도로 복잡하고 끊임없이 살아 있는 구도를 형성하고 재형성한다… 네 명의 남자가 대략 여인이 서 있는 지점을 향해 걸어간다…….'

1935년에 자코메티는 자신의 스타일을 바꿨다. 처음에는 아주 작은 조각품을 만들었지만 점차적으로 그의 인물들은 질감이 있는 표면, 긴 사지와 작은 머리를 가진 모습으로 발전했다. 그가 만든 몹시 여윈 인물들은 단절과 대중 속의 고독이라는 주제를 전형적으로 보여준다.

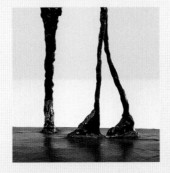

④ 고립

무거워 보이고 과장된 발은 각 인물의 고립과 익명성을 강조한다. 자코메티는 보편적인 인간의 소외감과 상처받기 쉬운 느낌을 묘사하려고 노력했다. 어떤 이들은 이 작품이 인간 정신의 강인함을 상징하며 인물들은 제2차 세계대전의 생존자들이라고 여겼다.

⑤ 공간

자코메티는 공간적 관계와 역동성을 창조하는 데 흥미를 느끼고 인물들의 배치를 통해 네거티브 공간(인물들 사이의 모양)이 어떤 각도에서 보든 움직이는 인상을 주도록 배열했다. 광장을 표현하는 무겁고 평평한 받침대는 철사 같은 인물들과 대조를 이룬다.

⑥ 작업 방법

자코메티는 양감을 없애고 인물들을 기형적으로 변형시켜서 전통적인 조각에 변화를 줬다. 게다가 매끈하고 윤이 나는 표면을 만드는 대신에 질감을 살린 청동에는 자코메티의 손자국과 지문이 보인다. 그 자국들은 청동상을 제작하기 위해 사용한 최초 점토 모형에서 생긴 것이다.

⑦ 선

작품 전체에 효과를 더하기 위해 규정하고 이용한 공간과 마찬가지로 각 인물의 가는 수직선 모양이 무늬를 형성한다. 선들이 가늘고 길어서 많은 공간을 차지하지 않지만, 그럼에도 불구하고 가장 두드러진 특징을 이룬다. 뾰족하고 표현력이 풍부한 인물들은 자코메티의 직선 드로잉만큼 도식적으로 만들어졌다.

모아이 Moai
1400년경–1650, 응회암, 다양한 크기, 칠레, 이스터 섬, 아후 통가리키

약 1천 개의 육중한 거석이 이스터 섬에서 발견되었다. 모아이라고 알려진 이 거석들은 토착민들이 만들었다. 재료는 응회암이라는 압축된 화산재로 그 지역에서 나며 석기로 깎아 만들었다. 조각상들은 부족장이나 다른 중요한 사람들을 기리기 위해 사후에 세운 것으로 보인다. 조각상이 놓인 직사각형 석단은 자코메티의 작품 〈광장〉의 평평한 직사각형 받침대와 유사하며, 인간의 고립과 분리, 즉, 대중 속에서도 느껴지는 고독감을 나타낸다.

대지의 소리

Rumblings of the Earth

위프레도 람

1950, 캔버스에 유채, 151.5×284.5cm, 미국, 뉴욕, 솔로몬 R. 구겐하임 미술관

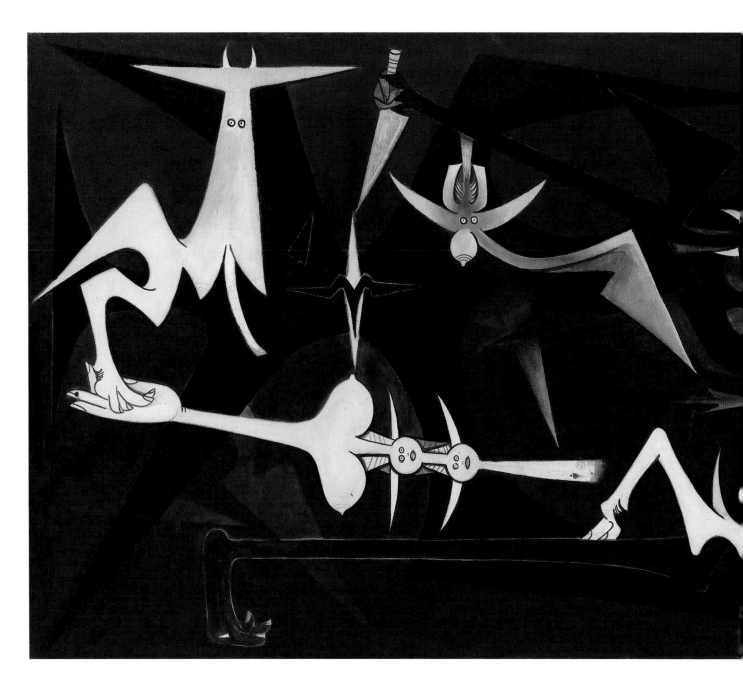

쿠바 작가 위프레도 람(Wifredo Lam, 1902-82)은 독특한 화풍과 자신만의 상징성으로 그림을 그렸다. 그의 어머니는 스페인계이자 아프리카계였고, 아버지는 중국인이었다. 그는 비록 가톨릭 출신이었지만 그의 대모는 산테리아교(아프리카 기원의 쿠바 종교-역자 주) 치유자이자 마법사였고, 이렇게 아프리카의 영적인 의식들을 접한 경험이 그의 작업에 중요한 부분을 차지했다.

그는 아바나에서 법을 공부한 뒤 미술학교에 입학했다. 1924년에 람은 쿠바를 떠나 마드리드로 가서 소묘와 회화를 공부했다. 그곳에서 그는 프라도 미술관에서 본 보스와 대 피터르 브뤼헐(Pieter Bruegel the Elder, 1525년경-69)의 작품에 영감을 받았으며 수많은 유럽 화가들이 활용한 원시주의를 탐구했다.

1931년에 아내와 아들이 폐결핵으로 사망하자 그의 작품 주제는 더욱 어두워졌다. 그는 스페인 내란에서 공화주의자들의 편에서 싸우다 패배한 뒤 파리로 탈출했으며 피카소, 레제, 마티스, 브라크, 미로 같은 작가들과 친분을 맺었다. 제2차 세계대전이 발발하고 독일군이 파리를 침공하자 람은 쿠바로 돌아가서 10년간 머물렀다. 이 작품은 쿠바에서 그렸는데 초현실주의, 입체주의, 아프리카 미술, 피카소와 미로 등 여러 곳에서 받은 영향이 통합되어 있다.

죽음의 승리 The Triumph of Death

대 피터르 브뤼헐, 1562년경-63, 캔버스에 유채, 117×162cm, 스페인, 마드리드, 프라도 미술관

1923년부터 1938년까지 람은 마드리드에 살면서 브뤼헐의 작품에서 영감을 얻었다. 이 작품은 죽음이 인간 세상을 파괴하는 장면을 묘사하고 있는데, 여기에는 모든 연령대와 사회계층의 사람들이 포함되어 있다. 죽음의 무도(The Dance of Death, 죽음의 보편성에 대한 알레고리를 묘사하는 중세 말의 미술 장르-역자 주)는 북유럽 미술에서 흔한 주제였지만 이 작품의 잔혹한 묘사는 특히 가혹하고 충격을 줄 목적으로 그려졌다.

② 혼합된 생물체

이 혼합된 생물체는 암수의 성기(性器)를 모두 지닌 것 같아 보인다. 람은 자신이 겪은 인생 경험에서 많은 것들을 작품으로 표현했다. 그중에서 그는 아바나 식물원에서 그린 열대식물 습작들로부터 영감을 끌어냈다. 종려나무의 길게 갈라진 잎처럼 곡선과 뾰족한 모양으로 이뤄진 면모에서 이 도해적인 상징들은 식물 같다.

① 암류(暗流)

이 작품에서 람은 유럽풍 예술적 양식과 쿠바의 인종적 편견에 대한 슬픔을 융합하여 다루고 있다. 쿠바에서는 1940년부터 인종차별이 금지되었지만 혼혈인들은 이등 국민으로 취급받고 있었다. 이 이상한 생물체들은 그의 좌절감과 분노를 표현하고 있다.

③ 양식화

이 작품을 창작했을 때쯤에 람은 자신의 원숙한 회화 양식을 개발했는데, 깊이감을 피하는 입체주의 접근 방식으로 평평하게 만든 합성된 도형이 포함되어 있다. 과장된 비례와 양식화된 기하학적 이목구비로 긴 얼굴에 작고 동그란 눈은 아프리카 가면의 모습을 연상시킨다.

4 산테리아

산테리아라는 종교는 요루바족으로부터 유래되었다. 람은 자기 작품을 아프리카계 뿌리와 연결하기 위해 그 일부 요소들을 활용했으며, 이는 아나 멘디에타 (270쪽)의 경우와 마찬가지다. 그는 산테리아 신(神)들로부터 영감을 얻은 동물 형상을 사용했는데, 그 예로 '팜므 슈발'(femme-cheval, 말의 머리를 가진 여인)이 있다.

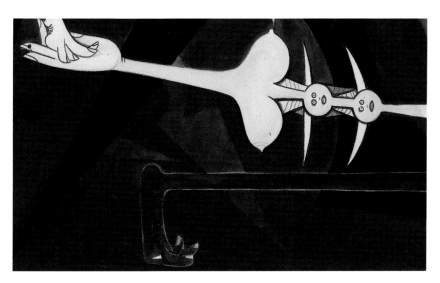

5 여인들

람은 여성을 성적 착취의 대상으로 보는 태도에 이의를 제기했다. 아메리카와 아프리카의 토착 의례에서 영감을 받은 이 생물체는 마법이 깃든 변형을 암시한다. 그것은 피카소의 〈아비뇽의 처녀들〉(38쪽)에서 유래되었다. 람은 다음과 같이 말했다. "어떤 영향력이라고 하기보다는 정신의 침투라고 할 수 있다. 모방을 했다는 사실에는 의심의 여지가 없지만, 피카소가 확실히 내 마음속에 함께하고 있었다고 생각한다… 반면에, 나는 내가 하고 있는 것에 대해 그로부터 인정받고 있다는 사실에서 자신감을 얻었다."

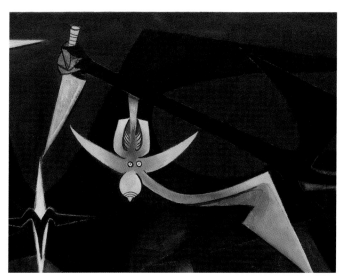

6 색채

쿠바로 돌아간 뒤에 람은 검은색, 회색, 갈색 계열의 칙칙한 팔레트를 사용했다. 그는 피카소의 〈게르니카(Guernica)〉(1937)에서도 직접적인 영향을 받았지만, 피카소의 작품 중앙에 있는 말 대신 커다란 칼을 휘두르는 이 기이한 생명체로 대체했다. 람은 이를 '진실의 도구'라고 묘사했다.

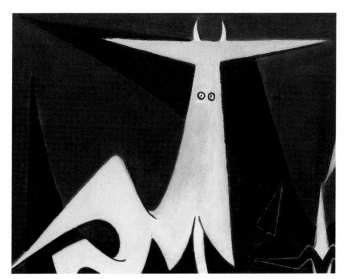

7 시점과 자동기술법

람은 캔버스 위에 오브제를 평평하게 만들고, 다중 시점으로 작업을 하는 동시에 현실과 무의식의 차이를 모호하게 만드는 자동기술법을 사용해서 입체주의와 초현실주의를 융합시켰다. 그는 회화가 자연을 모사해서는 안 된다는 앙드레 브르통의 주장에 지대한 영향을 받았다.

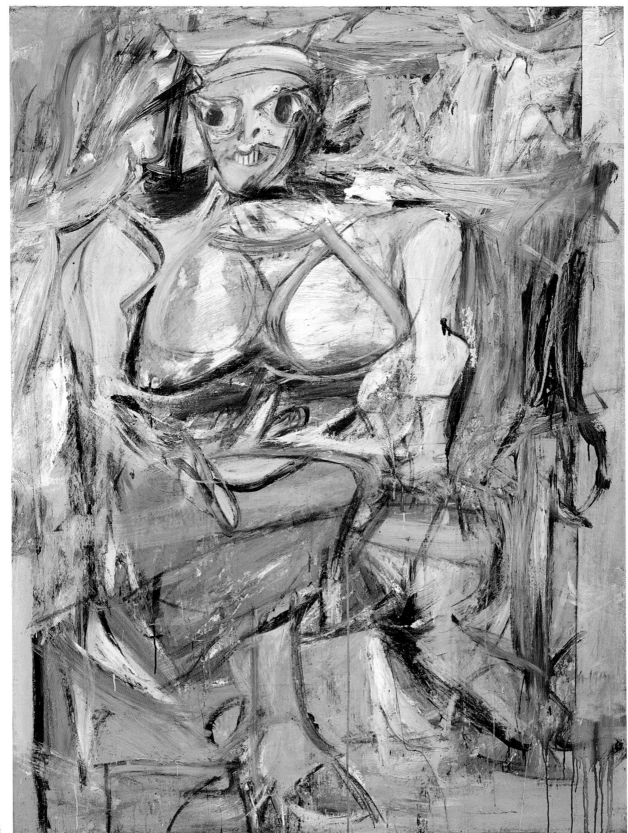

여인 I

Woman I

윌렘 드 쿠닝

1950-52, 캔버스에 유채, 에나멜, 목탄, 192.5×147.5cm,
미국, 뉴욕, 뉴욕 현대미술관

잭슨 폴록(Jackson Pollock, 1912-56), 마크 로스코(Mark Rothko, 1903-70)와 함께 윌렘 드 쿠닝(Willem de Kooning, 1904-97)은 가장 저명하고 인기 있는 추상표현주의 화가로 꼽힌다. 그의 과감하고 즉흥적인 붓놀림은 추상표현주의의 에너지 넘치는 화풍을 구현하면서 입체주의, 초현실주의와 표현주의의 요소들을 결합하고 있다.

네덜란드의 로테르담에서 성장한 드 쿠닝은 세 살 때 부모가 이혼해서 처음에는 아버지, 그다음에는 어머니와 함께 살았다. 열두 살에 학교를 그만두고 상업 작가들이 운영하는 회사에 견습생으로 들어갔다. 또한 로테르담 순수미술과 응용과학 아카데미에서 야간 수업을 수강했다. 처음에 유겐트슈틸의 흐르는 듯한 유기적인 형체에 매료되었던 드 쿠닝은 그 후 데 스테일 양식의 순수한 색채와 직선에서 영감을 받았다. 그는 벨기에에서 살다가 로테르담으로 돌아갔으며, 1926년에 밀항을 해서 미국으로 건너갔다. 그는 석탄 수송선을 타고 버지니아에서 보스턴까지 갔고 그 후 뉴저지에서 주택 도장 일을 했다. 이듬해에는 맨해튼에 도착해서 상업 작가, 쇼윈도 장식가, 도장업자와 목수로 일했다.

한편, 드 쿠닝은 여가 시간에 그림을 그렸다. 그는 맨해튼에서 작업하던 스튜어트 데이비스(Stuart Davis, 1892-1964), 아실 고르키(Arshile Gorky, 1904-48)와 존 그레이엄(John Graham, 1886-1961)을 포함한 여러 작가들과 어울렸다. 그는 특히 입체주의와 초현실주의를 혼합한 고르키로부터 영감을 얻었다. 1935년부터 1937년까지 그는 공공사업진흥국 연방미술 프로젝트에 고용되었다. 그 후 전업 작가로 일하며 회화 작품을 의뢰받고 미술을 가르쳤다. 1939년에 그는 뉴욕 만국박람회에서 벽화 그리기에 선발된 38명의 작가에 포함되었다.

그는 추상과 구상 회화를 모두 제작했지만 1950년대 초에 여인들을 그린 연작으로 가장 유명하며 그중에서 이 작품이 첫 번째였다. 구상과 제스처 추상의 혼합은 피카소와 고르키, 선사시대의 작은 조각상, 르네상스 시대의 성모 마리아와 현대 광고에 등장하는 여성 모델 등 다양한 영향의 결과물이었다. 상업적 일러스트레이션과 주택 도장 일을 해본 경험이 그의 자유롭고 유려하고 표현력이 풍부한 화풍을 개발하는 데 기여했다.

웨딩드레스를 입은 엘렌 푸르망

Hélène Fourment in her Wedding Dress

페테르 파울 루벤스, 1630-31, 패널에 유채, 163.5×137cm, 독일, 뮌헨, 알테피나코테크

루벤스와 마찬가지로 드 쿠닝은 여성의 모습을 물감으로 찬양했다. 이 작품의 여인도 〈여인 I〉과 마찬가지로 관능적인 젊은 여성이다. 이 그림은 당시 열여섯 살이었던 루벤스의 두 번째 아내 엘렌 푸르망으로, 웨딩드레스를 입은 모습을 그린 것이다. 이때쯤에 루벤스는 아내에게 값비싼 옷을 입게 해줄 수 있었다. 그녀는 최신 유행의 호화로운 복장을 하고 조각 장식된 의자에 앉아 있으며 발치에는 비싼 동양산 양탄자가, 머리 뒤로는 고급스러운 빨간색 벨벳이 둘러져 있다. 이 작품은 드 쿠닝의 그림보다 세부사항이 많지만 두 여인 모두 앉은 자세로 표현되었다는 점이 유사하다.

② 상체

드 쿠닝은 그림 전체에서 남성들이 가지는 여러 가지 성적인 취향을 패러디하고 있는데, 거대한 베개 모양의 가슴이 가장 노골적이고 전형적으로 과장한 예다. 얼굴과 함께 이 그림에서 가장 두드러진 초점 역할을 하며 상투적이고 진부한 이미지를 탐구한다.

① 머리

드 쿠닝은 담배 광고에 등장하는 여성 모델들의 삐죽 내민 입술을 연구한 뒤 〈여인 I〉의 입술을 만들었다. 그는 다음과 같이 말했다. "나는 [잡지와 신문광고에서] 입을 많이 오려내곤 했는데, 그 뒤 그 인물들을 그리고 나서 대략 있어야 할 위치에 입을 붙였다." 그러나 이 작품에서는 긴 치아를 가진 입을 그려 넣었다.

③ 하체

드 쿠닝은 추상미술이 가장 중요시 되던 시기에 활동했음에도 구상 작업을 선택했다. 여인은 맨다리에 다채로운 치마를 입고, 발목 끈이 있는 신발을 신고 있다. 이 작품은 그가 1950년과 1953년 사이에 여성을 그린 6점의 회화 작품 중 하나다. 그림은 드 쿠닝의 이런 진술을 잘 나타내고 있다. '아름다움은 나를 짜증나게 한다. 나는 그로테스크한 것을 좋아한다.'

드 쿠닝은 온갖 종류의 시각적 자료에 영향을 받았다. 그는
이 작품을 준비하기 위해 많은 드로잉과 콜라주를 만들었고,
그다음에 인물을 반복해서 긁어내며 이미지를 여러 번 그렸다.
그의 아내 엘레인(Elaine, 1918-89) 역시 화가였는데, 〈여인 I〉을
위해서 약 200점의 이미지가 선행되었다고 추정했다.

4 물감 칠하기

드 쿠닝은 비록 유화 물감에 등유, 벤젠, 홍
화유와 물을 혼합해서 만든 보조제를 섞어
희석했지만, 겹겹으로 두껍게 칠해서 질감
이 느껴지는 표면을 만드는 데 주력했다.
그는 물감을 나이프와 주걱으로 바르고, 문
지르고, 긁어냈으며 신속하고 힘차게 작업
했다.

5 색채

이 작품에서 색채는 극히 중요하다. 어울리
지 않는 색상들이 두껍고 광택 있는, 겹겹
의 자국으로 칠해져서 현란한 움직임의 인
상을 준다. 드 쿠닝은 주황색, 파란색, 노란
색과 초록색으로 이뤄진 획을 여러 방향으
로 겹겹이 쌓았지만 절대로 과도하게 섞거
나 색채를 탁하게 만들지 않았다.

6 선

굵고 가는 선으로 테두리선을 그렸고, 그림
의 표면은 각진 획, 줄 모양과 사선으로 그
은 자국으로 힘차게 형성되어 여인의 넓은
어깨와 풍만한 가슴을 묘사하고 있다. 밝은
색채와 각진 선들은 평평한 모습을 만들고
결과적으로 여인은 화면에 납작하게 밀어
붙여졌다.

7 즉흥성

그림은 즉흥적인 것처럼 보이지만 드 쿠닝
은 이를 탐구하고 준비하기 위해서 많은 작
품을 만들었다. 띠 모양의 색들과 비스듬히
그어진 선들 그리고 인체의 왜곡은 모두 드
쿠닝이 의도한 바였지만 활기 넘치고 역동
적인 실험이기도 하다.

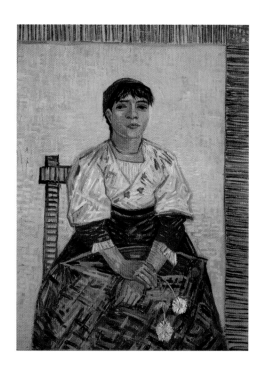

이탈리아 여자
The Italian Woman

빈센트 반 고흐, 1887, 캔버스에 유채,
81.5×60.5cm, 프랑스, 파리, 오르세 미술관

드 쿠닝에게 또 다른 영향을 미친 반 고
흐는 밝은 색채와 윤기 넘치는 물감의
획으로 그림을 그렸다. 〈여인 I〉에서와
마찬가지로 반 고흐도 질감을 살린 배
경 앞에 한 여인을 묘사하고 있다. 이
것은 작가들의 모델로 활동한 이탈리
아 여인 아고스티나 세가토리(Agostina
Segatori)의 초상화다. 반 고흐는 신인상
주의자들이 사용하던 당대의 과학적인
색채 이론을 따랐다. 드 쿠닝의 그림보
다 더 실물처럼 그렸지만 반 고흐도 물
감을 힘 있게 칠했고, 보색을 나란히 배
치하며 포개지고 겹을 이루는 자국으로
표현했다. 표현력이 풍부한 드 쿠닝의
접근법은 반 고흐의 자유로운 회화 양
식과 비교될 수 있으나, 드 쿠닝은 한층
더 나아가서 격렬하게 물감을 칠해 난
폭한 느낌을 만들어내고 있다.

허드슨강 풍경

Hudson River Landscape

데이비드 스미스

1951, 용접한 채색 강철과 스테인리스 스틸, 124×183×44cm,
미국, 뉴욕, 휘트니 미술관

미국 조각가 데이비드 스미스(David Smith, 1906-65)는 용접 금속으로 작업한 최초의 작가 중 하나였으며, 강철로 만든 큰 기하학적 추상 조각 작품으로 가장 잘 알려져 있다. 그가 공업용 공정을 사용했다는 점도 미니멀리즘에 영향을 미쳤다. 그가 이룬 가장 중요한 혁신은 조각에서 고형의 중심 또는 핵심부라는 개념을 포기했다는 점이다. 그 대신 가는 철사로 '공간 속에 그리기'를 통해 선으로 이뤄진 작품을 제작했고, 후에는 추상표현주의의 힘찬 제스처를 표현하는 큰 기하학적 형체를 만들었다.

스미스는 인디애나에서 태어났지만 열다섯 살 때 오하이오 주로 이주했다. 4년 뒤 그는 자동차 공장에서 일하기 시작했고 나중에 조각 작업에 사용한 납땜과 점용접 기술을 배웠다. 이십 대에 뉴욕으로 가서 아트 스튜던츠 리그에 입학했고, 5년 동안 회화와 소묘를 공부하면서 창조한 부조 작품이 조각 오브제로 발전했다. 그는 존 그레이엄과 아실 고르키를 포함한 작가들과 친분을 맺었다.

1930년경에 그레이엄이 그에게 피카소와 스페인 조각가 훌리오 곤살레스(Julio González, 1876-1942)가 만든 용접 금속 조각품의 잡지 사진을 보여줬다. 그 순간 스미스는 자기가 숙련공으로서 익힌 공업용 기술을 사용할 수 있다는 사실을 깨달았다. 그는 브루클린에 커다란 작업실을 임대했고, 1951년에 농기구 조각과 주물공장 폐기물을 이용하여 풍경을 대략적으로 묘사한 〈허드슨강 풍경〉이라는 조각품을 창작했다.

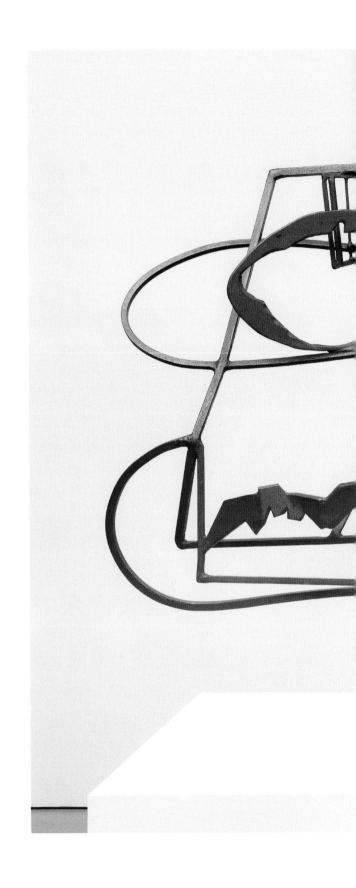

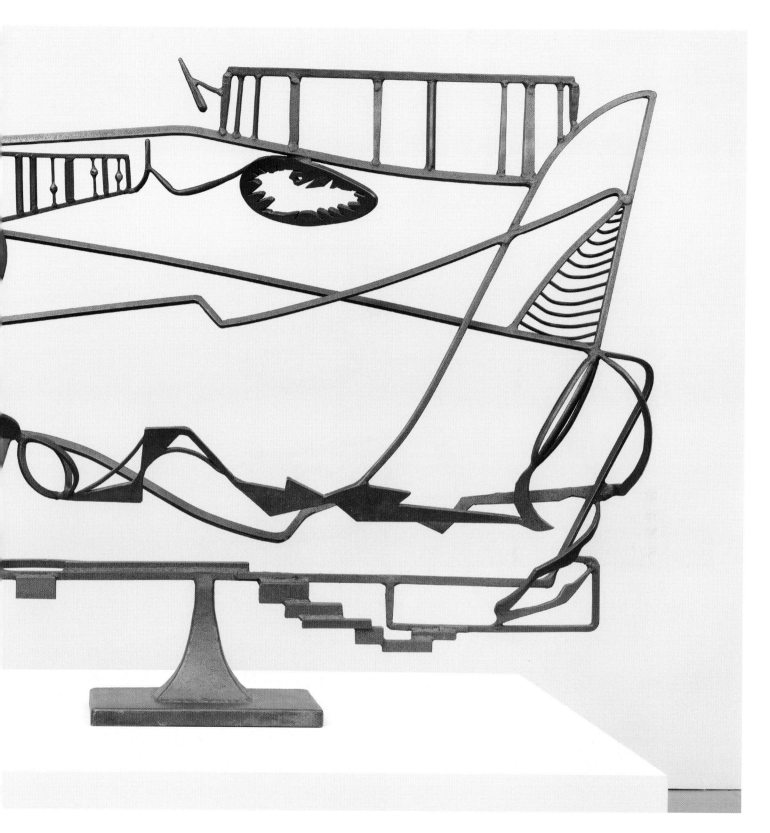

① 공간 속의 소묘

스미스는 용접된 강철을 이용해서 스스로 '공간 속의 소묘'라고 부르는 작품을 창조했다. 평평한 소묘 작품을 닮은 이 조각품은 풍경화로, 그가 올버니에서 포킵시에 이르는 120킬로미터(75마일) 구간을 열 번 여행한 경험을 종합해서 만든 것이다. 그는 기차를 타고 '수많은 소묘 작품'을 만들면서 준비 작업을 했다. 그 결과물은 소묘나 회화 작품처럼 앞에서만 감상할 수 있는데, 회화와 조각을 통합하려는 그의 노력의 결실이었다.

② 상징성

스미스는 이것을 어떻게 만들었는지 설명했다. '나는 1쿼트(약 1리터-역자 주)들이 먹물 병을 흔들었다. 먹물이 내 손 위로 흘렀고 그 모양이 내 풍경화 같았다. 나는 손을 종이에 놓았고, 거기에 찍힌 이미지를 가지고 이 풍경을 따라 다른 풍경들과 그들의 목적지로 여행했다… 그 결과는 상징화된 현실의 통합이다……'

③ 무늬

1940년에 스미스는 화가이자 조각가인 그의 아내 도로시 데너(Dorothy Dehner, 1901–94)와 함께 브루클린에서 애디론댁 산맥(뉴욕주 북부-역자 주)의 레이크 조지에 있는 볼턴 랜딩으로 이주했으며 그곳 환경 속에 몰입했다. 자연과 환경이 그의 주된 주제가 되었다. 비록 그가 묘사한 광경의 구체적인 요소는 없지만 무늬들이 바위투성이의 산악 풍경, 하늘, 흐르는 물과 인공적인 요소를 암시한다.

④ 재료

스미스는 더 많은 작가들이 공업용 재료와 기법을 수용해야 한다고 믿었다. 강철에 대해 논하며 그는 다음과 같이 말했다. '그 어떤 재료도 강철만큼 효율적으로 형체를 만들어낼 수 없다. 금속 자체는 미술사에서 거의 찾아볼 수 없다. 금속으로 연상되는 것들, 즉 힘, 구조, 움직임, 발전, 버팀대, 파괴와 잔인성은 모두 20세기와 관련 있다.' 그는 공장에서 일했고, 자동차 부품을 만들었고, 전화선을 고쳐봤기 때문에 자신이 '이미 오랫동안 해온 방식을 활용해서 조각품을 만들 기회를 발견'할 수 있었다.

⑤ 구름과 철길

형체들이 추상화되었음에도 불구하고 이 부분이 구름과 철길이라는 것을 알아볼 수 있다. 각이 진 선들이 높은 지대를 암시한다. 스미스가 아트 스튜던츠 리그에서 공부한 입체주의 미술의 영향을 보여준다.

⑥ 추상표현주의

미국 화가 겸 판화가인 로버트 마더웰(Robert Motherwell, 1915-91)의 친한 친구였던 스미스는 동료 추상표현주의 화가들의 관심사에 공감하며 그것을 조각으로 해석했다. 이 부분은 추상표현주의에서 많이 볼 수 있는 액션 페인팅을 조각적 형태로 옮긴 것이다.

⑦ 혁신

많은 전통적 조각품들이 인물을 주제로 하는 반면, 이 작품은 풍경화라는 점이 특이하다. 또 고형의 중심이 없다는 점과 공업용 재료로 만들었다는 사실이 전통을 거스르고 있다. 게다가 무거운 용접 금속으로 만들어졌음에도 불구하고 개방적인 구조가 가볍고 트인 느낌을 준다.

토템 폴 Totem poles

스미스는 유럽의 모더니즘, 자동차에 대한 공업적 지식, 토착민들이 만든 토템 폴, 추상표현주의 회화 그리고 교회 성가대원이며 독실한 감리교 신자였던 어머니 등 다양한 것으로부터 영감을 받았다. 제2차 세계대전 동안에 스미스는 알코(American Locomotive Company)에서 기차와 탱크를 조립하는 일을 하면서 용접과 리벳(대갈못) 박는 기술을 다듬었다. 1945년에 그는 빨간색으로 칠한 강철로 〈일요일 기둥(Pillar of Sunday)〉이라는 토템 폴을 제작했는데, 그가 봤던 원주민들의 토템 폴과 그의 어머니, 그리고 어린 시절의 기억에서 영감을 받은 것이었다. 대부분의 토템 폴들이 이해하기 어려운 것과 마찬가지로 스미스의 추상적인 상징들도 해석하기 어려운 경우가 많다.

파란 막대기들

Blue Poles

현대미술에서 가장 급진적인 추상 양식을 창조한 작가 중 하나인 잭슨 폴록(Jackson Pollock, 1912-56)은 그의 독창적인 방법론으로 회화를 재정립했다. 그는 1940년대와 1950년대에 미국에서 일어난 추상표현주의 운동의 선도적인 인물이 되었다. 폴록은 와이오밍과 캘리포니아와 애리조나에서 성장했다. 로스앤젤레스에서의 학창 시절에 그는 신지학에 관심을 갖게 되었으며, 피닉스에 살면서 북미 원주민의 미술을 접하고 흥미를 느꼈다. 1930년에 그는 뉴욕으로 이주했고 아트 스튜던츠 리그에 입학하여 지방주의 화가 토머스 하트 벤턴(Thomas Hart Benton, 1889-1975)에게 가르침을 받았다. 그는 호세 클레멘테 오로스코(José Clemente Orozco, 1883-1949)를 만나고, 한 여름 내내 리베라가 뉴 워커스 스쿨에 벽화를 그리는 것을 구경하고, 다비드 알파로 시케이로스(David Alfaro Siqueiros, 1896-1974)의 실험적 작업실에 합류하면서 멕시코 벽화가들의 작품에 매료되었다. 1935년부터 그는 실직한 예술가들을 고용하기 위해 설립된 공공사업진흥국(WPA)

잭슨 폴록

1952, 캔버스에 에나멜, 알루미늄 페인트, 유리, 212×489cm,
오스트레일리아, 캔버라, 오스트레일리아 국립미술관

프랙털과 미술

프랙털(Fractal)은 복잡하고 반복되는 무늬들이 서
로 되풀이되는 것으로 〈파란 막대기들〉에서 찾아
볼 수 있다. 그것은 부분들로 나눌 수 있으며 다
양한 규모로 발생한다. '프랙털'이란 말은 1975년
에 수학자 브누아 망델브로가 만들었으며, 깨졌
다는 의미를 지닌 라틴어 '프랙투스'에서 유래한
다. 그는 프랙털을 부분으로 쪼갤 수 있는 분열된
기하학적 모양으로, 각각은 전체의 모양을 작게
축소시킨 복제품이라고 정의했다. 프랙털 무늬
는 자연 속에 존재하는데, 예를 들어 꽃이나 조개
껍데기에서 찾아볼 수 있다. 프랙털 미술(아래)은
1980년대 중반부터 발달하기 시작했다.

의 연방미술 프로젝트에서 일했는데, 처음에는 벽화 분과, 그다음에
는 이젤 분과에 소속되었다. 그는 당시 구상적인 그림을 그렸지만
WPA 프로젝트가 끝나자 1942년에 드립 페인팅을 제작하기 시작했
다. 그는 초현실주의의 자동기술법과 에른스트의 진동 기법에 영감
을 받아 바닥에 커다란 캔버스를 깔고 그 위에 물감을 던지고 튀기
고 붓는 방법으로 드립 페인팅을 만들었다. 〈파란 막대기들〉은 그의
가장 유명한 작품 중 하나다.

② 발자국

그림의 우측 상단에 맨발자국을 볼 수 있고 작품의 가장자리를 따라서도 발자국들이 있는데, 작품을 바닥에 놓고 그렸다는 증거다. 폴록은 자주 캔버스 끝에 서서 안쪽으로 몸을 기울여 작업했고, 물감 뿌리기를 잘 조절할 수 있도록 때로는 오른발을 캔버스 중앙으로 뻗어 딛기도 했다.

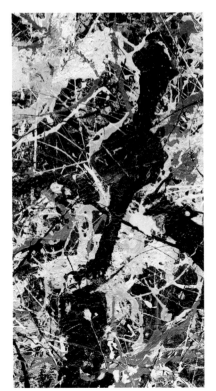

③ 파란 막대기들

폴록은 캔버스를 건드리지 않은 채 시간이 지나 물감이 마른 뒤, 막대기 모양 같은 여덟 개의 파란색 선을 여러 각도로 추가했다. 그는 막대기 자국을 만들기 위해 기다란 목재 막대에 짙은 파란색 물감을 칠한 뒤 작품 위에 무작위로 찍었다. 그 모양은 토템이나 큰 배의 흔들리는 돛대라고 묘사되기도 했으나 눈에 보이는 세계의 그 무엇도 나타내지 않는다. 그는 띠 모양과 타래 모양의 흰색, 검은색, 파란색 물감으로 그 가장자리를 흐릿하게 만들었다.

① 액션

이 그림을 창작할 당시에 폴록은 자신의 작품에 제목보다 번호를 부여하는 것을 선호했다. 이 작품의 원제는 단순히 〈11번〉 혹은 〈No.11, 1952〉였다. 1954년에 그는 〈파란 막대기들〉이라는 제목을 전시회에서 사용했다. 그는 이 그림을 그릴 때 일종의 자동기술법을 사용해 잠재의식적인 생각과 직관이 주도하도록 했다. 그림을 그리는 액션(행위) 자체와 결과적으로 만들어진 그림 모두 에너지를 나타내지만, 이 작품은 또한 정신과 신체 혹은 현대 사회에 얽매인 감정들을 표현한다.

폴록은 캔버스를 늘려서 이젤에 올려놓고 그리는 전통적인 방법 대신에, 커다란 캔버스를 작업실 바닥에 펼쳐놓고 그 표면에 물감을 내던지고, 튀기고, 줄줄 흘렸다. 캔버스가 바닥에 놓여 있었기 때문에 폴록은 그 둘레를 걸어 다니며 모든 방향에서 물감을 칠할 수 있었다.

④ 재료

폴록은 검은색 에나멜을 먼저 칠하고 그다음에 흰색, 카드뮴 오렌지색, 노란색과 은색 물감을 튀겼다. 그러고 나서 파란색 막대기를 첨가했다. 검은색과 섞인 노란색 틈으로 초록색이 모습을 드러낸다. 그가 물감을 뿌리기 위해 사용한 주사기가 깨져서 유리조각들이 물감 속에 박혀 있다.

⑤ 프랙털

오리건 대학교의 재료과학 연구소 소장인 리처드 테일러는 〈파란 막대기들〉을 분석한 결과 프랙털이 존재한다는 사실을 발견했다. 그는 감상자들이 이 작품에서 기쁨을 얻는 이유는 잠재의식이 선호하는 자연의 패턴이 포함되어 있기 때문이라고 주장했다.

⑥ 표현

폴록은 원하는 효과를 내기 위해서 즉흥적으로 작업했다. 그림에는 그의 감정과 생각들이 표현되어 있다. 그는 자신의 접근 방식에 대해 다음과 같이 말했다. '현대 화가들은 이 시대를, 비행기와 원자 폭탄과 라디오를, 르네상스나 과거의 그 어떤 문화적 방식으로도 표현할 수 없다.'

⑦ 작업 방법

폴록은 자신의 잠재의식에 따르는 자동기술법을 사용했다. 그가 멀리서 물감을 튀기고, 붓고, 떨어뜨리는 동안 붓은 캔버스에 거의 닿지 않았다. 그의 방법론은 정신분석가 카를 융의 무의식에 대한 이론에서 영향을 받았다.

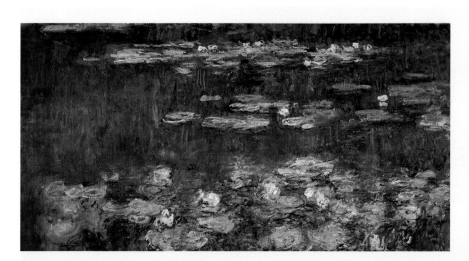

수련, 초록 그림자(부분)
Water Lilies, Green Reflections

클로드 모네, 1915-26, 캔버스에 유채, 200×850cm, 프랑스, 파리, 오랑주리 미술관

모네는 프랑스 지베르니에 있는 자신의 수련 연못에서 영감을 얻어 1915년부터 1926년 사망할 때까지 '그랑데 데코라시옹'을 작업했다. 이 작품은 하루 동안 시간의 흐름을 포착하기 위해 만든 8점의 기념비적인 패널 연작 중 하나다. 신기원을 이룬 모네는 지평선도, 전경이나 배경도, 원근법도 없이 단지 물과 하늘과 꽃만 그리며 색채와 제스처로 남긴 물감 자국을 통해 리듬을 창조했다. 모네의 발상과 화풍이 폴록에게 영향을 미쳤는지 자주 논쟁거리가 되지만, 직접적이든 간접적이든 두 작가 사이에 유사점을 찾아볼 수 있다.

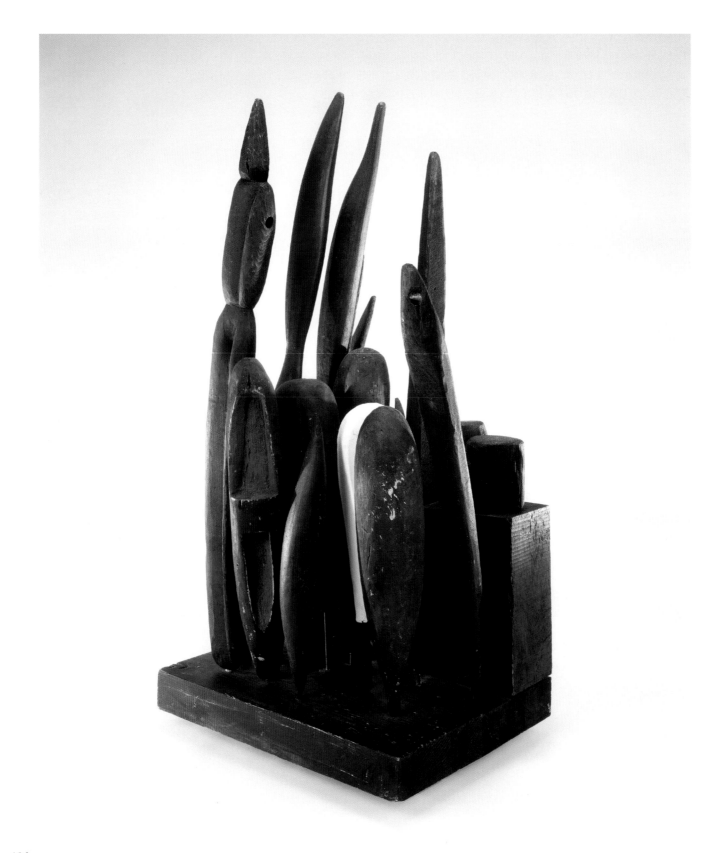

포레(밤 정원)

Forêt (Night Garden)

루이즈 부르주아

1953, 나무에 채색, 94×48×37cm, 개인 소장

루이즈 부르주아(Louise Bourgeois, 1911-2010)는 20세기의 대부분과 21세기의 첫 10년을 아우르며 활동한 작가다. 그녀는 성적으로 노골적이거나, 어린 시절의 경험, 특히 어머니를 배신한 아버지의 불륜에 강한 영향을 받은 입체적인 작품을 주로 창조했다. 1912년에 그녀의 가족은 파리의 외곽 도시 슈아지르루아에 있는 빌뇌브생조르주 거리 4번지의 집을 빌렸다. 그들은 19세기 중반에 지어진 그곳의 큰 주택에 1917년까지 거주했다. 집 뒤편에는 태피스트리 기술자들을 위한 2층짜리 작업실이 있었다. 부르주아는 어린 나이부터 태피스트리가 해지거나 손상된 부분을 새로 디자인하고, 세척하고, 수선했다. 그녀는 매우 가까웠던 어머니 조세핀과 이 모든 작업을 함께했다. 그러나 집안에는 긴장감이 팽배했는데, 그녀의 입주 가정교사가 아버지의 정부(情婦)였기 때문이다.

1932년 어머니가 세상을 뜨자 부르주아는 미술을 공부하기 위해 수학 전공을 그만뒀다. 그녀는 1933년과 1938년 사이에 여러 학교와 작업실에 다녔는데 파리에 있는 에콜 드 루브르, 랑송 아카데미, 줄리앙 아카데미, 그랑드 쇼미에르 아카데미 그리고 에콜 데 보자르 같은 곳이었다. 그녀는 레제의 조수로도 일하다가 1938년 미국 미술사학자이자 평론가였던 남편 로버트 골드워터와 함께 뉴욕으로 이민했다.

미국에서 그녀는 조각 작품을 제작하기 시작했는데, 주로 양식화되고 모호하게 성적인 형상들이었다. 그녀는 1960년대에 들어서 라텍스, 합성수지, 석고, 알루미늄 같은 재료들로 실험하기 시작했다. 그 이전까지는 비교적 전통적인 재료들인 나무와 물감을 주로 사용했다. 그녀는 미술계의 변화에 선두적인 위치를 지켰으며, 교사로 일했고 사회주의와 페미니즘을 옹호하며 정치적으로도 활발히 참여했다. 작품 활동에 있어서 그녀는 회화, 판화, 조각, 설치 그리고 행위예술을 탐구했다. 1970년대에는 보다 공공연하게 페미니스트적인 작품을 만들었다.

1947년부터 그녀는 나무와 석고를 깎고 쌓아 올린 기둥들로 이뤄진 〈저명인사(Personages)〉(1946-55) 연작을 전시하기 시작했다. 처음에는 작품을 받침대 없이 바로 바닥에 전시해서 감상자들이 작품들 사이로 걸어 다닐 수 있는 환경을 조성했다. 그녀는 후에 몇몇 작품에 받침대를 첨가했다. 〈포레(밤 정원)〉는 이 연작의 마지막 작품 중 하나다.

숲속의 밀회 Rendezvous in the Forest

앙리 루소, 1889, 캔버스에 유채, 92×73cm, 미국, 워싱턴 D. C., 워싱턴 국립미술관

프랑스 화가 앙리 루소(Henri Rousseau, 1844-1910)는 파리식물원 안에 있는 동물원과 식물원을 자주 방문했다. 그는 식물에 관한 그림책들과 200쪽에 달하는 『야생 동물들(Bêtes Sauvages)』이라는 도감을 연구했다. 그는 다음과 같이 설명했다. '온실에 들어가 이국적인 땅에서 온 신기한 식물들을 볼 때마다, 마치 꿈을 꾸고 있는 것 같다.' 부르주아의 작품과 마찬가지로 여기서도 숲이 지배적인 요소이며, 루소는 나뭇잎에 숨어 입맞춤하는 남녀를 통해 섹슈얼리티와 연결시킨다. 그는 무성한 식물을 장식적인 모티프로 사용해서 거의 추상에 가까운 무늬를 만들어냈다.

❷ 유기적인

이 작품이 1953년 뉴욕에 있는 페리도 갤러리에서 전시되었을 때 한 비평가는 다음과 같이 평했다. '과일 같고, 콩깍지 같고, 씨 같고, 천천히 비틀리며, 둥글고, 납작하고, 패이거나 매끈하기도 한 이 형체들은 감성의 어휘를 구성한다. 작품은 절제와 은둔에 관한 개인적인 시를 읊는다.'

❸ 식물의 형체

작품의 모양은 식물의 형체를 생각나게 한다. 부르주아가 이 작품을 제작하기 3년 전에 만났던 루마니아 출신 작가 콘스탄틴 브랑쿠시와 미니멀리즘의 영향이 보인다. 브랑쿠시의 매끈한 조각품이나 딱딱한 모서리를 가진 많은 미니멀리즘 작품과 달리 이 형체들은 비틀리고 왜곡되었다.

❶ 자연

작품은 밤에 정원에서 볼 수 있는 어둑어둑한 형태들을 암시하며, 부르주아가 다음과 같이 묘사한 모습을 떠오르게 한다. '내게 항상 무섭고 매혹적으로 느껴졌으며 땅에서 낮게 자란 식물들 주위를 감싸는 어둠……' 그녀는 프랑스와 미국에서 밤에 정원을 산책하던 기억을 되살리고 있었다.

1938년 부르주아는 미국으로 이주한 뒤 곧이어 낯선 나라에서 느끼는 고독과 소외감을 극복하기 위해 쓰레기장에서 발견한 잡동사니를 사용하거나 유목(流木)을 깎고 칠해서 조각품을 만들었다. 그녀의 〈저명인사〉 연작은 나무를 칠해 조립한 구조물로, 그리운 가족과 친구들을 상징한다.

❹ 공간

작은 받침대에 올린 스무 개의 오브제는 비교적 가까이 밀집되어 있다. 감상자가 서 있는 위치에 따라서 오브제 사이의 공간이 보였다 사라졌다 한다. 이 공간은 친밀감을 만들어내는 역할을 한다.

❺ 거친

부르주아는 발견된 나무를 재료로 깎고 조립하고 물감을 칠해서 별로 다듬어지지 않은 방식으로 이 작품을 만들었다. 거칠고 빠르게 작업한 결과 깔끔하게 다듬어진 공간이 아니라 빽빽하고 무성한 나뭇잎으로 이뤄진 정원이라는 느낌을 증폭시킨다.

❼ 하나의 받침대

부르주아의 작품 중에서 한 가지 해석만 가능한 것은 거의 없으며 이 작품 역시 마찬가지다. 〈저명인사〉 조각품을 하나의 받침대에 고정한 후 기작들은 환경의 영향을 받지 않았고, 이들이 건축적이기보다는 유기적이라는 점을 시사한다. 하나의 받침대에 배치된 각각의 형체들은 식물과 인간이 옹기종기 모여 있거나 무관심하게 따로 서 있는 모습을 나타낸다. 그리고 특히 (왼편의) 이 형체는 나머지로부터 소외당한 것 같다.

❻ 형태

겉보기에 임의적이고 관능적인 형태들은 부르주아가 미국에서 15년이나 지낸 후에도 프랑스와 이전 삶의 모든 것과 분리되면서 느꼈던 다양한 감정의 폭을 표현한다. 외로움, 상처받기 쉬운 연약함과 호전성 그리고 가족, 섹슈얼리티와 정체성에 대한 생각들이 포함되어 있다.

빛의 제국
Empire of Light

르네 마그리트

1953–54, 캔버스에 유채, 195.5×131cm, 미국, 뉴욕,
솔로몬 R. 구겐하임 미술관

자연주의적인 양식과 매끈하게 칠한 물감으로 현실과 환상의 경계를 혼동시키는 벨기에 화가 르네 마그리트(René Magritte, 1898–1967)는 선두적인 초현실주의 작가였다. 그는 데 키리코를 존경했으며, 광고와 책을 디자인하는 상업 작가로 일한 경험 또한 그의 작품에 큰 영향을 미쳤다. 브뤼셀에서 조용한 중산층의 삶을 선호하며 중절모를 쓴 익명의 남자를 자신의 또 다른 자아의 상징으로 자주 그린 마그리트는, 화려한 성격을 가진 대다수 초현실주의자들과 지극히 대조적이었다.

그의 어린 시절은 알려진 바가 거의 없는데, 마그리트가 열두 살 때 어머니가 강에 투신하여 자살했다. 그의 후기 작품에서 사람의 얼굴을 흰색 천으로 덮은 모습이 자주 등장하는 것으로 미루어, 어머니의 시신이 강에서 수습될 때 잠옷으로 얼굴이 가려진 모습을 그가 보았을 거라고 추측하지만 한 번도 확인된 적은 없다. 1916년부터 1918년까지 그는 브뤼셀의 에콜 데 보자르에서 공부했다. 그 뒤 벽지 디자이너와 상업 작가로 일을 시작하는 동시에 여가 시간에 인상주의, 미래주의와 입체주의의 영향을 받은 그림을 창작했다. 1920년에 데 키리코의 그림을 알게 된 뒤 그의 화풍이 바뀌었으며, 1926년에 벨기에 초현실주의 모임을 공동 창립했다. 1927년 그는 브뤼셀에서 작품을 전시했을 때 많은 비난을 받자 파리로 가서 앙드레 브르통을 비롯한 여러 초현실주의자들과 사귀었다. 그는 3년간 파리에 머물면서 일상적인 사물을 예상 밖의 크기와 병치를 사용해 그린 그림으로 호기심을 불러일으키고, 현실에 도전하며, 존재의 신비에 의문을 던지는 작품을 만들었다. 일례로 1929년에 만든 〈이미지의 배반(The Treachery of Images)〉이라는 작품에서는 파이프를 그리고 그 아래에 '이것은 파이프가 아니다(Ceci n'est pas une pipe)'라고 썼다. 그 후에 마그리트는 브뤼셀로 돌아가서 광고 일을 했지만, 때때로 런던을 방문해서 초현실주의를 후원했던 시인 에드워드 제임스의 집에 머물렀다.

제2차 세계대전 중 독일이 벨기에를 점령한 동안 마그리트는 브뤼셀을 떠나지 않았으며 파리의 브르통과는 관계를 끊었다. 그의 화풍이 잠시 달라졌지만 1948년에 이르러서는 전쟁 이전에 보였던 초현실주의 양식으로 되돌아갔다. 한낮의 하늘 아래 마치 밤처럼 조명이 밝혀진 집의 모습을 묘사한 이 작품은 그가 여러 번 탐구했던 주제로 그의 후기작 중 하나다.

바다코끼리와 목수
The Walrus and the Carpenter

『거울 나라의 앨리스』 중에서
존 테니얼, 1871, 인디아 페이퍼에 목판화

마그리트가 그린 낮 하늘 아래의 밤거리라는 역설적인 모습은 루이스 캐럴의 소설 『거울 나라의 앨리스』에 나오는 '바다코끼리와 목수'라는 시의 구절과 매우 유사하다. 정치 만화가이자 삽화가였던 존 테니얼(John Tenniel)이 삽화를 그린 그 책에 다음과 같은 시가 있다.

태양은 바다 위에서 빛나네/온 힘을 다해 빛을 비추네
태양은 최선을 다해/파도를 부드럽고 반짝이게 만들었지
이건 이상한 일이었어. 왜냐하면,/그때는 한밤중이었으니

작품의 제목 〈빛의 제국〉은 벨기에에서 초현실주의를 확립하는 데 기여한 벨기에 시인 폴 누제(Paul Nouge)가 마그리트에게 제안한 것이다.

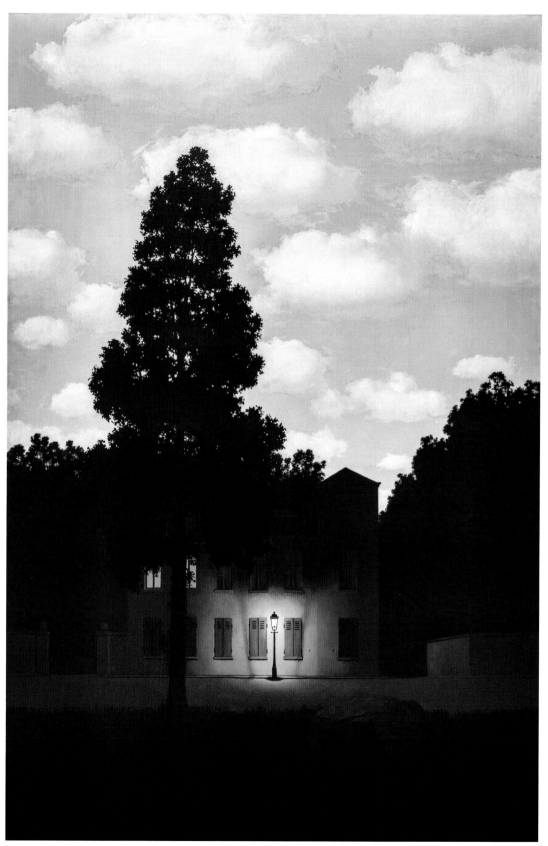

디테일

② 하늘

어두운 집 위로 한참 높은 곳에 있는 파란 하늘은 빛으로 가득하고 깃털 같은 뭉게구름이 떠 있다. 하늘만 봤을 때는 정상적으로 보이지만 아래의 역설적인 밤 광경과 합쳐지며 마그리트는 감상자가 가진 현실에 대한 선입관을 뒤엎는다. 기이한 상황 때문에 햇빛이 이미지의 섬뜩함을 증가시켜서 결과적으로 불안해진다. 마그리트는 다음과 같이 말했다. '햇빛이 언제나 우울한 세상을 드러낸다고 해서 그것을 두려워해서는 안 된다.'

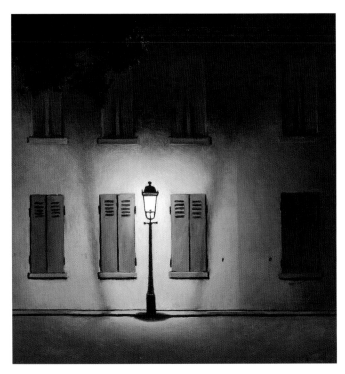

① 가로등

유리창에 초록색 덧문이 달린 흰색 집을 평범한 가로등이 환하게 비추고 있다. 땅거미가 지고 따뜻하게 빛나는 가로등 불빛이 평화롭고 고요한 느낌을 준다. 친숙하면서 동시에 섬뜩하고 불안한 광경이다. 가로등과 초록 덧문이 이미지의 초점 역할을 한다.

③ 인식

여기서 감상자가 풀어야 할 수수께끼가 주어진다. 이미지의 모든 요소들을 알아볼 수 있지만 일부는 비논리적이고 애매모호하다. 장면이 사실적인 동시에 불가능해 보인다. 시간에 대한 개념과 눈에 보이는 것과 사실이라고 믿는 것들에 의문을 갖게 만들어서 감상자의 예상을 반박한다.

마그리트는 상업 미술 작가로 일했던 배경을 활용해서 섬세하고 거의 눈에 띄지 않는 붓 자국으로 그림을 매끄럽고 사실적으로 보이도록 마감했다. 그의 경험은 또한 효과적인 구도를 만드는 데 도움이 되었다.

④ 적용

마그리트는 자신의 회화 기법보다 주제를 강조하려고 노력했다. 그는 다음과 같이 적었다. '나의 작업 방식을 저술가와 비교한다면 가장 단순한 어조를 찾아서 문체의 어떤 멋도 부리지 않고, 독자에게 오로지 글쓴이가 표현하려는 생각만 전달하려고 노력하는 것과 같다.'

⑤ 구도

집과 어두운 나무들이 캔버스의 약 3분의 1을 차지한다. 빛나는 가로등이 한가운데에 자리 잡고 있으며 그림 전체의 중심점이 된다. 오른편에 있는 나무들의 각도가 시선을 이미지 안으로 이끌며, 키 큰 나무 사이로 보이는 하늘이 더 자세히 탐색하도록 끌어들인다.

⑥ 색채

초현실주의를 받아들인 1926년 이후 마그리트는 부드럽고 밝은 팔레트를 사용했으며, 여생 동안 거의 달라지지 않았다. 거기에는 연백, 아연백, 레몬 옐로, 카드뮴 옐로, 버밀리언, 매더, 레드 오커, 비리디언, 세룰리안블루, 프러시안블루, 울트라마린, 코발트 바이올렛과 검은색이 포함된다.

⑦ 환상

같은 주제를 약간 다르게 여러 번에 걸쳐 그렸지만, 모두 마그리트 특유의 객관적인 화풍으로 만들어졌다. 원근법은 정밀하고 정확하며 그림자와 반사된 부분은 신중하게 그려졌다. 진하고 어두운 그림자 때문에 잘 보이지 않는 공간이 생겨서 불길한 느낌을 자아낸다.

초현실주의 선언문

1924년과 1929년에 앙드레 브르통이 초현실주의 선언문을 두 번 써서 발간했다. 그 첫 번째는 소책자(오른쪽)로 발행되었는데, 초현실주의를 다음과 같이 정의했다. '초자연적인 자동기술법의 완전한 상태로서, 구두(口頭)와 글로 쓴 문장으로 또는 그 어떤 방식으로든 실제적인 생각의 작용을 표현하고자 하는 방법이다. 사고의 지배를 받으며 이성의 통제도 전혀 없고 그 어떤 심미적·도덕적 고려사항으로부터 자유롭다.' 그리고 초현실주의가 예술에서뿐만 아니라 삶의 모든 상황이나 환경에서 적용 가능하다는 설명과 예시로 이어진다. 꿈과 그 중요성도 거론되며 다다의 모순을 언급한다. 마그리트를 포함해서 일반적으로 초현실주의 작가들은 꿈을 해석하지 않고 꿈을 바탕으로 단지 확장해 나갔을 뿐이다.

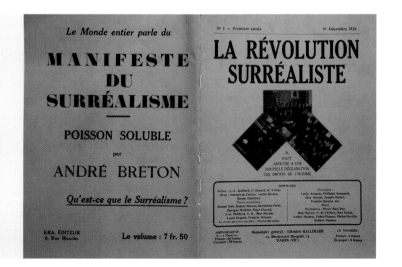

구축된 머리 No. 2

Constructed Head No. 2

나움 가보

1953–57, 나무 받침에 인청동, 44.5×43.5×43.5cm, 이스라엘, 예루살렘,
이스라엘 박물관

선구적인 구축주의 조각가로 유리, 플라스틱과 강철을 포함한 특이한 재료를 사용해서 오브제의 구조를 표현한 나움 가보(Naum Gabo, 1890-1977)는 엔지니어로 교육을 받았다. 그의 본명은 성이 '페브스너'였지만 작가였던 형 앙투안 페브스너(Antoine Pevsner, 1884-1962)와 혼동되는 것을 피하기 위해 1915년에 개명했다. 가보는 활동 기간 동안 구축주의뿐만 아니라 여러 가지 양식과 사조와 인연을 맺었는데, 입체주의, 미래주의, 바우하우스, 추상-창조(Abstraction-Création) 그리고 세인트 아이브스 학파(St Ives School)가 포함되어 있다.

가보는 아버지가 금속가공 공장을 운영하던 러시아의 지방 도시 브랸스크에서 태어났다. 1910년에 그는 독일로 가서 뮌헨 대학에서 의학을 공부했지만, 곧 자연과학으로 전공을 바꾸고 동시에 스위스 미술사학자 하인리히 뵐플린이 가르치는 미술사 강의를 수강했다. 2년 뒤에 그는 또 뮌헨에 있는 엔지니어링 학교로 옮겼는데, 그곳에서 만난 칸딘스키를 통해 추상미술을 접하게 되었다. 1913부터 1914년까지 그는 걸어서 뮌헨에서 피렌체에 이어 베니스를 거쳐 파리로 갔는데, 이미 화가로서 자리를 잡은 앙투안과 합류하기 위해서였다. 파리에서 그는 입체주의의 최신 경향을 발견했고, 같은 러시아 출신 조각가 아르키펭코가 유리와 종이로 만든 아상블라주를 보게 되었다.

제1차 세계대전이 발발하기 직전에 그는 파리를 탈출해서 코펜하겐으로, 그다음엔 크리스티아니아(현 오슬로)로 갔다. 그가 당시에 만든 구조물들은 구상적이었으며 합판과 판지를 포함한 비전통적인 재료를 사용했다. 그는 곧 아연 철판을 사용하기 시작했는데, 미술보다는 산업 건설과 연관된 재료였다. 당시의 그가 만든 가장 주목할 만한 작품이 바로 〈머리 No. 2〉로, 1916년에 먼저 판지로 만들었다. 교차하는 면들로 이뤄진 이 작품은 양감이 없이 부피와 형태와 외양을 묘사하는 실험이었다. 엔지니어로서 받은 교육이 이런 작품을 만드는 데 도움이 되었다. 그다음 해에 그는 앙투안과 함께 러시아로 돌아갔으며 그의 조각기법에 대해 '구축주의'라는 용어가 처음 사용되었다. 그는 〈머리 No. 2〉를 여러 번 복제했다. 인청동을 사용한 이 복제품은 최초 작품을 만든 지 40년 후에 같은 크기로 만들어졌다. 10년 뒤 그는 같은 두상 4점을 강철로 커다랗게 만들었다.

덴마크 코펜하겐으로의 탈출

제1차 세계대전이 발발하고 1914년 8월에 가보는 남동생 알렉세이와 함께 독일에서 탈출했다. 그들은 1914년 8월 2일 새벽에 덴마크 국경을 넘었다. 급하게 도망 나왔으므로 형제가 코펜하겐(위)에 도착했을 때 그들에게는 침대가 하나뿐인 작은 다락방을 빌릴 돈밖에 없었다. 그들은 유대계 집안 출신이었지만 유대교 신앙을 교육받지 않았다. 그들은 동유럽 유대인들의 주요 언어인 이디시어를 할 줄 몰랐으며 회당에도 가본 적이 없었다. 그럼에도 불구하고 그들은 코펜하겐에 도착하자 그곳 유대교 단체에 찾아가 러시아에서 가족들로부터 돈을 받을 때까지 경제적 지원을 부탁했다. 결국 그들은 아버지로부터 송금을 받았고, 보다 편안한 숙소로 옮길 수 있었다. 그들은 코펜하겐에서 8주 동안 지낸 뒤에 오슬로로 갔으며 그곳에서 가보는 다양한 작가, 지식인들과 친분을 맺었다. 그들의 형 앙투안은 1916년 초에 그들과 합류했다.

디테일

② 입체주의의 영향

가보는 훗날 비록 입체주의와 미래주의가 추상미술을 충분히 수용하지 않는다고 비판했지만, 그는 파리에서 경험한 입체주의로부터 큰 영향을 받아 이 작품을 창작했다. 입체주의와 마찬가지로 이 작품은 여러 각도를 나타내는 면들을 사용해서 머리의 구조를 보여준다.

③ 구축주의

1920년에 가보와 앙투안은 모스크바 거리에서 「사실주의 선언문」을 배포했다. 그 내용은 미술이 가치와 기능을 지녔다고 주장하며 구축주의의 원리를 제시하는 것이었다. 1922년부터 가보는 베를린에 살면서 바우하우스 작가들과 협업했다. 그는 타틀린의 구축주의 원칙을 따랐지만, 그의 작품은 정치적 문제보다는 현대 기술과 산업용 재료의 사용에 중점을 뒀다.

① 재료

최초로 1916년에 판지로 만든 이 두상은 가보가 40년 후에 인청동을 사용해서 원작과 같은 크기로 만들었다. 가보는 내구성을 높이고 전통적인 조각품들과의 연결고리로 삼기 위해 청동을 사용했으며 이 작품을 자신의 최고의 역작이라고 생각했다.

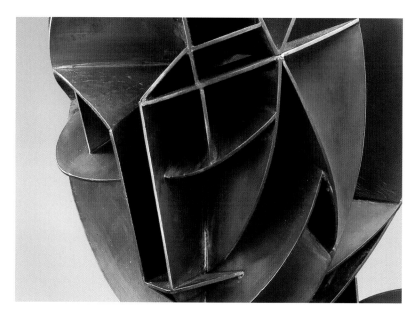

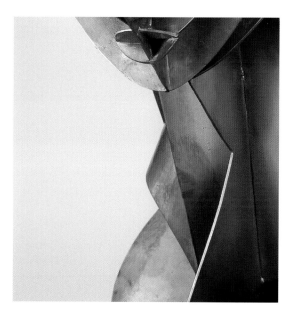

④ 네거티브 형태

이 두상은 기본적으로 타원 형태인 다수의 기하학적 면들로 이뤄져 있다. 그러나 그 유래는 가보가 그린 목탄 소묘로, 모자와 베일을 쓴 여인의 모습이었다. 이 조각품은 머리의 고형 부분만큼이나 네거티브 형태에도 초점을 두고 있다. 가보의 작품 세계에서는 양감보다 공간의 표현이 주된 요소였다. 감상자가 작품 주위를 이동함에 따라 얼굴과 머리가 마치 돌아가는 것처럼 보인다.

⑤ '용적측정법을 통한 구축'

1920년에 가보는 다음과 같이 선언했다. '…우리는 4개의 면을 가지고 4톤의 덩어리와 같은 부피를 구축한다.' 그는 이 방식을 '용적측정법을 통한 구축'이라고 불렀으며 수학의 삼차원 모형에서 유래한 개방적 구축 방법을 사용했다.

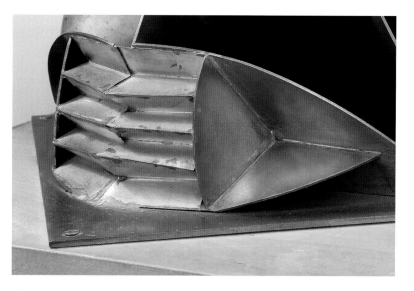

⑥ 공간적 자유

입체주의처럼 이것은 여러 측면을 혼합해서 다른 각도에서도 구조를 파악할 수 있다. 그러나 가보의 관심사는 어떤 이론을 따르는 게 아닌, 공간적 자유를 창조하는 것이었다.

⑦ 손

작품의 전체 모습은 한 사람이 등을 구부려 앞으로 기댄 자세로 양손을 마주잡고 있다. 여기 손은 오로지 선과 각, 혹은 세 개의 각진 수평 형태가 직사각형 안에 들어 있는 모양이지만 누구나 그것을 보고 손이라고 쉽게 이해할 수 있다.

도대체 무엇이 오늘날의 가정을 이토록 색다르고 매력 있게 만드는가?

Just what is it that makes today's homes so different, so appealing?

리처드 해밀턴

1956, 콜라주, 26×25cm, 독일, 바덴뷔르템베르크, 튀빙겐 쿤스트할레

이 콜라주에 등장하는 막대사탕은 하나의 미술 사조를 일컫는 이름이 되었다. 작품을 만든 리처드 해밀턴(Richard Hamilton, 1922-2011)은 팝 아트의 창시자로 인정받고 있으며, 1950년대에 광고와 텔레비전의 상승세를 처음 포착한 작가 중의 하나였다.

해밀턴은 런던의 노동자 계층 집안에서 태어났다. 그는 학교를 마친 뒤 바우하우스 같은 미술학교이자 상업 디자인 회사였던 라이만 스튜디오에서 작업실 조수로 일했다. 그는 디스플레이 부서의 일을 도왔으며, 누드모델 그리기 수업에 참여할 수 있는 허락을 받았다. 그는 1938년에 그곳을 그만두고 영국 왕립 미술원 학생이 되었다. 1940년에 그는 정부 훈련 센터에서 공학 제도사 공부를 했는데, 몇 달 만에 제2차 세계대전의 영향으로 폐지되었다. 전쟁이 끝난 뒤에 그는 왕립 미술원으로 돌아갔으나 '가르침을 통해 배우는 것이 없다'라는 이유로 퇴학당했다. 그 결과 그는 18개월 동안 군복무에 징집당했다. 1948년에 해밀턴은 사진사 나이젤 헨더슨(Nigel Henderson, 1917-85)을 본드가(街)에 있는 갤러리에서 만나게 되어 슬레이드 미술대학에 지원해보라는 조언을 받았다. 그는 윌리엄 콜드스트림(William Coldstream, 1908-87)과의 면접을 거쳐 학생으로 등록했다. 헨더슨은 그를 인디펜던트 그룹에 소개했고, 1942년에 재발간된 다시 웬트워스 톰프슨(D'Arcy Wentworth Thompson)의 책『성장과 형태에 대하여(On Growth and Form)』(1917)도 그에게 알려주었다. 1951년에 해밀턴은 '성장과 형태'라는 제목으로 런던의 인스티튜트 포 컨템퍼러리 아트에서 전시회를 열었다. 그는 계속해서 다양한 전시회를 조직하고 참여했으며 런던의 센트럴 스쿨 오브 아트 앤드 디자인과 뉴캐슬의 킹스 칼리지를 포함해서 여러 학교에서 교편을 잡았다.

해밀턴은 런던의 화이트채플 갤러리에서 열린 인디펜던트 그룹의 전시회 '이것이 내일이다'(1956)를 계획하는 데 산파 역할을 했으며, 이 전시회는 영국 팝아트 운동의 출발점으로 평가받고 있다. 그는 미국의 물질주의와 전후(戰後) 소비 호황을 패러디한 이 콜라주를 만들어서 전시회의 포스터와 도록에 사용했다. 1년 뒤 그는 팝아트에 대한 해석을 다음과 같이 정의했다. '인기 있는, 일시적인, 소모적인, 저가, 대량 생산된, 젊은, 재치 있는, 섹시한, 속임수, 화려한, 대기업.'

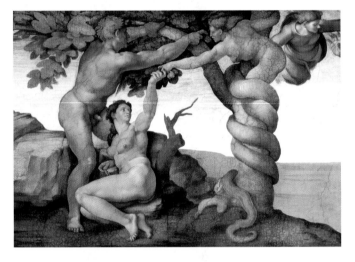

타락과 낙원에서의 추방(부분)
The Fall and Expulsion from the Garden of Eden
미켈란젤로, 1509-10, 프레스코, 280×570cm, 바티칸, 사도궁

미켈란젤로가 시스틴 성당에 그린 프레스코(1508-12) 일부를 보면 이브가 뱀으로부터 금단의 열매를 받아들고 있으며, 아담도 생명의 나무에서 열매를 따고 있다. 이 순간이 The Fall, 인간의 타락이라고 알려져 있으며, 아담과 이브가 하느님의 은총에서 내쳐지는 순간이다. 미켈란젤로는 이 이야기를 해석할 때 이브는 사과를 과감하게 움켜쥐고 아담은 자기 것을 탐욕스럽게 취하는 것으로 묘사했다. 미켈란젤로가 표현한 인물들은 강하고 근육질의 몸매와 매끈한 피부를 가졌으며, 한마디로 완벽한 두 인간의 예시다. 이상적인 인체로 묘사된 아담과 이브는 그리스와 로마 미술에 등장하는 신(神)들과 운동선수들의 형상과 같다. 해밀턴은 그 전통을 이어받아 자기가 사는 시대를 패러디하면서 미켈란젤로가 표현했던 완벽한 형체를 갖춘 이상적인 남성과 여성의 신체를 되풀이하고 있다. 이 성서 이야기의 주제인 유혹이라는 관념이 해밀턴의 콜라주에서 상기되고 있다.

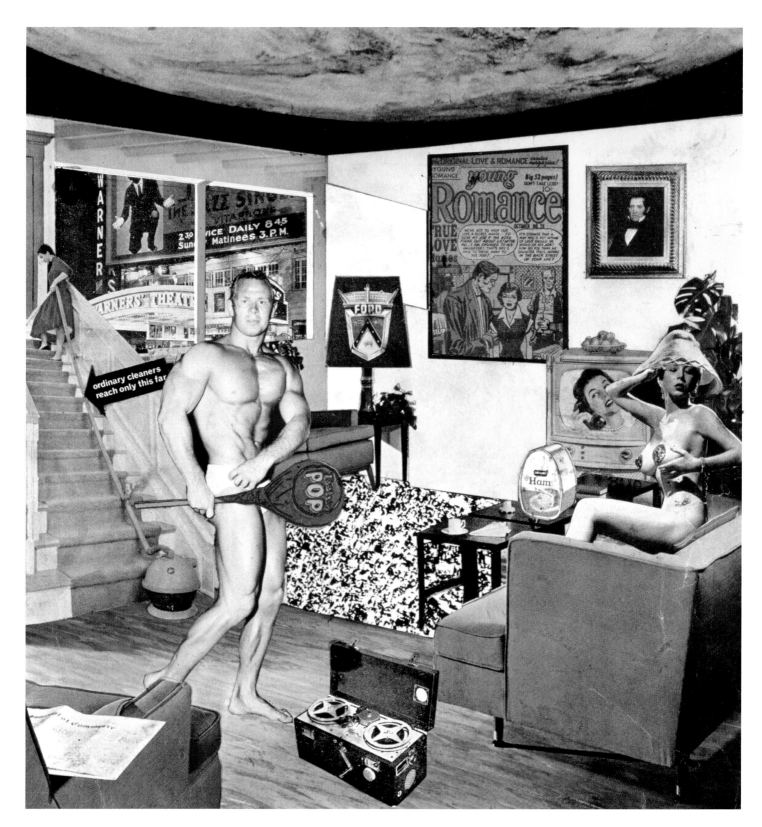

② 거실

전쟁이 끝나고 10년 뒤, 영국은 경제적인 어려움을 겪고 있었으며 소비재는 흥미진진한 대상이었다. 이 방의 주된 요소들은 1955년 발행된 「레이디스 홈 저널(Ladies' Home Journal)」(미국의 대표적인 여성 잡지-역자 주)에 실린 리놀륨 바닥재 광고에서 가져왔다. 광고에는 다음과 같은 문구가 적혀 있었다. '도대체 무엇이 오늘날의 가정을 이토록 색다르고 매력 있게 만드는가? 바로 개방형 실내 공간 - 그리고 과감한 색채의 사용.'

① 보디빌더

이 사진은 1954년 9월 「내일의 남자」 잡지에 실린 보디빌더 어빈 '자보' 코슈스키(Irvin 'Zabo' Koszewski)의 모습이다. 그는 '미스터 아메리카' 대회에서 3등을 수상했다. 반라의 모습으로 당대를 대표하는 전형적인 남성상인 그는 아담과 같이 예술적으로 해석된 남성의 모습과 일맥상통한다.

③ 비스듬히 기댄 여인

마치 현대판 이브처럼, 유혹하는 여인이 소파에 기대어 있다. 미국 화가 조 베어(Jo Baer, 1929년생)는 사진 속 주인공이 자신이라며 생활고에 시달리던 무명작가 시절 성인 잡지 모델로 일했다고 밝혔다. 유두를 가리는 무화과 잎 모양의 장식을 그려 넣고, 전등갓을 오려 머리에 풀로 붙였다.

④ 막대사탕

빨간색 셀로판지로 포장된 거대한 막대사탕에 노란색 글씨로 'Tootsie POP(투시팝)'이라는 상호명이 쓰여 있는데, 여기에서 팝아트 운동의 이름이 유래된 것이라고 볼 수 있다. 무화과 잎사귀 역할을 대신하고 있으며, 당시 미국에서 영국으로 수입되기 시작한 눈에 띄게 포장된 소비재의 다양함을 노골적으로 보여주고 있다.

⑤ 천장

이 천장은 「라이프」 잡지 1955년 9월호에 게재된 100마일(161킬로미터) 상공에서 촬영한 지구 사진을 사용한 것이다. 미국과 소련연방 사이에서 벌어지고 있던 우주 개발 경쟁을 상징하며 16세기 혹은 17세기의 바니타스 회화를 연상시킨다.

⑥ 창밖 풍경

이 흑백 사진은 뉴욕의 브로드웨이에 있는 워너 극장의 외관으로 앨 졸슨(Al Jolson)이 출연하는 초기 유성 영화 〈더 재즈 싱어〉(1927)의 초연을 광고하고 있다. 이 사진은 비록 30년 전에 촬영되었지만 영화라는 개념은 해밀턴이 작품 전반에 걸쳐 강조한 오락성이라는 주제를 뒷받침해준다.

⑦ 계단

후버사(社)에서 만든 '별자리(Constellation)'라는 진공청소기 광고에서 오려온 이 부분도 「레이디스 홈 저널」 1955년 6월호에 실린 것이다. 빨간색 옷을 입고 계단을 청소하고 있는 여인은 가정부 또는 청소부로 보인다.

⑧ 포스터와 초상화

여기 최초의 애정-도피 만화 『젊은 로맨스(Young Romance)』의 표지 그림은 1950년 11월에 잡지 광고로 실린 것이다. 해밀턴이 이 이미지를 사용한 것은 로이 리히텐슈타인(Roy Lichtenstein, 1923-97)의 회화를 예견한다. 같은 벽면에 걸린 빅토리아 시대풍의 초상화는 전통적인 미술 작품을 상징한다.

줄이 있는 형상(마도요새) 1번

Stringed Figure (Curlew) Version I

바바라 헵워스

1956, 나무 받침 위에 황동과 면실, 46.5×56×34.5cm, 개인 소장

모더니즘의 전형을 보여준 바바라 헵워스(Barbara Hepworth, 1903-75)는 20세기의 가장 개성이 뚜렷한 추상 조각가 중의 하나였다. 풍경과 특히 깊은 유대감을 가진 그녀는 자연계를 이용해서 작고 친밀한 작품부터 웅장하고 기념비적인 작품까지 다양하게 만들었으며, 견고함과 공간이라는 개념을 매끈하게 연마하고 둥글린 형체로 나타냈다.

그녀는 잉글랜드의 요크셔 지방 웨스트 라이딩에서 성장했으며 꽤 유복한 집안의 맏이였다. 학창시절 음악으로 상을 받았고, 1920년 16세의 나이에 리즈 미술대학에 장학생으로 진학했다. 그곳에서 영국 조각가 헨리 무어를 만났으며 친구이자 경쟁자 관계를 유지했다. 1년 뒤 그녀는 런던의 영국왕립예술학교에 합격하여 그곳에서 3년간 공부했다. 그녀는 어린 시절부터 장래희망이 조각가였기 때문에 당시에 여자로서 흔치 않은 활동인 조각술을 배우게 되었다. 그녀는 이탈리아로 가서 대리석을 조각하는 방법을 배웠다. 그곳에서 훗날 남편이 된 영국 조각가이자 화가 존 스키핑(John Skeaping, 1901-80)을 만났다.

헵워스는 예비 모형이나 준비 스케치를 거치지 않고 직접 조각을 했다. 활동 기간 동안 그녀의 작품들은 매끈한 곡선의 형체에서 점점 더 추상화되어 갔다. 그러나 그녀의 작품이 완전한 추상의 모습을 보이기 시작한 것은 1930년대 들어 두 번째 남편인 영국 작가 벤 니콜슨과 결혼한 다음부터였다. 1931년에 그녀는 처음으로 분홍색 설화석고(앨러배스터)를 뚫어서 만든 작품을 통해 조각에 구멍을 내기 시작한 선구적인 조각가가 되었다. 그녀의 작품에서 필수적인 요소로 자리 잡은 구멍 내기 기법에 대해 그녀는 다음과 같이 말했다. '나는 추상적인 형체와 공간을 만들기 위해 돌에 구멍을 뚫으면서 아주 강렬한 즐거움을 경험했다. 사실적인 묘사를 목적으로 했을 때와는 아주 다른 느낌이었다.'

1939년에 그녀는 가족과 함께 런던에서 콘월로 이주했다. 그곳에서 그녀는 세인트 아이브스 화파 작가 모임의 일원으로 석조뿐만 아니라 금속으로도 작업하기 시작했다. 그녀의 조각품 〈줄이 있는 형상(마도요새) 1번〉은 다양한 크기로 만든 연작 중의 하나다. 고대 그리스의 수금(竪琴)을 닮은 이 작품은 섭금류의 일종인 마도요새가 나는 모습을 암시하기도 한다.

수금 기타

수금 기타(위)는 수금처럼 생긴 기타의 일종으로 18세기 후반에 발명된 것이 거의 확실하다. 이 악기는 특히 파리에서 약 50년 동안 매우 인기가 높았다. 당시 가장 높이 평가되는 기타 연주자들도 많이 연주했을뿐더러 프랑스 왕비 마리 앙투아네트도 이 악기를 연주한 것으로 전해진다. 이름 그대로의 모습을 가진 수금 기타는 헵워스의 조각에 중대한 영향을 미쳤으며, 그녀의 사고에 음악이 어떤 위치를 차지하는지 잘 보여준다. 수금의 인기가 떨어진 뒤에도 그 형상은 고전주의 이상의 상징으로 자주 사용되었으며, 고대 그리스나 로마의 느낌을 불러일으키기 위한 목적으로 우화적인 회화에 많이 등장했다.

디테일

② 주제

제목 앞부분인 '줄이 있는 형상'은 작품과 헵워스의 음악적 재능을 연결 짓는다. 이 작품은 의도적으로 악기를, 특히 고대 신화에 등장하는 영웅 오르페우스의 수금과 비슷하게 만들었으며, 또한 큰 섭금류인 마도요새를 연상시킨다. 헵워스는 새에 무척 관심이 많았는데, 날아오르는 아치 모양 형태가 비행하는 마도요새를 암시한다.

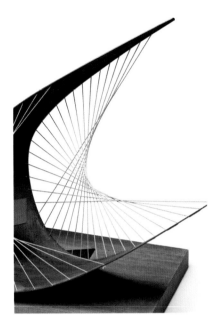

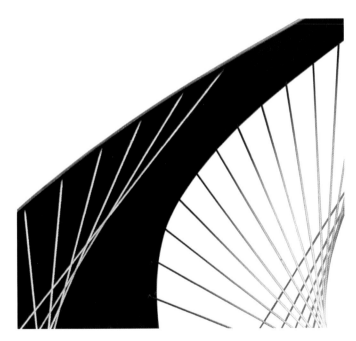

① 형태

곡선의 극적이고 뾰족한 형태를 가진 이 조각품은 같은 모양의 여러 작품 중 하나다. 헵워스는 삼각형의 금속판을 사용해서 예각을 이루는 두 모서리로 에워싸는 날개를 형성했다. 그녀는 삼각형의 왼쪽 변을 두 번 절개한 뒤 가운데 부분을 안으로 말아서 더 압축된 형체로 만들었다.

③ 영향

여기에는 나움 가보의 조각품 〈선에 의한 구축 공간 No.1〉을 닮은 요소들이 있는데, 가보는 재료로 나일론 섬유와 퍼스펙스(아크릴 유리-역자 주)를 사용했다. 또한 동료 작가 존 웰스(John Wells, 1907-2000)의 그림 〈바다-새 형체들(Sea-Bird Forms)〉(1951)에서도 영감을 받은 듯하다. 비대칭 곡선 형태가 급강하하는 바닷새들의 비행이나 콘월의 거센 파도를 암시한다.

1956년에 이르러서 헵워스는 금속으로 작업하는 데 관심을 가지게 되었다. 그녀는 직접 조각하기에 중점을 두던 방식에서 벗어나 황동과 구리로 실험을 하고 새로운 조형 기법을 탐구하면서 여전히 자연을 주제로 삼았다.

기법

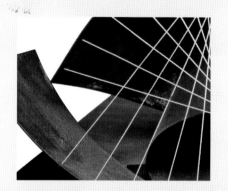

❹ 준비 작업

이 작품은 아주 많은 준비 작업이 필요했다. 먼저 헵워스는 상세하게 그림을 그린 뒤 판지를 잘라 견본을 만들어서 조각품의 형태를 결정했다. 완성된 작품에는 청동판과 면(綿)으로 된 낚싯줄을 사용했다. 그녀는 1956년부터 1959까지 이 작품을 모두 다른 크기로 9점 제작했다.

❺ 팽팽함

펼쳐진 오브제는 가벼워 보여서 마치 집어 들어 연주를 하거나, 자유롭게 날아가 버릴 수도 있을 것 같다. 헵워스는 최대한 얇은 금속판을 사용함으로써 섬세한 형태를 마음대로 만들 수 있었다. 펼쳐진 채로 곡선 모양을 이루는 면들은 거미줄 같은 끈들의 팽팽함으로 유지된다.

❻ 줄

줄을 엮는 두 가지 방법을 통해 조화를 이루고 있다. 뒷부분에서는 줄이 형체 전체를 감싸고 있으며, 실 구멍 사이의 간격이 좁고 포물선을 이룬다. 앞부분에서는 곡선 모양의 날개 가운데 부분에 줄이 모여 있으며, 실 구멍 사이의 간격이 더 넓고 다양하다.

❼ 공정

헵워스는 청동 안쪽의 녹청을 그대로 유지하면서 냉간 압연을 사용해 판을 손으로 구부린 뒤 비대칭 모양의 곡선 날개 둘레에 구멍을 뚫었다. 그녀는 납작한 청동판을 사용해서 작품을 나무 받침대에 고정시킨 뒤 구멍을 통해 줄을 엮었다.

오르페우스(부분) Orpheus

프란츠 폰 슈투크, 1891, 금박을 입힌 목판에 유채, 55×47cm, 독일, 뮌헨, 뮌헨 빌라 스탁 미술전시관

고대 그리스 로마의 신 오르페우스는 서사시의 뮤즈이자 호머가 지은 『일리아드』(기원전 1260년경-1180)의 영감이 된 칼리오페와 신들의 지도자 아폴론의 아들이었다. 오르페우스가 노래를 부르며 수금을 타는 소리는 매우 아름다워서 모두가 그 소리에 사로잡혔다. 야수들이 길들여졌으며, 나무들은 그를 향해 흔들리고, 사람들은 싸우다가 화해했다. 이아손과 아르고호 선원들은 그에게 함께 항해해서 용감한 선원을 유혹해 죽음에 빠트리는 사악한 사이렌으로부터 지켜달라고 부탁했다. 헵워스가 〈줄이 있는 형상(마도요새) 1번〉을 만들 때 상상했던 것이 바로 이 오르페우스의 마법 수금이었다.

빨강의 4색

빨강의 4색
Four Darks in Red

마크 로스코
1958, 캔버스에 유채, 258.5×295.5cm, 미국, 뉴욕, 휘트니 미술관

마크 로스코(Mark Rothko, 1903-70)는 색면(色面)회화 작가 중에 가장 잘 알려져 있다. 자신의 러시아계 유대인 혈통과 프리드리히 니체의 철학 그리고 그리스 신화에서 영감을 얻은 로스코의 추상회화는 색채와 균형, 깊이와 규모에 초점을 둔다. 작품은 잠재의식의 차원에 감정을 불어넣는 것을 목표로 한다.

그는 러시아의 드빈스크(현 라트비아)에서 태어났지만 열 살 때 가족과 함께 미국으로 이주했다. 열여덟 살의 나이에 그는 예일대학교에 장학생으로 선발되었으나 2년이 못 되어서 뉴욕에 있는 파슨스 디자인 학교에 입학했다. 그의 초기 회화는 표현주의 양식을 따랐으며, 1935년에 텐(The Ten)이라는 모임을 공동 창립했다. 그는 경제적으로 어려움을 겪었고 우울증에 시달렸으며 신화와 철학을 공부하기 시작했다. 그는 유럽의 초현실주의와 스위스 정신분석가 카를 융의 이론에 영향을 받아 구상미술에서 벗어나 그림에 포함된 형체의 숫자를 줄이고 경계가 모호한 유색의 형태들을 창조했다.

1958년에 그는 뉴욕 시그램 빌딩에 있는 고급 음식점 포 시즌스로부터 회화 작품 연작을 의뢰받았다. 그러나 작품이 완성된 뒤에 그는 런던 테이트 미술관에 기증하기로 마음을 바꿨다. 〈빨강의 4색〉은 1950년대 후반 그가 사용한 어두운 팔레트를 대표적으로 보여준다.

볼프강 아마데우스 모차르트

로스코는 다음과 같이 말했다. '나는 음악과 시(詩)가 주는 통렬함의 수준으로 회화를 끌어올리고 싶어서 화가가 되었다.' 그는 작곡가 볼프강 아마데우스 모차르트의 음악에 영향을 받았으며, 그의 아들 크리스토퍼는 다음과 같이 설명하고 있다. '모차르트의 작품에서 … [그는] 자신의 예술적 언어를 개발하는 데 영향을 미친 양식적·조형적 원리와 특히 생각을 표현하는 방법을 발견했다.'

디테일

❷ 부유하는 직사각형

그림에서 가장 아래에 있으며 가장 좁은 마름모꼴인 이 짙은 빨간색은 더 밝은 빨간색 배경 위에 칠해졌으며 희미한 휘색 테두리 때문에 부유하는 느낌을 준다. 색채의 힘과 더불어 로스코는 자기가 만든 형태가 가지는 표현의 잠재력을 믿었으며, 영적인 존재를 포착한다고 여겼다.

❶ 어두운 팔레트

1950년대 후반에 로스코는 자신의 작품이 단지 장식적이라는 논평을 막기 위해서 팔레트를 어둡게 사용하기 시작했다. 어두운 빨간색, 적갈색, 검은색과 갈색 계열의 이 팔레트는 어두운 색채가 감상자에게 희망적인 느낌을 불러일으키는 힘이 있다는 그의 신념을 표현한다. 시그램 빌딩 작품을 의뢰받기 직전에 그린 이 그림은 그 연작의 원형이라고 볼 수 있다.

❸ 영적인 것

로스코는 자기 작품들을 45센티미터(18인치)의 거리에서 감상해야 한다고 말한 적이 있다. 그는 자기가 그림을 그릴 때와 같은 거리에서 감상자들이 본다면 그들도 동등한 영적인 경험을 할 거라고 믿었다. 그것은 일반적으로 명상과 초월의 느낌이지만 훨씬 더 강렬한 것일 수 있다. 이런 방법으로 그는 자신과 감상자 사이에 일종의 교감이 생기는 것을 상상했다.

로스코는 가루 안료와 토끼가죽 풀을 섞어 만든 적갈색 물감으로 밑칠을 해서 캔버스를 준비했다. 이렇게 만들어진 무광의 표면에 두 번째 칠을 한 다음, 이를 긁어내서 색채가 얇게 남도록 만들었다.

④ 물감 칠하기

로스코는 바탕으로 사용한 빨간색 물감이 일단 건조되면 커다란 상업용 도장 붓을 사용해서 검은색 물감을 칠했다. 그는 빠르고 끊어지는 붓놀림으로 크고 넓은 제스처를 사용해서 직사각형 모양을 만들어 갔다. 그는 가장자리를 부드럽게 만들어서 약간의 움직임과 깊이를 창조했다.

⑤ 레이어링

빛나는 붉은 바탕으로부터 직사각형들이 나타나는 동시에 사라진다. 미묘한 색채, 톤과 질감의 변화를 만들어내기 위해 로스코는 물감을 여러 겹 칠했으며, 미세하거나 강렬한 느낌을 창조하기 위해 붓질에 변화를 줬다. 이렇게 여러 겹을 쌓는 방식으로 깊이와 발광의 느낌을 냈다.

⑥ 비극, 희열과 파멸

가장 무겁고 어두운 색채가 캔버스의 거의 꼭대기에 위치한 반면에, 더 부드럽고 밝은 색상들이 맨 아래에 있어서 지구의 중력과 대조를 이룬다. 로스코는 이런 거꾸로 된 중력처럼 시각적 수수께끼를 만드는 것을 좋아했다. 강한 색채와 함께 그의 그림들은 강렬한 시각적 느낌을 불러일으켰는데, 그는 이것을 '기본적인 인간의 감정-비극, 희열과 파멸'이라고 불렀다.

⑦ 대비와 움직임

로스코는 따뜻하고 시원한, 밝고 어두운 대비를 이루는 색채의 장막들로 현대 생활의 문제라고 생각한 것들을 표현한다. 게다가 그림은 미세한 움직임과 진동의 인상을 준다. 처음 대면했을 때 어두운 색채들이 우울하게 느껴질 수 있지만, 그림을 두고 조용히 사색하다 보면 의식이 고양되는 효과를 느낄 수 있다.

하늘의 성당

Sky Cathedral

루이즈 네벨슨

1958, 나무에 채색, 344×305.5×45.5cm, 미국, 뉴욕, 뉴욕 현대미술관

추상표현주의 작가로 간주되는 조각가 루이즈 네벨슨(Louise Nevelson, 1899-1988)은 아버지가 유대계 목재상이었으며 러시아 제국의 폴타바주에 있는 페리슬라브(현 우크라이나)에서 레아 베를레프스키(Leah Berliawsky)라는 이름으로 태어났다. 그녀가 자라면서 아버지의 목재 야적장에서 나무를 가지고 놀았던 경험이 그녀의 가장 대표적인 후기작들에 영향을 미쳤다. 그녀는 아홉 살 때부터 작가가 되기로 결심했다고 회고했다.

그녀는 러시아 차르 정권의 유대인 혐오를 피해 여섯 살 때 가족과 함께 러시아에서 미국 동부로 이민을 갔다. 젊은 시절 메인주에 살면서 그녀는 학업을 계속하는 동시에 속기사로 일했다. 그러다 버나드 네벨슨을 알게 되었는데, 그는 남동생 찰스와 함께 해운회사를 운영하고 있었다. 1920년에 그녀는 찰스와 결혼해서 뉴욕으로 이주했으며, 간절히 원했던 회화, 소묘, 노래, 연기와 춤을 배웠다. 그러다 1922년에 아들을 출산했고, 1924년에 가족과 함께 도시를 벗어나 교외로 이사했다. 그녀는 집에서 소묘와 회화 작업을 했지만 예술계로부터 단절된 느낌을 받았다. 1928년부터는 남편 가족들의 만류에도 불구하고 아트 스튜던츠 리그에서 미술을 공부하기 위해 뉴욕 시내로 통학하기 시작했다. 1931년 말에 그녀는 남편과 아들을 떠났으며, 화가 한스 호프만(Hans Hofmann, 1880-1966)의 제자로 그의 미술학교에서 공부하기 위해 뮌헨으로 갔다. 1년 뒤에 호프만이 독일의 정치적 불안을 피해 미국으로 이민하자 네벨슨도 미국으로 돌아왔으며, 다시 아트 스튜던츠 리그에 입학해서 회화, 조각과 현대 무용을 공부했고 특히 그로스의 가르침을 받았다. 같은 기간 동안 그녀는 칼로, 리베라와 인연을 맺었다. 그녀는 연방미술 프로젝트를 통해 공공사업진흥국(WPA)의 일을 하면서 공동 전시에 참여했다. 1935년에 그녀는 공공사업진흥국의 일원으로 브루클린에 있는 매디슨 스퀘어 청소년 클럽에서 벽화 그리기를 가르쳤다.

발견된 오브제를 특징으로 하는 그녀의 조각품은 1940년대 초반에 처음으로 관심을 끌기 시작했다. 조각의 규모가 커지면서 거대한 벽 같은 작품으로 발전했으며, 버려진 나무 조각을 재료로 자주 사용했다. 그녀는 자신의 글에서 '사이에 낀 장소, 여명과 황혼, 객관적인 세상, 천상의 영역, 육지와 바다 사이의 장소들'을 추구한다고 하면서, 〈하늘의 성당〉을 추상표현주의 회화에 대한 호응의 의미로 창조했다.

1930년대의 아트 스튜던츠 리그

뉴욕 아트 스튜던츠 리그는 미국 남북전쟁이 끝난 몇 년 뒤에 예술가들의 모임에 의해 세워졌다. 개교 이래로 지속적으로 높은 수준의 미술을 지도하고 있는데, 개별 강사들이 독립적인 작업실을 운영하며 그들은 관료적인 간섭 없이 완전히 자율적으로 창조적인 재량권을 가진다. 네벨슨의 재학 시절인 대공황기에 여기서 공부했던 많은 학생들이 추상표현주의 작가가 되었다. 제1차 세계대전 이후에 수많은 젊은 유럽인과 유럽에서 공부한 젊은 미국인들이 그곳의 선생으로 재직했다. 그중에는 호프만과 미국 화가 스튜어트 데이비스(Stuart Davis, 1892-1964)와 존 슬론(John Sloan, 1871-1951)이 있었다. 네벨슨의 동료 학생 중에는 로스코와 폴록도 포함되어 있었다.

네벨슨은 1940년대와 1950년대에 멕시코와 중앙아메리카를 여행하면서 접하게 된 마야 유적의 영향을 받았다. 그녀는 그곳을 '기하학적 구조와 마법의 세계'라고 묘사했다. 이는 예술적 환경과 관람자 사이에 이루어지는 감성적인 관계의 개념들에 그녀가 관심을 가졌다는 사실을 반영한다. 작품을 창조하기 위해 쓰레기에서 오브제를 찾는 과정은 발견된 오브제와 기성품으로 만들어진 뒤샹의 조각품에서 영감을 얻은 것이다.

③ 경험과 믿음

마치 일화들로 만들어진 몽타주처럼 이 작품은 네벨슨이 겪은 경험들의 결과물이다. 거기에는 러시아에서의 아주 어린 시절, 뉴욕과 독일에서 받은 교육, 엄마의 역할보다 자기 일에 집중하겠다는 결정 그리고 남성 중심적인 미술계에서 겪은 어려움이 포함되어 있다. 그녀는 유대교 신앙 안에서 성장했지만 여러 가지 종교들을 공부했으며 상자들 중 일부는 그녀의 다양한 믿음을 반영하고 있다.

① 상자

세로로 길고 좁은 일련의 상자들이 합쳐져서 벽 같은 구조물인 〈하늘의 성당〉을 형성한다. 각 상자마다 나무로 된 발견된 오브제가 들어 있는데, 모두 검은색으로 칠해서 전혀 다른 요소들에 통일감을 주고 그 출처와 원래 용도를 감추고 있다. 각 상자에 사용된 나무 조각들은 네벨슨의 가장 어린 시절의 기억에서 유래한다. 일부는 순수한 추상이고 어떤 것은 입체주의 혹은 원시적인 모티프를 가졌으며 다른 것들은 더 구상적이다.

④ 형체와 모양

이 작품의 재료는 네벨슨이 낡은 건물들에서 발견해 활용한 목재들이다. 그녀는 나무 조각들을 못으로 박고 접착제로 붙여서 상자로 만들었다. 그다음에 그녀는 입체주의의 영향을 받은 직사각형의 면으로 배치했고, 당시 뉴욕의 다양한 건축 양식을 반영하는 곡선 모양의 회전축, 기둥 장식과 건축 몰딩을 사용했다.

⑤ 검은색

네벨슨은 자신이 '우주의 실루엣 또는 본질'이라고 표현한 것을 나타내기 위해서 작품 전체를 검은색으로 칠했다. 검은색에는 모든 색채가 포함되어 있기 때문에 그녀에게 검은색은 모든 것을 상징했다. 그녀는 또한 검은색이 작품에 위엄을 부여한다고 생각했다. '검은색이… 색채를 부정하는 것이 아니다. 그것은 수용이다. 왜냐하면 검은색은 모든 색을 아우르기 때문이다. 검은색은 모든 색채 중에서 가장 귀족적이다.'

⑥ 그림자

이 작품은 키가 크고 깊이가 얕은 직사각형 구조에다가 정면에서 감상해야 하기 때문에 조각품보다는 회화적인 속성을 지녔다. 대부분의 조각품과 달리 다른 각도에서 감상한다고 새로운 통찰을 제공하지는 않는다. 그러나 겹겹으로 이뤄진 깊이가 있다. 겹쳐진 부분과 공간, 다양한 직선과 곡선들은 주로 그림자를 통해서 알아볼 수 있다.

⑦ 영성

네벨슨이 사용한 목재로 된 형체들은 천상의 세계와 자기 주변의 도시적인 환경에서 볼 수 있는 건축물을 상기시킨다. 때문에 디자인이 임의적으로 보일 수도 있지만, 선과 형태와 규모가 영성의 느낌을 시사한다. 〈하늘의 성당〉이라는 제목에도 단서가 있는데, 의도적으로 성지(聖地) 또는 기도하는 장소라는 개념을 암시한다.

무제(어린이들이 있는 목가적인 풍경)

Untitled(Idyllic landscape with children)

헨리 다거(Henry Darger, 1892-1973)는 시카고의 병원에서 근무했던 문인이자 작가였다. 그가 생전에 창작한 원고가 사후에 발견되었는데, 『비비안 걸스 이야기: 어린이 노예 반란으로 시작된 글랜데코-앤젤리니언 전쟁의 폭풍 속 비현실의 왕국(The Story of the Vivian Girls, in What is Known as the Realms of the Unreal, of the Glandeco-Angelinian War Storm, Caused by the Child Slave Rebellion)』이라는 제목으로 15,145쪽에 달하는 13권짜리 공상 소설이었다. 원고와 함께 거의 300점에 달하는 소묘, 수채화와 혼합 매체로 이뤄진 삽화도 발견되었다. 아웃사이더 아트로 분류된 다거의 작품들은 섬세하게 장식된 에드워드 7세 시대풍의 방, 은은한 빛깔의 풍경 속에 깔끔하게 차려입거나 나체인 어린이들이 있는 장면 그리고 어린아이들을 학살하고 고문하는 충격적인 광경들을 묘사한다.

다거는 거의 평생을 시카고에서 살았다. 그가 네 살 때 어머니가 여동생을 출산하고 사망했으며 아기는 입양을 보냈다. 다거는 여덟 살까지 아버지와 함께 살다가 가톨릭 고아원에 보내졌다. 그의 아버지는 세인트 어거스틴 가톨릭 복지 시설에 입소되었다가 그곳에서 5년 후에 사망했다. 이때쯤 다거는 여러 가지 정신적인 문제에 시달렸는데, 링컨에 있는 정신박약 아동을 위한 일리노이 주립 정신병원에 입원했으나 열여섯 살 때 도망 나와 가톨릭 병원에 일자리를 구했다. 제1차 세계대전 동안 잠시 복무한 기간을 제외하고 다거는 초라한 옷차림으로 매일 하루에 5번까지 미사에 참례했으며, 길에서 주운 쓰레기를 모으고 혼자 살았다.

다거는 성인이 된 후 일생의 대부분을 책을 쓰고 그림을 그리며 지냈다. 그는 자기의 비참했던 어린 시절에 대한 내용을 이야기에 포함시켰으며 스스로를 어린이들의 수호자로 등장시켰다. 독학으로 공부한 그는 독특한 양식을 개발했고 카탈로그, 만화, 잡지, 신문과 그가 수집하던 색칠놀이 책에서 그림을 모사하기도 했다. 그는 시카고에서 세 들어 살던 방 하나짜리 아파트의 벽과 문에 거의 백 점의 그림을 진열했는데, 벽에 핀으로 꽂거나 줄에 매달거나 다양한 표면에 직접 풀로 붙여 놓았다.

헨리 다거

20세기 중반, 여러 장의 종이(양면)에 수채, 연필, 먹지로 트레이싱 및 콜라주, 61×270.5cm,
미국, 뉴욕, 아메리칸 포크아트 미술관

미운 오리 새끼 The Ugly Duckling

『한스 안데르센 동화』 중에서
메이블 루시 애트웰, 1913, 펜과 갈색 잉크, 수채와 바디컬러, 크기 미상, 개인 소장

영국 삽화가 메이블 루시 애트웰(Mabel Lucie Attwell, 1879-1964)는 헤덜리 미술학교와 세인트 마틴 미술학교에서 공부했지만 고전적인 소묘와 회화를 강조하는 교육에 불만을 품고 과정을 마치기 전에 대학을 떠났다. 처음에는 잡지 일러스트레이션 일을 하다가 곧 도서 삽화가로 나섰다. 1900년경부터 그녀는 통통하고 천사 같은 어린이와 동물을 그리는 자신만의 화풍을 개발했다. 1908년에 그녀는 화가이자 삽화가인 해럴드 세실 언쇼(Harold Cecil Earnshaw, 1886-1937)와 결혼해서 딸 마조리(그녀의 그림에 등장하는 '페기'라는 어린 소녀의 모델이다)와 두 아들을 뒀다. 이 작품은 애트웰의 화풍이 확고히 자리 잡았던 1913년에 그려졌다. 1920년대와 1930년대에 그녀의 작품이 인기를 끌었으며, 책 삽화뿐만 아니라 카드, 엽서, 달력, 도자기와 여러 가지 상품에 인쇄되었다. 은둔 생활을 했던 다거는 독학으로 그림을 배웠고, 애트웰과 당시 유행하던 삽화가들의 그림을 연구하며 자신만의 상상의 세계를 창조했다. 그는 그림들을 그대로 모사하거나, 복사하거나, 바로 오려 내서 자신의 수채화 그림에 풀로 붙였다.

❶ 어린 소녀들

다거의 장대한 이야기에는 어린 소녀들이 두드러진 특징이다. 비비안 걸스는 영웅적인 인물들로, 사악한 성인(成人)인 글랜델리니안에 맞서 싸우거나 노예가 된다. 글랜델리니안은 어린이들을 납치해서 끔찍하게 고문하고 학살하는 자들이다.

❷ 풍요로운 자연

소녀들 주변에는 꽃과 식물과 나무가 풍성하게 자라고, 나무들 틈에 빨간색 지붕을 가진 작은 시골집이 자리 잡고 있으며 부드러운 솜털 같은 구름이 코발트색 하늘에 떠 있다. 이 목가적인 풍경은 궁극적으로 선이 항상 악을 이긴다는 다거의 이야기에서 중요한 요소를 차지한다.

❸ 프리즈(띠 모양 벽장식)

다거의 소설 주인공은 비비안 걸스라고 알려진 일곱 명의 어린 소녀들로, 여기서 볼 수 있듯이 금발 머리에 모두 똑같은 물방울무늬 원피스를 입고 있다. 다거는 그들을 가로로 긴 직사각형 모양의 이 작품에서 대략 중앙에 배치하고 있으며, 이야기에는 일곱 명만 등장하지만 그림에는 한 명을 더 추가했다. 그는 자주 이야기에서 묘사된 것보다 훨씬 많이 그렸다.

④ 미국 남북전쟁

다거는 제1차 세계대전이 시작되기 3년 전, 열아홉 살 때부터 원고를 집필하기 시작했다. 이야기는 그가 작업을 시작하기 46년 전에 종료된 미국 남북전쟁의 사건들과 부합한다. 그는 남북전쟁에 매료되어 있었으며, 관련된 기념품을 수집해서 그 목록을 기록했다.

⑤ 빵 굽기

머리에 빨간색 리본을 단 어린이 세 명이 빵을 만들고 있다. 다른 한 명은 다양한 크기의 꽃에 둘러싸여 있는데 노란색 장미는 꽃잎 하나하나를 정확하게 모사했다. 조금 더 나이가 든 소녀 하나가 파란색 옷을 입고 분홍색 연단 앞에 서 있다. 소녀의 머리에는 구부러진 뿔이 나 있고 땋은 머리와 등에 나비 같은 날개가 달려 있다.

⑥ 숫양의 뿔과 카우보이모자

꽃들 뒤에서 소녀 두 명이 얘기를 나눈다. 한 명은 둥글게 말린 뿔이 달렸다. 그 옆으로 세 명의 소녀가 카우보이모자를 머리에 쓰거나 휘두르고 있다. 다거의 그림들은 그가 쓴 이야기를 설명하고 있지만 다양하게 해석할 여지가 있다. 그는 어린이들에 대해서 '마음껏 놀 수 있고, 행복하고, 꿈을 가지고, 밤에는 편히 잠자고, 교육을 받을 권리가 있다'라고 썼다.

⑦ 화풍

다거의 그림은 부드럽고 섬세한 화풍을 가졌다. 그는 흐린 연필 선으로 정밀하고 정확한 형태를 그렸다. 배경에 있는 작은 요소들에 대해서는 어느 정도 원근법을 사용하려고 시도했지만, 또한 모호하게 비례가 뒤섞여 있기도 하다. 부드럽고 밝은 색채는 투명한 수채물감으로 칠했으며 톤을 사용한 입체감을 전혀 표현하지 않았다.

청색 시대의 인체 측정학(ANT 82)

Anthropométrie de l'époque bleue (ANT 82)

이브 클랭

1960, 캔버스에 고정한 종이에 건성 안료와 합성수지, 156.5×282.5cm,
프랑스, 파리, 파리 국립근대미술관(퐁피두센터)

이브 클랭(Yves Klein, 1928-62)은 1950년대에 등장한 프랑스 작가 중 가장 논란이 많은 인물이었다. 그의 작품은 말레비치의 단색화에서 이어져 내려왔으며, 개념미술과 행위예술 그리고 미니멀리즘을 앞서 갔다. 일본에서 알게 된 선(禪) 철학의 영성에 매료되었던 클랭은 자신의 작품을 '공(空)'이라고 묘사했다.

그는 니스에서 태어나 파리와 프랑스 리비에라 해안 지방의 도시 카뉴쉬르메르에서 두 살 때부터 살았다. 결혼 전 이름이 마리 레이몽드(Marie Raymond, 1908-88)였던 그의 어머니는 프랑스 타시즘 운동의 중요한 작가였고, 그의 아버지 프레드 클랭(Fred Klein, 1898-1990)은 네덜란드 태생으로 몽상적이고 다채로운 풍경화를 그리는 구상주의 화가였다. 클랭은 부모가 모두 작가였음에도 불구하고 미술 교육을 전혀 받지 않았다. 열네 살부터 2년 동안 그는 파리에 있는 국립 상선(商船)학교와 동양 언어 학교에서 공부했다.

그는 유도를 하기 시작했는데 '정신적' 영역에 대한 첫 경험이었다. 1952년에 그는 일본으로 가서 가장 명망 있는 유도 학교인 도쿄의 고도칸에 등록했다. 15개월 후에 그는 4단 검은 띠를 받았는데 이것은 대단한 성과였으며 서양인으로는 드문 일이었다. 1954년에 그는 유도에 대한 논문 「유도의 기초(Les Fondements du Judo)」를 발표했다.

그는 일본뿐만 아니라 이탈리아, 영국과 스페인도 방문했다. 그 뒤 1957년에 파리에 정착하고 '이브: 단색화 제안'이라는 전시회를 열었다. 그는 자신의 단색화가 순수하게 색채를 통해서 느낌과 감정을 불러일으킬 수 있다고 믿었으며, '자유를 향해 열린 창, 측정할 수 없는 색채의 존재 속에 몰두할 수 있는 가능성'이라고 묘사했다.

단색화라는 개념의 연장선에서 클랭은 화학 기술자의 도움을 받아 무광 울트라마린 물감인 인터내셔널 클랭 블루(IKB)를 창조했다. 영적인 힘과 무한 공간에 대한 우주론적인 이론, 비물질에 대한 그의 신념을 표현하기에 완벽한 색채였다. 그는 IKB를 사용해서 단색화를 여러 점 제작한 뒤 〈인체 측정학〉 연작(1960년경)을 창작했으며, 거기에 〈청색 시대의 인체 측정학(ANT 82)〉도 포함되어 있다. 그는 나체의 여인들을 IKB로 칠한 뒤에 그들이 캔버스에 몸을 찍고, 끌고, 눕도록 인도해서 인체의 자국을 만들었다.

디테일

클랭은 일반 관객 앞에서 모델들에게 지시를 내렸다. 후에 그들은 '살아 있는 붓' 그리고 '인간 화필'이라고 묘사되었다. 비록 자국을 만든 것은 모델이지만 기본적으로 클랭이 그림을 창조한 것이고, 그는 모델들을 작품의 공동 제작자라고 생각했다. 클랭은 양복에 나비넥타이 복장을 하고 있었고, 음악가들은 하나의 음정이 20분 동안 계속 연주된 뒤에 20분 동안 정적이 이어지는 그의 단일음 교향곡을 연주했다. 클랭은 이 그림이 '개인적인 존재를 초월한다'고 말했다.

① **순수한 기본 요소**

클랭이 〈인체 측정학〉 연작을 만들기 위해서 붓 대신 나체의 여인들을 사용한 이 작품은 단지 회화가 아니라 관객 앞에서 벌어지는 라이브 공연이었다. 관현악단이 단일음 교향곡(Monotone Silence Symphony, 1947)을 연주하고 클랭의 신호에 따라 모델이 먼저 탈의를 한 다음 몸을 클랭의 청색 물감으로 뒤덮었다. 그의 감독하에 모델은 벽에 붙여놓은 종이에 몸을 대고 눌렀고, 여성의 몸매에서 순수한 기본 요소만 남게 되었다.

③ **허공(VOID)**

클랭이 미술에 대한 주요 개념들에 이르게 된 경위를 설명하기 위해 자주 인용되는 이야기가 있는데, 그 진위는 불분명하다. 1947년에 그는 친구들인 시인 클로드 파스칼과 작가 아르망(Arman, 1928-2005)과 함께 해변에 있었는데, 그들은 우주를 자기들끼리 나누기로 했다. 아르망은 육지와 거기에 딸린 재물을, 파스칼은 공기를, 그리고 클랭은 파란 하늘과 그 무한함을 갖기로 했다. 곧이어 클랭은 '실체가 없는 것'과 '보이지 않는 것'을 나타내는 방법을 찾기 시작했는데, 이는 그에게 미술의 근본적인 요소였다.

클랭은 1949년부터 1950년까지 런던에 거주하면서 금도금 기술과 가공되지 않은 안료를 사용하는 기본 회화 기법을 배웠다. 1953년 도쿄에서 그는 유도의 가장 높은 등급에 속하는 4단을 획득했다. 그는 단색회화를 '자유를 향해 열린 창'이라고 표현했다.

4 청색

울트라마린은 이슬람과 기독교 미술에서 많이 사용되는 색으로, 하늘의 무한함을 떠올리게 한다. 클랭에게 청색은 영적인 힘이었다. '모든 색채는 연상시키는 구체적인 아이디어가 있다… 청색은 주로 바다와 하늘을 암시한다. 이는 실제 눈으로 볼 수 있는 자연에서 가장 추상적인 것들이다.'

5 느낌

클랭은 선이나 사물의 묘사, 추상화된 상징을 사용하지 않고 감상자에게 강한 느낌과 감정을 불러일으키려고 노력했다. 그는 그의 단일한, 강렬하고 순수한 색소가 그의 그림을 현실로부터 혹은 이 세상에 속해 있다는 느낌으로부터 해방시켜 준다고 믿었다.

6 영감

클랭에게 영감을 제공한 것은 작품을 만들기 15년 전 히로시마와 나가사키에서 원자폭탄이 터지면서 대지에 남은 인체 모양의 화재 자국을 찍은 사진들이었다. 그는 또 유도에 대한 애정과 선수들이 넘어지면서 매트에 남기는 자국들에서 동기를 부여받았다.

7 거리

클랭의 모델들은 온몸에 IKB 물감을 바른 다음 그가 연출하는 대로 자리를 잡고 몸을 움직였다. 이런 방법으로 그는 대상과 창작 과정으로부터 거리를 뒀다. 그렇더라도 그가 사용한 방법으로 그는 통제력을 유지할 수 있었다.

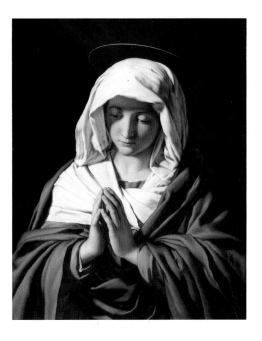

기도하는 성모 마리아
The Virgin in Prayer

사소페라토, 1640–50, 캔버스에 유채, 73×57.5cm, 영국, 런던, 내셔널 갤러리

부드럽게 늘어지는 머릿수건과 눈부신 파란색 외투를 강조하는 모습에서 이탈리아 바로크 화가 사소페라토(Sassoferrato, 1609-85)가 피에트로 페루지노(Pietro Perugino, 1450년경-1523)와 라파엘로의 영향을 받았다는 사실을 알 수 있다. 성모의 얼굴에는 대부분 그림자가 드리워졌고, 눈을 내리깐 채 양손을 기도 자세로 모으고 있다. 종교적인 동시에 이 그림은 지극히 값비싼 작품이었다. 외투에 사용한 울트라마린은 금보다 귀하다는 청금석에서 얻은 안료로 만들어졌다. 수백 년 동안 이 재료의 유일한 공급원은 아프가니스탄 북쪽에 위치한 산맥지대였으며, 이 안료를 얻기 위해서는 전문화되고 시간이 오래 걸리는 과정을 거쳐야 했다. 울트라마린을 사용할 형편이 되는 작가는 별로 없었다. 고대 이집트에서부터 칸딘스키와 클랭에 이르기까지 대다수 작가들이 청색의 영적인 속성과 상징적인 힘을 믿었다.

캠벨 수프 캔

Campbell's soup cans

팝아트 작가가 되기 전에 앤디 워홀(Andy Warhol, 1928-87)은 뉴욕에서 가장 성공하고 보수가 높은 상업 일러스트레이터였다. 작가로서 그는 유명 영화배우, 상품 포장, 세상을 떠들썩하게 하는 신문 기사에 대한 이미지를 스크린 인쇄로 만들어서 미술, 재료, 기법과 전통 그리고 고급미술과 대중미술의 경계 등에 대한 관념을 변화시키는 데 기여했다.

워홀은 펜실베이니아주 피츠버그에서 앤드루 워홀라라는 이름으로 태어났다. 그의 부모는 체코슬로바키아 출신으로 워홀은 그들의 넷째 자녀였다. 그는 카네기 공대에서 그림을 이용한 디자인을 공부했다. 1949년에는 뉴욕으로 이주해서 잡지와 광고 일러스트레이션, 윈도 디스플레이, 음악앨범 표지를 디자인하는 상업 작가로 일했다. 1960년대에 그는 실크스크린 인쇄술을 이용해서 이미지를 만들기 시작했는데, 이전까지는 순수미술에서 사용되지 않던 기법이었다. 그는 또 다른 상업적 기법을 이용해서 판화와 사진과 입체적 작품을 만들었고, 우연한 실수와 결함들을 작품의 일부로 수용했다. 이런 공정과 대중 매체의 이미지를 차용한 그의 독창적이고 영리한 방식 덕분에 그는 팝아트 운동의 유명 작가로 떠올랐다.

1962년 7월에 그는 로스앤젤레스에서 열린 개인전에서 캠벨 수프 캔 그림 32점을 선보였다. 반응은 경악과 웃음이었으며 판매는 형편없었다. 그러나 결국 이 작품들로 인해 그는 작가로서 출세했으며 미국 서부에 팝아트를 소개했다.

스크린 인쇄

스크린 인쇄 기술은 중국 송나라 시대(960-1279)에 처음 등장했는데, 원래는 실크를 사용했다. 이것은 포장이나 광고를 인쇄하는 방법으로 발전했으며 폴리에스터 그물망, 스텐실, 잉크와 고무 롤러를 사용하게 됐다. 워홀이 최초로 순수미술에 이 공정을 사용했는데, 반복적인 이미지를 원했던 그에게 적합한 방법이었다.

앤디 워홀

1962, 32개의 캔버스에 합성 폴리머 물감, 각 캔버스 51×40.5cm,
미국, 뉴욕, 뉴욕 현대미술관

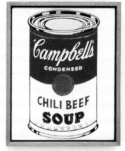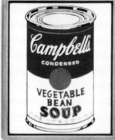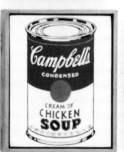
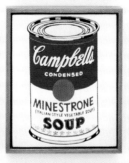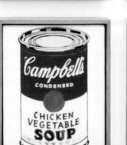

디테일

② 아이디어

1960년대 뉴욕의 여러 작가들과 마찬가지로 워홀도 추상표현주의에서 벗어나 형상을 재도입할 때가 됐다고 생각했다. 그는 자기 생각을 뮤리얼 라토(Muriel Latow)라는 갤러리 주인과 상의했다. 그녀는 워홀에게 사람들이 매일 사용하는 수프 캔이나 지폐와 같은 물건을 그리라고 제안했다. 워홀은 아이디어에 대한 대가로 그녀에게 50달러를 지불했다.

① 다양성

워홀이 이 판화를 제작했을 당시 캠벨 수프사에서는 32가지 맛의 수프를 판매했으며 각 캔버스의 그림은 다른 맛을 나타낸다. 워홀은 캠벨 수프에 대해 다음과 같이 말했다. '나는 그것을 마시곤 했다. 나는 20년 동안 매일 점심식사로 똑같은 것을 먹었다.' 그가 캔버스를 어떻게 전시하라는 지시를 하지 않았기 때문에 로스앤젤레스의 페루스 갤러리는 식료품점에 진열된 상품처럼 선반에 그림을 쭉 늘어놨다.

③ 반복

광고의 반복성과 획일성을 모방해서 워홀은 각 캔버스에 같은 이미지를 재현했다. 반복된 이미지를 만드는 것에 대해 그는 다음과 같이 얘기했다. '똑같은 것을 들여다보면 볼수록 의미는 점점 사라지고 감상자는 갈수록 기분이 좋아지고 아무 생각이 없어진다.'

④ 공정

워홀은 캠벨 수프의 모든 맛을 종류별로 사서 캔의 모습을 하나하나 작은 캔버스에 투사시킨 다음 연필로 아웃라인을 그렸다. 그리고 선 안쪽을 물감으로 칠해서 원래 상품의 석판화 인쇄 기법 느낌을 모방했다. 그는 톤의 대비 없이 기계적으로 복사한 느낌을 살려서 그렸다. 32개의 캔버스 연작을 그린 다음 그는 실크스크린 공정을 사용했다.

5 광고와 포장

비록 라토가 수프 캔 아이디어를 제안했지만 돌풍을 일으킨 것은 그에 대한 워홀의 해석이었다. 처음에는 웃음거리가 되고 비난받았지만 그럼에도 주목을 받고 논의의 대상이 되었다. 전형적인 그림이나 입체적인 이미지를 창조하는 대신에 워홀은 평평하고 무심한 이미지의 무리를 만들었다. 불경스러울 뿐만 아니라 미술이라는 명목하에 전시되는 자체로 불쾌감을 주었다. 그러나 워홀은 자신만의 문화를 발견했고, 그 표현 방식을 이해하는 사람이 처음에는 거의 없었다.

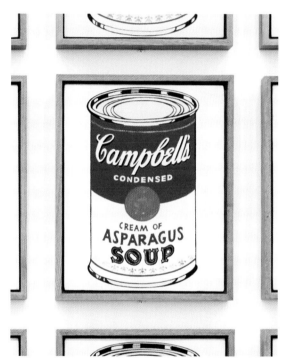

6 인위성

작품의 색채는 캠벨 수프 상표에 사용된 최소한의 색상을 모방해서 작품의 인위성을 강조했기 때문에 갤러리에서 볼 수 있었던 그 어떤 작품과도 달랐다. 선택된 주제와 상업적인 물건을 그대로 모사했다는 사실이 지난 20년 동안 미국에서 중요시되었던 추상표현주의 철학과 기법의 기준으로 볼 때 모욕적으로 받아들여졌다. 이 작품은 미술과 작가의 목적에 대해서 논의를 불러일으켰다.

매일 2,700만 명

위 그림은 1951년에 진행된 미국의 유명한 인쇄 광고로 몇 가지 다른 종류가 있었다. 각 광고마다 헤드라인은 똑같이 사용되었지만 어느 매체에 실렸는지에 따라 이미지가 달랐다. 모두 행복하고 건전한 가족들이 캠벨 수프를 즐기고 있는 모습이었다. 워홀은 활동 기간 내내 캠벨 수프의 포장에 매료되어 있었으며 눈에 띄고, 명확하고, 직접적인 그 느낌을 좋아했다. 처음에 그는 모든 종류의 맛을 전부 한 번씩 그린 후에 상표를 다른 방식으로 나타내는 여러 가지 방법을 자주 실험했다. 그는 제품의 포장을 높이 평가했을 뿐만 아니라 캠벨 수프가 코카콜라와 함께 모든 사람을 연결시켜주는 미국의 본질을 나타내는 가장 전형적인 제품이라고 생각했다. 그는 이렇게 통찰했다. '미국이 위대한 이유는 가장 돈이 많은 소비자도 가장 가난한 사람과 기본적으로 똑같은 물건을 사는 전통을 만들었다는 점이다.'

7 다다

전시회에서 32점 중 6점이 판매됐으나 화랑 책임자였던 어빙 블룸은 전체를 하나의 그룹으로 보존하기 위해 작품을 다시 사들였다. 그는 이 작품이 현대 문화에 대한 낙관적인 견해를 제시한다고 보았다. 또한 다다의 개념과도 연관이 있는데, 캔들은 원래 다른 목적으로 디자인됐지만 이제는 미술 작품이 됐다.

십자가 책형을 위한 세 개의 습작

Three Studies for a Crucifixion

더블린에서 태어난 프랜시스 베이컨(Francis Bacon, 1909-92)은 초현실주의, 피카소, 반 고흐, 벨라스케스, 미켈란젤로, 렘브란트, 치마부에, 영화와 사진에서 영감을 얻었고, 구상적이고 표현이 풍부한 회화를 통해 주로 끔찍하게 비뚤어지고 고통받는 영혼을 표현했다. 영국 철학자이자 과학자인 유명한 조상의 이름을 받은 베이컨은 다섯 형제자매 틈에서 성장했으며, 군에 복무하는 아버지 때문에 아일랜드와 영국을 오가며 살았다. 그의 아버지는 베이컨이 열일곱 살 때 어머

니의 옷을 입고 있는 것을 발견하고 그를 집에서 내쫓았다. 그는 베를린과 파리를 여행한 뒤 런던에 자리를 잡았으며, 실내장식과 가구 디자이너로 일했다. 파리에서 피카소와 초현실주의 작가들의 작품을 접한 그는 정식으로 미술 교육을 받은 적이 없는데도 불구하고 반(半)입체주의와 초현실주의 양식으로 그림을 그렸다. 그는 산발적으로 회화 작업을 했으며, 1944년에는 그때까지 만든 작품을 많이 없앴다. 그는 같은 해에 〈십자가 책형의 발치에 있는 인물들을 위한

프랜시스 베이컨

1962, 캔버스에 유채와 모래, 세 개의 패널, 각각 198×145cm,
미국, 뉴욕, 솔로몬 R. 구겐하임 미술관

십자가 책형 Crucifix

치마부에, 1265년경-68, 목판에 템페라와 금,
336×267cm, 이탈리아, 아레초, 산 도메니코 성당

이 작품은 이탈리아 작가 치마부에(Cimabue, 1240년경-1302년경)의 작품으로 추정되는 두 개의 큰 십자가 중 하나로, 중세와 비잔틴 양식이 혼합되었고 르네상스 사상의 초기 모습을 보여준다. 일그러진 몸의 자세와 얼굴 표정이 고통의 느낌을 전달한다. 베이컨은 이 작품의 복제품을 자신의 서재에 거꾸로 걸어두었는데, 모사하려는 게 아니라 표현 요소들을 얻기 위해서였기 때문이다. 여기서 그는 〈십자가 책형을 위한 세 개의 습작〉에 대한 영감을 얻었다. 치마부에는 피렌체에서 십자가 책형 작품을 하나 더 제작했으나, 1966년에 홍수로 파손되었다. 홍수가 난 다음 날 베이컨은 그 작품의 복원을 위해 거금을 기부했다.

세 개의 습작(Three Studies for Figures at the Base of a Crucifixion)〉을 그렸는데, 제2차 세계대전의 참상과 성서 속 예수의 십자가형, 그리스 신화 일부를 표현하는 세 폭짜리 그림이다. 그 이후로 그는 자주 충격적인 인물을 그렸는데 육체와 분리되어 얼굴이 반쯤 없는 초상화, 몸부림치며 비뚤어진 육체, 소리치며 갇혀 있는 인물들, 예수의 십자가 책형에 대한 기괴한 해석 등이었다. 그는 1962년에 십자가 책형에 대한 이 세 폭짜리 그림을 그리면서 도살장과 연결시켰다.

 디 테 일

① 세폭화

베이컨은 1944년에 처음으로 세폭화를 제작한 이후에 향후 30년간 이 세폭화라는 형식을 여러 번 반복해서 사용했다. 세폭화는 종교적, 역사적인 의미가 내포되어 있지만 베이컨은 영화가 성행하는 시대에 걸맞은 방식이라고 생각했다. 그는 이렇게 말했다. '나는 세폭화를 만드는 것을 가장 좋아하는데, 그것은 내가 영화를 만들고 싶다는 생각과 연관 있을지도 모르겠다. 나는 이미지를 분리시켜 세 개의 다른 캔버스에 나란히 놓는 것을 좋아한다. 만약 내 작품이 우수하다면 나는 세폭화들이 가장 훌륭하다고 종종 생각한다.'

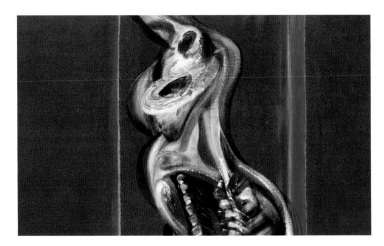

② 십자가 책형

십자가 책형은 서양 미술에서 가장 흔히 묘사되는 주제 중 하나다. 고갱과 피카소를 포함한 작가들이 보편적인 인간의 고난과 개인의 고통을 나타내기 위해 이 주제를 재현했다. 베이컨은 '온갖 종류의 감정과 느낌'을 표현하기 위해서 십자가 책형을 사용했다. 우울한 주제에 관심이 많았던 그는 그리스도의 수난이라는 개념에 매료되었다.

③ 과거의 미술

베이컨은 작가들이 과거의 대가들에 대해 공부해야 한다고 믿었다. 그는 다른 작가들의 작품과 아이디어를 연구하기 위해 주위에 책을 쌓아 놓고, 책에서 찢어낸 수백 장의 종이와 얼룩진 사진과 신문에서 오려낸 기사를 모았다. 그는 자신만의 미술을 창조하기 위한 노력으로 여러 다양한 기법과 개념들을 융합했다.

베이컨은 보통 애벌칠을 하지 않은 캔버스에 직접 그림을 그렸다. 그는 유화를 사용하는 전통적인 방법에 대해 훈련을 받지 않았으며, 캔버스의 질감이 드러나는 것을 선호했기 때문에 밑그림이나 애벌칠을 하지 않았다. 그러나 이런 방식은 실수의 여지가 없었다. 캔버스에 바로 물감을 칠하면 그 자국을 닦아낼 수 없기 때문에 그는 실수를 할 수 없었고, 실수를 했다면 그대로 남았다.

❹ 왜곡

왜곡은 베이컨의 작품에서 필수적인 요소다. 그는 피카소의 의인화된 형상들과 반 고흐와 렘브란트의 두껍게 칠한 물감에서 영감을 받아 그림을 그리기 시작했다. 물감을 다양한 두께로 바른 그의 기법이 왜곡된 모습을 증폭시킨다.

❺ 공간

다리 살을 진열해 놓은 정육점 판매대 가까이에 두 명의 남성이 있다. 사물들 주변의 네거티브 공간으로 인해 감상자는 남자들의 다리와 고기의 모양이 유사하다는 것을 더 잘 알아차릴 수 있다.

❻ 상징성

피로 뒤범벅되어 훼손된 인체가 고통에 몸부림치며 침대 위에 누워 있다. 도살장의 동물들이 다가올 운명을 예측한다고 믿은 베이컨은 그 상황과 특정 형태의 인간의 고통을 비교했는데, 특히 수천 년 동안 순교를 상징한 십자가 책형과 연관 지었다.

❼ 비유

수직 자세에서 흘러내리는 이 형상은 세폭화의 왼쪽 패널에 있는 고깃덩어리와 아래초에 있는 치마부에의 〈십자가 책형〉에 등장하는 그리스도를 합쳐 놓은 것으로, 죽음을 상징한다. 베이컨은 치마부에의 〈십자가 책형〉을 묘사하면서 다음과 같이 말했다. '나는 그것을 생각하면 십자가를 기어 내려오는 지렁이의 이미지가 떠오른다.'

레트로액티브 I

Retroactive I

로버트 라우센버그

1963-64, 캔버스에 유채와 실크스크린 잉크, 213.4×152.4cm,
미국, 코네티컷, 워즈워스 아테네움 미술관, 수잔 모스 힐스 기증

로버트 라우센버그(Robert Rauschenberg, 1925-2008)는 급진적인 방식으로
재료와 방법론을 혼합해 미래의 작가들에게 탐구의 경로를 열어줬
다. 그는 추상표현주의의 심각성을 버리면서 많은 기법에 혁신을 가
져왔고 색다른 미술 재료를 사용했는데, 길에서 발견한 물건을 작품
의 일부로 포함시키기도 했다.

　라우센버그는 텍사스의 독실한 그리스도교인 부모 밑에서 태어났
다. 그의 어머니는 가족의 옷을 재료부터 시작해서 손수 만들었다.
라우센버그는 자라면서 이를 창피하게 여겼지만 나중에는 이런 개
념을 기반으로 삼아 발견된 재료로 아상블라주와 콜라주를 만들었
다. 그는 제2차 세계대전 당시 징집되어 샌디에이고에 있는 해군 병
원 군단에 의료기사로 파견되었다. 종전 후에 그는 캔자스시티 아트
인스티튜트에 입학했고, 그 뒤 파리로 가서 줄리앙 아카데미에서 공
부했다. 1948년에 그는 미국으로 돌아와 노스캐롤라이나에 있는 블
랙마운틴 칼리지에서 공부했고, 바우하우스 창립자 중 하나였던 독
일 출신 작가 요제프 알베르스의 가르침을 받았다. 알베르스의 강좌
에서 학생들은 일상에서 접하는 재료들의 선, 질감과 색채를 연구했
는데, 라우센버그의 아상블라주 작품에도 영향을 미쳤다. 1949년부
터 1952년까지 그는 뉴욕의 아트 스튜던츠 리그에서 공부했으며 첫
번째 개인전을 개최했다. 그 뒤에 그는 아트 스튜던츠 리그에서 만
난 미국 화가이자 조각가, 사진작가인 사이 톰블리(Cy Twombly, 1928-
2011)와 함께 유럽과 북아프리카를 여행했다. 여행을 하는 동안 라우
센버그는 콜라주와 매다는 아상블라주, 이탈리아의 시골에서 발견
한 고물로 가득 찬 상자들을 가지고 작업했다. 미국으로 돌아간 뒤
에 그는 회화 작품 표면에 물체들을 첨가시켰으며, 캔버스에 물감과
물체를 결합(콤바인)시켰다는 의미로 이를 '콤바인'이라고 불렀다. 라
우센버그는 이혼을 하고 톰블리와의 관계도 끝낸 뒤 얼마 되지 않
아 1953년에 재스퍼 존스(Jasper Johns, 1930년생)를 만났다. 두 사람은 연
인이자 예술적 동반자가 되었고, 아이디어의 교류를 통해 미술의 한
계를 탐구했다.

　〈레트로액티브 I〉은 라우센버그가 1963년과 1964년 사이에 만든
실크스크린 작품 연작 중 하나다. 여기에는 그가 직접 찍은 사진과
함께 언론의 이미지를 사용하고 있다. 그는 이 작품을 폐기하려고
했으나 존 F. 케네디 대통령이 얼마 뒤 암살당하자 그를 추모하는
작품으로 다시 작업했다.

자비로우신 그리스도 Christ the Merciful

1100-50, 유리와 돌 모자이크, 61×30cm, 독일, 베를린, 보데 박물관

모자이크를 사용한 기독교 성화는 비잔틴 시대와 후에 동방
정교회에서 대대적으로 만들어졌다. 이 주제는 주로 '우주의
지배자이신 그리스도'라고 불리는데, 예수가 장식된 기도서
를 들고 있다. 라우센버그는 어린 시절 전도사가 되길 열망
했지만 자기 가족이 속한 그리스도의 교회에서 춤추는 것을
금지한다는 사실을 알고는 포기했다. 그러나 이콘이나 모자
이크처럼 익숙한 종교적인 이미지가 지속적으로 그의 작품
에 영향을 미쳤다.

② 구도

구도에는 전통적인 황금분할 법칙이 사용되었으며, 색채와 형태가 겹쳐지는 모양이 일련의 스크린샷을 콜라주로 만든 느낌을 준다. 삼상자는 주변의 칙칙한 색채와 대비되는 케네디의 크고 밝은 파란색 초상에 눈길이 쏠린다. 그다음으로 흑백의 우주인에게 시선이 이끌린다. 불규칙하게 분리된 구획들이 중요도에 따라 이미지를 보여주는데, 마치 고대 이집트 미술에서 인물의 계급에 따라 크기가 정해지는 것과 유사하다.

③ 시사성

라우셴버그가 이 작품에 사용한 소재와 상업적인 복제 방법 때문에 평론가들은 그를 팝아트 운동과 연결 짓는 경향이 있었지만, 나중에는 네오다다 작가로 간주되었다. 우주인과 낙하산은 달 착륙을 목표로 하는 우주 개발 경쟁을 강조하고 있는데, 케네디가 특히 이루고 싶어 했던 업적이었다. 케네디의 머리 위에 자리한 검은 구름은 냉전 상황과 1962년에 발생한 쿠바 미사일 위기를 암시한다. 이 작품은 이미지 공세를 통해 1960년대 미국의 시대 상황을 반영하고 있다.

① 존 F. 케네디 대통령

이 작품에서 가장 크고 중심이 되는 이미지는 파란색 바탕을 배경으로 초록색 넥타이를 한 존 F. 케네디 대통령의 모습이다. 그는 원래 미국의 미래에 대해 든든한 희망의 약속을 상징했다. 그러나 1963년에 암살당한 이후 그의 이미지는 그림에서 추모의 역할을 하게 됐다. 그의 모습에 파란색 배경을 사용함으로써 종교적 이콘이나 순교자를 떠올리게 한다.

④ 미합중국

콜라주에서 파생된 이 실크스크린 그림은 미국의 현대 생활을 나타낸다. 라우센버그는 다음과 같이 말했다. '나는 텔레비전과 잡지, 쓰레기와 이 세상의 과잉에 공세를 받았다… 나는 정직한 작품을 만든다면 이 모든 요소들을 포함시켜야 한다고 생각했다. 왜냐하면 그것들은 과거에도 현재에도 현실이기 때문이다.'

⑤ 대중 매체

라우센버그는 대중 매체에서 가져온 이미지와 선명하지 못하고 흐릿한 자신의 그림을 융합하여 의도적으로 텔레비전 다큐멘터리의 거친 화질과 닮게 만들었다. 그는 텔레비전 채널을 왔다갔다 바꾸는 것과 같은 경험을 캔버스에 나타내려고 했다.

⑥ 마르셀 뒤샹

이 부분은 「라이프」 잡지에 실린 욘 밀리(Gjon Mili, 1904-84)가 찍은 사진을 확대한 것이다. 인물이 움직이는 모습을 연속 촬영해서 뒤샹의 〈계단을 내려가는 나부, No.2〉(1912)를 모방했다. 라우센버그는 그 이미지를 왜곡해서 마사초의 15세기 피렌체 프레스코에서 볼 수 있는 아담과 이브의 모습과 닮게 만들었다.

존 케이지와 우연성 음악

미국 작곡가 존 케이지(아래)는 라우센버그에게 큰 영향을 미쳤다. 1950년대에 케이지가 '우연성 음악(aleatory music)'이라는 개념을 개척했는데, 그 이름은 라틴어의 alea가 '주사위'라는 데서 유래되었다. 케이지는 일반적인 세상의 소리들과 전통적인 음악을 통합시키는 것을 목표로 공연 당시 일어나는 소리가 무엇이든 그것에 영향을 받는 작품을 작곡했다. 가장 유명한 일례가 〈4'33''〉(1952)라는 곡으로 지휘자와 연주자들이 4분 33초 동안 아무 소리도 내지 않는 것이다. 케이지는 청중이 보다 고조된 지각 능력으로 주변 세계의 소리를 듣길 바랐다. 라우센버그는 〈레트로액티브 I〉을 이와 같은 실험을 본떠서 만들었다. 그는 우연성 음악 대신에 우연성 회화를 제안했는데, 온갖 종류의 이미지가 임의적으로 조합된 것처럼 보이는 그림이다.

음-어쩌면

M-Maybe

로이 리히텐슈타인

1965, 캔버스에 유채와 아크릴, 152×152cm, 독일, 쾰른, 루트비히 미술관

로이 리히텐슈타인(Roy Lichtenstein, 1923-97)은 만화 같은 회화 양식으로 사랑과 비난을 동시에 받았다. 그러면서 폭넓게 인정받은 최초의 미국 팝아트 작가 중 하나다.

그는 뉴욕의 중산층 가정에서 태어났다. 열여섯 살 때는 아트 스튜던츠 리그에서 여름학기 강좌를 수강했다. 1940년에 오하이오 주립대학에서 미술을 공부하기 시작했지만, 1943년 군에 징집되어 제2차 세계대전이 끝날 때까지 유럽에서 복무했다. 그 뒤 그는 오하이오 주립대학으로 돌아가 3년간 학업을 계속했다. 그의 교수 중 한 명이었던 호이트 L. 셔먼(Hoyt L. Sherman, 1903-81)은 눈으로 보는 것과 인지력 사이의 관계에 대해 가르쳤으며, 이는 그의 후기 작품에 상당한 영향을 미쳤다. 학업을 마친 뒤에 그는 오하이오 주립대학에서 가르치다가 클리블랜드로 가서 쇼윈도 장식가, 산업 디자이너, 상업 미술 강사로 일했다. 그 당시 그의 회화 양식은 클레, 추상표현주의와 바이오모픽(생물형상적) 초현실주의에서 영감을 받았다.

1950년대 초에 그는 작품에 만화 인물을 포함시키기 시작했다. 럿거스 대학교에서 가르치던 1960년에 그는 화가 앨런 캐프로(Allan Kaprow, 1927-2006)를 만나게 되었고, 그로부터 클래스 올덴버그(Claes Oldenburg, 1929년생), 로버트 휘트만(Robert Whitman, 1935년생)을 포함해서 해프닝 예술계에 속한 작가들을 소개받았다. 리히텐슈타인은 그들이 만화 이미지를 탐구하는 것에 관심을 가졌다. 1961년에 그는 만화책 그림에 사용되는 상업적 인쇄기술인 벤데이 점을 이용해서 〈이것 좀 봐 미키(Look Mickey)〉를 그렸다. 벤데이 점이란 밀접하게 배치한 작은 색점으로, 그것들을 결합해서 다양한 색채와 톤을 만들어 낸다. 그는 이 기법을 사용해서 많은 작품을 만들었고, 자주 DC 코믹스 만화책 이미지를 각색했으며 그의 화풍으로 자리 잡게 되었다. 그는 정확하게 그림을 그릴 수 있도록 360도로 회전하는 이젤을 제작했다. 그는 다음과 같이 말했다. '나는 그림을 그릴 때 거꾸로 혹은 옆으로 놓고 작업한다. 대부분의 경우에 나는 무엇을 그렸는지조차 기억하지 못한다… 내가 관심을 가지는 것은 소재가 아니다.'

1965년에 그는 〈음-어쩌면〉을 창작했다. 이 작품은 비록 격분을 샀지만 리히텐슈타인을 팝아트의 선두 자리에 올려놓았다.

허영의 알레고리 The Allegory of Vanity

티치아노, 1515년경, 캔버스에 유채, 97×81cm, 독일, 뮌헨, 알테 피나코테크

리히텐슈타인은 〈음-어쩌면〉이라는 작품에서 전통적인 미술계의 관습을 따르고 있다. 베니스 출신의 대가 티치아노는 이상화된 여인들을 그린 회화 작품으로 유명하며, 이 우화적인 작품에서는 그가 가장 좋아했던 모델이 여유롭게 자신의 아름다움에 만족스러워하는 모습을 묘사하고 있다. 그러나 감상자들은 티치아노의 모델이 들고 있는 거울에 반사된 보석과 돈과 하녀의 모습을 볼 수 있다. 바니타스 정물화와 유사하게 이 작품은 아름다움의 덧없음과 허영의 허무함을 암시한다. 리히텐슈타인은 비록 같은 방식으로 알레고리를 표현하지는 않았지만, 그는 미술과 대중 매체에서 여성을 이상화하는 현상에 대해 주의를 환기시키고 있다.

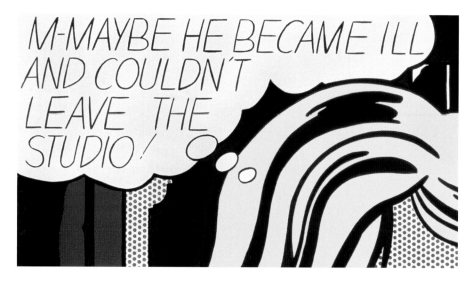

① 대사

'음 – 어쩌면 그가 몸이 아파서 작업실에서 나올 수가 없었을지도 몰라'라는 대사는 불안감이 깃든 개인적인 생각을 표현하고 있다. 만화에서 흔히 볼 수 있는 것으로 특정한 공포와 염려를 암시하며 등장인물에 성격을 부여하고 장면을 설정한다. 만화에서는 당연한 것이었지만 순수미술로는 완전한 일탈이었으며 당시 다수의 비평가들에게 환영받지 못했다.

② 장갑

장갑을 낀 것으로 미루어 여인은 아마도 중산층이며 멋쟁이일 거라고 짐작할 수 있다. 1960년대에는 여성이 외출할 경우 장갑과 모자를 착용하는 것이 바른 예의범절이었다. 완벽하고 꾸밈없이 새하얀 장갑이 눈부신 금발과 대비를 이룬다. 손으로 머리카락을 쥐고 있는 몸짓이 그녀의 괴로움을 나타낸다.

③ 얼굴

얼굴이 그림의 면적을 거의 다 차지하고 있다. 바람에 날리는 금발 머리의 여인은 걱정스러운 듯 손을 머리에 대고 있지만 얼굴은 희망적인 표정을 짓고 있다. 모호하지만 도시적인 분위기의 장소에서 그녀는 한 남자를 기다리고 있다. 대사와 함께 그녀의 표정이 염려와 불안감과 기대를 나타내고 있다.

④ 이야기

이 이미지는 연재만화에서처럼 계속되는 이야기의 일부가 아니기 때문에 앞뒤 사정을 참고할 만한 길잡이가 없다. 이런 방식으로 리히텐슈타인은 등장인물의 정체와 벌어지고 있는 사건에 대해 추측을 하도록 감상자를 초대한다. 그래서 빅토리아 시대의 내러티브 회화에서 볼 수 있는 것과 유사한 이야기를 만들어낸다.

리히텐슈타인은 이런 만화 형식으로 그림을 만들기로 결정한 다음부터는 활동 기간 내내 지속했으며, 다양한 주제와 소재에 따라 접근 방식을 조정했다. 1940년대부터 미국 미술계를 지배해오던 추상표현주의와 완전히 대조를 이루면서 이 인위적이고 정확하고 평평한 양식은 팝아트의 전형적인 예를 이루었다.

⑤ 비례

리히텐슈타인은 이 작품의 자료가 된 이미지를 확대하기 위해 캔버스에 투사한 다음 손으로 본을 떠서 그렸다. 기계적인 솜씨와 특별히 대형으로 확대했기 때문에 감정으로부터 분리되는 결과를 가져왔다. 그는 감성적인 주제를 객관적인 방식으로 묘사해서 감상자가 그 의미를 해독하게 하는 방법에 매력을 느꼈다.

⑥ 벤데이 점

리히텐슈타인은 캔버스 위에 이미지의 본을 뜬 다음, 여인의 얼굴과 배경에 있는 창문에 벤데이 점들을 스텐실로 찍었다. 그는 동그라미를 오려낸 망을 사용해서 분홍색과 연한 파란색 부분들을 만들었다. 몬드리안과 마찬가지로 그의 절제된 팔레트는 삼원색과 검은색, 흰색으로 이루어져 있다.

⑦ 선

다양한 너비와 길이의 두꺼운 검은색 아웃라인이 여인과 뒤편 건물, 계단의 윤곽을 묘사한다. 또한 검은 선이 평평한 느낌을 표현한다. 이미지를 극도로 꽉 차게 잘라내서 여인의 머리카락이 캔버스를 벗어나고 배경은 대부분 암시만 되어 있다.

여성의 이상화

1950년대와 1960년대에 걸쳐 여성의 이상화라는 개념을 확장시킨 새로운 현상이 일어났다. 급속히 발전하던 영화와 텔레비전 업계에 신진 여배우라는 개념이 생겼다. 대부분 남성인 영화감독과 제작자들이 만들어낸 그들의 스타일은 도발적인 외모의 젊은 여성들이었다. 여성들은 가느다란 허리와 큰 가슴 그리고 맵시 있는 다리와 엉덩이라는 기준에 부합해야 했다. 그녀들은 풍성한 머리카락과 함께 눈과 입술을 강조했다. 이 현상은 르네상스 시대부터 보티첼리와 같은 작가들과 함께 시작되어 후대 루벤스 같은 작가들의 시대에까지 성행한 미술적 전통으로 볼 수 있다. 그러나 그 기준은 외모의 획일성을 조장했고, 타블로이드판 신문이나 잡지와 만화 같은 다른 대중 매체에까지 퍼졌다. 이런 종류의 이상화된 여인의 전형적인 예가 우슬라 안드레스(Ursula Andress)(오른쪽)로, 리히텐슈타인이 〈음-어쩌면〉을 만들 당시 여러 편의 영화에 출연한 스위스 여배우다.

20세기 후반

개념미술은 주로 뒤샹의 아이디어들과 보다 일반적으로 다다, 초현실주의와 추상표현주의로부터 영향을 받았지만 미술 사조로 발전한 것은 1960년대 후반에 들어서다. 개념주의란 재료나 기법보다 아이디어가 더 중요한 모든 미술을 말하며 어떤 형태로든 이루어질 수 있다. 그 재료와 방법론이 워낙 광범위하다 보니 이후 창조되는 막대한 양의 미술에 대한 선례가 되었다. 다다와 해프닝에서 유래되어 유사하게 전개된 것이 행위예술 또는 액셔니즘이다. 또 그로부터 '삶과 반(反)예술'을 지향하는 플럭서스(Fluxus) 운동이 발전해 나왔다. 그 사조들은 1960년대부터 본격적으로 시작된 고급미술과 대중미술의 경계를 허무는 개념을 이어 나갔다.

접근 II

Accession II

에바 헤세
1968, 아연도금 강판과 비닐, 78×78×78cm, 미국, 미시간, 디트로이트 미술관

에바 헤세(Eva Hesse, 1936-70)의 초기 작품들은 추상표현주의 회화였지만 그녀는 섬유유리, 라텍스, 헝겊과 플라스틱 등 다양한 재료로 만든 미니멀리즘 오브제 작품으로 가장 잘 알려져 있다.

참혹한 사건들을 겪으며 어린 시절을 지낸 헤세는 마침내 미국에서 추상회화 작가와 상업 디자이너로 교육받았다. 그녀는 독일 전역에서 수천 명의 유대인들에게 가해진 폭력사태인 '크리스탈나흐트(수정의 밤)' 사건이 일어나기 2년 전에 나치 치하의 독일에서 태어났다. 그 후 곧 헤세는 언니와 네덜란드에 있는 보육원으로 보내졌고, 6개월 뒤에 부모와 함께 영국을 거쳐 뉴욕으로 탈출했다. 몇 년 뒤 그녀의 부모는 이혼했다. 아버지는 재혼을 했고 우울증 병력이 있던 어머니는 자살했다. 열 살이었던 헤세는 엄청난 정신적 충격을 받았다.

헤세는 열여덟 살 때부터 쿠퍼 유니언에서 회화를 공부하기 시작하면서 첫 추상표현주의 작품들을 그렸다. 그녀는 「세븐틴」이라는 잡지사에서 인턴으로 일했으며 그녀를 소개한 잡지기사에 다음과 같이 말했다. '나에게 작가라는 의미는 보고, 관찰하고, 조사한다는 것이다. 사람들을 이해하고 그들의 감정과 장단점을 표현한다는 뜻이다. 나는 삶이라는 현실과 움직임을 표현하기 위해서 내가 보고 느끼는 것을 그린다.'

그녀는 아트 스튜던츠 리그와 프랫 인스티튜트에서 강의를 들었다. 1957년부터 그녀는 예일 미술 건축 대학교에서 공부했는데, 그곳에서 조국인 독일의 모더니즘 사상을 미국에 전파하던 알베르스에게 가르침을 받았다. 졸업 후 헤세는 섬유 디자이너로 일하면서 추상표현주의 회화를 그렸다. 1962년부터 1966년까지의 짧은 결혼생활 동안 헤세는 뒤셀도르프에서 작업을 했다. 그곳에서 밧줄, 끈, 철사와 고무를 포함한 발견된 재료를 사용해서 유기체 모양의 형체를 통해 인체의 취약함, 심리적 분위기와 성적인 암시를 나타내는 조각 작품을 창조하기 시작했다. 1966년 헤세는 뉴욕의 피쉬바흐 갤러리에서 '별난 추상'전에 참여하면서 유명해졌고, 1967년과 1968년에 〈접근〉 연작을 창작했다. 이 작품은 그녀가 금속을 재료로 작업을 시도한 최초의 작품 중 하나였다.

크리스탈나흐트 Kristallnacht

나치당의 대표 아돌프 히틀러가 독일 총리가 된 1933년부터 독일계 유대인들은 점점 더 억압적인 정책에 시달리게 되었다. 1938년 11월, 헤세가 2살이었을 때 나치 무장 단체들과 독일 시민들이 유대교 회당에 방화하고 유대인들의 자택과 학교, 사업체들을 파괴해서(위) 유대인들이 약 91명이나 사망했다. 게다가 유대인 남성 30,000명이 체포되어 나치 수용소로 보내졌다. 그 사건이 바로 크리스탈나흐트(수정의 밤)로, 학살 사건 이후에 길거리에 어질러진 깨진 유리를 일컫는 말이다. 영국에서는 도움을 주기 위해 유대인 어린이들을 구조하는 일련의 '킨더 트랜스포트(어린이 구조 작전)'를 실행했다. 헤세의 부모는 그 경로를 통해 어린 딸들을 가까스로 네덜란드로 피신시킬 수 있었다. 어린 시절에 겪은 이런 경험들이 헤세에게 평생 동안 영향을 미쳤다.

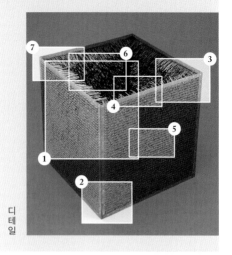

② 연작

헤세의 작품 대부분이 기하학, 반복성과 관계가 있다. 이 작품은 그녀를 위해 만들어진 다섯 개의 열린 상자 또는 정육면체 연작 중 두 번째다. 상자마다 수천 개의 구멍이 뚫려 있고 그녀는 고무나 플라스틱 배관으로 구멍을 꿰었다. 정육면체는 모두 그기가 다르고 어떤 것은 재료도 다르다.

③ 페미니즘

헤세는 다음과 같이 썼다. '나는 내 자신일 수도 없으며, 내가 무엇인지도 모르겠다.' 그녀는 스스로 페미니스트라고 생각하지 않았지만 그녀의 작품은 여성, 그리고 남성 중심 사회에서 여성의 권리에 대한 인식에 강력한 영향을 미쳤다. 이 작품은 '남성성'(단단한 기하학적 상자)과 '여성성'(유연하고 부드러운 배관)을 나타내고 있다.

① 개념

주로 포스트미니멀리즘 작가로 분류되는 헤세는 미니멀리즘이 가지는 추상화와 물질성에 대한 관심을 공유했지만, 그녀의 작품은 표현력이 더 풍부했다. 그 표현력은 즉흥적이었는데 초기에 작업했던 추상표현주의 성향에서 발전한 것이며, 친구인 솔 르윗(Sol LeWitt, 1928-2007)에게 받은 충고인 '그만 [생각하고] 그냥 하라!'를 따른 결과다.

부드러운 생물 형태의 작품들을 제작한 뒤에 헤세는 산업용 재료를 사용해서
단단하고 반복적인 요소와 기하학적 형체를 특징으로 하는 작품을 창조했다.
미니멀리즘 작가들과 달리 그녀는 직접 제작 과정에 참여를 요하고 인간
경험의 복잡성을 암시하는 예상 밖의 요소들을 첨가했다.

④ 재료

특히 추상표현주의와 알베르스에게 영향을 받은 헤세는 감정과 미니멀
리즘 미학을 혼합했다. 이 상자의 본체는 기계로 만든 아연도금 강판이었
으며 거기에 수천 개의 구멍을 뚫어서 그물망 같은 효과를 냈다. 그러고
는 구멍에 투명한 비닐 배관을 손으로 꿰었다.

⑤ 꿰기

헤세는 자연의 질서에 대한 관념들을 탐구했다. 그녀는 정육면체의 딱딱
한 금속 면에 뚫린 구멍으로 유연한 비닐 배관을 꿰었다. 이 노동 집약적
인 방법과 꿰는 작업의 결과는 금속 상자의 단단한 남성성에 반해서 전
형적인 여성들의 활동을 떠오르게 한다.

⑥ 내부

정육면체는 산업용 용기를 닮았지만 속이 빈 내부는 빽빽하고 감각적인
감촉이 인체의 일부나 너울거리는 식물의 잎 또는 해양 생물의 부드러운
덩굴손과 유사하다. 그것들은 고슴도치의 가시와 비교되기도 했는데, 부
들부들한 돌기가 불안감을 나타내기도 한다.

⑦ 대비

의도한 대로 모순으로 가득하고 삶의 다양성을 암시하는 이 상자는 부드
럽고 딱딱한 질감, 유연성과 경직성으로 구성되어 위안과 위협의 느낌을
불러일으킨다. 헤세는 자기 목표가 아무것도 창조하지 않는 동시에 무언
가를 창조하는 것이라고 했다. 이 작품의 이중성은 헤세의 이질적인 인생
경험들을 상징한다고 볼 수 있다.

썰매

The Sled

요제프 보이스

1969, 펠트, 천으로 된 띠, 손전등, 밀랍, 노끈이 달리고 금속을 덧댄 나무 썰매, 35×90.5×34.5cm, 미국, 뉴욕, 뉴욕 현대미술관

사회적 비평과 정치적 활동을 합친 것으로 유명한 요제프 보이스 (Joseph Beuys, 1921-86)는 20세기 후반의 가장 영향력 있는 작가 중 하나다. 극히 다양한 그의 작품 세계는 소묘, 회화, 조각, 행위와 설치미술, 그리고 예술 이론까지 망라한다.

독일의 북서 지방에서 태어난 보이스는 어린 나이부터 미술, 음악, 역사, 신화와 과학에 소질을 나타냈다. 열다섯 살에 그는 히틀러 유겐트에 지원했으며, 5년 뒤에는 독일 공군에 자원입대했다. 3년간 전투에 참여하다가 1944년에 그의 비행기가 크림 반도에 추락했다. 그는 후에 타타르 부족 유목민이 자기를 구조해서 동물 지방과 펠트(양모 부직포)로 감싸 체온을 유지시켜줬다고 말했다. 그 뒤 많은 그의 작품에서 지방과 펠트가 중요한 역할을 차지했다.

제2차 세계대전 이후에 그는 조각을 공부하며 작가로서 활동하기 시작했다. 그는 전쟁의 기억들에 시달리며 소묘 수천 점을 만들었고, 조각을 가르치고 플럭서스 단체 작가들과 교류했다. 플럭서스는 광범위한 매체를 사용하는 중요성을 강조했다. 여기서 발전하여 보이스는 신화와 강박을 강렬하고 독창적으로 표현한 작품을 창작했다.

비행기 추락과 구조

1941년에 보이스는 독일 공군에 자원입대했다. 1944년 3월에 슈투카 급강하 폭격기(왼쪽)의 후방 사수로 복무하던 중에 비행기가 크림 전선에서 추락했다. 그는 여생 동안 자기가 타타르 유목민들에게 구조되었다고 주장했다.

② 색다른 재료

이 작품은 썰매, 노끈, 띠, 손전등과 지방(현재는 밀랍)으로 구성되어 있다. 보이스는 다음과 같이 말했다. '땅 위에서 일어나는 가장 직접적인 움직임은 쇠로 만들어진 썰매의 날이 미끄러져 가는 것이다… 이런 발과 땅의 관계가 많은 조각품에서 이뤄진다… 각각의 썰매는 고유한 비상 장비를 휴대하고 있다. 손전등은 방향 감각을 상징하고, 펠트는 보호를, 그리고 지방은 식량이다.'

① 경험

보이스는 상상의 이야기를 퍼트리는 것으로 유명했으며 제2차 세계대전 당시 유목민들에게 구조되었다는 그의 경험은 의문의 여지가 있다. 목격자들의 말에 따르면 그는 독일군 수색 특공대가 찾아냈으며 마을에는 타타르 부족이 없었다고 한다. 사실인지 허구인지를 떠나서 보이스의 상상력을 자극했으며, 전설은 (실제로 전설이라면) 작품의 일부가 되었다.

③ 원정

이 썰매는 아주 고된 탐험을 갈 준비가 갖춰져 있어서 감상자에게 추가적인 질문거리를 준다. 어디로 가는 것일까. 누가 그리고 왜 여행에 썰매를 가지고 가는 것일까? 손전등과 펠트와 지방 덩어리는 긴급 원정을 암시하는 것일 수도 있다. 또는 생존에 관한 정물을 암시하기도 하는데, 인생의 무상함을 상징하는 17세기 네덜란드 바니타스를 떠올리게 한다.

④ 생존

종합해 보면, 보이스가 깊은 눈 속에 조난당했을 때 유목민들에게 구조되었다는 그의 이야기는 인간이 서로를 돌보면서 함께할 때 더 강해진다는 그의 낙관적인 신념을 나타낸다. 이 작품에는 개인의 생존에 필요한 필수품들이 포함되어 있다. 보이스는 미술을 통해 보다 나은 사회를 형성할 수 있다고 믿었기 때문에 이 작품은 인류의 생존에 대한 비유다.

⑥ 비예술

미술에 일반적으로 쓰지 않는 재료를 사용하는 것이 보이스의 접근 방식 중 하나였다. 이렇듯 비예술 재료를 사용하는 것은 뒤샹으로부터 내려온 것이지만 한편으로 독창적이었다. 그는 실제 현실보다 현실에 대한 작가와 감상자의 신념이 더 중요하다고 주장하며 자주 예술과 삶 그리고 진실과 허구의 경계선을 모호하게 만들었다.

⑤ 분위기

물리적인 오브제와 그들의 연관성이나 내포된 의미만큼 보이스가 창조해낸 신비스러움 또한 중요하다. 제2차 세계대전에 대한 부정적인 기억들과 전쟁에서 자신의 역할, 자기 생애에 대해 지어낸 전설과 이야기들, 그리고 궁극적인 낙관론이 모두 작품의 일부였다. 또한 미술이 어떻게 작가와 감상자 모두에게 치유의 효과를 발휘하는지에 대한 그의 탐구의 일부분이기도 했다.

행위예술

보이스는 다음과 같이 주장했다. '가르치는 것이 나의 가장 위대한 미술 작품이다.' 그는 뒤셀도르프 국립미술학교에서 20년 넘게 가르쳤다. 그는 카리스마가 넘치고 영감을 불러일으켜 학생들에게 사랑받았지만, 학교 관계자들은 그를 몹시 싫어했고 1972년에 예고 없이 해고당했다. 그와 그의 학생 대다수가 항의로 시위했는데(위), 행위예술과 유사한 활동으로 발전했다.

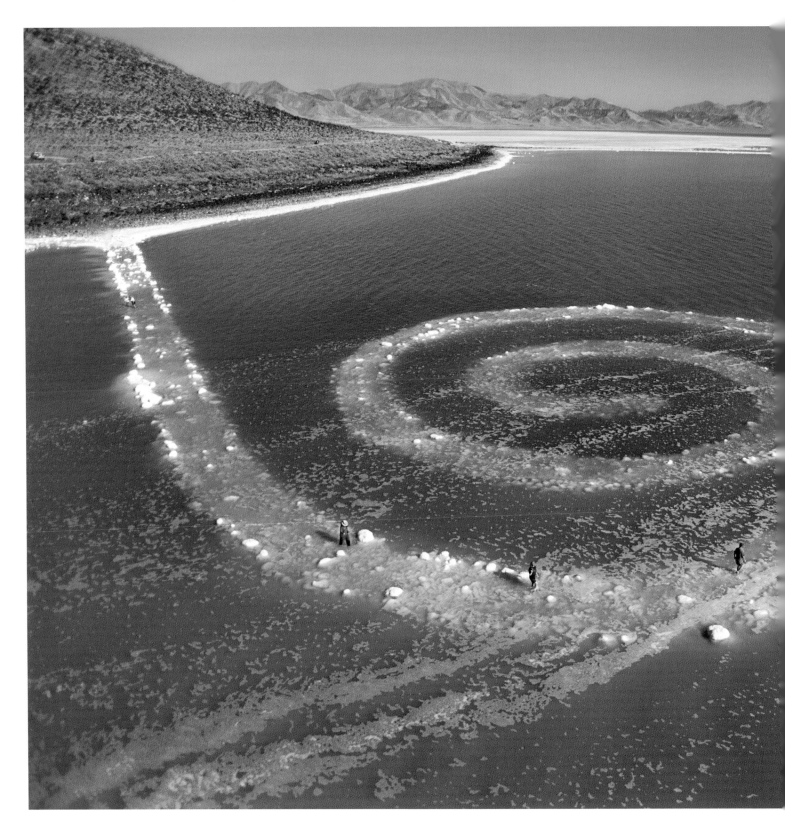

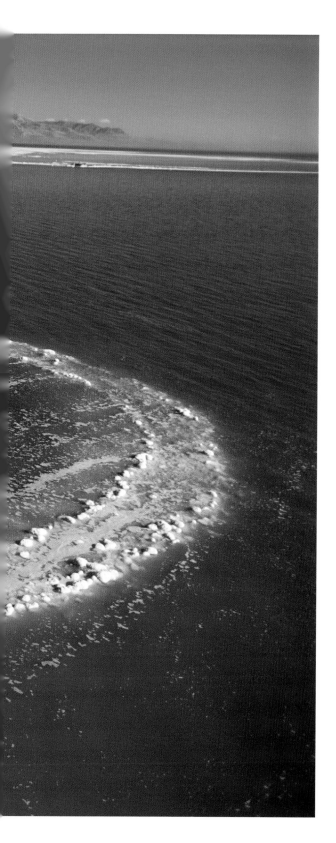

나선형 방파제

Spiral Jetty

로버트 스미스슨

1970, 진흙, 침전된 소금 결정체, 암석, 나선형 수로, 457×4.5m, 미국, 유타,
그레이트솔트 호수, 로젤 포인트

작가이자 집필가이자 비평가였던 로버트 스미스슨(Robert Smithson, 1938-73)은 종교, 지질학, 공상 과학을 포함한 자신의 폭넓은 관심사를 작품에 활용했다. 비록 짧은 생애를 살았지만 그는 포스트팝아트 시기의 가장 영향력 있는 작가에 포함된다.

뉴저지에서 태어난 그는 아트 스튜던츠 리그와 브루클린 미술관 학교에서 소묘와 회화를 공부했다. 화상이었던 버지니아 드완(Virginia Dwan)은 1959년에 그의 그림과 콜라주를 보고 뉴욕에서 첫 번째 개인전을 열도록 도와줬다. 그의 초기작들은 추상표현주의의 영향을 많이 받았지만 새로운 미니멀리즘 운동의 선두적인 작가들을 만나 후에 작품이 달라졌다. 1964년에는 미니멀리즘 설치미술과 유사한 조각품을 창작했고, 자주 앞뒤가 맞지 않는 관점을 혼합하거나 감상자의 지각력을 혼란스럽게 만드는 거울과 조명 효과를 사용했다. 동시에 그는 뉴저지에 있는 채석장과 산업물 폐기장을 방문했고, 인간의 손길이 닿지 않아 보이는 사막과 대지를 탐험했다. 그는 풍경 속에 작품을 창조하기 시작했는데, 1970년에 그의 가장 유명한 대지 미술 작품을 완성했다. 〈나선형 방파제〉는 유타주에 있는 그레이트솔트 호숫가에 돌을 소용돌이 모양으로 쌓아서 만든 것이다.

나선형

기원전 3200년경, 아일랜드, 미스 카운티, 뉴그레인지

선사시대 기념비는 거석 또는 커다란 돌을 대대적으로 사용해서 만들었는데, 주로 신석기 시대에 제작되었다. 거석문화 시대의 미술에서는 나선형 무늬가 중요한 요소였다. 〈나선형 방파제〉에서 스미스슨은 주변 환경과 조화를 이루면서 거기에 더해 단순함과 영성을 지닌 뉴그레인지 유적과 같은 예를 상기시키고 있다.

디테일

② 쇠락과 재생

엔트로피(무질서도)라는 개념에 매력을 느낀 스미스슨은 결정(結晶) 조직을 만들기도 했다. 그는 엔트로피가 열역학의 두 번째 원칙이며, 궁극적으로 우주가 소진되어 버려서 결국 모든 것이 똑같아질 거라고 생각하고 쇠락과 재생, 혼돈과 질서의 개념들을 탐구했다. 그는 엔트로피라는 방식으로 사회와 문화가 탈바꿈할 수 있다고 믿었다.

① 위치

스미스슨의 첫 대지미술 작품은 종이에 그린 간단한 예비 스케치였다. 그는 열역학에 대한 관심으로 산업지구와 인간이 방치해서 불모지로 변해 버린 지역에 더욱 이끌렸다. 상당히 많이 탐색한 끝에 그는 유타주의 그레이트솔트호(湖) 북쪽에 임한 외진 땅을 샀다.

③ 나선형

나선형은 호수 바닥에 있다는 전설의 소용돌이를 상징하며, 인체에서 혈액의 순환 그리고 꽃과 나무와 조개껍질이 자연적으로 형성되는 방식을 나타낸다. 이 나선형 구조물은 또한 결정체의 성장 양식과 고대 거석 구조물에서 볼 수 있는 다양한 원시 기호에서 영감을 얻었다.

④ 화학 반응

돌과 흙과 소금으로 만들어진 이 작품은 자연적으로 발생하는 화학 반응의 결과에 따라 변화한다. 호수의 물 색깔이 때로는 붉은 보라색을 띠는데, 녹색 조류인 두날리엘라 살리나(Dunaliella salina)에 함유된 고농도의 베타-카로틴 혼합물과 반응한 결과다. 여러 해 동안 〈나선형 방파제〉는 호수의 수위가 높아져서 물에 잠겼으나 종내 다시 모습을 드러냈다.

⑤ 재료

스미스슨이 〈나선형 방파제〉를 지을 부지로 로젤 포인트를 결정한 이유는 1959년 근처에 둑길이 건설되면서 담수 공급이 차단되었기 때문이다. 5,443톤이 넘는 검은 현무암, 소금 결정 침전물과 6,032톤의 흙을 사용해서 그는 호숫가부터 시작해서 물속으로 들어가는 거대한 반시계 방향 나선형을 만들었다.

⑥ 조화

스미스슨은 나선형 방파제가 주변의 자연 환경과 조화를 이루고 온전한 하나가 되기를 원했다. 그의 목표는 풍경의 일부처럼 보이면서 산업화와 도시화로 인해 지구가 훼손되는 모습과 대조를 이루는 거대한 미술 작품을 만드는 것이었다. 작품은 미술과 환경 문제가 나아가야 할 새로운 방향을 강조하고 있다.

⑦ 대비

스미스슨의 의도는 검은 현무암 위에 소금 결정체가 형성되어 나선형 위에 흰색 소용돌이선을 창조하는 것이었고, 실제로 그대로 이루어졌다. 그는 주로 고정된 땅과 흐르고 움직이는 물의 대비 그리고 그 지역의 자연 재료와 자신의 인공적인 노력의 대비를 즐겼으며, 자연적으로 일어나는 변화로 인해 환경이 탈바꿈하는 현상을 즐겼다.

TV 첼로

TV Cello

백남준

1971, 비디오 관, TV 틀, 플렉시글라스 상자, 전자 장치, 전선, 나무 받침, 팬, 의자, 사진, 가변 크기, 미국, 미니애폴리스, 워커 아트 센터

백남준(1932-2006)은 행위예술과 기계기술에 기반을 둔 미술의 선구자였다. 1963년에 그는 자석을 사용해서 텔레비전 화면에 추상적인 형태들을 보여준 최초의 작가였으며, 1965년에는 작은 휴대용 비디오카메라를 처음으로 사용했다. 그는 국제적으로 '비디오 아트의 대부'로 인정받았으며 비디오 조각, 설치미술, 행위예술, 비디오테이프와 텔레비전 영상 제작 등의 광범위한 작업을 했다.

백남준은 서울의 부유한 실업가 집안에서 태어났다. 그가 열여덟 살 때 한국전쟁(1950-53)이 발발하자 그의 가족은 홍콩으로 피난했다. 그들은 곧 일본으로 건너갔고 백남준은 도쿄대학교에서 미술과 음악사를 공부했으며, 오스트리아 작곡가 아르놀트 쇤베르크에 대한 학위 논문을 썼다. 그 후 독일로 건너가 뮌헨대학교에서 공부했다. 1950년대 후반에 그는 쾰른의 라디오 방송국에서 일하면서 미국 작곡가 존 케이지(John Cage)를 만났고, 그의 발상에 영감을 받았다. 그와 동시에 그는 플럭서스 모임과 인연을 맺었다. 1963년 부퍼탈의 파르나스 갤러리에서 열린 전시회 '음악의 전시-전자 텔레비전'에서 그는 사방에 텔레비전을 흩어 놓고 자석을 사용해서 영상을 왜곡시켰다. 그 누구도 시도하지 않았던 일로, 비디오를 예술의 매체로 사용한 첫 번째 사례였다. 2년 뒤 그는 뉴욕으로 이민 가서 첼리스트이자 행위예술가 샬럿 무어먼(Charlotte Moorman, 1933-91)과 협업하며 비디오와 음악과 퍼포먼스를 혼합했다. 그러나 그들은 1967년 백남준의 '오페라 섹스트로니크(Opéra Sextronique)' 초연 당시 무어먼이 상반신을 드러내고 '성인만을 위한 첼로 소나타 1번(Cello Sonata No. 1 for Adults Only)'을 연주하자 외설죄로 체포되었다. 2년 뒤에 그들은 '살아 있는 조각을 위한 TV 브라(TV Bra for Living Sculpture)'를 공연했는데, 이번에는 무어먼이 작은 텔레비전 화면이 부착된 브래지어를 입었다.

1971년에 백남준은 무어먼을 위해 〈TV 첼로〉를 제작했다. 그는 텔레비전 3대를 층층이 쌓아서 첼로 모양을 만들고 거기에 첼로 줄을 부착했다. 무어먼은 첼로를 연주하듯이 구조물 앞에 작은 의자를 놓고 앉아서 활을 그었고, 화면에는 그녀와 다른 첼리스트들이 연주하는 장면이 나타났다.

디테일

② 작은 의자

다리 네 개에 등받이와 팔걸이가 없는 작은 나무 의자를 텔레비전 뒤에 배치해서 음악 연주자나 공연을 암시했으며, 무어먼이 연주하는 동안에는 실제로 그 자리에 앉았다. 그녀는 의자 위에 올려놨던 활로 첼로를 연주하는 시늉을 했다. 그녀기 연주하는 척할 때 화면에는 그녀와 다른 음악가들이 진짜 첼로를 연주하는 영상을 보여줬다.

① 전선

바닥에 끌리는 전선이 혼란스럽게 작품과 그 주변에 구불거리고 있는데, 의도적으로 20세기 후반에 흔히 접하는 문제를 상기시킨다. 즉, 가정마다 증가하고 있는 가전제품과 거기에 딸려오는 지저분한 전선을 나타낸다. 여기서는 전선이 설치물의 다양한 요소들을 연결해주는 역할을 한다.

③ 큰 텔레비전

국제적인 개념주의 운동인 플럭서스와 연관된 백남준은 보이스 같은 다른 플럭서스 작가들과 정기적으로 공동 작업을 했다. 맨 아래에 있는 큰 텔레비전은 원래 틀에서 꺼내어 그 내부 구조를 사방에서 볼 수 있다. 백남준은 이 텔레비전을 투명한 합성고분자 수지로 만든 상자에 집어넣고 첼로의 줄걸이판과 브릿지 부속을 화면에 부착했다. 엔드 피스도 받침 부분에 고정시켰다.

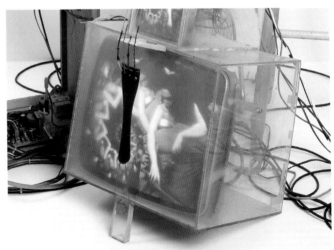

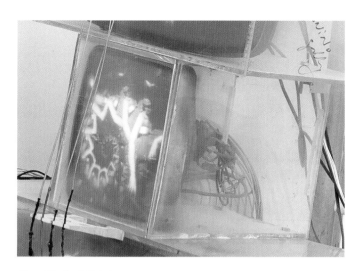

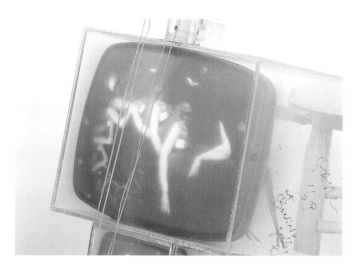

④ 가운데 텔레비전

화면의 크기가 제일 작은 텔레비전이 다른 두 개 사이에 끼어 있다. 이 부분은 첼로의 옆판과 울림 구멍을 반영하며, 줄이 그 위로 팽팽하게 당겨져 있다. 이 작품은 가벼운 마음으로 즉석에서 실험적으로 작업한 느낌을 준다. 엉성하게 조립한 것 같아 보이지만 그것은 의도적이며 야수주의 회화에서 볼 수 있는 즉흥적인 붓 자국에 비유할 수 있다. 야수주의 그림과 마찬가지로 이 구조물은 경험과 신중한 계획의 결과물이다.

⑤ 맨 위 텔레비전

중간 크기의 텔레비전을 맨 위에 쌓아 올렸다. 이 부분은 첼로라는 현악기의 어깨 부분을 상징하며, 줄도 지판 위를 지나가듯 이어진다. 첼로와의 연관성을 의도적으로 명백하게 드러내 보였다. 백남준은 작품을 현대 사회와 연관 지으면서 감상자에게 되돌려 제시하고 있다. 그런 개념은 대중문화와 고급문화의 대비를 강조한다는 점에서 팝아트의 원리와 보조를 맞추고 있다.

⑥ 목

이 가짜 첼로의 목 부분은 꼬인 철사와 줄로 대략 구성되었다. 이는 텔레비전과 악기를 비교하도록 조장한다. 전자 제품은 인간이 거의 아무것도 하지 않아도 작동할 수 있지만 현악기의 줄은 제 역할을 하려면 인간의 개입이 필요하다.

⑦ 상자 틀

텔레비전의 원래 틀은 전시물 옆에 버려진 채 쌓여 있다. 이것은 단명하고 소모적이고 일회용이라는 속성으로 대표되는 20세기 후반의 사회상에 대한 평론이다. 또한 동시에 조작과 통합을, 특히 행위예술 및 설치미술과 유사한 특징을 표현한다. 1971년에 무성 영화 〈TV 첼로 초연〉이 만들어졌는데, 뉴욕 보니노 갤러리에서 이 작품과 함께 이루어진 무어먼의 퍼포먼스를 기록하고 있다.

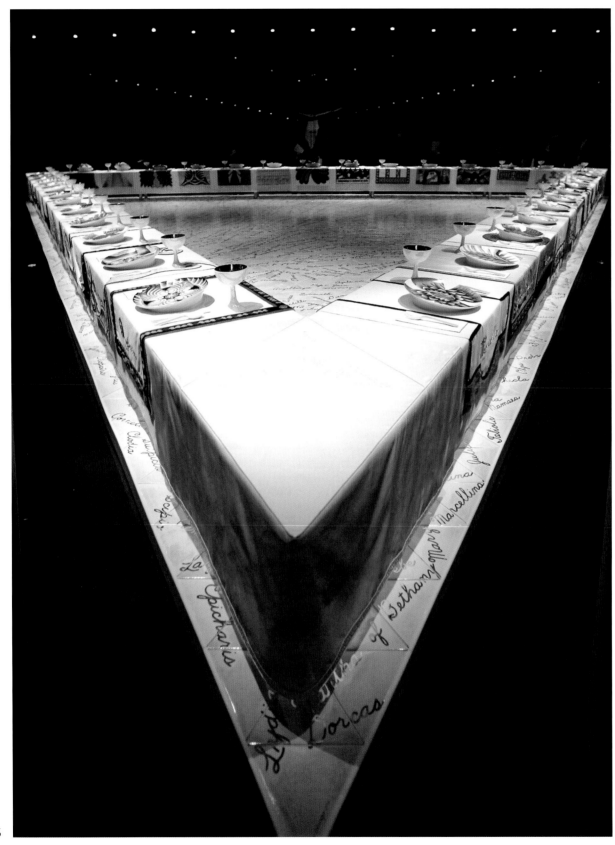

266

저녁 만찬

The Dinner Party

주디 시카고

1974-79, 세라믹, 자기, 직물, 14.65×14.65m, 미국, 뉴욕, 브루클린 미술관

1970년대에 주디 시카고(Judy Chicago, 1939년생)는 여성의 삶을 반영하고 여성 작가들의 명성과 경험을 고양시키는 페미니즘 미술을 개척하는 데 일조했다. 시카고는 자수와 같이 전형적으로 여성적인 기술과 함께 용접이나 불꽃놀이처럼 남성들이 많이 하는 활동을 혼합해서 여성적 주제에 초점을 맞추는 작품을 창조한다. 그녀는 가장 잘 알려진 작품 〈저녁 만찬〉을 이런 방식으로 만들었는데, 역사를 통틀어 여성들의 업적을 기념하며 여성의 생식기를 형상화해서 관객들에게 충격을 안겨줬다.

시카고에서 주디 코헨(Judith Cohen)이라는 이름으로 태어난 그녀는 1969년 가부장적인 전통에서 이탈하는 방법으로 자신의 성(姓)을 바꾸었다. 시카고의 부모는 지성인으로 두 사람 모두 직업을 가졌으며, 그들의 좌익 정치 성향을 자주 자녀들과 논의했다. 1947년에 그녀는 시카고 아트 인스티튜트에서 공부한 뒤 UCLA로 옮겨서 1964년에 회화와 조각으로 석사학위를 받았다. 아버지와 첫 번째 남편이 비극적으로 일찍 세상을 떠난 데 대한 비통함이 그녀의 초기 회화 작품에 드러났는데, 남성 중심 사회에서의 여성 섹슈얼리티를 노골적으로 탐구했다. 그러나 1960년대에 그녀는 조각 작업을 시작했으며 미니멀리즘 성향의 기하학적인 작품을 창조했다.

1960년대 중후반부터 그녀의 작품에서는 페미니즘 주제가 지배적이었다. 1970년에 그녀는 캐나다 출신 작가 미리엄 샤피로(Miriam Schapiro, 1923-2015)와 함께 여성 전용 미술 강좌를 캘리포니아 주립대학과 그 뒤 캘리포니아 미술학교에서 운영했다. 강좌는 여성의 정체성과 독립성에 초점을 두고 오브제 만들기, 설치미술과 행위예술을 혼합했다. 여기에서 '우먼하우스' 미술 공간이 발전해 나왔으며, 시카고와 그녀의 제자들은 이곳을 강의와 퍼포먼스, 전시, 토론과 표현의 장으로 활용했다. 1974년에 그녀는 자신의 가장 중요하고 논란이 된 작업을 시작했다. 전통적으로 도자기 장식이나 수예처럼 단지 여성들의 공예기술이라고 무시되던 기법을 사용해서 그녀는 장인들과 협업하여 역사적으로 잊혔거나 과소평가된 여성들을 기리는 설치 작품을 창조했다. 〈저녁 만찬〉은 39명의 자리를 차린 거대한 만찬상을 통해 격식 있는 연회를 보여주고 있는데, 애초에 삼각형의 형태로 만들어졌다. 대부분 상징적인 여성 생식기로 장식된 접시가 손님들의 자리를 표시하고 있다.

야엘과 시스라 Jael and Sisera

아르테미시아 젠틸레스키, 1620, 캔버스에 유채, 86×125cm, 헝가리, 부다페스트, 헝가리 국립미술관

당당하고 강한 여성을 묘사했던 아르테미시아 젠틸레스키(Artemisia Gentileschi, 1593-1652년경)는 17세기의 유일한 여성 '카라바지스티', 혹은 카라바조(Caravaggio, 1571-1610)를 철저히 추종하는 작가였다. 이 작품은 한 여인이 침략자를 살해하는 장면을 그린 그녀의 성서화 중 하나다. 잔혹한 가나안 지도자인 시스라는 잠든 사이 야엘에게 살해될 때까지 고대 히브리인들을 20년 이상 지배했다. 자신의 인생 경험에서 영감을 얻은 젠틸레스키의 작품들은 혁신적인 구도와 성서 속에 나오는 영웅적인 여인들에 초점을 맞춰 동시대 남성 작가들에 비해 돋보인다. 그녀는 메디치 공작 코시모 2세의 지지와 후원을 받았으며, 피렌체 미술 아카데미가 받아들인 최초의 여성이었다. 그녀는 남편과 헤어진 뒤에 당시로서는 특이하게 독립적인 삶을 살았다. 그녀는 사후에 세상에서 잊혔으나 시카고가 이를 바로잡기 위해 〈저녁 만찬〉에 포함시켰다.

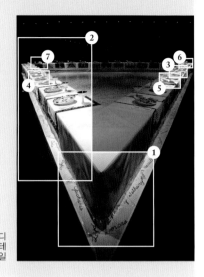

디테일

❶ 개념

이 작품의 개념은 여성들의 풍부한 유산을 기리고 전통적으로 여성의 전유물로 여겨졌던 공예기술을 기념하는 것이다. 작품에는 39명의 여성이 등장하는데, 13명씩 3개의 그룹으로 배치되어 있으며 이는 성서 속 최후의 만찬에 참석한 숫자로 그들은 모두 남성이었다. 1979년 3월 샌프란시스코 미술관에 처음 전시되었을 때 〈저녁 만찬〉을 보기 위해 5천 명이 넘는 관객이 방문했다.

❷ 1,038명의 여성

자수로 장식된 깔개, 금으로 된 성배와 식사 도구들, 그리고 그림이 그려진 자기 접시들이 삼각형 테이블에 차려져 있다. 각 자리는 역사적으로 중요한 여성을 기념하며 그 여인에게 걸맞은 방식으로 깔개 자수와 접시의 그림이 장식되어 있다. 거기에 더해 여성 999명의 이름이 흰색 타일 바닥에 금색으로 새겨져 있다. 모두 합쳐서 이 설치 작품은 1,038명의 여성을 기념하고 있다.

6년에 걸쳐 400명이 넘는 사람들이 이 작품을 제작하는 데 참여했으며, 그들은 대부분 자원봉사자들이었다. 39개의 접시들은 처음에는 납작했지만 후기작들은 도드라져 입체적이다. 삼각형 테이블의 첫 번째 면은 선사시대의 여신들부터 로마제국 시대까지를 다루고 있다. 두 번째 면은 기독교의 발흥에서부터 종교개혁 시기까지 포함된다. 세 번째 면은 혁명의 시대를 상징하며 영국 문인 버지니아 울프와 미국 작가 조지아 오키프로 마무리된다.

③ 이사벨라 데스테

이사벨라 데스테(Isabella d'Este)는 르네상스 시대 예술의 후원자였으며, 만토바의 후작의 아내였다. 그녀의 접시는 우르비노의 도자기에 사용되는 색채 모티프를 반영하고 있으며, 선 원근법을 포함해서 르네상스 시대에 일어난 예술적 혁신을 나타낸다.

④ 하트셉수트

이집트 제18왕조의 5번째 파라오가 하트셉수트였다. 접시에 그려진 곡선 모양이 이집트의 헤어스타일과 머릿수건 그리고 파라오의 목장식을 상기시킨다. 하트셉수트의 치세를 찬양하는 상형문자가 깔개에 자수로 새겨져 있다.

⑤ 아키텐의 엘레오노르 여공작

12세기 프랑스와 잉글랜드의 여왕이었던 아키텐의 엘레오노르(Eleanor of Aquitaine) 여공작은 깔개에 백합 문장과 밝게 빛나는 글자 'E'가 자수로 장식되었다. 접시는 그녀가 두 번째 남편이었던 헨리 2세에 의해 1173년부터 1189년까지 투옥되었던 사실을 상징한다.

⑥ 아르테미시아 젠틸레스키

젠틸레스키의 자리는 그림붓과 팔레트로 묘사했다. 벨벳과 금은 그녀의 작품에 포함된 요소들을 나타낸다. 그녀의 접시에 그려진 나비는 명암법을 사용했는데, 이 기법은 카라바조 덕분에 유명해졌고, 젠틸레스키가 모방했었다.

⑦ 조지아 오키프

오키프가 이 작품의 마지막 자리를 차지하고 있다. 그녀의 접시에는 〈검은 붓꽃〉(1926)과 같은 그녀의 꽃 그림에서 가져온 이미지가 등장한다. 벨기에산 리넨 조각에 체리나무로 만든 막대가 매달려 있으며, 이는 작가의 캔버스와 이젤을 상징한다.

돌 심장과 피

Corazón de Roca con Sangre

아나 멘디에타

1975, 슈퍼 8mm 필름을 초고화질 디지털 미디어로 옮김, 3분 14초,
다양한 장소에서 촬영

아나 멘디에타(Ana Mendieta, 1948-85)는 쿠바의 아바나에서 태어났다. 멘디에타는 열두 살 때, 피델 카스트로의 독재 정권으로부터 어린이들을 탈출시키는 미국 정부의 '피터팬 작전'의 일환으로 언니와 함께 미국으로 가게 되었다. 자매는 플로리다에 있는 난민 수용소에 있다가 종내는 위탁 가정으로 보내졌다. 5년 뒤에 그들은 어머니와 남동생과 재회했으며, 1979년에는 쿠바 정치범 수용소에서 석방된 아버지와도 다시 만났다.

멘디에타는 아이오와 대학교에서 불어와 미술을 공부하며 독일계 미국인 작가 한스 브레더(Hans Breder, 1935-2017)를 통해 개념주의와 신체 지향적 미술을 접하게 되었다. 그녀는 자신의 신체를 매체로 사용하기 시작했으며 종교의식의 요소들을 결합했고 젠더와 문화적 갈등과 폭력이라는 주제들을 탐구했다. 그녀는 여성의 정체성에 대한 인식을 바꾸기 위해 자신의 외모를 바꾸는 실험을 했으며, 무엇보다도 환경 속의 자신의 신체에 초점을 맞췄다. 이 작품은 '풍경과 여성의 신체 사이의 대화'이다. 〈실루에타 시리즈(Silueta Series)〉(실루엣 연작, 1973-80)라는 그녀의 연작의 일부분으로, 지면에 누워 주변과 어우러지거나 자기 몸을 사용해서 땅에 모양을 찍었다.

'사자(死者)의 서(書)', 아니의 파피루스(부분)
Book of the Dead, Papyrus of Ani

기원전 1250년경, 파피루스에 채색, 42×67cm, 영국, 런던, 영국박물관

고대 이집트 신화에 의하면 죽은 사람은 심장의 무게를 깃털과 저울질하게 된다. 심장의 무게가 깃털과 평형을 이루면 고인은 내세로 들어가는 게 허락된다. 그러나 악행으로 무거워졌다면 괴물이 심장을 먹어버리고 고인은 존재가 사라진다. 이런 고대인들의 믿음에 매료되었던 멘디에타 또한 심장에 초점을 맞췄다.

❶ 분리

멘디에타는 〈실루에타 시리즈〉를 브레더와 함께한 멕시코 여행에서 시작했고, 그 뒤에 아이오와에서 계속했다. 연작은 환경에 신체가 남기는 흔적을 기록한다. 이 작품은 강제 이주에 대한 연구로, 멘디에타가 어려서 어머니와 고향으로부터 분리되며 느꼈던 고통에서 유래되었다. 자전적인 주제로 페미니즘, 삶, 정체성, 장소와 소속감이 포함되어 있다. 1981년에 그녀는 다음과 같이 적었다. '나는 풍경과 여성의 신체 (나 자신의 실루엣을 바탕으로) 사이의 대화를 진행하고 있다. 이것은 내가 청소년기에 고국(쿠바)으로부터 강제로 떠나야 했던 직접적인 결과라고 믿는다. 나는 자궁(자연)으로부터 내던져졌다는 느낌을 주체할 수 없다. 나는 나의 예술 작업을 통해서 우주와 맺는 유대관계를 재설정한다. 그것은 모태로의 귀환이다.'

❷ 심장과 피

〈실루에타 시리즈〉의 다른 작품들과 마찬가지로 이 영상은 다큐멘터리처럼 촬영했다. 멘디에타는 원시적인 의식과 유사하게 부드러운 진흙으로 이뤄진 강기슭에서 자기 신체의 모습대로 파인 자국 옆에 나체로 무릎을 꿇고 앉아 있다. 그녀는 움푹 파인 신체 모양 중앙에 돌을 놓고 피같아 보이는 것으로 돌을 바르는데, 단색의 풍경에 대비되는 강렬한 빨간색이다. 그녀의 생체로서의 존재는 인간이 자연계에 미치는 영향을 기록하는 반면, 흙 위의 심장과 피는 죽음을 암시한다. 이것은 행위예술과 대지미술이 융합된 형태로, 멘디에타는 이것을 '대지-신체 작품' 그리고 '대지-신체 조각'이라고 불렀다. 그녀는 다음과 같은 글을 썼다. '나의 대지/신체 조각을 통해서 나는 대지와 하나가 된다… 나는 자연의 연장이고, 자연은 내 신체의 연장이 된다.'

③ 여러 미술 운동

멘디에타의 목표는 근본적으로 인간이 모두 똑같다는 동의를 이끌어내는 것이었다. 그녀는 행위예술에서 파생되어 나온 바디아트 운동의 주요 인물이었다. 그녀는 페미니즘 미술 운동과도 연관되어 있었고, 자연 환경에 대한 그녀의 관심은 대지미술에 중요한 기여를 했다.

④ 산테리아

그녀가 땅에 파인 신체 속의 돌 심장 위에 엎드린 모습은 일종의 의식을 떠올리게 한다. 대지와 신체가 하나라는 그녀의 묘사는 육체와 정신이 연결되어 있음을 제시한다. 종교적인 의식에 열정적이었던 그녀는 람(181쪽 참조)처럼 특히 산테리아교에서 영감을 얻었다. 산테리아교는 쿠바에서 발달했으며 요루바족의 믿음에 기초하고 가톨릭교의 요소가 포함되어 있다.

목욕 후에 왼쪽 발을 닦고 있는 여인
After the Bath, Woman Wiping her Left Foot

에드가 드가, 1886, 판지에 파스텔, 54.5×52.4cm, 프랑스, 파리, 오르세 미술관

여인들이 머리를 감고, 말리고, 빗으며, 일반적으로 단장하는 모습은 드가가 흔히 사용한 주제다. 그러나 그런 친밀감은 당시 많은 사람의 호응을 받지 못했으며, 미술 작품의 주제로 삼기에는 너무 개인적이고 사적이어서 그의 동기가 무엇인지 의심을 샀다. 그러나 멘디에타와 같이 그는 신체에 큰 매력을 느꼈다. 여러 가지 측면에서 드가 또한 남성 중심 사회에서 여성들이 어떻게 인식되는지를 고찰했는데, 물론 그의 견해는 개인적인 배경과 시대의 영향을 받았다. 멘디에타의 작품에서처럼 여인의 얼굴은 보이지 않는다. 두 작가가 모두 모델의 개성이 드러나는 것을 의도적으로 피했기 때문에 풍성한 머리카락이 얼굴 전체를 덮고 있다. 얼굴의 이목구비보다 제스처와 행동에 더 매력을 느낀 드가는 일본 미술에 대한 관심의 표출로 깔끔한 구도에 최소한의 색채만 사용했다. 멘디에타의 작품에서 역시 또 다른 유사점을 찾아볼 수 있다. 그녀는 거의 단색의 배경에 여인의 신체를 등장시킨다. 여인들이 몸단장하는 모습을 거침없이 솔직하게 보여준 드가의 작품은 심한 비난을 받은 반면에 멘디에타는 모델 겸 작가로서, 또 전혀 다른 시대에서 작업함으로써 페미니즘 미술의 개척자로 호평을 받았다.

반사된 상이 있는 벌거벗은 초상화

Naked Portrait with Reflection

루시언 프로이트
1980, 캔버스에 유채, 91×91cm, 개인 소장

구상화로 유명한 루시언 프로이트(Lucian Freud, 1922-2011)는 활동 기간이 60년을 넘는다. 그의 초기 화풍은 매끈한 물감, 시원한 색채와 뚜렷한 아웃라인으로 이뤄진 반면, 그의 후기작들은 보다 제스처가 드러나고 표현력 넘치는 임파스토 기법을 사용했다.

정신분석학의 창시자인 지그문트 프로이트의 손자이자 건축가 에른스트 프로이트의 아들인 루시언은 예술에 관심이 많은 베를린의 중산층 유대인 집안에서 태어났다. 1933년에 그는 가족과 함께 나치의 득세를 피해 베를린을 떠나 런던에 정착했다. 1938년에는 그가 여덟 살 때 그린 그림이 페기 구겐하임의 런던 갤러리에서 열린 어린이 미술 전시회에 선정됐다. 그는 잠시 런던의 센트럴 미술학교에서 공부한 뒤, 1939년 에식스에 있는 이스트 앵글리안 회화 드로잉학교에 입학했다. 제2차 세계대전 동안 그는 1941년부터 상선 선원으로 복무하다가 1년 뒤에 의병 제대했다. 그 후 런던의 골드스미스 대학에 입학했다.

1934년쯤에는 진지하게 그림을 그리기 시작했으며, 3년 뒤에 파리를 거쳐 그리스를 여행했다. 파리에 있는 동안 그는 피카소와 자코메티와 친분을 맺었으며, 런던으로 돌아간 뒤에는 슬레이드 미술대학에서 가르치고 런던의 화랑들에서 회화 작품을 전시했다. 그가 전시한 작품은 주로 초상화였으며, 커다란 눈과 매끈한 아웃라인과 차분한 색채가 특징이었다. 작업 초기부터 활동 기간 내내 프로이트는 초상화와 구상화를 제작했는데, 보다 추상적인 작품이나 개념미술에 집중한 동시대 작가들과 대조적이었다. 그는 서서 작업하는 것을 선호했기 때문에 그가 그린 이미지들은 자주 공중에서 내려다본 시점을 가졌다. 그의 화풍은 점차적으로 발달했다. 그는 다양한 색채로 이뤄진 피부색을 창조하기 위해서 한 획을 그을 때마다 붓을 빨았다. 1960년에 이르러서는 보다 자유로운 붓 자국과 고농도의 물감, 더 여러 겹으로 이뤄진 작업을 했다. 그는 꾸밈없고, 미화되지 않고, 부분적으로는 과장된 누드를 그렸다. 그의 목표는 '사물의 내부와 이면'을 탐구하는 것이었다.

〈반사된 상이 있는 벌거벗은 초상화〉에서 서 있는 그의 자세 때문에 감상자는 찢어진 소파에 누워 있는 모델을 내려다보게 된다. 그 이미지는 원초적이고 아주 세심히 관찰한 느낌이 든다.

누워 있는 여인 Reclining Woman
귀스타브 쿠르베, 1865년경-66, 캔버스에 유채, 77×128cm, 러시아, 상트페테르부르크, 에르미타주 미술관

프로이트는 1960년과 1961년에 프랑스를 여행하며 귀스타브 쿠르베의 회화 작품을 보고 다음과 같이 적었다. '나는 쿠르베의 작품들을 많이 보았다… 나는 쿠르베가 좋다.' 쿠르베가 여성 누드를 표현한 방식에서 영감을 얻은 프로이트는 자신이 해오던 대로 이상화시키지 않은 솔직한 방식을 고수하면서, 붓 자국이 보이게 물감을 칠하고, 강한 톤의 대비를 주고, 직접적인 느낌을 만들었다. 이 작품은 아카데미의 전통에 부합하지만 모델의 나른한 자세와 천을 걸친 하얗고 매끈한 피부로 쿠르베는 여인의 저속한 관능성을 강조했다. 그녀는 당시 미술의 관행이었던 냉정하고 동떨어진 여신이 아니라, 따뜻하고 부드러운 살과 장밋빛 뺨, 붉게 물든 손가락과 무릎을 가진 여인이다. 거의 백 년이 지난 뒤에 프로이트는 유사한 자세를 취한 누드를 그렸는데, 더 다양한 살색을 얼룩덜룩하게 임파스토 기법으로 칠했으며 몸매를 과장하고 모델을 완전히 분석적인 방법으로 해석했다. 그럼에도 불구하고 쿠르베의 영향이 확연히 드러난다.

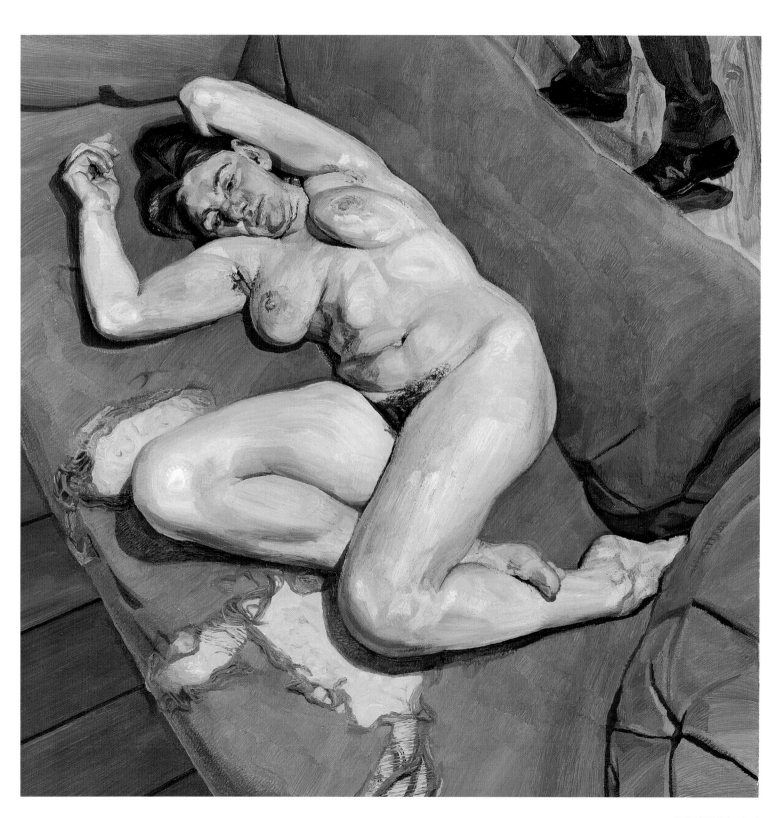

디테일

2 팔레트와 물감

프로이트는 돼지털 붓과 한정적이고 대체로 따뜻한 계열의 팔레트를 사용하여 피부를 여러 조각들과 겹으로 묘사했다. 팔레트에는 연백, 옐로 오커, 로 엄버와 번트 엄버, 로 시에나와 번트 시에나, 레드 레이크, 비리디언과 울트라마린이 포함되었다. 그는 상당히 동요하는 듯한 붓놀림으로 물감의 부피를 쌓아 올려서 피부의 윤곽을 거의 빚어냈다. 그는 '나는 물감이 살처럼 느껴지길 원한다'라고 말했다.

3 곡선 모양

모델은 여러 번에 걸쳐 장시간 동안 포즈를 취했다. 프로이트는 평소처럼 서서 내려다보며 그렸다. 그녀의 피부는 낡아빠진 소파와 대비를 이루면서 어우러지기도 한다. 프로이트는 처음에는 걸쭉하고 기름이 많이 섞인 물감을 사용했고, 나중에 표면층에서는 더 건조한 물감을 얇게 칠했다. 여인의 허리와 엉덩이의 곡선이 소파의 등받이 모양에서 반복된다.

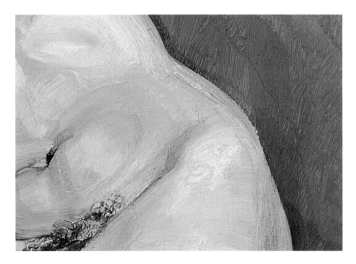

1 얼굴

모델은 눈을 내리깔고 작가에게서 눈길을 돌리고 있다. 프로이트는 물감을 두껍고 붓질의 방향이 나타나게 겹으로 칠해서 얼굴의 형태와 구조, 그리고 소파 위에 편안히 기대서 살짝 처진 부분까지 묘사하고 있다. 극적인 하이라이트와 그림자를 따뜻한 노란색, 오커, 분홍색, 담홍색 계열로 표시했다. 프로이트는 '나는 피부가 좋다. 너무나 종잡을 수 없기 때문이다'라고 언급한 적이 있다.

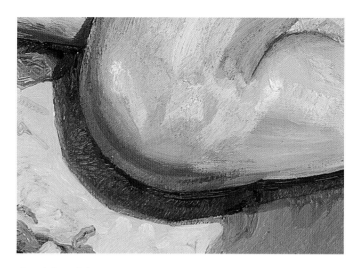

④ 빛과 그림자

프로이트는 흰색 물감을 사용해서 빛과 그림자의 균형을 이뤘다. 인물을 위에서 환하게 비추어 소파에 짙은 그림자가 드리워진다. 무릎의 모양과 그 그림자, 소파의 천에 난 구멍이 모두 유사한 형태를 띠면서 차분한 색상으로 조화를 이룬다. 하이라이트 부분과 어두운 부분을 강조했고, 육중한 여인의 가슴을 과장시켰다.

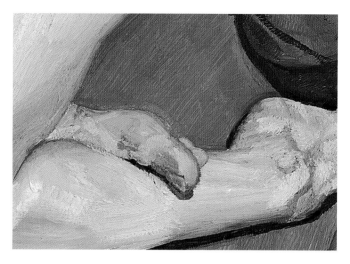

⑤ 기법

프로이트의 접근법은 쿠르베, 티치아노, 렘브란트, 루벤스와 앵그르를 포함한 옛 대가들의 면밀한 연구를 토대로 발전했지만, 그는 이상화의 모든 개념을 버렸다. 그는 수많은 붓 자국을 통한 표현으로 물감을 겹겹이 쌓아갔으며, 다음 겹을 칠하기 전에 먼저 단계가 건조되기를 기다렸기 때문에 작품을 완성하는 데 수개월이 걸렸다.

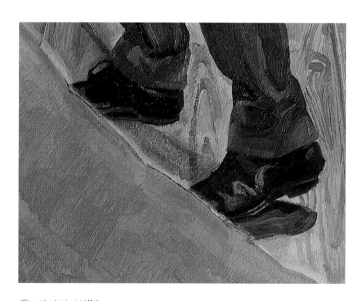

⑥ 반사된 상(像)

프로이트는 그림의 우측 상단 모서리에 옷을 제대로 갖춰 입은 남성을 등장시킴으로써 긴장감을 고조시켰다. 작품의 제목을 통해서 감상자는 이미지가 반사되어 보인다는 것을 알 수 있다. 이젤 앞에 서 있는 발의 주인은 프로이트라고 추정된다. 그 존재감 때문에 감상자에게 작가와 모델 사이의 친밀한 순간을 침해한다는 불편한 느낌을 불러일으킨다.

⑦ 살

소용돌이와 사선으로 칠한 물감이 여인의 곡선과 결점을 나타낸다. 살의 윤곽을 따라 붓 자국을 만들어서 높낮이의 기복을 강조한다. 프로이트가 아름다움보다는 신비로운 느낌과 불안감을 나타내려 했기 때문에 이미지가 불편하게 다가온다. 그는 이렇게 말했다. '다른 무엇보다 살아 있는 사람들이 나의 관심을 끈다. 나는 사실 그들이 어떤 동물인지에 관심이 있다.'

마르가레테

Margarethe

안젤름 키퍼

1981, 캔버스에 유채, 아크릴, 에멀션 페인트, 지푸라기, 290×400.5cm,
미국, 캘리포니아, 샌프란시스코 현대미술관

독일 작가 안젤름 키퍼(Anselm Kiefer, 1945년생)는 회화가 선구적인 분야
라는 인식이 없을 당시 기념비적인 회화 작품들을 제작했다. 작품의
대부분이 독일의 역사와 신화에 초점을 두고 있으며, 매우 두꺼운 임
파스토 기법과 납, 유리 조각, 말린 꽃과 건초 같은 재료를 포함한다.
　신표현주의 작가로 분류되는 키퍼는 독일 프라이부르크 대학교에
서 법과 어학을 공부했다. 1966년부터는 피터 드레어(Peter Dreher, 1932
년생)로부터 회화 교육을 받았다. 그는 브라이스가우 프라이부르크
에 있는 미술대학과 그 후 카를스루에 있는 미술대학에 다녔다.
그는 논란거리가 되는 주제들을 직면하면서 활동을 시작했는데, 특
히 독일의 국가 정체성을 다뤘으며 이는 그의 작품 세계 전반에 걸
쳐 자주 등장하는 주제가 되었다. 카발라(신비주의)의 영적인 개념과
루마니아 출신 시인 파울 첼란의 시, 그리고 가톨릭으로 자란 키퍼
의 배경이 그의 작품에 영향을 미쳤다. 첼란의 가족은 나치 강제 수
용소에 끌려갔고, 그가 강제 노역에 시달리는 동안 그의 부모는 그
곳에서 사망했다. 〈마르가레테〉는 첼란의 시 '죽음의 푸가(Todesfuge)'
(1945년경)에서 영감을 받아 제작한 회화 연작 중 하나다.

파울 첼란 '죽음의 푸가'에서 발췌

그는 소리친다 더 달콤하게 죽음을 연주해라 죽음은 독일이 낳은 명인이다
그는 소리친다 바이올린을 더 어둡게 켜라 그리고 너희들은 연기되어 공
중으로 올라간다 그러면 너희들 무덤은 구름 속에 있고 거기서는 사람이
갇히지 않는다

새벽의 검은 젖 우리는 너를 밤에 마신다
우리는 너를 한낮에 마신다 죽음은 독일이 낳은 명인이다
우리는 너를 저녁에 마시고 아침에 마신다 우리는 마시고 또 마신다
죽음은 독일이 낳은 명인이다 그의 눈은 푸르다
그는 총알로 너를 맞춘다 그는 너를 정확히 맞춘다
한 남자가 집에 산다 마아가렛 너의 금빛 머리
그는 제 사냥개를 풀어 우리를 몰이한다 그는 우리에게 공중의 무덤을 선
사한다
그는 뱀을 가지고 놀고 꿈꾼다 죽음은 독일이 낳은 명인이다
마아가렛 너의 금빛 머리
술람미 너의 잿빛 머리

② 노란색 지푸라기

금발의 독일인 여주인공 마르가레테는 바람에 흔들리는 밀로 나타냈다. 요한 볼프강 폰 괴테의 연극 '파우스트'(1808-32)에서 순결한 여인 마르가레테는 자기 아기를 죽이고 파우스트가 자신의 오빠를 죽이는 동안 지푸라기로 만든 침대 위에 누워 있다. 키퍼는 노란색 지푸라기를 사용해서 그녀를 암시했다.

③ 홀로코스트

독일어를 사용하는 유대인이었던 첼란은 홀로코스트를 겪으면서 가족 중에 유일하게 수용소에서 살아남았다. 첼란의 기억들이 시를 통해 표현되었는데, 파란 눈과 금발을 가진 독일인의 감시 아래서 고통받는 유대인 죄수들에 대해 이야기하고 있다. 키퍼는 독일과 홀로코스트가 불가분의 관계로 언제까지나 연결되어 있다고 시사한다.

① 죽음의 푸가

1979년부터 약 10년간 키퍼는 〈마르가레테〉 혹은 〈술람미(Shulamith)〉라고 이름 붙인 작품을 창작했다. 이들은 첼란의 시에 등장하는 두 여인으로, 유대인 죄수들이 무도곡에 맞춰 자신의 무덤을 파야 했던 나치 수용소를 배경으로 한다. 마르가레테는 금발의 아리아인 머릿결을 가졌고, 술람미는 유대인으로 잿빛 검은 머리카락을 가졌다. 술람미는 또한 구약 아가서에 나오는 솔로몬 임금이 사랑한 검은 머릿결을 가진 연인의 이름이다.

④ 재료

키퍼는 자신만의 상징적인 언어를 창조하면서 여기서 혼합 매체를 사용했는데, 유화 물감과 아크릴 물감, 에멀션 페인트 그리고 지푸라기라는 독특한 조합으로 이뤄졌다. 화면 위로 솟아오른 질감의 효과가 조각 같은 형체를 만들어내서 단순히 평면적인 회화 작품이 아니라 부조를 형성한다. 이 작품에서 그는 처음으로 지푸라기를 사용했다.

⑤ 마르가레테

그림을 가로질러 검은색 잉크로 '마르가레테'라는 이름이 낙서처럼 휘갈겨져 있으며, 의도적으로 불경하게 금빛 지푸라기 들판을 훼손하고 있다. 지푸라기의 맨 윗부분은 촛불 같아 보이는데, 수용소 처형장의 굴뚝과 화장되는 시체를 암시한다. 그러나 그 의미는 의도적으로 모호해서 촛불은 부활이나 기도를 뜻할 수도 있다.

⑥ 까맣게 타버린 유해

짚이 자라나는 흙은 까맣게 타버렸고, 두껍게 칠한 물감 가닥들이 수용소에 감금되거나 화장당한 죄수들의 깎인 머리를 나타낸다. 이 내용은 첼란의 시에서 술람미의 '잿빛 머리카락'이라는 묘사로 강조되어 있는데, 이를 통해 술람미의 존재를 상기시키고 그녀가 불타는 구덩이나 화덕에 던져졌다는 암시를 준다.

⑦ 작업 방법

키퍼는 제한적인 팔레트로 물감을 겹겹이 사용해 질감과 문양을 만들어서 황량함과 순결함 그리고 고난의 느낌을 불러일으킨다. 비록 그림의 제목이 〈마르가레테〉라고 붙여졌고 여인의 금발을 상징하지만, 또 다른 여인의 강한 존재감을 암시한다. 특히 엉켜버린 검은색 물감을 사용해서 운명이 어떻게 되었는지 알 수 없는 술람미를 나타낸다.

추상화

Abstract Painting

게르하르트 리히터

1986, 캔버스에 유채, 70.5×100cm, 개인 소장

게르하르트 리히터(Gerhard Richter, 1932년생)는 그의 회화와 사진 작품을 통해서 우연성 그리고 사실주의와 추상의 균형에 관한 개념을 탐구한다.

드레스덴에서 태어난 그는 동독에서 공산주의 정권의 프로파간다를 지원하는 사회주의적 사실주의 회화 양식을 배웠다. 제2차 세계대전 이후에 그는 연극 무대장치 화가의 견습생으로 일했으며, 그 뒤에는 드레스덴 미술 아카데미에서 공부하면서 벽화와 정치적인 현수막을 그렸다. 그러나 미술에 대한 국가의 제재로 인해 그는 표현의 자유가 제한되었다. 1959년 그는 서독에서 열린 '도큐멘타 2' (국제적인 현대미술 전시회-역자 주)를 방문하면서 표현력 넘치게 물감을 사용한 폴록과 이탈리아 화가 루치오 폰타나(Lucio Fontana, 1899-1968)를 알게 되었다. 폰타나는 공간주의의 창시자이자 아르테 포베라(가난한 미술) 운동과 연관되어 있었다. 2년 후 베를린 장벽의 건설이 완성되기 직전 그는 뒤셀도르프로 옮겨 국립미술학교에 입학한 뒤 더 자유롭게 작업했다. 그는 사진을 사용해서 회화 작품을 만들기도 했는데, 캔버스에 사진을 투사한 뒤 베껴 그렸지만 이미지를 왜곡시켜서 겨우 알아볼 수 있었다. 그는 또 흐릿하게 만들기, 긁어내기, 겹겹이 물감 칠하기를 시작했고 때로는 두꺼운 붓이나 롤러를 사용했다. 1971년에는 뒤셀도르프 국립미술학교의 교수로 임명되었다. 같은 시기에 그는 색상표 그림을 만들었는데, 커다란 캔버스에 체계적으로 색 조각을 칠했다.

1980년대와 1990대에는 그가 1960년대 초반부터 만들어오던 일련의 추상화로 명성을 얻었다. 작품들은 추상표현주의의 전통을 이어가는 것처럼 보이지만 작가의 감정에 중점을 두지 않고 그보다는 회화 작업의 과정에 대해 탐구한다. 〈추상화〉는 딱딱한 모서리를 가진 도구를 물감 표면에 사용해서 역동성을 창조한 작품 중 하나다. 그가 그림의 층들을 분해하고 재조립하는 과정에서 이미지가 변하는 것처럼 보인다. 그는 다음과 같이 말했다. '최초의 매끄럽고 가장자리가 부드러운 물감의 표면을 보면 마치 완성된 그림 같다. 그러나 얼마 후 나는 이제 이해했거나 충분히 봤다는 생각이 든다. 그래서 다음 단계의 그림 작업에서 나는 일부를 없애고, 일부를 더 추가하는 식으로 시간을 두고 계속한다.'

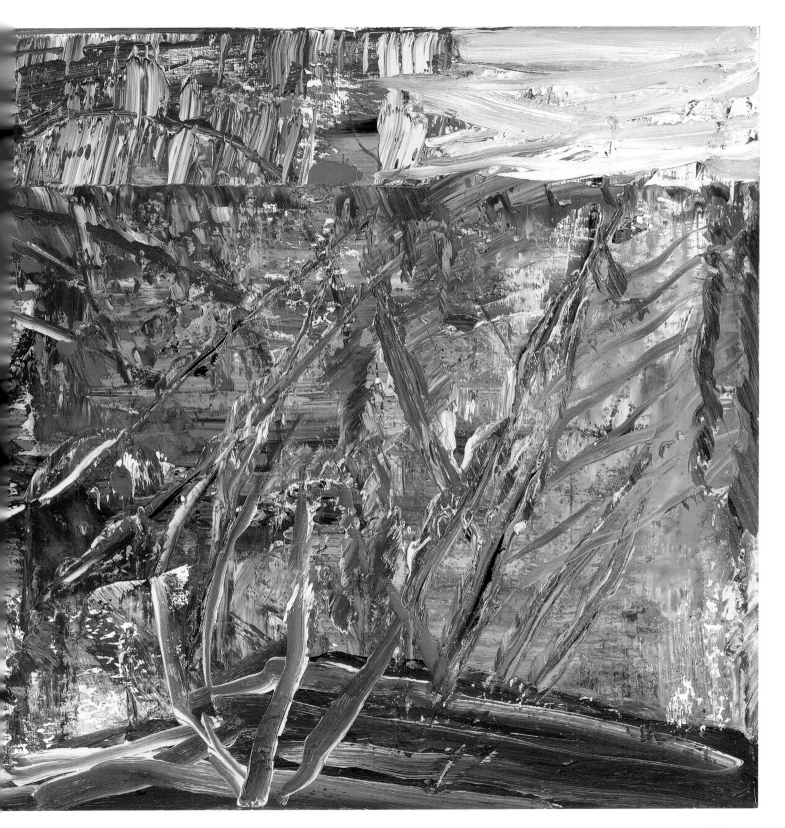

❷ 에너지와 넘치는 표현력

그는 에너지와 표현력이 넘치는 색채를 목표로 선명하고 질감 있는 표면을 만들기 위해 다양한 기법을 사용했다. 여기서는 여러 개의 초점을 창조하기 위해 물감을 겹겹이 붓으로 칠하기, 긁어내기, 떠내기 같은 방법을 썼다. 붓으로 할 수 없을 경우 스퀴지로 물감 자국을 덮거나 드러냈다.

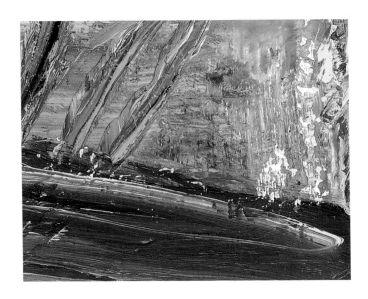

❶ 우연성

리히터는 임의적인 움직임과 물감 칠하기를 통해 일어나는 우연의 결과에 초점을 맞춰 무관심한 태도로 색채와 질감이 집중된 부분을 만들었다. 그는 자신의 가장 성공적인 작품들은 '이해할 수 없거나' 하나의 특정한 방식으로 해석하거나 판독할 수 없다고 설명했다. 미술에 대한 해석이란 항상 개인적이며 사적이다.

❸ 색채

선명한 색채들이 장막이나 끼얹은 모양으로 곳곳에 나타난다. 물감을 커다란 붓질로 칠하고 대충 가닥으로 흘리고 튀겨서 애시드 옐로, 눈부신 빨간색, 강렬한 파란색이 혼합돼, 빛나는 초록색과 주황색 계열을 만들어낸다. 그는 삼원색을 사용했으며 혼합으로 자연스럽게 중간색을 만들었다.

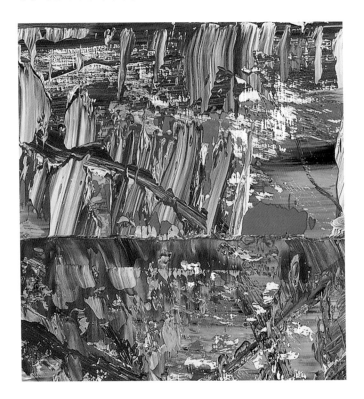

④ 기계적인

많은 미술 양식이 고고한 정서를 가진 것에 대해 회의적이었던 리히터는 기계적인 공정을 탐구하고 안료를 겹으로 바른 다음 자동화된 방식으로 긁어내는 방법을 연구했다. 그는 이렇게 말했다. '이런 그림은 시간 간격을 두고 여러 겹으로 칠해 만들어진다. 첫 번째 층은 배경을 나타낸다.'

⑤ 레이어

리히터가 추구한 효과는 여러 겹의 물감을 바른 뒤 그것을 큰 동작으로 긁어내어 색채의 겹을 드러내거나 덮어서 만들어진다. 결과적으로 두꺼운 임파스토 기법의 물감이 이랑처럼 솟고, 덩어리지고, 튀겨져서 더 많은 겹을 숨기거나 노출시킨다.

⑥ 물감 칠하기

신중한 작가인 리히터는 물감 자체에 초점을 맞춤으로써 회화의 전통에 도전한다. 이 작품은 완전히 추상적이며 리히터가 물감을 바르고, 긁어내고, 얼룩지게 하고, 닦아내고, 번지게 하는 것은 미술에 대한 우리의 기대나 경험에 의문을 제기하지만 결코 다른 의미를 부여하지 않는다.

⑦ 즉흥성

그림의 보석빛 색채와 풍부한 물감의 사용은 클림트, 모네, 쇠라, 고갱이나 라파엘전파가 회화에 사용한 생동감 넘치는 색채와 유사하다. 그러나 리히터는 동시 대비 이론을 염두에 두지 않았다. 그는 이것을 '고도로 계획된 즉흥성'이라고 설명했다.

무제 #213

Untitled #213

신디 셔먼

1989, 크로모제닉 프린트, 108×84cm, 미국, 캘리포니아,
샌프란시스코 현대미술관

개념주의적 인물 사진으로 가장 잘 알려진 사진작가이자 영화감독인 신디 셔먼(Cindy Sherman, 1954년생)은 소위 '픽쳐스 제너레이션'이라고 불리는 미국 작가 집단의 중요 인물이었으며, 그들은 1980년대 초반 평단의 인정을 받았다. 애초에 미술학교에서 초현실주의 양식의 회화 작업을 했던 셔먼은 나중에 사진으로 전향했다. 그녀는 지속적으로 개인과 집단의 정체성에 미치는 외부 영향을 문제 삼으며 대규모의 연작을 창조했는데, 본인이 자주 역할 연기에 직접 참여했다. 그녀의 사진들은 전통적으로 미술과 사회에서 여성이 차지하는 역할에 도전하는 환영을 창조함으로써, 불안하고 달갑지 않은 그러나 심지어 재미있는 고정관념에 주의를 모은다.

셔먼은 뉴저지에서 태어났고 얼마 뒤 그녀의 가족은 롱아일랜드로 이사를 갔다. 1972년부터 1976년까지 그녀는 버펄로에 있는 뉴욕 주립대학교에서 미술을 공부했다. 처음에는 회화 작업으로 시작했지만 매체에 대한 제약을 느끼고 사진으로 바꿨다. 1974년에 동료 작가 로버트 롱고(Robert Longo, 1953년생), 찰스 클러프(Charles Clough, 1951년생), 낸시 드와이어(Nancy Dwyer, 1954년생)와 함께 그녀는 다양한 배경의 작가들을 수용하기 위한 목적으로 홀윌스 센터를 창립했다. 동시에 그녀는 한나 윌케(Hannah Wilke, 1940-93), 엘리너 안틴(Eleanor Antin, 1935년생), 아드리안 파이퍼(Adrian Piper, 1948년생)의 사진을 바탕으로 하는 개념미술 작품에서 영감을 얻었다.

졸업 후, 셔먼은 뉴욕으로 이사했으며 흑백 사진 연작을 창작하는 데 착수했다. 본인이 복장을 갖추고 소품과 함께 포즈를 취해서 신진 여배우, 가정주부, 매춘부를 비롯한 여러 여성에 대한 고정관념의 특징을 집약적으로 보여주었다. 이 작업이 그녀의 연작 〈무제 영화 스틸(Untitled Film Stills)〉(1977-80)의 시작이었다. 그녀는 감독, 메이크업 아티스트, 미용사, 의상 담당자 그리고 모델의 역할을 모두 수행하면서 자기 작업실에서 혼자 이미지를 촬영한다.

그녀는 로마에 사는 동안 미술사의 가장 유명한 작품들로부터 영감을 받아 〈역사 초상화(History Portraits)〉(1988-90) 연작을 제작했다. 그녀는 35점의 인물 사진을 창작했는데 화가와 모델 사이의 관계와, 재현의 방식을 탐구했다. 연작에는 라파엘로의 〈라 포르나리나(La Fornarina)〉(1518-19), 카라바조의 〈병든 바쿠스(Sick Bacchus)〉(1593년경) 그리고 여기 소개된 홀바인의 〈토머스 모어 경의 초상〉(1527)의 패러디가 포함되어 있다.

토머스 모어 경의 초상
Portrait of Sir Thomas More

소 한스 홀바인, 1527, 오크 패널에 유채, 75×60.5cm, 미국, 뉴욕,
프릭 컬렉션

이 초상화는 홀바인이 런던에 살고 있을 때 그린 작품으로, 헨리 8세의 외교 특사이자 추밀 고문관 토머스 모어의 모습이다. 초상화가 완성되고 2년 뒤에 모어는 대법관이 되었으나, 그 후 아라곤의 캐서린과 왕의 결혼을 무효화하는 것을 반대해서 처형당했다. 여기서 모어는 왕에 대한 봉직을 나타내는 목걸이 장식을 두르고 있다. 셔먼은 사진을 통해 모어가 몰락하기 전 그의 중요한 신분을 되돌아보고 있다. 또한 당시 권력가들이 삶의 모든 부분에 자신의 지배력을 과시하기 위해 착용했던 화려한 복장을 보여준다.

① 캐리커처

이 이미지를 대대로 내려온 사회 관습과 남성들의 오만함을 냉소적인 관점에서 바라본 것이라고 해석할 수 있지만, 캐리커처라고 볼 수도 있다. 셔먼은 다음과 같이 말했다. '이미지들은 고전적인 미술에서의 초상화를 비웃는 패러디에 불과하다. 감상자에게 그 어떤 감정적 연관성이나 내적 탐구를 유발하려는 것이 아니다.'

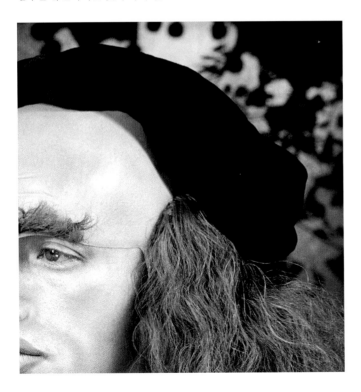

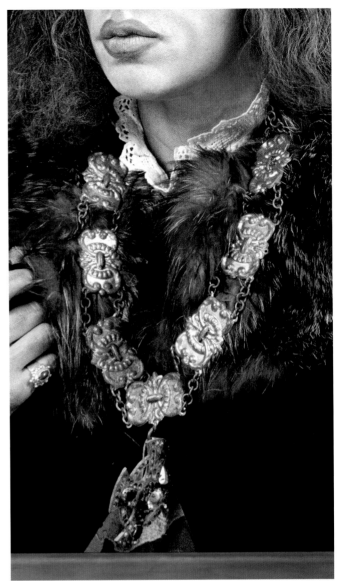

② 전형적인 초상화

셔먼은 자기 작품에 제목을 붙이지 않고 오로지 숫자를 써서 구분하기 때문에 감상자가 자유롭게 해석하는 데 도움이 된다. 이 이미지는 16세기에 출세한 남성의 전형적인 초상화를 연상시킨다. 대략적으로 홀바인의 〈토머스 모어 경의 초상〉과 〈토머스 크롬웰(Thomas Cromwell)〉(1532-33)에 바탕을 두고 있다. 셔먼은 1차 자료보다는 2차 자료에서 영감을 얻었다고 밝히며 다음과 같이 말했다. '…내가 그 역사 사진들을 만들 때 나는 로마에 살고 있었지만 그곳에 있는 교회나 박물관을 한 번도 가지 않았다. 나는 서적에 실린 복제품을 가지고 작업했다. 내가 개념적으로 사진에 대해 감사하게 생각하는 측면이다. 즉, 이미지들을 언제, 어디서나, 누구든 복제하고 볼 수 있다는 점이다.'

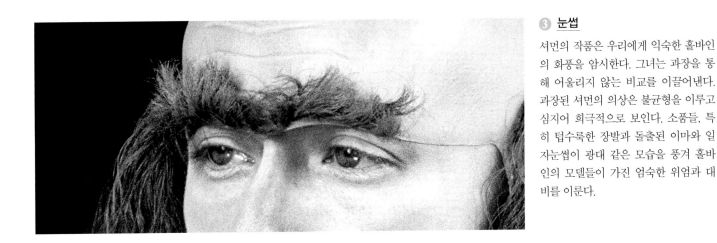

 눈썹

셔먼의 작품은 우리에게 익숙한 홀바인의 화풍을 암시한다. 그녀는 과장을 통해 어울리지 않는 비교를 이끌어낸다. 과장된 셔먼의 의상은 불균형을 이루고 심지어 희극적으로 보인다. 소품들, 특히 텁수룩한 장발과 돌출된 이마와 일자눈썹이 광대 같은 모습을 풍겨 홀바인의 모델들이 가진 엄숙한 위엄과 대비를 이룬다.

셔먼은 차용미술 운동의 일원으로 분류되는데, 뒤샹의 레디메이드로 시작해서 미국에서 1980년대에 유명해진 사조다. 차용미술은 명작을 모방하고 대중 매체에 등장하는 이미지를 사용한다는 점에서는 팝아트를 뒤따르고 있지만, 재작업을 통해 불안감을 유발하고 감상자가 재평가하도록 격려한다.

기법

 표정

무슨 생각을 하는지 알 수 없는 셔먼의 표정이 정체성에 대해, 그리고 작가와 감상자 사이의 관계에 대해 의문을 유발한다. 그녀는 다음과 같이 말한 적이 있다. '나는 각 인물을 준비할 때마다 내가 조심해야 하는 것을 생각한다. 감상자들이 메이크업과 가발 아래 숨어 있는 공통분모, 즉, 내 모습을 알아보려 한다는 점이다… 나는 사람들이 내가 아니라 그들 자신의 모습을 볼 수 있도록 노력한다.'

⑤ 대비

이 사진은 하나의 특정한 작품을 모방한 것이 아니라, 홀바인 회화의 느낌을 떠올리게 하려는 의도를 갖고 있다. 셔먼은 작가이자 모델이며, 남장을 한 여성으로서 홀바인 그림 본래의 개념을 해체하고 혼란시키고 있다. 대비되는 점과 차이점을 강조함으로써 감상자로 하여금 원작과 그것이 담고 있는 메시지를 현대적인 세계관으로 재고하는 방법을 제공할 뿐만 아니라 재현이라는 개념 자체에 대해 질문하게 한다.

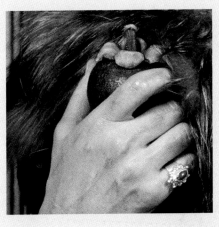

⑥ 소품

셔먼은 프로젝트를 수행하기 위한 소품과 의상을 찾기 위해 벼룩시장에 자주 다녔다. 메이크업과 의상과 소품들이 16세기 초상화의 느낌을 재현하고 있는데, 원작과 겹치는 면도 있고 다른 면도 있다. 홀바인의 초상화에서 모피와 공직을 나타내는 목걸이 장식을 두르고 있지만, 손에는 과일이 아니라 종이를 쥐고 있다. 셔먼은 망고스틴을 포함시켜 홀바인이 소품을 사용해서 모델들의 삶을 상징적으로 묘사한 점을 언급하고 있다.

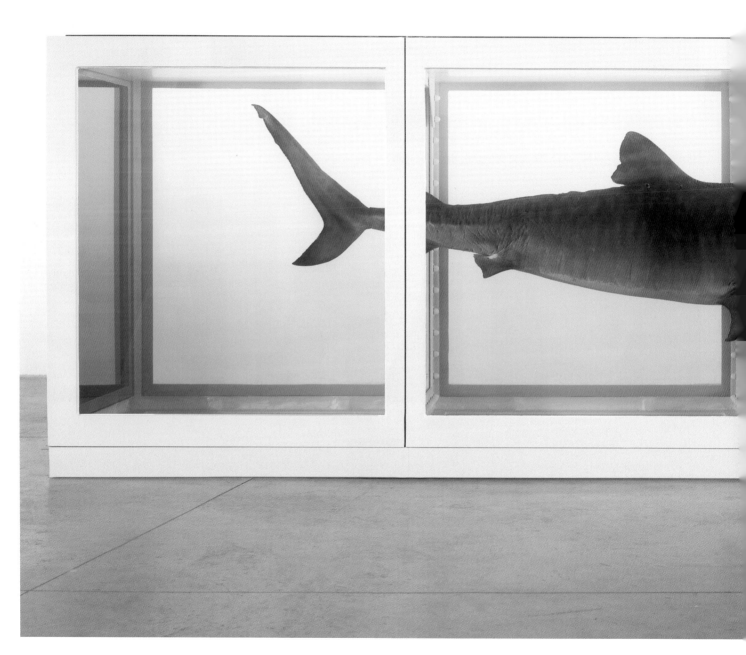

　살아 있는 자의 마음속에 있는 죽음의 물리적 불가능성

살아 있는 자의 마음속에 있는 죽음의 물리적 불가능성

The Physical Impossibility of Death in the Mind of Someone Living

데미언 허스트

1991, 뱀상어, 포름알데히드 용액, 유리, 채색한 강판, 217×542×180cm, 개인 소장

데미언 허스트(Damien Hirst, 1965년생)는 1990년대의 도발적인 미술 운동인 영 브리티시 아티스트 혹은 YBAs의 대명사로 간주된다. 그는 영국의 미술품 수집가이자 광고계의 거물인 찰스 사치(Charles Saatchi)의 후원을 받아 포름알데히드가 가득 찬 수조 속에 죽은 상어를 전시하는 설치미술 작품으로 명성을 얻었다.

허스트는 브리스틀에서 태어났지만 리즈에서 성장했다. 문제 학생이었던 그는 대학 입시에 필요한 미술 A-level(상급 시험)에서 겨우 낙제를 면하는 E등급을 받았다. 그는 제이콥 크레이머 미술학교(현 리즈 미술대학교)에서 파운데이션 디플로마(취업이나 대학 입학을 위한 과정-역자 주) 과정을 마친 뒤, 1980년대 초 런던으로 건너가 1986년부터 1989년까지 골드스미스 대학에서 공부했다. 대학생 시절에 그는 '프리즈(Freeze)'(1988)라고 하는 전시회를 조직해 골드스미스 동료 학생들과 함께 자기 작품을 선보였다. 후에 여기에 참가한 작가들을 지칭해 'YBAs'라고 불렀다. 전시회를 방문했던 영향력 있는 관객 중에 사치가 있었으며, 그는 허스트의 작품에 투자할 가치가 있다고 판단했다.

죽음이라는 주제가 허스트의 작품에 자주 중심 테마로 등장하는데, 피할 수 없는 죽음과 그것을 직면하기를 꺼리는 인간에 대한 그의 관심을 반영한다. 구더기가 들끓는 동물의 시체가 포함된 설치 작품 〈천 년(A Thousand Years)〉(1990)으로 감상자들에게 충격을 안겨주었던 그는 〈살아 있는 자의 마음속에 있는 죽음의 물리적 불가능성〉으로 같은 주제를 반복했다. 그 뒤 해부한 소와 돼지와 양 등 동물 사체를 등장시키는 설치 작품을 계속했다.

❷ 죽음

작품에 사용된 뱀상어는 삶과 죽음을 상징한다. 실제적인 죽음뿐만 아니라 다른 상황에서 이 포식자와 이토록 가까이 있었다면 감상자는 죽었을 것이라는 깨달음이다. 4미터 길이의 조용하고 유령 같은 뱀상어와 이렇게 가까이 있는 경험은 대부분의 사람이 결코 해보지 못할 것이다. 이 작품은 감상자에게 죽음에 대한 두려움을 직면하도록 권장하고 있다.

❶ 메멘토 모리(죽음을 기억하라)

사치로부터 재정적 지원을 받은 이 작품을 통해 허스트는 국제적인 명성을 얻었다. 그 충격 효과에도 불구하고, 이 작품은 피할 수 없는 죽음과 인생무상을 냉혹하게 일깨우는 전통적인 메멘토 모리(죽음의 상징) 회화나 바니타스(죽음을 상징하는 물체들이 담긴 정물화-역자주)와 유사점을 찾아볼 수 있다. 허스트는 작품의 의미에 대해서 그 개념이 '인생의 모든 것이 너무나 쉽게 허물어질 수 있다는 두려움에서 나왔다'고 밝혔다.

❸ 유리 진열장

이 바다 속 포식자의 사체는 자연사 박물관의 전시물처럼 포름알데히드로 보존되어 유리 진열장 속에 들어 있다. 이 작품은 인생이 덧없다는 것과 가장 힘센 생물체도 본질적으로 공격받을 수 있다는 사실을 강조한다. 허스트는 '덧없음이 보관되어 독립적인 공간에 존재하는 조각품을 만들기를' 원했다고 설명했다.

❹ 상어

허스트는 어부에게 6천 파운드를 지불하며 '당신을 잡아먹을 수 있을 만큼 큰 것'을 잡아달라고 부탁했다. 상어는 호주 퀸즐랜드 해안에서 잡혔지만 첫 번째 표본은 상태가 나빠져서 2006년에 다른 것으로 대체됐다. 대체품이 애초의 작품과 같은 것이냐는 논란에 대해 그는 이렇게 말했다. '나의 배경은 개념미술 출신이기 때문에 의도가 중요하다고 생각한다. 결국 동일한 작품이다.'

⑤ 호러(공포)

상어가 거대하게 입을 벌리고 있는 모습이 무섭고 위험해 보이며, 상어의 습성에 대한 감상자의 지식 때문에 그 느낌은 더욱 증폭된다. 상어의 눈이 감상자를 쳐다보고 있는데, 눈꺼풀이 없고 고정된 시선이 불안감을 준다. 생물체가 비록 죽었고 감상자에게 해를 입힐 수 없지만 그래도 공포 영화와 같은 방법으로 두려움을 유발하는 힘을 가졌다. 어떤 면에서 이 설치 작품은 한순간을 포착해서 멈춘 상태로 영원성을 부여했다는 점이 전통적인 과거의 미술과 유사하다.

⑥ 정지 상태

상어를 청록색 액체에 담가 놓음으로써 이 설치 작품은 상어의 자연적인 서식지인 바다에서의 움직임을 암시한다. 진열장에서 한 발 떨어져서 보면 감상자는 상어가 살아서 헤엄치고 있다고 착각할 수 있다. 그러나 더 가까이 다가가거나 더 오래 숙고하다 보면 이것이 완전히 정지 상태의 작품이라는 사실을 깨닫는다. 상어는 부자연스러운 환경인 유리 수조 속에 보존되어 영원히 갇혀 있다. 이 생명체의 정적이 으스스하고 불안한 느낌을 조성한다.

단두대에서 잘린 머리들 The Severed Heads

테오도르 제리코, 1818, 캔버스에 유채, 50×61cm, 스웨덴, 스톡홀름, 스톡홀름 국립미술관

테오도르 제리코(Théodore Géricault, 1791-1824)는 신고전주의 회화 양식을 공부한 뒤에 루벤스, 티치아노, 벨라스케스와 렘브란트의 작품에서 영감을 얻었다. 제리코는 그들의 생동감 넘치는 회화 작품에 자극받아 자기만의 화풍을 개발했으며, 낭만주의의 선도자 역할을 하게 되었다. 그는 말의 구조와 움직임을 다루는 습작을 만들었으며, 허스트와 마찬가지로 작품의 주제로서 죽음에 관심을 가졌다. 그는 인체 부위들에 매력을 느꼈고, 파리의 시체 보관소와 로마에서 지낸 1816부터 1817년 사이에 정치범들의 공개 처형장에서 습작을 만들었다. 그는 부패하는 살의 색채 변화를 기록하기 위해 이 작품을 2주에 걸쳐 반복해서 그렸다. 그 과정에서 배운 내용을 활용해 유명한 〈메두사호의 뗏목(The Raft of the Medusa)〉(1818-19)을 그렸다. 실물보다 큰 이 작품은 〈단두대에서 잘린 머리들〉을 그린 뒤 몇 달 후에 제작되었다.

294

자화상
Self-Portrait

척 클로스
1997, 캔버스에 유채, 259×213.4cm, 미국, 뉴욕, 뉴욕 현대미술관

독창적인 기법으로 그린 거대한 초상화 작품으로 유명한 찰스 '척' 클로스(Charles 'Chuck' Close, 1940년생)는 1970년대부터 컨템퍼러리 미술의 중진 자리를 유지해왔다. 그는 난독증, 얼굴인식 불능증(얼굴을 기억하지 못하는 장애) 그리고 부분적인 마비 증세와 씨름해 왔지만, 의지에 가득 차고 직관적인 그의 회화 방법론은 영향을 받지 않았다.

시애틀의 북동부에서 자라던 시절 경제적인 어려움에도 불구하고 그의 부모는 클로스에게 개인 미술교습을 시켜주었다. 그는 난독증 때문에 학업에서는 어려움을 겪었지만 창의력은 항상 뛰어났다. 그는 시애틀에 있는 워싱턴주립대학교를 다니면서 미술적 재능을 인정받아 예일대학교 음악과 미술 여름학교에 장학생으로 선발되었다. 1962년에는 예일대학교 미술 석사 과정에 합격했다. 그는 또 헝가리 출신 판화가 가보 피터디(Gabor Peterdi, 1915-2001)의 작업실 조수로 일했으며, 예일을 떠나기 직전 풀브라이트 장학생으로 선발되어 유럽에서 미술을 공부할 기회를 얻었다.

1965년 해외여행을 마친 뒤 클로스는 매사추세츠 대학교 애머스트에서 미술을 가르치기 시작했다. 그는 처음에 추상표현주의 양식의 회화 작업을 하다가 곧 사진을 보고 커다란 누드화를 그리기 시작했다. 비슷한 화풍을 유지했지만 약간 방향을 바꿔 1968년에 〈커다란 자화상(Big Self-Portrait)〉을 제작했는데, 그의 〈두상〉 연작의 시작이었으며 모두 사진을 보고 거대하게 확대해서 그린 작품들이었다. 전부 흑백으로 그린 초상화들은 사진을 바탕으로 한다는 사실을 감추기보다 강조한다. 비록 흑백 초상화로 성공을 거뒀지만 클로스는 다시 한번 색채를 사용하기 시작했다. 처음에는 사진의 염료 전사법에 의한 인화 과정을 모방해서 사이언, 마젠타와 노란색을 별도의 레이어로 도색했다. 겹겹으로 덧칠한 색채가 혼합되어 감상자가 보기에 총천연색 그림이 된다. 그다음에 클로스는 격자무늬를 사용해서 얼굴의 이목구비를 표현하기 시작했다. 그러나 1988년 12월, 클로스는 발작을 일으켜 목 아래 신체가 완전히 마비되었다. 점차적으로 그는 상반신의 운동능력과 조절능력을 되찾아 그림을 다시 그릴 수 있을 정도가 되었고, 그는 '그 사건'이라고 부르는 일을 겪은 지 9년 뒤에 이 커다란 자화상을 제작했다.

오세아누스와 테티스(부분) Oceanus and Tethys
작자 미상, 4세기, 모자이크, 272×269cm, 터키, 안티오크, 하타이 고고학 박물관

클로스의 작품은 고대 그리스와 로마의 모자이크, 폴록의 액션 페인팅 그리고 사진에서 영향을 받았다. 그는 1997년 제작한 〈자화상〉에서 볼 수 있는 모자이크식 무늬를 비롯해서 여러 가지 방법론을 개발했다. 그레코로만 도시인 안티오크에서 발견된 이 고대 모자이크처럼 클로스의 〈자화상〉은 작은 여러 개의 면으로 이뤄져서 결과적으로 휘황찬란한 전체 이미지가 완성된다. 그러나 이 모자이크와 달리 그의 〈자화상〉은 고도로 추상화된 개별 부분들의 체계적 구성으로 이뤄졌으며, 정교한 표현으로 실제 모델과 닮게 그려냈다.

② 자국

클로스는 색채와 자국의 복잡한 조합을 통해 초상화에 대해 거의 추상적인 접근법을 개발했다. 그는 이미지 전반에 걸쳐 물감으로 동그라미, 삼각형, 네모와 타원을 포함한 작은 무늬들을 만들었다. 그는 표면의 통일성에 대한 자신의 집착을 '전면성'이라고 부른다.

① 환영

일부에서는 클로스의 작품을 포토리얼리즘이라고 묘사하지만 그는 그 용어를 항상 거부했으며 자기 작업은 사실주의만큼 환영과 인위성도 다뤄왔다고 주장했다. 따라서 이 그림은 자기 얼굴의 환영이지만 그는 다음과 같이 선언했다. '나는 궁극적으로 묘사된 결과물만큼… 평평한 표면 위의 자국의 배치에 관심이 있다.'

③ 짜인 문양

태피스트리와 모자이크, 그리고 화소로 이뤄진 이미지를 연상시키는 이 작품은 가까이서 보면 짜인 문양 같고, 멀리서 보면 통일되고 세부사항이 묘사된, 실물을 닮은 초상화 같다. 클로스는 큰 바둑판무늬 위에 간단한 모양들을 그려서 사실적인 얼굴의 모습을 만들었는데, 바둑판 각각의 작은 네모는 모두 똑같은 중요성을 갖는다.

'그 사건'을 겪으면서 클로스는 척추동맥 붕괴로 목 아래의 신체가 마비되어 휠체어를 사용해 왔다. 그러나 이제는 손목에 붓을 테이프로 고정시키고 특별 제작된 이젤을 사용해서 조수의 도움을 받아 커다란 초상화를 제작한다. 그는 사람들의 얼굴을 기억하지 못함에도 불구하고 세심한 작업 방식으로 이 정밀하고 사실적인 초상화를 그렸다.

④ 체계

이 작품을 만들기 위해서 클로스는 폴라로이드 사진 위에 이미지를 구획으로 쪼개는 격자무늬를 얹은 다음, 그것을 확대해서 한 칸 한 칸 캔버스에 그렸다. 그는 체계적으로 한 줄씩 그리는 방식을 뜨개질에 비유했다.

⑤ 구도

구도적으로 모든 부분을 동등하게 강조하고 있다. 실물보다 크고, 고도로 집중되었으며, 얼굴이 지면 전체를 거의 다 채우고 심지어 가장자리는 잘려 나갈 정도로 극단적인 근접 확대를 통해 즉각적인 효과를 낸다.

⑥ 과정

클로스는 각 칸마다 배경색을 칠하는 것으로 작업을 시작한다. 대부분의 작가들과 달리 그는 한걸음 물러서서 작품을 멀리서 바라보지 않고 계속 가까이에서 그림을 그린다. 작품이 전체로서 효과적인 것은 그가 사진의 색상과 밝기를 먼저 연구하고 물감으로 최대한 맞추기 때문이다.

⑦ 색채

클로스는 밝고 어두운 색조 사이에 강한 대비를 창조해서 원본 사진의 색채와 맞추고 있다. 그는 격자무늬의 각 칸마다 정확한 톤을 가진 네다섯 가지 색채로 채운다. 각 칸은 추상적인 색채 연구 같지만 멀리서 보면 서로 혼합되어 특정한 색채와 톤을 만들어낸다.

21세기

21세기는 정보의 시대라고 불린다. 1990년대에 처음 등장한 월드 와이드 웹 덕분에 모든 사람이 지식과 정보를 더 쉽게 접할 수 있었다. 작가들 또한 더욱 다양한 재료를 사용하게 됐는데, 때로는 값싸고 쉽게 구할 수 있는 재료를, 때로는 정말 귀중하거나 극히 기술적인 재료를 활용하면서 여러 장르를 통합시킬 수 있었다. 구상이든 추상이든, 크든 작든, 지속력이 있든 수명이 짧든, 미술은 계속해서 경계와 전통을 허물고 있다. 세계화 현상으로 인간의 상호작용과 소통이 더 신속히 이뤄지면서 예술적 성향은 급격한 변화를 겪고 있다. 그런데 작가들이 정체성, 젠더, 계급, 관계에 대해 가지는 견해나 사회적·정치적 의미 그리고 가치관이 과거 세대의 대다수 작가들과 완전히 달라지기도 했지만, 놀랍게도 어떤 예술적 접근법과 사고방식은 거의 달라진 것이 없다.

머리통 두 개를 동시에 날리는 방법(여성)
How to Blow Up Two Heads at Once (Ladies)

잉카 쇼니바레 CBE

2006, 두 개의 유리섬유 마네킹, 두 개의 프롭건, 더치 왁스(아프리카 전통 직물), 신발, 가죽 승마부츠, 받침대. 가변 크기: 받침대 160×245×122cm, 각 인물 160×155×122cm, 미국, 매사추세츠, 웰즐리 칼리지의 데이비스 박물관

잉카 쇼니바레(Yinka Shonibare, 1962년생)는 나이지리아계 영국인으로 회화, 조각, 사진과 영화를 제작하고 흔히 인종, 계급, 문화와 정체성에 대한 주제를 탐구한다. 밝은 색채의 무늬 있는 천을 자주 사용하는 그는 유럽과 서아프리카의 전통을 대비시키는 실물 크기의 조각으로 여러 장면을 연출한다.

쇼니바레는 런던에서 태어났지만 세 살 때 가족과 함께 나이지리아의 라고스로 이주했고, 그곳에서 아버지가 변호사로 일했다. 열여섯 살이 되었을 때 그는 학업을 계속하기 위해 런던으로 돌아갔으며 후에 바이엄 쇼 미술학교에서 미술을 공부했고 골드스미스 대학에서 미술 석사학위를 받았다. 그 시기 동안 그는 척수에 염증이 생기는 횡단성 척수염을 앓아 결과적으로 몸의 한쪽이 마비되어 장기적인 신체장애를 가지게 되었다. 그는 작가로서 활동을 계속하겠다는 확고한 신념으로 조수들을 감독해서 작품의 대부분을 만들어 왔다. 그는 다음과 같이 말했다. '나는 오로지 내 신체적 한계 때문에 창작물의 범위에 제약받지 않겠다고 결심했다. 그런 제약은 마치 건축가가 직접 손으로 만들 수 있는 것만 짓겠다고 하는 것과 마찬가지일 것이다.'

처음에 그는 장애인들이 미술을 접할 수 있도록 돕는 단체의 개발 남녀자로 일하면서 베니스 비엔날레를 비롯해 주요한 국제적인 미술관과 전시회에 작품을 출품하기 시작했다. 2002년에 그는 나이지리아 출신 큐레이터 오쿠이 엔위저(Okwui Enwezor)의 의뢰를 받아 〈정사와 간통(Gallantry and Criminal Conversation)〉을 창작해 국제적인 명성을 얻었다. 2004년에 그는 터너상 최종 후보에 올랐으며, 대영제국 훈장 구성원 5등급(MBE)을 수훈받았다(2019년에 3등급(CBE)을 수훈받았다 - 역자 주).

실물 크기의 조각 작품인 〈머리통 두 개를 동시에 날리는 방법(여성)〉은 특정 시대를 나타내는 의상을 입은 머리 없는 인물이 주제인 여러 작품 중의 하나다. 두 마네킹은 복원된 18세기 복장을 한 채 총을 휘두르고 있는데, 프랑스 혁명(1789-99) 당시 귀족들의 보복 살인에서 영감을 받은 작품이다.

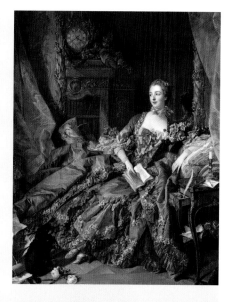

퐁파두르 부인(부분)
Marquise de Pompadour

프랑수아 부셰, 1756, 캔버스에 유채, 201×157cm, 독일, 뮌헨, 알테 피나코테크

이 작품은 프랑스 로코코 작가 프랑수아 부셰(François Boucher, 1703-70)가 루이 15세의 정부(情婦) 퐁파두르 부인, 혹은 잔 드 푸아송을 그린 여러 점의 초상화 중 하나다. 초상화들은 그녀가 권력을 잡기 위한 전략의 일종이었으며, 그녀는 부셰를 위해 왕실의 후원을 확보해줬다. 로코코 미술과 로코코 미술의 여성과 역사에 대한 접근법에 관심을 가졌던 쇼니바레는 여러 가지 주름 장식과 리본, 프릴이 달린 하늘하늘한 의상에 매력을 느꼈다.

디테일

① 천

1994년부터 쇼니바레는 런던의 브릭스턴 시장에서 구입한 밝은 색상의 천으로 작업을 했다. 아프리카풍의 문양과 인도네시아 디자인과 네덜란드의 대량 생산이라는 요소들이 혼합된 재료다. 그는 이렇게 설명했다. '[천들이] 각각의 고유한 잡종 같은 문화적 배경을 가지고 있다. 나는 그런 의미의 오류를 좋아한다. 나에게 문화란 인위적으로 만들어진 개념이다.'

② 참수

쇼니바레는 머리가 없는 마네킹을 등장시키는 작품을 자주 제작했는데 이는 중요한 역사적 · 미술사적 순간들을 상징한다. 저변에 깔린 의도는 진지하지만 그는 유머를 가미해 표현하고 있다. 잘려진 머리들은 유혈이 낭자하지 않다. 그냥 없을 뿐이다. 그래서 감상자들은 얼굴의 이목구비나 헤어스타일을 고려하지 않고 겉모습 뒤에 가려진 의미를 생각하게 된다.

③ 권총

상대방 여인의 얼굴이 있어야 할 위치에 서로 겨누고 있는 총은 뇌관이 있는 결투용 권총으로 19세기 초에 도입되었으며 기후 조건에 관계없이 발사할 수 있었다. 이 권총들은 1840년 이후에야 널리 사용되었지만 쇼니바레는 역사적 정확성에는 관심이 없었다. 그가 사용한 천은 복잡한 역사를 가졌으며 작품도 다양한 의미가 있다. 이 작품은 식민주의와 제국에 대한 비평이며, 개인의 권력과 정치적 권력에 대한 탐구다.

④ 문화적 혼란

쇼니바레는 아프리카풍의 재료로 만든 화려한 유럽 로코코 양식의 복장을 인물들에게 입혔다. 그럼으로써 문화 간 통합을 매우 복잡하게 만드는 기성의 신념과 근거 없는 믿음에 의문을 던지고 있다. 쇼니바레는 성장 과정에서 이것을 강하게 경험했다. 그는 영어로 교육을 받았지만 집에서는 요루바어를 사용했다.

⑤ 계급 간의 장벽

18세기 후반에 날염된 면직물은 비싼 옷감으로 상류층에서만 입을 수 있었다. 그러나 19세기 초에 섬유 산업의 기술이 발전한 결과 날염 면직물을 중산층과 노동자 계층에서도 쉽게 구할 수 있었다. 그러므로 이 작품의 여인들이 어느 사회적 계층에 속하는지 알 수 없고, 그들 사이의 격렬한 긴장 상태의 원인에 대해서는 추측하기 나름이다.

점에 대한 강박-무한 거울의 방
Dots Obsession-Infinity Mirrored Room

쿠사마 야요이
2008, 11개의 풍선, 비닐 도트, 거울, 조명, 가변 크기, 여러 장소에 설치

1950년대부터 일본 작가 쿠사마 야요이(Yayoi Kusama, 1929년생)는 반복적인 문양을 창조해 왔다. 특이한 재료와 밝은 색채로 자신의 아이디어를 표현하는 그녀는 회화와 설치 작품을 제작하는데, 큰 공간을 채워서 최대의 효과를 낸다.

1929년 마쓰모토 시에서 태어난 그녀는 교토에서 정식 니혼가(일본 전통 회화) 양식을 배웠고, 1950년대 후반에 미국으로 이주했다. 그곳에서 그녀는 워홀, 코넬 그리고 올덴버그 같은 작가들과 어울렸다. 그녀는 조각과 설치미술을 가지고 실험했고, 남성 중심의 사회에서 여성 작가로서, 또 서양 미술계에서 일본인 작가로서 자신의 정체성을 탐구했다. 그녀는 발가벗은 사람들에게 밝고 다채로운 물방울 무늬를 칠하는 일련의 해프닝을 개최해서 주목받았다. 1973년 일본으로 돌아간 뒤 그녀는 영화, 판화, 패션과 상품 디자인에 관여했다. 그녀는 비록 개념주의 작가로 분류되지만 자신의 작품은 특정 분류에 포함되지 않는다고 주장한다.

그녀는 어린 시절부터 불안증, 우울증과 자살 충동을 반복적으로 겪었다. 그녀가 탐구한 여러 주제 중에 하나인 〈점에 대한 강박〉은 떠다니는 것과 갇히는 것 그리고 어린 시절의 기억에 대한 생각을 표현한다.

쿠르브부아의 다리
Bridge at Courbevoie
조르주 쇠라, 1886-87, 캔버스에 유채, 71×81cm, 영국, 런던, 코톨드 미술관

쿠사마는 점에 사로잡힌 첫 번째 작가가 아니다. 19세기에 조르주 쇠라는 아주 작은 순색의 점으로 그림을 그리는 점묘파 기법을 사용했다. 이 작품은 쇠라가 해석한 파리 근교의 풍경이다.

디 테 일

① 점

쿠사마는 1939년부터 작품에 점을 사용해 왔는데, 물방울무늬 기모노를 입은 어머니의 모습을 그리면서부터였다. 그녀는 자신이 점을 사용하는 것을 '자기 소멸'이라고 묘사한다. 여기서는 거대한 점으로 뒤덮인 풍선을 사용해서 감상자들에게 자기와 경험을 공유하도록 초대한다. 점들 사이와 주변의 네거티브 공간은 점 자체만큼이나 필수적인 요소를 이룬다.

② 공간, 색채와 빛

보기에는 되는 대로 배치한 것 같지만 쿠사마는 색채와 형체를 이용한 공간 구성, 그리고 전략적인 거울의 배치에 도움 받은 빛과 원근법의 효과에 대해 세심하게 신경을 썼다. 1960년대부터 밝은 색채가 그녀 작품의 특징이 되었다.

③ 환영

거울을 통해 환영이 창조된다. 형태와 형체, 점, 색채와 빛이 혼란스럽다. 무한정인 동시에 헤아릴 수 없는 형태들은 크고 가까이 있지만, 반사된 상들은 작고 멀리 있다. 풍선의 규모와 점들과 거울이 만들어내는 이런 여러 모순적인 감각들로 인해 끝이 없는 공간이라는 환영을 창조한다.

④ 무한

쿠사마는 무한이라는 개념을 연구하고 있다. 구체(球體)들이 다양한 높이로 매달려 있고, 반복된 점과 색채와 거울이 계속 이어지는 공간을 창조한다. 이 작품의 시작과 끝이 어딘지 불분명하기 때문에 감상자들은 밀실 공포증이나 심지어 떠 있는 느낌을 받게 된다.

⑤ 폐쇄된 공간

커다란 풍선 모양들이 허공을 맴돌고 점으로 뒤덮인 방은 감상자(혹은 참가자)가 설치 공간에 들어서면 즉시 고치 같은 환경에 영향을 받을 것이라는 쿠사마의 아이디어에서 발전했다. 전반적으로 모든 감각들이 일제히 공세를 받는 것과 같은 효과를 낸다.

⑥ 반사된 상

쿠사마는 이 설치 작품에서 반사된 상을 아주 많이 사용했는데, 두 가지 방법으로 제시되고 있다. 첫 번째로 여러 개의 풍선에 공통적으로 반복되는 물방울무늬, 거기에 바닥과 천장에 있는 같은 무늬다. 두 번째로 바닥에서 천장까지 이어지는 거울을 통해 나타난다.

⑦ 환각

쿠사마는 자기 작품이 어린 시절부터 경험해온 환시에서 비롯됐다고 말한 바 있다. 강박적으로 반복되는 점으로 이뤄진 끊임없는 무늬는 확산되는 형체들로 뒤덮인 그녀의 잠재의식에서 유래되었다. 그녀는 다음과 같이 설명했다. '나는 나를 괴롭히는 환각과 강박적인 이미지들을 조각과 회화로 옮긴다.'

열두 달의 꽃들 Flowers of the Twelve Months
와타나베 세이테이, 1900년경, 종이에 수묵채색, 174×60cm,
영국, 옥스퍼드 대학교, 애슈몰린 박물관

이 작품은 한 해의 열두 달을 나타내는 한 쌍의 병풍 중 하나로, 니혼가 작가 와타나베 세이테이(1851-1919)가 제작했으며 쿠사마가 교육받은 전통양식으로 그려졌다. 니혼가 회화는 실물과 똑같이 그리는 것을 목표로 하지 않으며 그림자가 없다. 서예 같은 테두리선과 부드러운 색채와 단순한 구도로 이뤄졌다. 쿠사마는 니혼가 화풍의 원리를 일부분 받아들여, 그녀의 작품에는 분명한 단순함이 깃들어 있다.

작은 덫

KAPANCIK

모나 하툼
2012, 연강철, 수제 유리, 64×34×34cm, 여러 장소에 설치

런던에 거주하며 작업 활동을 하고 있는 모나 하툼(Mona Hatoum, 1952
년생)은 베이루트의 팔레스타인계 집안에서 태어났다. 그녀의 작업
활동에는 비디오, 행위예술, 사진, 조각과 설치미술이 포함되며 자
주 전쟁과 망명과 폭력을 주제로 탐구한다.

하툼은 미술을 전공하는 것을 가족들이 반대하자, 타협의 방편으
로 베이루트 대학교에서 그래픽 디자인을 공부했다. 1975년에 그녀
가 런던을 여행하고 있을 때 레바논에서 내전이 발생해 귀국할 수
없게 되었다. 그래서 그녀는 바이엄 쇼 미술학교와 슬레이드 미술대
학에서 1981년까지 공부했다. 그 이후로 영국, 캐나다, 미국, 프랑스,
독일과 스웨덴에서 여러 차례 레지던스 작가로 선임되었다. 그녀
는 또 런던과 마스트리히트 그리고 카디프 고등교육원(Cardiff Institute
of Higher Education, 현 카디프 메트로폴리탄 대학)과 파리의 에콜 데 보자르에서
가르쳤다.

하툼의 초기 작품은 행위예술로 고문, 분리, 무력함과 억압에 대해
이야기한다. 1989년부터 그녀는 일상생활에서 사용되는 재료와 집
안 살림살이로 조각과 대형 설치 작품을 제작하는 데 집중하고 있
다. 그녀의 작품은 자신의 삶에서 존재하는 대비를 암시한다고 평가
할 수 있다. 즉, 중동에 둔 뿌리와 영국에서, 그리고 보다 최근에는
베를린에서 지낸 경험들이다. 작품들은 또한 공간에 대한 탐구라고
해석할 수도 있다. 그녀는 자주 개인의 취약함을 다루고 있는데, 첫
눈에는 순수해 보이지만 자세히 살펴보면 어두운 해석이 가능해서
감상자가 모순된 감정을 느끼도록 유도하는 것을 목표로 한다. 1994
년에 그녀는 파리의 조르주 퐁피두센터에서 개인전을 가졌으며, 이
듬해 영국의 권위 있는 터너상 최종 후보에 올랐다.

〈작은 덫〉은 하툼이 경계선, 제약, 대비와 덫에 걸림에 대한 생각
들을 표현하는 일련의 작품들로부터 발전한 것이다. 금속으로 된 격
자는 그녀의 설치 작품에 반복해서 등장하는 주제로 폭력과 감금을
암시한다. 2016년에 그녀는 일간지 「더 가디언」을 통해 다음과 같
이 말했다. '나는 재료, 그리고 심미적인 면에 초점을 맞추고 있다.
사실 나는 때로는 추상에 더 잘 도달하기 위해 내용을 덜어내는 데
시간을 쏟는다. 긴장 관계는 작품의 축소된 형체와 가능한 해석의
강렬함 사이에 존재한다.'

시그램 빌딩

뉴욕에 있는 시그램 빌딩은 1958년에 루트비히 미스 반 데
어 로에(Ludwig Mies Van Der Rohe)가 디자인했다. 창문, 유리와
구릿빛 외벽으로 만들어진 미니멀리즘적인 격자무늬는 단
순한 직선적 모양과 강화 콘크리트, 유리, 강철을 사용하는
것이 특징인 건축의 국제주의(인터내셔널) 양식을 따르고 있
다. 하툼의 〈작은 덫〉은 여기서 영감을 받았다.

① (쇠창살) 우리

이 구조물은 출구나 입구가 없는 우리와 같다. 작품은 산업용 재료와 미니멀리즘의 정제된 형체와 함께 하툼의 신체를 상징한다고 볼 수 있는 수제 유리를 결합했다. 덫에 걸린 또는 갇혀 있는 개념을 표현하고 있다. 이는 하툼이 일찍이 미술을 전공하고자 했을 때 부딪혔던 반대와 그 뒤 내전의 발발로 영국에서 레바논으로 돌아가지 못한 경험에서 유래한다.

② 대비

딱딱하고 단단한 격자 모양의 기하학적 구조물인 우리와 대조적으로 이 선홍색 형체는 부드럽고 유기적이고 반투명해 보인다. 재료도 서로 대비를 이룬다. 하나는 단단한 금속인 반면에 다른 하나는 깨지기 쉬운 유리다. 이것은 상반되는 속성을 사용한 점에서 중국의 음양 철학과 유사하다고 볼 수 있다. 즉, 색채가 있고 없고, 어둡고 밝고, 남성적이고 여성적인 측면을 가지고 있다.

③ 빨간색

우리 안에서 빛을 반사하는 빨간색 형체가 쇠창살을 감싸기도 하고 사이사이로 튀어나오기도 한다. 신체의 내부 기관과 닮았는데, 어쩌면 심장이나 날고기 한 덩어리일 수도 있다. 이것은 단단하고 무거운 쇠봉을 밀어붙이고 있다. 이런 수제 유리는 일반적으로 섬세한 장식품이나 화병처럼 집안 분위기를 밝게 해주는 물건을 연상시키지만 여기서는 무겁고, 바람이 빠져서 슬픔을 불러일으킨다.

이 조각품은 연강철(그리고 손으로 잡고 불어서 만든 수제 유리)을 재료로 하고 있는데, 중세시대부터 쇠창살에 사용된 엮기 기법을 사용하고 있다. 철로 만든 우리의 기하학적 선이 고정되고 강해 보여서 갇힘이나 고립을 표현할 수 있고, 혹은 대조적으로 창살 사이의 공간이 에너지와 희망을 암시할 수도 있다. 합금인 철은 활용도가 높고, 강하고, 비교적 구하기가 쉬우며, 인장강도가 높고, 비용이 저렴해서 산업용으로 광범위하게 사용된다.

⑤ 재료

1960년대 후반과 1970년대에 급진적인 아르테 포베라라는 이탈리아의 미술 사조가 발달했다. 참여 작가들은 다양하고 색다른 공정과 전통에서 벗어나 일상적인 재료들을 탐구했는데, 하툼의 작품에서 볼 수 있는 것들이다. 다수의 아르테 포베라 작가들이 소비 중심의 사회와 갤러리 제도의 상업적 가치관을 비평한 반면에, 하툼은 개인의 자유와 인간이 처한 상황을 포함해서 삶의 다른 측면에 초점을 맞춘다. 그녀는 2015년 일간지 「더 가디언」에서 이렇게 말했다. '내가 하는 작업에 대해 개인 각자가 자신이 누구이며 어떤 관점을 가졌느냐에 따라 자유롭게 이해하길 바란다.'

전쟁. 유배와 삿갓조개 바위(부분)
War. The Exile and the Rock Limpet

J.M.W. 터너, 1842년에 전시, 캔버스에 유채, 79.5×79.5cm, 영국, 런던, 테이트 브리튼

하툼과 마찬가지로 영국 화가 터너는 전쟁의 영향을 크게 받았으며, 그의 작품은 자주 나폴레옹 전쟁(1803-15)에서 영감을 가져왔다. 당시 전쟁은 모든 유럽인들에게 지대한 영향을 미쳤는데, 터너에게 있어서 가장 큰 어려움은 유럽 대륙을 마음대로 여행할 수 없다는 점이었다. 터너는 이 작품을 나폴레옹 보나파르트의 유골이 프랑스로 환한 해에 그렸다. 그림은 나폴레옹이 유배 당시 세인트헬레나 섬에서 노을을 등지고 홀로 서 있는 모습이다. 그림과 더불어 터너가 쓴 시에 의하면 그는 저녁노을을 '피의 바다'라고 묘사하면서 전쟁의 고통과 고난을 표현하고 있다.

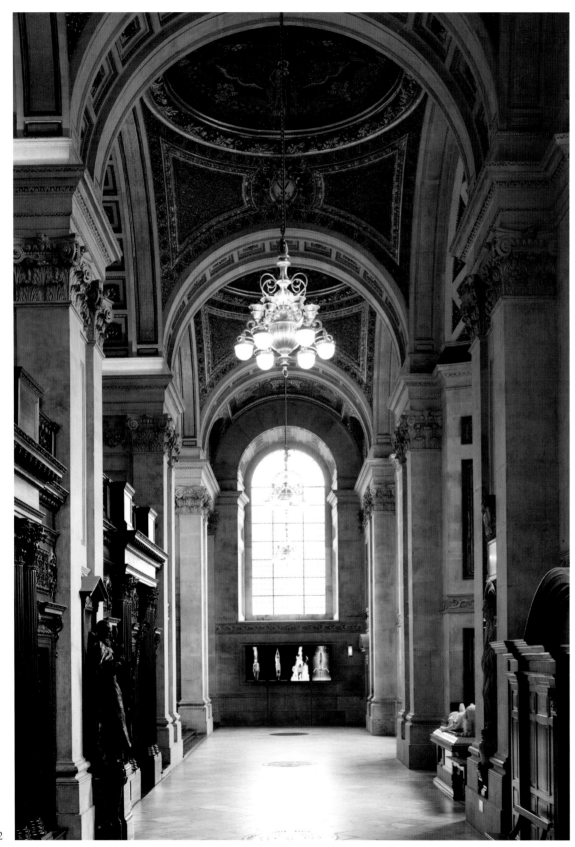

순교자들(흙, 공기, 불, 물)

Martyrs (Earth, Air, Fire, Water)

빌 비올라

2014, 4개의 수직 플라스마 디스플레이에 고화질 컬러 비디오 네 폭 제단화, 7분 15초, 총괄 제작자: 키라 페로프.
공연자: 노먼 스콧, 사라 스티븐, 대로우 이거스, 존 헤이, 140×338×10cm, 영국, 런던, 세인트 폴 대성당에서 대여,
기부자의 후원으로 빌 비올라와 키라 페로프가 테이트에 기증

빌 비올라(Bill Viola, 1951년생)는 선종 불교, 수피교와 그리스도교 철학에서 받은 영감을 자주 표현하며 특히 중세, 르네상스와 바로크미술의 구체적인 요소들을 포함한 설치미술 작품과 비디오를 제작하는 데 다양한 기술을 사용해서 삶의 경험과 형이상학적 문제들을 탐구하고자 한다.

뉴욕에서 태어난 비올라는 시러큐스 대학교에서 미술을 전공한 뒤, 1980년까지 실험적인 전자 음악을 만들었다. 같은 시기에 그는 또 비디오 설치 작품을 창작하다가 1980년에 작가 교환 프로그램에 참여하여 일본으로 갔다. 일본에 머무는 동안 그는 다이엔 다나카 선사(禪師) 밑에서 수묵화와 명상을 포함해 선종 불교를 공부했다. 그 경험을 통해 비올라는 '물체의 느낌'을 볼 수 있게 되었다고 주장했다. 그는 소니사(社)의 아쓰기 연구소의 첫 번째 입주 작가가 되었다. 그 후 광범위한 프로젝트를 진행하면서 특히 의료 영상 기술을 활용했고, 샌디에이고 동물원에서 동물의 의식에 대해 연구했다. 또한 피지 섬의 힌두교 공동체에서 불 속 걷기 의식을 조사했고, 북미

원주민들의 암각화 유적을 연구했으며, 사막의 야간 풍경을 녹화하는 작업을 했다.

비올라는 자주 아내 키라 페로프(Kira Perov, 1951년생)와의 협업을 통해 보편적인 주제와 근본적인 진리를 탐구하고 표현했다. 2003년에 그는 런던의 세인트 폴 대성당에 설치미술 작품 제작을 의뢰받았다. 작품은 2014년에 설치되었다. 네 개의 화면으로 이뤄진 이 작품은 무음의 슬로모션이며, 각 화면마다 4대 원소, 즉, 흙, 공기, 불, 물을 이용하여 한 인물이 순교 당하는 장면을 보여준다. 네 대의 플라스마 화면이 성당의 남쪽 성가대석 통로 벽에 나란히 걸려 있다. 작품은 더 오래되고 익숙한 회화와 조각 작품들 가까이에 배치되어 있지만, 바로크 양식의 영국 성공회 대성당 안에 있는 것이 부자연스럽지 않다. 이는 르네상스 양식의 제단화와 유사해 보인다. 그러나 종교와 국적을 불문하고 모든 방문객들을 초대해 시간과 공간과 고난과 희생 그리고 자신의 신념을 위해서 죽는다면 어떨지 생각하게 한다는 점에서 전통적인 미술과 대비를 이룬다.

시몬 마구스의 논쟁과 성 베드로의 십자가형(부분)

Disputation with Simon Magus and Crucifixion of St Peter

필리피노 리피, 1481-82, 프레스코, 230×598cm, 이탈리아, 피렌체,
산타 마리아 델 카르미네 성당의 브란카치 예배당

피렌체의 산타 마리아 델 카르미네 성당에 있는 브란카치 예배당은 르네상스 회화 연작으로 유명한데, 주로 마사초와 마솔리노 다 파니칼레(Masolino da Panicale, 1383년경-1435년경)가 제작했다. 1428년 마사초가 사망하자, 필리피노 리피가 미완성이었던 연작을 끝마쳤는데 그는 아버지 프라 필리포 리피(Fra Filippo Lippi, 1406년경-69)와 보티첼리에게 교육받은 피렌체 화가였다. 스승들에게 받은 영감에 힘입어 필리피노는 생동감 넘치는 선과 따뜻한 색채로 이뤄진 자신만의 화풍을 개발했다. 비올라는 필리피노가 성 베드로의 십자가형을 묘사한 작품을 알고 있었고, 비록 자기가 역사화를 재창조하는 데 관심이 없다고 강조했지만 〈순교자들〉을 제작할 때 영향을 받은 것은 분명하다.

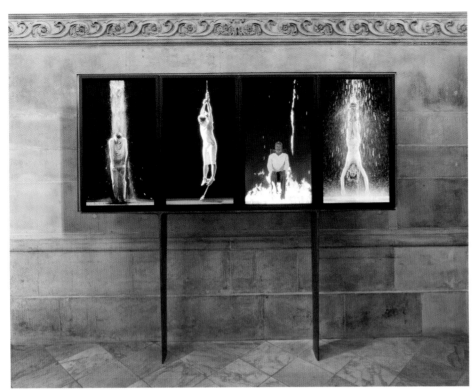

① 세인트 폴 대성당

〈순교자들〉은 런던의 세인트 폴(성 베드로) 대성당에 위치하고 있다. 1,000년이 넘는 그리스도인들의 예배 장소로 처음에는 서기 604년 바오로 사도에게 봉헌되었으며, 1675년부터 1708년 사이에 크리스토퍼 렌에 의해 바로크 양식으로 같은 부지에 먼저 있던 교회를 대체하기 위해 지어졌다. 비올라는 '인간의 존재에 대한 심오한 신비 중 일부'를 상징하기 위해 〈순교자들〉을 제작했다고 설명했다. 작품은 네 쪽짜리 그림으로, 그가 1974년부터 1976년까지 피렌체에서 작업하면서 봤던 종교 미술을 반영하는 4부짜리 이미지들이다. 작품의 의도는 현대미술의 심미적 오브제인 동시에 또한 '전통적인 사색과 기도'를 위한 실용적인 물체로 기능하는 것이다. 존재의 본질에 대해서 그는 다음과 같이 말했다. '이 작품은 우리의 지각능력을 서행시킴으로써 깊이 있게 만든다… 우리 모두에게는 존재한다는 자체가 선물이다.'

② 흙

고운 흙의 소용돌이가 보이지 않는 힘에 의해 위로 빨려 올라간다. 지진에서 살아남은 생존자처럼 순교자가 무거운 흙더미 밑에서 나타난다. 이는 아주 강렬한 경험으로 탈바꿈하는 영혼에 대한 비유일 수 있다.

③ 공기

손목과 발목이 묶인 채 흰옷을 입은 여인이 밧줄에 매달려서 폭풍에 뒤흔들리고 있다. 비올라는 순교자들을 '자신의 믿음을 지키기 위해서 고통과 어려움과 심지어 죽음도 견디는 인간 능력의 표상'이라고 설명한다.

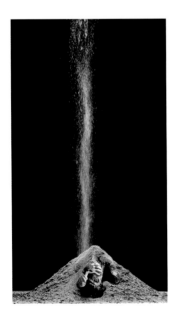
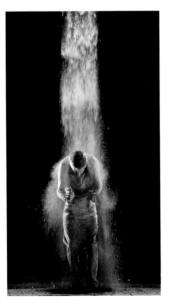

④ 불

작은 불꽃에 빙 둘러싸여 있던 한 남성이 불길이 불바다로 변하자 자신의 운명을 위엄 있게 받아들인 채 앉아 있다. 이 장면은 이야기를 구성하기 위해 여러 번에 걸쳐 다양한 각도에서 촬영했다. 남성이 깨어나서 자기 주변이 불타고 있다는 사실을 깨닫는다. 그는 불길에 대항해 싸우다가 침착함을 되찾고 궁극적으로 그 경험에서 살아남는다. 여기서 강조하는 것은 남성의 불굴의 의지와 용기, 정신력이다. 감상자들에게 희생에 대해 생각해 보도록 도전장을 내민다. 비올라는 이렇게 말했다. '4대 원소들이 맹렬해도 각 순교자의 결의는 변하지 않는다. 원소들이 가장 난폭하게 공격적인 순간은, 죽음에서 빛으로 가는 순교자의 여정에서 가장 힘든 시간을 상징한다.' 비디오는 7분마다 반복되며 감상자들은 계속 반복해서 시청할 수 있다. 네 개의 이야기는 시간이 지나면서 리듬의 조화를 이루어 작품 전체를 형성한다.

⑤ 물

바닥에 웅크리고 누워 있던 남성이 밧줄로 끌어올려지며 그에게 물이 쏟아지 내린다. 그는 거꾸로 뒤집힌 십자가형을 연상시키는 자세를 취한다. 비올라는 어린 시절 물에 빠져 거의 익사할 뻔한 경험에서 지대한 영향을 받았다. 그는 공포보다는 침착해졌던 기분을 기억하며 '내 평생 가장 아름다운 이미지를 봤는데 갈대와 물고기와 물속에서 반짝이는 빛이었다.'라고 말했다. 이런 이유로 물이라는 요소가 그의 작품에 계속 등장한다.

환영
Visions

파울라 레고
2015, 종이에 파스텔, 180×119cm, 영국, 런던, 말버러 미술관

리스본에서 태어난 파울라 레고(Paula Rego, 1935년생)는 열여섯 살 때 영국에 있는 예비신부학교로 보내졌지만 1년 뒤에 런던의 슬레이드 미술대학으로 전학했다. 1957년에 그곳에서 동료 미술학도 빅터 윌링(Victor Willing, 1928-88)을 만나 함께 포르투갈의 에리세이라로 이주했으며, 2년 뒤 윌링이 전처와 이혼한 후에 결혼했다. 1962년부터 내외는 포르투갈과 런던을 오가며 생활했고, 레고는 1913년에 월터 지커트(Walter Sickert, 1860-1942), 제이콥 엡스타인(Jacob Epstein, 1880-1959), 윈덤 루이스(Wyndham Lewis, 1882-1957) 등이 설립한 작가 모임인 '런던 그룹'과 함께 전시했다. 레고는 급속히 성공세를 탔고 그녀는 포르투갈과 영국에서, 그리고 후에 국제적으로 전시 활동을 했다.

1966년에 레고의 아버지가 사망하고, 윌링은 다발성 경화증을 진단받았다. 윌링은 1988년에 사망했고, 같은 해에 레고의 회고전이 리스본에 있는 칼루스트 굴벤키안 재단과 런던의 서펜타인 갤러리에서 열렸다. 1990년에 그녀는 런던 내셔널 갤러리의 초대 입주 작가로 선임되었다. 다작을 하는 작가인 레고는 인생과 예술에서 '아름다운 기괴함(그로테스크)'에 매력을 느낀다고 밝혔으며 동화, 설화, 만화, 종교 경전, 문학과 자서전에 바탕을 둔 회화, 판화, 소묘, 콜라주 작품으로 명성이 높다. 그녀는 또 전통적인 유화보다 파스텔을 사용하는 것으로 유명하다. 그녀의 초기 화풍은 초현실주의, 특히 미로의 자동기술법에 영향을 받았으며 꽤 추상적이었다. 그럼에도 불구하고 그녀의 작품은 강한 묘사적인 측면을 가지고 있었다. 내용은 자주 당황스럽고 정치적이거나 성적으로 논란이 될 만한 장면에 불길하고 잔혹한 함의가 내포되어 있으며, 결함이 있고 힘든 인간관계와 사회적 문제들을 탐구한다.

1990년 이후에 레고의 화풍은 자유로운 회화 양식에서 보다 단단하고 윤곽이 분명한 형체로 바뀌었다. 그녀는 1970년대 후반부터 콜라주 작업을 중단했고 아크릴 물감의 강렬한 색채를 선호했다. 1994년에 그녀는 파스텔의 직접성과 선명함에 매료되었다. 이 작품은 높이 평가받는 사실주의 소설『사촌 바질리오(O Primo Basílio)』(1878)를 바탕으로 그녀가 2015년에 제작한 7점의 파스텔화 중 하나다. 19세기 포르투갈의 저명한 문인 조제 마리아 에사 드 케이로스(José Maria de Eça de Queirós)의 작품인 이 소설은 바질리오가 유부녀인 사촌 루이자를, 그녀의 남편이 업무 차 리스본을 비운 사이에 유혹하는 내용이다.

안달루시아의 개 Un chien andalou
루이스 부뉴엘과 살바도르 달리의 각본, 1929, 무성영화

달리는 자기가 다섯 살 때 개미들이 다 먹어 껍질만 남은 곤충의 모습에 매료되었다고 주장했다. 그 이후로 개미는 그의 작품에 반복적으로 등장하는 모티프 중의 하나가 되었으며, 특히 스페인 영화감독 루이스 부뉴엘과 함께 만든 초현실주의 영화〈안달루시아의 개〉(왼쪽)가 유명하다. 그 영화에서 개미는 죽음, 부패, 피할 수 없는 죽음, 덧없음, 퇴폐 그리고 무엇보다도 극심한 성욕을 상징한다. 레고의 그림에서 개미와 딱정벌레가 달리의 개미와 같은 비유로 등장하는데, 벌레들이 방 안에 서식하지 않고 외부에서 스스로 들어왔다는 사실이 불길한 기운을 증대시킨다.

② 막달라 마리아

이 인물은 회개하는 죄인들의 수호성인인 막달라 마리아다. 그리스도교 형상에서 그녀의 모습은 작은 항아리와 책 또는 해골을 들고 있으며, 성찰과 참회의 삶을 상징한다. 레고는 자신을 '어느 정도 가톨릭교인'이라고 묘사했다. 이런 이유 때문에, 그리고 인물이 부드럽게 묘사된 점으로 미루어 볼 때 막달라 마리아는 수호의 상징으로 포함시킨 것 같다.

① 루이자와 바질리오

레고는 자동기술법이라는 초현실주의 방법론을 사용해서 자신의 의식적인 마음을 분리시키고 무의식적인 마음이 창작을 주도하도록 했다. 이 모습은 거울에 반사된 루이자로, 유부녀이면서 바질리오와 정사를 갖는 여주인공이다. 『사촌 바질리오』의 시작 부분에서 케이로스는 루이자의 순결한 모습을 다음과 같이 묘사한다. '그녀의 살짝 헝클어진 금발 머리는… 옆모습이 예쁜 작은 머리 위로 감아 올렸다. 그녀의 살결은 금발을 가진 여인들이 모두 그렇듯이 부드러운 우윳빛이다.'

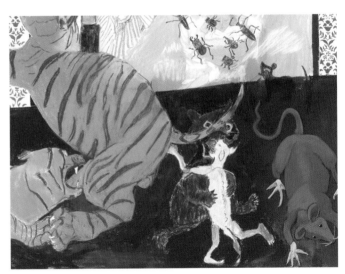

③ 동물

비정상적으로 큰 쥐와 키스하는 고양이, 성교하는 호랑이들이 정사의 천박함을 나타낸다. 동물들은 루이자가 가진 헛된 낭만적 생각보다 바질리오의 관점을 전달한다. 레고는 흔히 동물을 사용해서 인간을 상징했다. '왜냐하면 동물을 가지고는 무슨 말이든 할 수 있지요. 그렇지 않나요?'

④ 죽음, 환각과 욕정

해골은 막달라 마리아가 '해골의 언덕'인 골고다에서 십자가형에 처해지는 그리스도를 목격한 사실과 연관된다. 개미와 딱정벌레는 피할 수 없는 죽음과 욕정을 상징한다. 이들은 소설의 내용을 암시하는데, 루이자가 후에 바질리오와의 정사에 대한 죄책감과 탐욕스러운 하녀 줄리아나의 협박으로 병들고 사망하는 과정에서 겪는 망상과 환각이 포함되어 있다.

⑤ 남자와 아기

거울 아래 개미와 딱정벌레들로 덮인 하늘색 수조 안에 한 남자가 아기를 안고 있다. 레고가 자동기술법을 사용했기 때문에 이 부분은 논리적으로 설명되지 않는다. 그녀는 작업을 진행하면서 남자와 아기를 지우고 그 위에 벌레들을 그렸다. 레고는 루이자의 몰락에 대한 징후로서 이 부분이 그림을 완성한다고 느꼈다.

⑥ 벽지

이 장소는 바질리오가 루이자와 정사를 벌이기 위해 리스본에 얻은 아파트다. 이 상황을 낭만적으로 생각하려는 루이자의 맹목적인 바람 때문에 그녀는 이 집을 '낙원'이라고 부르고, 바질리오는 맞장구쳐 준다. 그러나 실제로는 그녀가 남편과 사는 우아하게 꾸민 집과 비교했을 때 아주 요란한 벽지로 장식된 이 방은 저속해 보인다.

⑦ 파스텔

파스텔의 거친 촉감을 즐긴 레고는 단단한 파스텔을 먼저 바르면서 때로 압력을 가해 자국을 만든다. 그다음에 겹겹이 부드러운 파스텔을 발라서 깊이감을 창조한다. 그녀는 각 단계마다 정착제를 사용하며 절대로 파스텔을 뭉개지 않는다. 모델을 직접 보고 그리면서 그녀는 '모두 겹겹으로 이뤄졌고 나는 절대로, 어떠한 경우에도 문지르지 않는다'고 설명한다.

용어 해설

추상미술
현실을 모방하지 않고 주제와 별개로 형체, 형태 그리고 (또는) 색채로 이루어지는 미술.

추상표현주의
제2차 세계대전 이후 미국에서 일어난 미술 운동으로, 표현에 대한 자유를 추구하고 물감의 감각적인 속성을 통해 강렬한 감정을 전달하고자 한다.

추상-창조 그룹
1931년에 파리에서 오귀스트 에르뱅(Auguste Herbin, 1882-1960)과 조르주 반통겔루(Georges Vantongerloo, 1886-1965)의 주도로 결성된 추상미술 작가들의 모임으로, 단체전을 통해 추상미술을 활성화하는 것을 목표로 했다. 주요한 컨템퍼러리 추상미술 작가는 모두 참여했다.

액션 페인팅
몸짓에 의해 물감을 칠하는 기법으로 흔히 붓거나 끼얹는 방법을 사용한다.

대기 원근법
거리감의 환상을 불러일으키기 위해 배경의 사물들을 더 밝고, 푸르고, 흐릿하게 거의 세부사항 없이 그려서 대기의 효과를 모방한다.

알라 프리마(프리마 그리기)
이탈리아어로 알라 프리마(Alla prima)는 '첫 번째에' 또는 '한 번에'라는 뜻으로 신속하게, 주로 한 번에, 물감이 아직 젖었을 때 그림을 완성하는 작업 방식이다. 프랑스어로는 '오 프리미어 쿱(au premier coup)'이라고 한다.

분석적 입체주의
약 1908년부터 1912년까지 입체주의 표현법은 분열과 다중 시점과 겹치는 면으로 나타났다. 그런 초기 단계를 후기입체주의와 구분 짓기 위해서 후에 미술사학자들이 분석적 입체주의라는 이름을 붙였는데, 주제의 구조적 해체, 또는 분석과 단순한 팔레트 때문이다.

아머리 쇼
1913년에 뉴욕에 있는 제69연대의 병기고(armory)에서 국제 현대미술전이 열렸다. 후에 시카고와 보스턴에서도 순회전이 개최되었다. 전시회는 1,300여 점의 회화 작품과 조각품과 장식 작품으로 구성되었으며, 미국 관람자들에게 생소한 유럽의 아방가르드 작품도 다수 포함되어 있었다. 평론가들은 전시회를 비판하고 비웃었지만 그 시점부터 많은 미국 작가들이 아방가르드 작품을 창조하기 시작했다는 점에서 미국 미술사에서 중요한 사건이 되었다.

아르 데코
파리에서 1925년에 열린 '현대 장식 및 산업미술 국제 박람회(Exposition Internationale des Arts Décoratifs et Industriels Modernes)'에서 그 이름이 유래된 아르 데코는 1920년대와 1930년대를 걸쳐 성행했다. 모든 형태의 디자인 분야, 즉 순수미술과 장식미술부터, 패션, 영화, 사진, 교통수단과 제품 디자인에까지 영향을 미쳤다. 화려한 색채와 대담한 기하학적 형태 그리고 금빛의 각이 진 장식을 특징으로 한다.

아르테 포베라
이탈리아어로 '가난한 미술'이란 뜻으로 이탈리아 비평가 제르마노 첼란트(Germano Celant)가 만들어낸 용어다. 유화 물감과 같은 전통적인 재료보다 신문지나 시멘트 혹은 오래된 옷과 같이 일상 생활용품을 사용해서 만든 미술품을 일컫는다. 이탈리아 작가들이 주로 1960년대와 1970년대에 창작했다.

아르 누보
1890년대 초반부터 제1차 세계대전이 발발할 때까지 현대 생활을 표현하는 새로운 미술, 디자인, 건축 양식이 국제적으로 발달했다. 물결 모양의 유기적인 선을 강조했고 회화, 조각, 장신구, 금속세공, 유리, 건축, 그래픽 아트 그리고 도예 부문에서 성행했다. 주로 아르 누보라는 이름으로 알려져 있지만 다른 여러 명칭이 있는데, 글래스고 스타일, 유겐트슈틸, 리버티 양식, 모데르니스모, 스틸레 플로레알레 등이 포함된다.

미술공예 운동
디자인의 산업화와 대량 생산을 혐오했던 존 러스킨(John Ruskin, 1819-1900)과 윌리엄 모리스(William Morris, 1834-96)의 글과 가르침에서 영감을 받은 미술공예 운동은 영국에서 1880년경에 시작되었으며 유럽을 거쳐 미국과 일본으로 전파되었다. 보다 단순한 삶의 방식으로의 회귀와 전통 수공예품의 부흥을 도모했던 이 운동은 매우 큰 영향력을 발휘했다.

아트 스튜던츠 리그
뉴욕의 맨해튼에 위치한 아트 스튜던츠 리그는 1875년에 설립되었으며, 특히 나이와 능력을 불문하고 학생들이 공부할 수 있도록 유연한 시간표와 합리적인 수업료에 미술 강좌를 제공했다. 격식에 얽매이지 않는 이런 성향 때문에 바로 인기를 끌었으며 우수한 교수와 학생들로 인해 명성이 자리 잡았고 많은 학생이 중요한 작가로 성장했다.

아상블라주
1912년경 피카소가 도입한 것으로, 작가들이 다양한 발견된 또는 구입한 오브제를 결합해서 작품을 만드는 창작법이다. 주로 입체적인 기법이지만 슈비터스는 1918년부터 이차원과 삼차원의 아상블라주를 모두 만들었는데, 발견된 잡동사니를 사용했으며 그 방법을 '메르츠'라고 불렀다.

자동기술법
회화, 글 또는 소묘를 우연, 자유연상, 억압된 의식, 꿈과 무아지경의 상태에 근거해서 만드는 방법이다. 소위 잠재의식을 활용하는 수단으로써 자동기술법은 초현실주의와 추상표현주의 작가들이 적극적으로 수용했다.

아방가르드
예술에 대해 새롭고, 혁신적이고 급진적으로 색다른 모든 종류의 접근법을 일컫는 용어.

바르비종파
1830년부터 1870년까지 활동했던 프랑스의 풍경화 작가들로 사실주의 운동의 일부였다. 바르비종이라는 이름은 퐁텐블로 숲에서 그림을 그리기 위해 작가들이 모였던 마을에서 따왔다.

바로크
1600년에서 1750년까지 만들어진 유럽의 건축, 회화와 조각 양식이다. 일반적으로 역동적이고 과장되며, 본래는 반종교개혁 시절 가톨릭교를 고취시키는 것을 목표로 했다. 가장 유명한 작가로 카라바조와 루벤스가 있다.

바우하우스
1919년 독일 건축가 발터 그로피우스(Walter Gropius)가 설립한 독일의 미술, 디자인, 건축학교로 1933년 나치가 폐교시켰다. 칸딘스키와 클레와 같은 작가들이 그곳에서 가르쳤으며, 상징인 간결한 디자인이 세계적으로 파급되었고 오늘날까지 영향을 미치고 있다.

바울레 조각 또는 가면
19세기 이전에 바울레 민족이 아프리카의 코트디부아르로 이주해서 그곳 이웃인 구로, 세누포와 야우레 민족들로부터 조각과 가면 깎기 전통을 받아들였다. 바울레 가면은 사실적인 것에서부터 추상적인 것까지 그 범위가 다양하며 대부분 인간이나 동물적 요소를 포함하고 있고 세상의 지배자인 구와 접촉하기 위해서 남성들만 착용했다.

벤데이 점
만화책 일러스트레이션에 사용된 상업적 인쇄 방식으로, 작고 촘촘하게 배열한 색채 점들이 결합되어 색채와 톤의 대비를 이룬다.

베테 조각품
베테 민족은 주로 농업에 종사하며 코트디부아르의 남서부에 거주한다. 그들의 종교는 자연과 그 안에 거주한다고 믿는 조상들의 영혼 간에 조화로운 관계를 지향한다. 이 종교의 일환으로 과장되고 왜곡되고 자주 돌출된 이목구비를 가진 가면을 쓰고 공연을 하기도 한다. 베테족은 또 이웃인 구로들로부터 영향을 받아 우아한 조각상을 만들었다. 베테 조각은 주로 길쭉한 몸통과 떡 벌어진 어깨를 가진 입상들이다.

청기사
블라우에 라이터(Blaue Reiter)는 독일어로 '청기사'라는 의미다. 독일 표현주의에서 가장 중요한 두 가지 사조 중 하나로서 특히 추상과 미술의 정신적 가치를 강조했다. 1911년 뮌헨에서 현대 사회에 대한 불만을 표현하려는 작가들이 결성했다. 칸딘스키와 마르크가 이 사조를 이끌었다. 청기사라는 이름은 칸딘스키의 작품에 등장하는 주요한 주제로, 말과 기사는 그에게 있어 사실적인 묘사를 넘어서는 것을 의미했다. 마르크의 작품에서도 말이 두드러진 주제였는데, 그에게 동물이란 재탄생을 상징했다.

다리파

브뤼케(Die Brücke)는 독일어로 '다리'라는 뜻이다. 1905년 드레스덴에서 네 명의 독일 표현주의 작가들이 설립했으며, 미래의 미술과 연결되는 다리를 형성하고 독일의 기존 사회 질서를 반대하는 것을 목표로 했다. 1913년에 해체된 이 모임은 과격한 정치관을 옹호했으며 완전한 추상은 아니었지만 현대 사회를 반영하는 새로운 회화 양식을 창조하고자 했다. 그들의 작품은 풍경화와 누드화, 선명한 색채와 단순한 형태로 유명했으며, 키르히너와 에밀 놀데(Emil Nolde, 1867 – 1956)와 같은 작가들이 포함됐다. 그들은 현대미술의 성장에, 특히 표현주의의 발달에 중요한 영향을 미쳤다.

비잔틴

서기 330년부터 1453년까지 비잔틴(동로마) 제국에서 창조된 (또는 영향을 받은) 동방 정교회의 미술을 일컫는 용어. 이 시대의 대표적인 미술품으로 이콘이 있으며, 교회 내부 장식에 사용된 정교한 모자이크도 전형적인 특징이다.

카메라 옵스큐라(암상자)

카메라 옵스큐라(Camera obscura)는 라틴어로 '어두운 공간'이란 뜻이다. 구멍이나 렌즈를 통해 반대편 벽이나 캔버스 같은 표면에 이미지(像)를 투사하는 광학장치이다. 이 장치는 정확한 원근법으로 작품의 구도를 계획하는 데 도움을 주어 15세기 이후로 카날레토(Canaletto, 1697 – 1768)를 포함해 많은 작가들에게 인기가 있었다.

차크몰 조각상

콜럼버스가 미대륙을 발견하기 이전 중앙아메리카의 특정한 형태를 띠는 조각으로 비스듬히 누운 인물이 팔꿈치에 기대어 고개를 옆으로 돌리고 있으며, 배 위에는 그릇이나 원반을 얹고 있다. 아마도 차크몰 조각상은 신들에게 바칠 제물을 지닌 죽은 전사들로 예측된다.

키아로스쿠로(명암법)

키아로스쿠로(Chiaroscuro)는 이탈리아어로 '밝음-어둠'을 의미한다. 강한 대비를 이루는 빛과 그림자의 극적인 효과를 묘사하는 용어로 카라바조에 의해 널리 알려졌다.

고전주의

고대의 고전적인 규칙이나 양식을 사용하는 것을 일컫는 용어. 르네상스 미술은 고전적 요소를 많이 포함하고 있으며, 18세기와 같은 다른 시대의 작가들도 고대 그리스와 로마에서 영감을 찾았다. 용어는 또한 격식을 차리거나 절제되었다는 의미를 나타내기도 한다.

클루아조니즘

고갱과 에밀 베르나르 같은 일부 후기인상주의 작가들이 사용한 기법으로, 평평한 색채가 강하고 어두운 테두리선으로 둘러싸여 있다.

냉간 압연

판금을 롤러 사이에 넣어 압축시키고 편평하게 만드는 공정. 가해지는 압력의 양에 따라 결과물의 단단함과 매끈함이 결정된다.

콜라주

여러 가지 재료들을 (일반적으로 신문, 잡지, 사진 등이 사용된다) 평평한 표면에 풀로 붙여 그림을 만드는 방식. 이 기법이 순수미술에서 명성을 얻기 시작한 것은 1912년부터 1914년까지 피카소와 브라크의 종합적 입체주의를 통해서였다.

색면

본래 특정 추상표현주의 작가들의 작품을 묘사하기 위해 사용되었던 용어로 1950년대에 고르키, 호프만, 로스코 그리고 1960년대에 헬렌 프랑켄탈러(Helen Frankenthaler, 1928-2011)와 케네스 놀런드(Kenneth Noland, 1924-2010) 같은 작가들이 있다. 전형적인 색면 작품들은 평평하고 단일한 색채의 넓은 면들이 특징이다.

구도

미술 작품에서 시각적 요소들의 배치를 뜻한다.

구축주의

1914년경 러시아에서 설립된 미술 운동으로 1920년대에는 유럽 전역으로 퍼졌다. 추상 개념과 유리, 금속, 플라스틱 같은 산업용 재료를 사용하는 것으로 유명하다.

연백

순수한 연백 안료를 사용한 유성 물감의 일종. 부분적으로 탄산납이 포함되고 산화아연은 들어 있지 않기 때문에 밀도가 높고 불투명하며 끈적한 농도를 가진다.

입체주의

막대한 영향력을 가진 급진적인 유럽의 미술 양식으로 피카소와 브라크가 발명했으며 1907과 1914년 사이에 발달했다. 입체주의자들은 고정된 시점이라는 개념을 버려서 결과적으로 물체들이 분열된 모습으로 표현되었다. 입체주의는 잇달아 여러 사조들을 일으켰는데, 거기에는 구축주의와 미래주의가 포함된다. 분석적 입체주의와 종합적 입체주의 참조.

입체-미래주의

유럽 미래주의와 입체주의에서 파생되어 20세기 초반에 러시아에서 발달했는데, 입체-미래주의란 용어는 1913년 일부 현대 시를 묘사하기 위해 처음 사용되었으나 후에 시각예술 분야에서 훨씬 더 많이 사용되었다. 프랑스 입체주의와 이탈리아 미래주의의 요소들을 통합한 것으로 분열된 형체와 움직임의 묘사를 혼합한 러시아의 회화 양식이다.

다다

1916년에 스위스에서 후고 발에 의해 시작된 미술 운동으로 제1차 세계대전의 참혹한 경험에 대한 반작용으로 일어났다. 전통적인 미술의 가치를 뒤엎는 것을 목표로 했으며, 레디메이드의 예술성을 인정하고 장인정신이란 개념을 부정한 것으로 유명하다. 주요 작가로는 뒤샹, 아르프, 슈비터스가 있다. 레디메이드 참조.

데칼코마니

일반적으로 에른스트와 연관되는 데칼코마니는 두 표면 사이에 물감을 넣어 찍는 과정이다. 주로 물감을 종이에 바른 다음 접어서 압착시켰다가 펼쳐서 좌우가 대칭되는 임의의 이미지를 만드는 것이다. 이 기법을 사용한 많은 작가들은 결과적으로 얻은 무늬에 상상력을 더해 알아볼 수 있는 이미지로 만들었다. 이런 이유로 데칼코마니는 자동기술법의 일환으로 사용될 수 있다.

퇴폐예술

독일어로 엔타르테테 쿤스트(Entartete Kunst)는 퇴폐예술이란 뜻이다. 아돌프 히틀러와 독일 나치당이 달갑게 여기지 않은 미술로 거의 모든 현대미술이었다. 퇴폐예술 작가들은 교직에서 해임되었으며 작품을 전시하거나 판매하는 것이 금지되었다. 나치는 퇴폐예술을 대량 몰수해 1937년 뮌헨에서 퇴폐예술이란 제목으로 전시했으며 조롱하는 설명을 붙였다. 전시회는 이어서 독일과 오스트리아의 다른 도시들에서 순회 전시되었다.

데 스테일

네덜란드어로 '더 스타일'이란 뜻이다. 1917년부터 1932년까지 판 두스뷔르흐가 편집을 맡은 네덜란드의 잡지 제목으로 공동 창립자인 몬드리안의 작품과 신조형주의 개념을 옹호했다. 데 스테일이란 용어는 잡지를 통해 전파했던 개념들을 일컫기도 하는데, 바우하우스 운동과 일반적인 상업미술에 중대한 영향을 미쳤다.

직접 조각하기

사전에 만들어 놓은 모형에 의존하지 않고 어떤 조각가는 재료에 바로 조각하는데, 전통 조각품보다 덜 계획적인 작품이 탄생한다. 직접 조각하기는 비록 고대 기법이었지만 1906년경 '재료에 충실하기'에 초점을 맞춘 브랑쿠시에 의해 다시 도입되었다. 직접 조각하기는 주로 대리석, 석제와 목재를 재료로 사용한다. 재료에 충실하기 참조.

색채분할주의

팔레트에다가 색채를 혼합하는 대신에 물감을 작은 점으로 칠해서 원하는 색채를 광학적으로 얻고자 하는 회화 이론이자 기법. 이 기법을 사용한 가장 유명한 작가로 쇠라와 시냐크가 있다. 다른 명칭으로 점묘주의라고도 불린다.

드립 페인팅

캔버스에 물감을 붓이나 나이프로 바르는 대신에 물감이 흘러 떨어지도록 하는 회화 기법. 1940년대에 폴록에 의해 많은 사람들에게 알려졌다.

국립장식미술학교

프랑스 공산품의 품질 향상을 목적으로 1766년에 왕립 무료 미술학교가 설립되었다. 학생들은 창작 예술 분야에서 엄격한 도제 과정을 거쳤다. 학교 명칭이 여러 번 바뀌

다가 1877년 국립장식미술학교(École Nationale des Arts Décoratifs)가 되었다. 1927년에는 다시 한번 국립장식미술 고등사범학교(ENSAD)로 바뀌었다.

에콜 데 보자르

드가, 들라크루아, 모네, 쇠라를 포함해서 프랑스의 가장 유명한 작가들 중 다수가 파리에 있는 에콜 데 보자르에서 교육 받았다. 1648년에 아카데미 데 보자르라는 이름으로 개교했으며 특별히 소묘, 회화, 조각, 판화와 건축을 가르치기 위해 만들어졌다. 1863년에 나폴레옹 3세가 정부로부터 독립을 허용하였으며 후에 건축학교가 미술 분야에서 분리되었다. 교육 과정이 끝날 때 학생들은 로마에서 공부할 수 있는 장학생을 선발하는 명망 있는 대회인 로마 대상(Prix de Rome)에 출품할 수 있었다.

에이트

1907년에 형성된 미국 화가들의 모임으로, 영향력 있지만 보수적인 국립 디자인 아카데미에 항의를 표시하기 위해 결성되었다.

실존주의

19세기와 20세기에 걸쳐 모든 철학적 이론 중에서 예술에 가장 큰 영향을 미친 것이 실존주의였다. 실존주의는 인간의 존재를 분석하는 데 초점을 맞추며 자유의지, 선택, 경험, 세계관과 개인적 책임을 통해 자아를 발견하고 인생의 의미를 찾는 데 주된 관심을 가진다.

표현주의

20세기 초반의 미술 양식을 묘사하는 용어로 색채, 공간, 비율과 형체를 왜곡해서 감성적 효과를 얻으려고 하며 강렬한 주제들로 잘 알려져 있다. 특히 독일에서 칸딘스키, 마르크와 키르히너 같은 작가들이 받아들였다.

야수주의

프랑스어로 '야수'라는 뜻의 단어 '포브(fauve)'에서 유래한 이 미술 운동은 1905년에 출현했다가 1910년까지 지속되었다. 격렬한 붓질과 밝은 색채, 왜곡된 재현과 평평한 무늬를 특징으로 한다. 야수주의와 관련된 작가로는 마티스와 드랭 등이 있다.

플럭서스

1960년대에 설립되었으며 아방가르드 성향의 작가들과 작곡가들이 모인 국제적인 공동체로 미술에서 보편적으로 받아들여졌던 개념들에 대해 의도적으로 도전했다. 하나의 통일된 양식은 없었지만 폭넓은 재료와 방법론을 사용했으며, 자주 무작위로 행위예술을 무대에 올렸고 작가들 간, 그리고 예술 형태들 간의 공동 작업을 장려했다.

민속미술

민속미술이란 순수미술의 범주를 벗어나며 정식으로 미술 교육을 받지 않은 사람들이 창작한 미술을 일컫는다. 주제는 주로 가족이나 공동체 생활과 관련이 있고 회화, 공예, 나이브 아트와 누비(퀼트)를 포함한다.

단축법

사물들이 가까이 있는 것을 표현할 때 급격하게 단축시키거나 일부 특징은 확대해서 왜곡되어 보이게 한다.

발견된 오브제

발견되어 미술품에 사용된 모든 자연적 또는 인공적 오브제를 말한다. 때로는 작가가 작품에 사용하기 위해서 오브제를 구매하기도 한다. 레디메이드 참조.

프레스코

회반죽을 갓 바른 벽이나 천장에 물로 녹인 안료를 사용해서 그림을 그리는 방법이다. 프레스코 기법에는 두 종류가 있다. '참된' 프레스코라고도 불리는 부온 프레스코(Buon fresco)는 젖은 회반죽 위에 그린다. 회반죽이 마르면서 프레스코는 표면의 일부가 되어 버린다. '마른' 프레스코라고도 하는 프레스코 세코(Fresco secco)는 마른 벽에 그린다.

프로타주

프랑스어로 '문지르다'라는 뜻의 프로테(frotter)에서 유래된 용어이다. 1925년 에른스트가 미술 작업을 위해 개발한 창의적인 문지르기 방법으로 연필, 파스텔과 다른 건식 도구를 거친 표면위에 문질러서 질감의 느낌을 만들어냈다. 이 상태로 그대로 두기도 하고 더 정교하게 만들기 위한 바탕으로 사용되기도 한다. 에른스트는 처음에 아주 오래된 마룻바닥의 나뭇결에서 영감을 얻었다.

미래주의

이탈리아의 시인 필리포 토마소 마리네티가 1909년에 시작한 미술 운동이다. 미래주의는 역동성과 에너지와 현대 생활의 움직임을 표현하고 기계, 폭력과 미래를 찬양하는 것이 특징이다. 주요 작가에 보초니와 발라가 있다.

장르화

일상생활의 장면들을 담은 회화. 17세기 네덜란드에서 특히 인기를 얻었던 양식이다. 이런 종류의 미술은 때로 내러티브라고도 불린다. '장르'라는 용어는 인물화나 역사화처럼 회화의 범주를 묘사하기 위해 사용되기도 한다.

글레이즈(유약칠)

건조된 불투명한 물감 위에 칠해진 얇고 투명한 물감, 혹은 밑에 있는 수채 물감의 색채와 톤을 조정하는 수채 물감.

고딕

1150년부터 1499년경까지 유럽에서 만들어진 미술과 건축 양식. 고딕미술의 특징은 우아하고, 어둡고, 칙칙한 성향과 그에 앞선 로마네스크 양식보다 자연주의 성향이 강하다는 점이다.

구아슈

바디 컬러라고도 알려진 구아슈는 일종의 수용성 불투명 물감이다. 무광으로 마무리되기 때문에 평평한 느낌을 주어 작가들에게 유채나 수채 물감만큼 인기를 얻지 못했다. 어떤 수채화가들은 수채화 그림에 하이라이트를 표현하기

위해 흰색 구아슈를 사용하기도 하며, 다른 작가들은 불투명한 느낌을 만들기 위해 사용하기도 한다.

낙서미술

1970년대 중반에 뉴욕에서 시작된 움직임이다. 청소년들이 지하철 열차에 에어로졸 물감을 뿌려 만든 낙서에서 영감을 받았다.

바탕

애벌칠이라고도 부르는데, 그림의 바탕이란 작품을 만들기 전에 지지물 또는 표면에 바르는 칠을 일컫는다. 밑칠을 하게 되면 지지물을 차단하고 보호해서 물감을 칠하기 좋은 표면을 만들어주며, 일반적으로 약간 거칠게 만들어줘서 물감이 잘 부착되도록 해준다. 지지물에 따라 다른 종류의 바탕이 필요한데, 예를 들어 캔버스는 팽창하고 수축하기 때문에 유연한 바탕이 요구된다.

해프닝

1950년대에 벌어지던 행위예술의 최초 사례들이 해프닝이라고 불렸다. 작가들은 관람자들의 직접적인 참여를 격려했다. 해프닝에는 한 가지 양식이나 접근법이 있지 않았지만 관련된 모든 작가들의 목표는 일상생활 속으로 미술을 끌어들이는 것이었다. 관람객의 참여로 우연과 변화가 큰 역할을 했다. 전반적으로 해프닝들은 추상표현주의가 지배적인 현상에 대한 반작용인 동시에, 당시 일어나고 있던 사회적 변화를 반영하기도 했다. 행위예술 참조.

극사실주의

포토리얼리즘과 슈퍼리얼리즘의 뒤를 이어 1970년대부터 회화와 조각에서 재출현한 엄밀한 사실주의를 말한다. 앞선 리얼리즘은 객관적이고 사진처럼 정확한 반면에, 극사실주의는 서술적ㆍ감정적 요소가 포함되어 있다.

도상학

'이미지'라는 뜻을 가진 그리스어의 'eikon'에서 유래한 도상학(Iconography)은 미술에서 형상화를 사용하는 것을 의미한다. 보다 구체적으로 이콘은 기도의 대상으로 삼는 성스러운 사람의 그림이나 조각을 일컫는다. 미술에서는 이 용어를 특별한 의미가 부여된 모든 오브제나 이미지를 묘사하는 데 사용하게 되었다.

임파스토

붓이나 팔레트 나이프를 사용해서 물감을 두껍게 바르는 기법으로 획과 자국이 드러나 보이며 때로는 질감을 제공하기 위해 표면으로부터 물감이 튀어나오게 한다.

인상주의

풍경과 일상생활의 장면들을 그리는 획기적인 접근법으로 1860년대부터 프랑스에서 모네 등에 의해 개발되었으며 후에 국제적으로 수용되었다. 인상주의 회화는 일반적으로 야외에서 작업이 이뤄졌으며(앙플레네르) 빛, 색채의 사용과 자유로운 붓놀림으로 유명하다. 1874년에 열린 첫 번째 단체전이 평단의 조롱을 받았는데, 특히 모네의 그림

〈인상, 해돋이〉(1872)에 대한 비판에서 인상주의라는 이름을 얻게 되었다.

국제주의 양식
1920년대 후반 유럽에서 시작된 급진적이고 국제적인 건축 양식으로 1932년 뉴욕 현대미술관에서 열린 전시회에서 그 이름이 붙여졌다. 바우하우스의 개념이 반영된 이 양식은 장식적 요소를 배제하고 유리, 강철, 철근 콘크리트와 크롬, 직선적 형체, 개방적 내부 공간, 평평한 지붕, 리본 창문(건물 벽면을 띠 모양으로 가로지른 일련의 창문-역자 주) 그리고 양감보다는 부피를 강조하는 특징을 가진다.

자포니즘(일본풍)
일본은 220년간의 쇄국을 끝내고 1858년부터 서방세계와 교역을 시작했다. 일본 미술, 특히 우키요에 목판화가 유럽과 북미 일부에 걸쳐 작가들의 상상력을 사로잡았다. 인상주의와 아르 누보 작가와 디자이너들이 영향을 받았다. 우키요에 참조.

유겐트슈틸
아르 누보 참조.

키네틱 아트
'키네틱'이란 단어는 움직임과 관련이 있다. 1930년경부터 칼더는 미술에 움직임을 결합하는 모빌을 만들었는데, 움직임과 시간을 탐구하고 20세기의 기술 발달을 표현했다. 가보와 같은 일부 작가들은 모터를 사용해서 기계적으로 움직이는 작품을 만든 반면에, 칼더는 공기가 움직이는 효과를 이용했다. 1950년대와 1960년대에 옵아트 작가들은 시각적으로 움직임을 암시하는 정지된 작품을 그렸다.

동시 대비의 법칙
프랑스 화학자 미셸 외젠 슈브뢸이 그의 저서『색채의 동시 대비의 법칙』(1839)에서 다뤘다. 근접한 다른 두 색채 사이에서 일어나는 효과를 묘사하며, 특히 보색을 나란히 뒀을 때 밝아 보이는 효과를 설명한다.

직선 원근법
이차원적 표면 위에 깊이감과 삼차원을 설득력 있게 묘사하려는 시도로서 르네상스 시대에 완성되었고 선과 소실점의 체계를 사용한다.

루보크
'루보크(lubok)'(복수: 루브키(lubki))라는 용어는 유색 판화로 주로 단순한 그림에 설명 문구가 동반되며, 러시아 상류층과 농민들에게 17세기 초반 이후로 인기를 끌었다. 대부분의 루보크는 성인들과 성서 이야기를 묘사했지만 민담과 풍자를 표현하기도 했다.

마술적 사실주의
현대미술에 대한 반작용의 일부로 마술적 사실주의는 제1차 세계대전 이후에 발달했다. 1925년에 발명된 이 용어는 상상이나 꿈같은 주제를 묘사하는 그림을 일컫는다. 마술적 사실주의 작가에는 데 키리코와 오키프가 포함된다.

메멘토 모리
라틴어로 대략적인 번역은 '네가 죽을 것을 기억하라.'이다. 중세와 르네상스 시대에 인기 있던 주제로 감상자가 피할 수 없는 죽음을 생각하도록 만드는 회화나 조각을 일컫는다.

멕시코 벽화주의
1910년부터 1920년까지 이어진 멕시코 혁명 이후에 정부에서 지원하는 공공미술의 형태로 시작된 멕시코 벽화주의는 국민을 교육하기 위해 멕시코의 공식적인 역사를 묘사했다. 많은 작가들이 고용되었지만 멕시코 벽화주의 3대 작가로 오로스코, 리베라와 시케이로스가 있다.

미니멀리즘
추상미술의 한 양식으로 간결하고 군더더기 없는, 그리고 감정적 표현이나 전통적인 구도가 부재한 특징을 지닌다. 미니멀리즘은 20세기 중반에 시작되어 1960년대와 1970년대에 성행했다.

모빌
1932년에 전시된 칼더의 특정한 조각품을 묘사하기 위해 뒤샹이 처음 만들어낸 용어로, 납작한 금속 형태들이 철사에 매달려서 기류에 의해 움직이는 작품이었다.

모던 동맹
독일어로 데어 모던 분트(Der Moderne Bund)는 '모던 동맹'이란 의미. 1911년 스위스에서 아르프 등에 의해 설립되었으며, 아방가르드 미술을 더 폭넓은 대중에게 제공한 스위스 최초의 단체로서 전위미술이 더욱 널리 받아들여지고 발전하도록 노력했다.

모더니즘
광범위한 의미의 용어로 19세기 후반에 시작되어 20세기 내내 계속된 서양의 미술, 문학, 건축, 음악, 정치 사조들을 일컫는다. 혁신적이고 실험적인 미술과 디자인 그리고 현대의 성향과 어울리도록 오래되고 전통적인 것을 거부하는 작품에 적용되는 용어다.

자연주의
가장 넓은 의미로, 개념적이거나 인위적인 방법이 아니라 작가가 관찰한 그대로 사물이나 인물을 표현하려고 노력하는 미술 분야를 묘사하는 용어다. 보다 일반적인 의미로 작품이 추상적이기보다 재현적이라고 표현하기 위해 사용할 수 있다.

신고전주의
18세기 후반부터 19세기 초반까지 유럽의 미술과 건축에서 성행한 중요한 운동으로 고대 그리스와 로마의 미술과 건축 양식을 부활시키려는 염원에서 유래되었다. 1920년대와 1930년대에 고전 양식에 대한 관심이 재유행한 성향을 묘사할 때 사용하기도 한다.

신표현주의
1970년대에 시작된 회화의 국제적인 운동으로 표현주의에서 처음 나타난 개인의 원초적인 감정과 과감한 자국 만들기로부터 영향을 받았다. 신표현주의 회화는 주로 구상적이며 큰 규모와 표면에 혼합 매체를 사용한 것이 특징이다. 작가로 키퍼와 게오르크 바젤리츠(Georg Baselitz, 1938년생)가 있다.

신인상주의
1886년에 프랑스의 미술 평론가 펠릭스 페네옹(Félix Fénéon)이 신인상주의라는 용어를 처음 사용했다. 쇠라와 시냐크에 의해 시작된 프랑스의 사조로 빛과 색채에 대한 환영을 분할주의나 점묘법을 사용해서 과학적인 접근법으로 창조하고자 했다.

신조형주의
1914년에 네덜란드 화가 몬드리안이 발명한 용어로 '범우주적 조화'를 발견하고 표현하기 위해서 미술은 비구상적이어야 한다는 자신의 이론을 설명할 때 사용했다. 몬드리안의 그림들은 제한적인 팔레트와 수직, 수평선을 사용한 것이 특징이다.

신즉물주의
노이에 자흐리히카이트(Neue Sachlichkeit)는 독일어로 '신즉물주의'라는 뜻인데, 1920년대부터 1933년까지 계속된 독일의 미술 운동이다. 표현주의에 반대했으며 감상적이지 않고 풍자를 사용한 양식으로 유명하다. 작가로는 딕스와 그로스가 있다.

일본화
니혼가 또는 '일본풍 회화'란 일본의 미술 전통과 기법을 따른 그림을 말한다. 1868년부터 1912년까지 메이지 시대에 처음 사용된 용어다. 당시 일본은 고립된 봉건사회로부터 보다 국제적인 국가로 변화한 시기로, 서구풍의 미술과 전통적인 일본회화를 구분하기 위해 사용되었다.

오르피즘
프랑스 화가 자크 비용(Jacques Villon, 1875-1963)이 시작한 추상미술 운동으로 밝은 색채를 사용하는 것이 특징이다. 오르피즘이란 용어는 1912년 프랑스 시인 기욤 아폴리네르가 로베르 들로네의 회화 작품을 묘사하기 위해 그리스 신화에 나오는 시인이자 가수인 오르페우스와 연관 지으며 처음 사용했다.

고색(파티네이션)
구리, 청동과 다른 유사한 금속이 산화나 다른 화학작용을 통해서 그 표면에 변색이나 광택이 생기는 것을 말한다. 파티네이션은 또한 닳고, 문지르고, 오래되어서 나무나 돌 표면에 생기는 광택을 묘사한다.

행위예술
작가가 자기 미술 작품에 직접 참여하는 미술의 형태로 흔히 음악, 연극과 시각예술의 요소를 혼합한다. 1960년대에 널리 알려졌다.

포토리얼리즘
1960년대 후반에 유럽과 미국에서 시작되었으며 꼼꼼한 세부사항, 정확성과 선명함으로 이미지를 사진과 같아 보이게 하는 것이 특징이다. 정서적 분리와 작가의 기술적 기량을 강조하려는 작가들 사이에서 발달했다.

피어싱(구멍 뚫기)
1931년에 헵워스는 작품의 극히 중요한 요소로 조각에 구멍을 낸 최초의 작가 중 하나였다. 도예 작품에서 흔히 사용되는데, 무게가 없는 느낌을 창조한다.

형이상학적 회화(피투라 메타피시카)
이탈리아어로 피투라 메타피시카(Pittura Metafisica)는 '형이상학적 회화'란 뜻이다. 데 키리코의 작품에서 발달된 회화 양식으로 현실과 일상적인 이미지에 당황스럽게 만드는 요소가 포함된다.

앙플레네르
인상주의 참조.

점묘주의
색채분할주의 참조.

팝아트
영국 평론가 로렌스 알로웨이가 만들어낸 명칭으로 1950년대부터 1970년까지 계속된 영미 미술 운동이다. 광고나 만화, 대량 생산된 포장과 같이 대중문화에서 차용한 이미지로 유명하다. 여기에 포함되는 작가로 워홀과 리히텐슈타인이 있다.

후기인상주의
인상주의 이후에 발달한 미술계의 성향과 다양한 작가들의 작품을 묘사하는 용어다. 영국 미술 평론가이자 화가였던 로저 프라이가 발명한 용어다. 1910년 런던에서 그가 주관한 단체전 '마네와 후기인상주의 작가들'의 명칭으로 사용되었다. 그때는 세잔, 고갱, 반 고흐를 비롯해서 전시회와 관련된 모든 작가들이 이미 세상을 뜬 다음이었다.

포스트모더니즘
1970년대부터 사용된 용어로 미술, 건축과 정치 분야에서 지배적인 개념이었던 모더니즘에 대해 등장한 반작용을 묘사한다.

라파엘전파
1848년 런던에서 결성된 영국 작가들의 모임으로 르네상스 시대의 거장 라파엘로 이전부터 활발하게 활동했던 작가들의 작품을 지지하고 알리는 데 앞장섰다. 그들의 작품은 정밀하고 사실적인 화풍과 밝은 색채, 세부사항에 대한 세심한 주의, 사회적 문제에 대한 참여 그리고 종교적·문학적 주제를 특징으로 한다.

애벌칠
바탕 참조.

원시주의
현대 초기 유럽의 다수 작가들을 매료시켰던 소위 '원시' 미술에서 영감을 받은 미술 사조. 아프리카와 남태평양의 부족미술과 유럽의 민속미술을 포함한다.

광선주의
입체주의, 미래주의와 오르피즘의 영향을 받은 추상미술의 초기 형태로 1910년부터 1920년까지 러시아에서 아방가르드 미술 운동으로 일어났다.

레디메이드
뒤샹이 기성품을 사용해서 만든 자신의 작품을 설명하기 위해 처음 사용한 용어다. 그 후 '레디메이드'란 용어는 다른 작가들이 원래 기성품이었던 재료로 만든 많은 미술품에 적용되었다. 레디메이드 작품들은 또한 자주 작가들에 의해 변형되기도 한다. 발견된 오브제 참조.

사실주의
사실주의란 19세기의 미술 운동으로 일반 노동자 계층의 삶을 묘사하는 주제가 특징이며 쿠르베가 대표적인 작가다. 그와 더불어 사실주의는 주제에 관계없이 정확한 재현으로 사진 같아 보이는 회화 작품을 일컫기도 한다.

지방주의
대공황에 대한 반응으로, 지방주의는 1930년대와 1940년대에 발달한 미국의 사실주의 미술 운동이다. 지방주의 작가들이 하나의 화풍을 이루지는 않았지만 모든 작품들은 미국인들의 감성에 호소하는 비교적 보수적인 성향을 띠고 있어서 당시 유럽에서 성행하던 많은 아방가르드 사조들과 대비를 이루었다.

르네상스
프랑스어로 '재탄생'이라는 의미. 1300년부터 시작된 미술의 부흥으로 (이탈리아에서) 고전미술과 문화에 대한 재발견에서 큰 영향을 받았다. 르네상스는 1500년과 1530년 사이에 정점을 이뤘는데(전성기 르네상스) 미켈란젤로, 레오나르도 다 빈치, 라파엘로 같은 작가들이 있었으며 북유럽 르네상스는 세심하게 만들어진 회화와 조각이 특징이었다.

낭만주의
18세기 후반과 19세기 초반에 발달한 미술 운동. 이성보다 직관적 경험을 강조했으며 터너, 들라크루아, 제리코의 그림에서와 같은 숭고한 아름다움이 특징이다.

삼등분의 법칙
황금비를 단순화시킨 것으로 수천 년 동안 작가들이 사용해 왔다. 삼등분의 법칙은 이차원적 미술 작품에서 균형을 이룰 수 있도록 구도를 짜는 방법이다.

살롱
1667년부터 1881년까지 프랑스 왕립 회화와 조각 아카데미, 후에는 미술 아카데미가 매년 봄 파리에서 개최한 전시회로 파리 살롱 또는 살롱이라고 불렸다. 루브르에 있는 살롱 카레에서 유래된 이름으로 1737년 이후 정기적으로 그곳에서 전시회가 열렸으며, 살롱은 대단한 권위가 있어서 전시에 참여하게 되면 대부분의 작가들은 후원자를 얻을 수 있었다.

살롱 도톤
파리에서 개최되는 보수적이고 공식적인 살롱에 대한 대안으로 1903년 작가와 시인들의 모임에서 창립된 살롱 도톤은 혁신적인 작품을 선보일 목적으로 매년 열리는 전시회였다. 주최 단체에서는 제비뽑기를 통해 전시에 참여할 작가를 선택하는 심사위원단을 구성했다. 파리에서 개최되는 대부분의 다른 전시들이 봄이나 여름에 열렸기 때문에 살롱 도톤은 가을에 개최했다.

앵데팡당
해마다 열리는 소시에테 데 아티스트 앵데팡당의 미술 전시회로 앵데팡당전은 1884년부터 파리에서 개최되었다. 고루하고 엄격한 공식 살롱에 대한 항의로 그곳에서 절대로 선발하지 않는 아방가르드 미술을 전시할 목적으로 시작되었다. 빡빡한 심사위원단 선발 과정에 대한 반발로 앵데팡당은 심사위원단이 아예 없었으며, 참가비만 내면 어느 작가나 참여할 수 있었다.

스크린 인쇄
스크린 인쇄는 중국 송나라(960-1279) 시대에 발명되어 아시아 전역에 퍼진 기술로 일부분이 스텐실로 막혀 있는 스크린에 유색 잉크를 밀어서 통과시키는 방법이다. 스크린의 재료로 실크가 사용되었기 때문에 처음에는 실크스크린 인쇄라고 불렸다. 이 공정은 결국 유럽에서 포장과 광고를 인쇄하는 데 사용하게 되었으며, 이제는 폴리에스터 그물망, 스텐실, 잉크, 고무 롤러(스퀴지)를 함께 사용한다.

분리파
분리파는 1890년대에 독일과 오스트리아에서 작가들이 너무 보수적이라고 판단한 기존 미술 단체로부터 '분리'하여 설립한 두 개의 작가 모임이다. 빈 분리파는 클림트가 이끌었다.

동시주의
동시주의라는 용어는 로베르 들로네가 1910년경부터 아내 소니아와 함께 개발한 추상회화 접근법을 설명하기 위해 처음 사용했다. 그들의 회화 방법론은 색채들이 가까이에 위치한 다른 색채에 따라 다르게 보이는 현상을 규명한 화학자 미셸 외젠 슈브뢸의 이론에서 파생되었다. 오르피즘 참조.

늘리기
캔버스에 유화 작품을 만들기 위해서 주로 캔버스를 먼저 '스트레처 바' 혹은 목재 지지대 위에 늘려준 다음, 스테이플로 고정한 뒤 프레임에 넣는다. 폴록은 늘리지 않은 캔버스를 사용한 최초의 작가 중 하나다.

데어 슈투름

독일어로 '폭풍'이란 의미. 「데어 슈투름」은 1910년부터 1932년까지 베를린에서 발행된 영향력 있는 독일의 미술 문예 잡지로 다수의 전위예술 운동을 증진시키는 데 힘썼다. 잡지의 제100호 발간을 기념하기 위해 데어 슈투름 갤러리가 1912년에 개관했다. 데어 슈투름 갤러리는 뭉크, 피카소, 들로네, 클레, 칸딘스키를 비롯해 많은 작가들의 작품을 전시했으며 독일 전역과 유럽의 주요 도시에서 개최한 순회 전시회로도 유명해졌다.

절대주의

러시아의 추상미술 운동. 주된 제창자는 말레비치로 그가 1913년에 절대주의라는 용어를 발명했다. 절대주의 회화는 제한된 팔레트와 사각형, 원, 십자모양 같은 단순한 기하학적 형태를 사용하는 게 특징이다.

초현실주의

1924년 프랑스 시인 앙드레 브르통이 파리에서 「초현실주의 선언문」을 발행하면서 시작된 미술과 문예 운동으로 제1, 2차 세계대전 사이에 성행했다. 초현실주의의 특징은 기이하고, 비논리적이고, 마치 꿈같은 속성에 심취했다는 점이다. 초현실주의가 의식적인 사고보다 본능에 의지한 우연과 제스처를 강조한 것은 추상표현주의와 같이 후에 따르는 미술 운동에 큰 영향을 미쳤다. 자동기술법 참조.

상징주의

1886년에 프랑스의 평론가 장 모레아스는 스테판 말라르메와 폴 베를렌의 시를 상징주의라고 묘사했다. 미술에서 상징주의는 신화적, 종교적, 문학적 주제를 사용하는 것과 감정적, 심리적 내용, 그리고 성적, 변태적, 신비주의에 관심을 보이는 미술을 의미한다. 주요 상징주의 화가로 피에르 퓌비 드 샤반(Pierre Puvis de Chavannes, 1824-98), 귀스타브 모로(Gustave Moreau, 1826-98), 르동, 고갱이 있다.

공감각

공감각(Synesthesia)은 감각들의 결합을 의미한다. 예를 들어 색채를 맛으로 느끼거나 소리로 듣는 경험은 많은 사람들이 겪는 현상으로 칸딘스키의 경우에는 소리를 듣거나 글을 읽으면 머릿속에서 색채를 '보았다.' 일반적으로 공감각자들은 소리와 색채와 단어를 두 가지 이상의 감각으로 인식한다. 용어 자체는 그리스어로 함께라는 뜻의 'syn'과 감각이라는 뜻의 'aisthesis'가 합쳐진 단어다.

종합적 입체주의

일반적으로 1912년부터 1914년까지 성행했다고 보는 종합적 입체주의는 분석적 입체주의 회화보다 단순한 형태와 밝은 색채를 사용하지만, 콜라주 요소를 포함해서 더 많은 질감을 특징으로 한다. 이미지를 평평하게 만드는 것에 집중하며 삼차원의 환영을 모두 포기했다. 분석적 입체주의, 입체주의 참조.

종합주의

고갱, 베르나르와 1880년대에 브르타뉴 지방의 퐁타벤에

모였던 공동체에서 사용한 용어로 주제와 관찰된 현실이 아니라 주제와 작가의 감정과의 통합을 설명한다.

타슈

모네와 인상주의 작가들은 처음으로 전통적 유화 기법인 얇게 칠한 물감층을 사용하지 않았다. 대신 물감을 두껍게 칠하되 짧고 납작하게 찍거나 살짝 발랐으며, 이는 후에 '타슈'라고 불리게 되었다. 프랑스어로 '반점' 또는 '얼룩'의 이미지를 갖는다. 타슈는 인상주의 회화의 기본적인 기법이 되었으며, 이는 원형 금속 붓관(페룰 또는 클램프)의 발명으로 가능해졌다. 나무로 된 붓대에 털을 고정시킨 뒤 납작하게 눌러서 이전까지의 둥근 붓과 다른 납작붓을 만들 수 있었다.

테우아나 의상

테우아나, 또는 멕시코 남부 지방 테우안테펙 지협 출신 여인들이 입는 화려한 전통 의상.

템페라

'비례대로 혼합하다'는 뜻의 라틴어 'temperare'에서 파생된 용어로 템페라는 가루 안료, 달걀노른자, 또는 노른자나 흰자만, 그리고 물로 만들어진 물감이다. 빨리 건조되고 오래 지속되는 템페라는 르네상스 시대에 유화 물감이 사용되기 전에 가장 성행했다.

신지학

19세기 후반의 영성적 이론. 신지학과 관련된 작가들은 단순히 자연을 재현하는 것을 넘어서서 보다 숭고한 목적을 가지는 작품을 창조하려고 노력했다.

세폭화

회화나 조각 작품을 경첩으로 이은 세 개의 패널로 이뤄져 있으며 주로 제단을 장식하는 그림이나 조각품이다.

재료에 충실하기

미술품의 형태는 그 재료와 불가분의 관계라는 신념이다. 1930년대 심미적인 논의에서 유행한 관용구로 특히 무어와 브랑쿠시와 연관되어 있다.

우키요에

일본어로 '떠다니는 세상의 그림'이란 의미. 17세기부터 19세기까지 제작된 일본의 회화와 목판화 양식이다. 평평한 모습, 밝은 색채와 장식성이 특징이며 동물, 인물, 풍경과 연극 장면이 자주 등장한다. 우키요에 판화는 특히 19세기 후반 유럽의 미술과 디자인에 큰 영향을 미쳤다.

밑그림

화가가 완성된 회화 작품을 위한 예비 아웃라인으로 만드는 스케치다. 주로 밑칠을 한 지지물에 만들고 그 뒤에 물감으로 덮는다.

밑칠

주로 무채색의 묽은 물감을 사용하며 그림을 시작하기 전

에 가장 어두운 색가(色價)를 설정하기 위해 칠하는 것으로, 밑칠은 르네상스 시대 이전부터 여러 가지 형태로 사용되었다. 밑칠에는 여러 종류가 있으며 베르다치오라는 녹회색 밑칠과 임프리마투라라는 투명한 착색제가 있다.

바니타스화

주로 정물화인 미술의 한 장르로 해골, 부서진 악기, 썩어가는 과일 등 상징성을 갖는 오브제들이 삶의 덧없음과 피할 수 없는 죽음을 암시한다.

웨트 인 웨트

젖거나 축축한 지지물 위에 습식 물감을 칠하는 회화 기법이다. 결과는 부드럽고, 명확하지 않고, 흐릿한 가장자리를 만든다.

빈 공방

독일어로 'Wiener Werkstätte'은 '빈 공방'이란 뜻이다. 1903년 오스트리아 작가 콜로만 모저(Koloman Moser, 1868-1918)와 오스트리아 디자이너 겸 건축가 요제프 호프만(Josef Hoffmann, 1870-1956)이 설립했다. 빈 공방은 빈을 근거지로 하는 작가, 디자이너, 건축가들이 모인 조합으로 도예, 패션, 은제품, 가구와 그래픽 미술 분야에서 우수한 디자인의 제품을 생산하는 것을 목적으로 했다. 그들은 저급한 품질의 대량 생산을 반대했으며, 빈 분리파의 개념이던 '종합예술(Gesamtkunstwerk)'을 옹호했다. 이것은 특히 표면 장식을 축소하고 기하학적 균형을 추구했다.

목판 인쇄

나무토막을 파내어 만드는 목판 인쇄는 중국에서 유래되었는데, 처음에는 섬유 인쇄, 후에는 종이 인쇄에 사용되었다. 중국에 남아 있는 가장 오래된 사례는 서기 220년 이전에 만들어졌다. 목판 인쇄는 동아시아에서 19세기까지 문서와 그림을 인쇄하는 가장 일반적인 방법으로 사용되었으며, 우키요에는 가장 잘 알려진 일본 목판화 미술이다.

공공사업진흥국 연방미술 프로젝트

1930년대 중반에 미국은 대공황이 한창이었다. 작가들에게 경제 지원을 제공하는 뉴딜 정책의 일환으로 프랭클린 D. 루즈벨트 대통령은 공공사업진흥국을 설립했으며, 그로부터 연방미술 프로젝트가 생겨났다. 프로젝트를 통해 수백 명의 작가들이 고용되었으며 이들은 100,000점이 넘는 회화, 벽화 그리고 조각 작품을 창작했다.

YBAs

영 브리티시 아티스트란 1988년 런던에서 허스트가 주관한 '프리즈(Freeze)'전(展)에 처음으로 함께 전시하기 시작한 작가들을 의미한다. 이 중 대다수가 1980년대 후반 골드스미스의 미술 학사 과정을 졸업한 작가들이었다. 그들의 작품은 대단히 다양하지만 자주 설치미술이나 충격적인 주제를 사용하는 경향이 있었다.

작품 인덱스

도판 저작권

2 akg-images **4 l** Musée d'Orsay, Paris, France/Bridgeman Images **4 c** © Succession Picasso/DACS, London 2017. Digital image, The Museum of Modern Art, New York/Scala, Florence **4 r** © The Pollock-Krasner Foundation ARS, NY and DACS, London 2017. National Gallery of Australia, Canberra/Purchased 1973/Bridgeman Images **5 l** © Anselm Kiefer. The San Francisco Museum of Modern Art, The Doris and Donald Fisher Collection, Photograph: Katherine Du Tiel **5 r** Copyright Paula Rego, Courtesy Marlborough Fine Art **10-11** Musée d'Orsay, Paris, France/Bridgeman Images **12** Musée d'Orsay, Paris, France/Bridgeman Images **13** Wikimedia Commons: URL: https://commons.wikimedia.org/wiki/File:Van_Gogh_-_Die_Kirche_von_Nuenen_mit_Kirchgängern.jpeg **15 tr** Rijksmuseum **16–17** Museum of Fine Arts, Boston, Massachusetts, USA/Tompkins Collection/Bridgeman Images **19 br** Album/Prisma/Album/Superstock **20** The Print Collector/Getty Images **24–25** © Succession Picasso/DACS, London 2017. Digital image, The Museum of Modern Art, New York/Scala, Florence **26–27** Philadelphia Museum of Art, Pennsylvania, PA, USA/The George W. Elkins Collection/Bridgeman Images **27** PAINTING/Alamy Stock Photo **29 br** INTERFOTO/Alamy Stock Photo **30** akg-images **31** Photo Scala, Florence **33 br** Private Collection/Photo © Christie's Images/Bridgeman Images **34** © Succession H. Matisse/DACS 2017. Photo © SMK Photo **35** classicpaintings/Alamy Stock Photo **37** Pictures from History/akg-images **38** Gift of Evelyn K. Kossak/Brooklyn Museum **39** © Succession Picasso/DACS, London 2017. Digital image, The Museum of Modern Art, New York/Scala, Florence **41 br** The Barnes Foundation, Philadelphia, Pennsylvania, USA/Bridgeman Images **42** ACME Imagery/ACME Imagery/Superstock **42–43** Erich Lessing/akg-images **45 br** Private Collection/Bridgeman Images **46** © ADAGP, Paris and DACS, London 2017. Kunstmuseum, Basel, Switzerland/Artothek/Bridgeman Images **47** Collection of Mr. and Mrs. Paul Mellon/National Gallery of Art, Washington DC **50** © ADAGP, Paris and DACS, London 2017. Kunstmuseum, Basel, Switzerland/Peter Willi/Bridgeman Images **51** Wikimedia Commons: URL: https://commons.wikimedia.org/wiki/File:Auguste_Renoir_-_Dance_at_Le_Moulin_de_la_Galette_-_Musée_d%27Orsay_RF_2739_(derivative_work_-_AutoContrast_edit_in_LCH_space).jpg **53 br** Dennis van de Water/Shutterstock.com **54–55** akg-images **55** ART Collection/Alamy Stock Photo **57 br** Musée d'Orsay, Paris, France/Bridgeman Images **58** DeAgostini/DeAgostini/Superstock **59** Heritage Image Partnership Ltd./Alamy Stock Photo **61 tr** © Les Arts Décoratifs, Paris/akg-images **62** Photo Fine Art Images/Heritage Images/Scala, Florence **63** Christie's Images, London / Scala, Florence **66–67** © Fondation Oskar Kokoschka/DACS 2017. akg-images **67** PAINTING/Alamy Stock Photo **69 br** Antiquarian Images/Alamy Stock Photo **70** Art Collection 2/Alamy Stock Photo **71** © Pracusa 2017634 **73 br** © ADAGP, Paris and DACS, London 2017. Peter Horree/Alamy Stock Photo **74** © DACS 2017. Private Collection/De Agostini Picture Library G. Nimatallah/Bridgeman Images **75** DeAgostini/Getty Images **78** FineArt/Alamy Stock Photo **79** akg-images **80 br** Public domain **82–83** Chagall ®/© ADAGP, Paris and DACS, London 2017. Digital image, The Museum of Modern Art, New York/Scala, Florence **83** Art Museum of Kaluga, Russia/Bridgeman Images **85 r** De Agostini Picture Library/Bridgeman Images **86** De Agostini/G. Nimatallah/akg-images **87** Digital Image © Tate, London 2015 **89 br** Chicago History Museum/Getty Images **90** © DACS 2017. Photo © Musées d'art et d'histoire, Ville de Genève, n° inv. 1982-0013, Hans Arp, Configuration. Portrait de Tristan Tzara. Photo: Bettina Jacot-Descombes **91** © 2017 Kunsthaus Zürich **93 br** National Gallery of Australia, Canberra/Bridgeman Images **94** Private Collection/Bridgeman Images **95** © Estate of George Grosz, Princeton, N.J./DACS 2017. Museo Thyssen-Bornemisza, Madrid, Spain/De Agostini Picture Library/G. Nimatallah/Bridgeman Images **98–99** Egon Schiele: Egon Schiele, Reclining Woman with Green Stockings, 1917. Private collection, courtesy Galerie St. Etienne, New York **101 br** Archivart/Alamy Stock Photo **102** Norton Simon Collection, Pasadena, CA, USA/Bridgeman Images **103** Josse Christophel/Alamy Stock Photo **105 br** Mondadori Portfolio/Sergio Anelli/akg-images **106** © DACS 2017. akg-images **107** © DACS 2017. Prixpics/Alamy Stock Photo **109 r** André Held/akg-images **110** ullstein bild/ullstein bild via Getty Images **111** © DACS 2017. Erich Lessing/akg-images **114** Sovfoto/UIG via Getty Images **115** Library of Congress, Washington DC **117 r** Fine Art Images/Fine Art Images/Superstock **118** The Berggruen Klee Collection, 1984/The Metropolitan Museum of Art, New York **119** The Solomon R. Guggenheim Foundation/Art Resource, NY/ Scala, Florence **121 b** Keute/ullstein bild via Getty Images **122** © Succession Brancusi - All rights reserved. ADAGP, Paris and DACS, London 2017. Photo: The Metropolitan Museum of Art/Art Resource/Scala, Florence **123** Jean-Louis Nou/akg-images **125 r** Yale University Art Gallery **126** Peter Horree/Alamy Stock Photo **126–127** © Successió Miró /ADAGP, Paris and DACS London 2017. The Solomon R. Guggenheim Foundation/Art Resource, NY/Scala, Florence **130** © DACS 2017. Peter Willi/Superstock **131** Wikimedia Commons: URL: https://en.wikipedia.org wiki/File:The_Garden_of_Earthly_Delights_by_Bosch_High_Resolution.jpg **134–135** © The Henry Moore Foundation. All Rights Reserved, DACS 2017/www.henry-moore.org/Bridgeman Images **137 tr** Peter Horree/Alamy Stock Photo **138** Alte Pinakothek, Munich, Germany/Bridgeman Images **139** The Art Institute of Chicago, IL, USA/Friends of American Art Collection/Bridgeman Images **141 br** Peter Willi/Superstock **142–143** © Salvador Dalí, Fundació Gala-Salvador Dalí, DACS 2017. Digital image, The Museum of Modern Art, New York/Scala, Florence **146** © Georgia O'Keeffe Museum/DACS 2017. Heritage Image Partnership Ltd./Alamy Stock Photo **147** The Phillips Collection, Washington, D.C., USA/Acquired 1926/Bridgeman Images **149 b** Library of Congress, Washington, D.C. **150** Everett Collection Historical/Alamy Stock Photo **151** © Banco de México Diego Rivera Frida Kahlo Museums. Museo de Arte Moderno, Mexico City, Mexico/De Agostini Picture Library/G. Dagli Orti/Bridgeman Images **153 br** Iberfoto/Superstock **154** © 2017 Calder Foundation, New York/DACS London. Digital image © 2017. The Solomon R. Guggenheim Foundation/Art Resource, NY/Scala, Florence **155** Rogers Fund, 1914/The Metropolitan Museum of Art, New York **157 b** Detroit Institute of Arts, USA/Gift of Ralph Harman Booth/Bridgeman Images **158** © ADAGP, Paris and DACS, London 2017. Digital image © 2017. The Solomon R. Guggenheim Foundation/Art Resource, NY/ Scala, Florence **159** The Artchives/Alamy Stock Photo **161 br** DEA PICTURE LIBRARY/De Agostini/Getty Images **162-163** The Art Institute of Chicago, IL, USA/Friends of American Art Collection/Bridgeman Images **165 b** Chester Dale Collection/National Gallery of Art, Washington DC **166** Bettmann/Getty Images **167** ©2017 ES Mondrian/Holtzman Trust. Digital image, The Museum of Modern Art, New York/Scala, Florence **169 r** Brooklyn Museum Collection **170** © The Joseph and Robert Cornell Memorial Foundation/VAGA, NY/DACS, London 2017. Private

디테일로 보는 현대미술

초판 인쇄일 2020년 12월 18일
초판 발행일 2021년 1월 4일

지 은 이 수지 호지
옮 긴 이 장주미

발 행 인 이상만
발 행 처 마로니에북스
등 록 2003년 4월 14일 제 2003-71호
주 소 (03086) 서울특별시 종로구 동숭길 113
대 표 02-741-9191
편 집 부 02-744-9191
팩 스 02-3673-0260
홈 페 이 지 www.maroniebooks.com

ISBN 978-89-6053-606-7 (03600)

※ 책값은 뒤표지에 있습니다.

본문 2쪽
〈즉흥 협곡〉
바실리 칸딘스키, 1914, 캔버스에 유채, 110×110cm,
독일, 뮌헨, 렌바흐하우스 미술관